혼자
읽는

세계
미술사

2

혼자 읽는 세계미술사 2

초판 1쇄 인쇄 2015년 12월 18일
초판 1쇄 발행 2015년 12월 30일

기획 강응천
지은이 조은령, 조은정
펴낸이 김선식

경영총괄 김은영
마케팅총괄 최창규
책임편집 최수아 **크로스교정** 김서윤 **책임마케터** 최혜령
디자인 가필드
콘텐츠개발3팀장 김서윤 **콘텐츠개발3팀** 이여홍, 김규림, 최수아, 이은
마케팅본부 이주화, 정명찬, 이상혁, 최혜령, 박진아, 김선욱, 이소연, 이승민
경영관리팀 송현주, 권송이, 윤이경, 임해랑

펴낸곳 다산북스 **출판등록** 2005년 12월 23일 제313-2005-00277호
주소 경기도 파주시 회동길 37-14 3, 4층
전화 02-702-1724(기획편집) 02-6217-1726(마케팅) 02-704-1724(경영관리)
팩스 02-703-2219 **이메일** dasanbooks@dasanbooks.com
홈페이지 www.dasanbooks.com **블로그** blog.naver.com/dasan_books
종이 한솔피엔에스 **인쇄·제본** (주)갑우문화사

ⓒ 2015, 조은령 조은정

ISBN 979-11-306-0688-0 (04600)
(세트) 979-11-306-0686-6

다산북스(DASANBOOKS)는 독자 여러분의 책에 관한 아이디어와 원고 투고를 기쁜 마음으로 기다리고 있습니다.
책 출간을 원하는 아이디어가 있으신 분은 이메일 dasanbooks@dasanbooks.com 또는 다산북스 홈페이지
'투고원고'란으로 간단한 개요와 취지, 연락처 등을 보내주세요. 머뭇거리지 말고 문을 두드리세요.

HiSTORy Of ArT

혼자 읽는
세계 미술사

근세에서 현대 미술까지

조은령·조은정 지음 | 강응천 기획

다산
호랑

새로운 수요층의 등장

근세 미술 17~18세기를 중심으로

VI 혁명의 시대

근대 미술

VII

지금, 여기
현대 미술

prologue

많은 사람이 해외여행을 가서 세계 유명 박물관과 유적지, 미술관을 방문하고 싶어 한다. 하지만 학교에서 미술사 공부를 재미있게 했다는 사람은 극히 드물다. 더 나아가 미술사를 굳이 학교 미술 수업에서 가르칠 필요가 있느냐는 이야기까지 종종 들린다. 물론 과거의 유산이나 역사적 흐름에 대한 부담감은 미술 분야에만 국한된 문제는 아니다. 역사학 자체를 놓고 보더라도 사정은 크게 다르지 않다. 역사 교육의 중요성에 대해서는 누구나 공감하지만 한편으로는 어렵다는 이유로, 다른 한편으로는 즉각적인 도움이 되지 않는다는 이유로 학교와 가정에서 소홀히 다루어지고 있기 때문이다. 배워야 할 대상이 미술사라면 반대의 목소리는 더욱 높아진다. 학생들의 이야기를 들어보면 미술사는 이해하기 어렵고, 지루하며, 외워야 할 내용이 너무 많다.

실제로 대부분의 중고등학교 미술교과서에서 미술사 항목은 마지막 몇 페이지에 걸쳐 복잡한 연표와 작은 도판, 상투적인 설명 문구로 채워져 있다. 그리고 미술사의 내용은 대개 한두 주에 걸쳐 요약된 뒤에 선택형 혹은 단답형 문항으로 출제된다. 학생들에게 미술사는 단순 암기의 대상으로만 비칠 뿐, 논리적으로 이해하거나 토론할 만한 주제로 받아들여지지 않는 것이다. 대학교에서도 사정은 별반 다르지 않다. 미술사는 교양 과목으로 선호되지만 여전히 따분하고 구태의연한 학문이라는 인식이 지배적이다. '미술'과 '역사'가 합쳐져 어려움은 배가 되고 재미는 반으로 줄어드는 양상이다. 우리의 생활에서 시각적인 즐거움을

주는 '미술'과, 누구나 중요성을 인정하는 '역사'가 합쳐졌는데 왜 이러한 결과가 나타나는 것일까?

여러 가지 이유가 있겠지만 가장 큰 요인은 지금까지 미술사를 설명해 왔던 일반적인 방식에 있다. 구석기 시대부터 현재에 이르기까지 다양한 나라와 지역의 회화, 조각, 공예, 건축 작품들을 균형적으로 소개하려다 보니 조형 양식적 특징은 간략하게 공식화시켜 설명한다. 또한 시대적으로는 선사와 고대, 중세, 근세, 현대, 지역적으로는 서양과 동양, 우리나라를 나누는 종적, 횡적 분류를 통해 시대 양식과 미술 사조의 특징을 단순 명료하게 배치한다. 나아가 고대 그리스 미술의 3요소는 '조화', '절제', '균형'이라거나, 바로크 양식은 남성적인데 반해 로코코 양식은 여성적이며, 일본 미술의 완벽한 정교함과 달리 한국 미술은 소박하고 자연주의적이라는 식의 판에 박힌 주장과 이론들을 아무런 부연 설명과 근거 없이 단정적으로 제시한다.

이처럼 일반화되고 도식화된 미술사 서술 방식은 중고등학교 미술 수업뿐 아니라 대학교의 전공 미술사 강좌와 교양 강좌 등에서도 보편적으로 사용된다. 물론 학문의 입문 단계에서 단순화와 일반화는 어느 정도 필요하다. 그러나 지식을 효율적으로 전달하는 것보다 더 중요한 것이 '어떠한 목적과 지향점을 가지고 지식을 전달할 것인가'라는 사실을 잊지 말아야 한다. 우리가 미술사에 관심을 두어야 할 궁극적인 이유는 우리가 현재 살

아가는 이 세계를 더욱 잘 이해할 수 있도록, 세계를 바라보는 시야를 넓히기 위해서다. 특정 미술품이 몇 년도에 제작된 것이고 어떤 제목으로 불리는지, 어느 사조에 속해 있다고 비평가들이 주장하는지 기억하기에 앞서 하나의 미술품이 우리와 마찬가지로 기쁨과 욕망, 고통과 슬픔을 느꼈던 누군가에 의해 만들어진 삶의 흔적이라는 사실을 받아들여야 하는 것이다.

일단 이 점을 인식한다면 마치 우리가 주변의 친구들을 쉽게 라벨을 붙여 분류하고, 정의할 수 없듯이 개별 미술품과 미술 사조 또한 한두 마디의 단정적인 문구로 정리할 수 있는 것이 아님을 깨닫는다. 우리는 미술품을 통해 그 시대에 살았던 이들의 고민과 의지에 공감하게 되는 것이다. 때문에 미술품을 제대로 이해하기 위해서는 파르테논 신전을 보면서 '페리클레스 치세', '델로스 동맹', '도리스식 주범' 등 단편적인 단어들을 의기양양하게 내뱉거나, 고대 그리스 미술이 '일반적으로' 조화와 절제, 균형을 추구했다고 앵무새처럼 외우는 데 머무르면 안 된다. 고대 그리스인들이 왜 그들의 미술 작품과 생활 속에서 이러한 특성을 중요시하고 시각화하려 애썼는지 그 배경에 궁금증을 가지고 스스로 답을 찾아봐야 한다.

지식과 학문이 지닌 본질적인 가치를 굳이 따지지 않더라도 역사와 문화는 우리에게 소중한 의미를 지닌다. 특히 우리가 역사 교육에 관심을 가져야 하는 이유는 과거가 현재로 이어지는 동

시에 미래로 나아가야 할 바를 알려 주기 때문이다. 짧게는 지난 수십 년 동안, 그리고 길게는 수천 년 혹은 수만 년 전에 진행된 일들은 순환의 고리를 이루며 현재까지 영향을 미친다.

SF영화에서 타임머신을 타고 과거로 간 주인공이 벌인 행동이 이후의 세상을 완전히 바꾸어 놓는다는 이야기를 떠올려 보자. 이는 허버트 조지 웰스의 1895년도 소설 『타임머신』뿐 아니라 1980년대 할리우드 영화 〈백 투 더 퓨처〉 등을 통해 즐겨 다루어진 주제다. 이러한 설정은 과장된 측면이 있지만 어느 정도 일리가 있다. 한 개인이 일으킨 우연한 사건 하나가 세상을 완전히 바꿀 수는 없지만, 사건이 만들어 내는 작은 움직임은 후대 사람들의 삶에 크건 작건 변화를 가져오게 마련이다. 따라서 한 사회 집단 혹은 개인의 역사를 탐구한다면 후대에 이들이 어떠한 삶을 살게 되었는지를 더욱 잘 이해할 수 있다.

우리가 꼭 알아야 할 사실은 역사를 배운다는 것이 현재 상황에 대한 원인을 찾는다는 의미 이상의 가치를 지닌다는 점이다. 인류가 겪은 기나긴 여정은 비록 현재의 나와 직접적인 관계가 없더라도 가치 있는 스승 역할을 할 수 있다. 역사는 다양한 배경 요인과 맥락들 속에서 인간의 삶이 어떻게 변화했으며, 각 개인이 행동하고 창조해 낸 성과물들이 한 사회와 문화 전반에 어떻게 얽혀 들어가는지를 보여 주는 소중한 길잡이다. 더 나아가 미술은 한 사회의 구성원들이 어떠한 가치관과 사고방식을 지니고

있었는지 보여 주는 거울과도 같다.

　주변을 둘러보자. 사랑하는 사람의 얼굴을 기억하기 위해 가족과 연인이 주문한 초상화를 비롯해 관공서의 내·외부를 장식한 벽화, 종교 사원에 안치된 예배용 조각상과 회화 작품, 전통 문양으로 꾸며진 의복과 장신구에 이르기까지 다양한 조형물들을 발견할 수 있다. 이러한 사물을 보면, '미술(美術, Art)'이라고 일컫는 개념이 우리가 흔히 생각하는 '순수 미술(純粹 美術, Fine Art)', 즉 '미학적으로 감상될 목적으로 창작되는 조형예술'보다 더 넓은 의미를 내포한다는 것을 알 수 있다. 미술이라는 것은 회화나 조각만이 아니라 건축, 공예, 도시 구조와 조경 디자인 등 우리의 생활환경에 자리 잡고 있는 '시각 문화(視覺 文化, Visual Culture)' 전반을 구성하는 요소들을 가리키기 때문이다. 이 책에서 고찰하는 미술의 대상들이 바로 그러한 경우다. 이 책에 등장하는 다양한 조형물을 살펴보며 우리는 '아름다움'이나 작가의 '창의성' 등 오늘날 미술 작품을 감상할 때 주된 기준으로 삼는 가치뿐 아니라 사회적 기능, 경제적 가치, 정치적 의도, 공학적 특성, 무엇보다도 역사적 의의를 고려하게 될 것이다.

일러두기

_____ 외국 인명의 경우 외래어표기법에 따라 현지 발음을 준용했지만 중국 인명의 경우 몰년을 기준으로 신해혁명(1911) 이전의 인물은 우리 한자음으로 표기하고 그 이후 인물은 현대 중국어 발음을 따랐다.

_____ 지명은 기본적으로 현대 중국어 발음을 따르되, 다음 경우에는 우리 한자음으로 표기했다. 양주팔괴, 기남 화상석, 증후을묘(관례적으로 굳어진 경우) 등.

_____ 책명은 『』, 화첩 및 논문은 「」, 미술품 및 전시회, 영화 제목은 〈〉로 표시했다.

_____ 한자는 처음 나올 때 한 차례만 병기하는 것을 원칙으로 하되, 필요한 경우에는 중복 병기했다.

_____ 원어 병기만 있는 경우 괄호를 넣지 않았고, 원어 병기와 설명이 첨부된 경우 괄호를 넣었다. 생몰년과 함께 소개되는 인명의 원어 병기도 괄호를 넣었다.

IV

전통과 개혁

근세 미술

15-16세기를 중심으로

앞선 3부 서두에서 언급했듯이 '근세' 또는 '근대'라는 명칭은 연구자에 따라 다른 의미로 사용되어 왔다. 사실, 동일한 시대 구분 기준과 근거를 다양한 문명과 사회에 일괄적으로 적용한다는 것 자체가 과연 합리적이고 필요한 일인지 의문이다. 동아시아 역사에서 산업화와 기계공업화가 사회 전반적으로 확산된 시기를 근대라고 칭해야 한다면 우리는 19세기 말이나 20세기 초까지 기다려야 할 것이다. 이 책에서는 서양의 르네상스 시대에 해당하는 15세기 무렵부터를 근세로 보는 일반적인 관례를 따르겠지만, 동서양의 역사 전개에 대한 불필요한 오해의 소지를 줄이기 위해 이 시대 명칭을 문명권의 구분 없이 사용하고자 한다. 또한 '근세'와 '근대'의 의미를 굳이 구분하지도 않을 것이다.

01
이탈리아 르네상스의
이상

서양 근세 미술의 특징 가운데 가장 두드러진 요소로 흔히 선원근법을 꼽는다. 이를 단지 '멀고 가까운 공간감을 표현하는 기술'로 생각한다면 르네상스 미술에서 이 기법에 그토록 많은 의미와 무게를 부여하는 이유가 납득되지 않을 것이다. 왜냐하면 정도의 차이는 있겠지만 가까운 사물을 크게, 멀리 있는 사물을 작게 그리는 묘사 방식은 고대 그리스와 로마 미술, 혹은 중세 유럽 미술에서도 등장하기 때문이다. 또한 선원근법이 절대적으로 옳거나 유일한 공간 재현 방법인 것도 아니다.

르네상스 미술에서 선원근법이 중요한 이유는 이 표현 기법에 대해 당시 인문주의자들이 느꼈던 가치에 있다. 이들에게 선원근법은 단순히 입체감과 공간감을 재현하기 위한 눈속임 기법이 아니라 합리적인 공간을 추구하는 일종의 세계관이었다. 인간이 외부 세계를 경험하고 인식하는 모든 행위가 논리적인 법칙에 따라 객관화될 수 있다는 믿음과 더불어, 인간 이성을 통해 가장 이상적이고 보편적인 진리와 아름다움을 현실 세계에 구현할 수 있다는 자신감이 '후마니타스humanitas' 개념으로 집약되었으며, 이는 곧 인문학의 발전으로 이어졌다.

합리성에 대한 찬양

중세와 달리 르네상스 회화와 건축은 디자인과 설계 단계에 고전 기하학과 광학이 구체적으로 접목된 예가 많다. 기하학 원리에 따라 구성되는 회화 공간의 개념은 16세기 과학자 케플러가 "세계는 신의 의도에 따라 설계되었다"라고 표현한 것과 맥을 같이 한다. 이는 단순히 신이 만물을 창조했다는 창세기의 내용을 되풀이하는 것이 아니라, 합리적인 질서와 법칙이 자연 세계에 존재하며 이를 밝히는 행위를 통해서만 진정한 신의 의도를 파악할 수 있다는 믿음이자 근세 과학 기술 발전의 토대가 된 관점이었다. 이처럼 서양 문명에서 미술과 과학은 다층적인 관계를 맺고 있다.

르네상스 지식인들의 이러한 태도와 관련해 고대 그리스와 로마 문화의 재발견을 언급하지 않을 수 없다. 물론 그리스와 로마 문화는 서양 사회에서 고전 고대의 종말 이후에도 일종의 규범으로 인식되어 온 것이 사실이다. 이러한 시각은 중세로부터 현대에 이르기까지 모든 역사적 단계에서 고전주의의 형태로 나타났는데, 고전 고대를 '이교 문화paganism'로 치부했던 중세에도 예외가 아니었다. 동로마 제국에서는 고전 고대의 학문과 예술이 엘리트 교육의 근간이 되기도 했다.

근세에 들어와 이러한 대접이 문화 전반으로 확장되었

IV

다. 특히 고대 미술을 이상적인 모델로 삼은 근세 고전주의 미학자들은 예술이 이성의 지배를 받는다는 주장을 발전시켰으며, 미술 작품에서 객관적이고 절대적인 질서를 추구하고자 했다. 고대 그리스와 로마의 문화를 리모델링함으로써 고전적 본보기를 자신의 작업에 재현하려 했던 르네상스 미술가들의 노력은 당대에 그치지 않았다. 고전주의 미학은 이 근세 작가들의 작품을 다시 규범으로 받아들인 바로크 시대의 고전주의 미술가들, 그리고 18세기 말에 다시 일어난 신고전주의와 그리스 복고주의 경향의 미술가들로 끊임없이 이어졌다.

고전의 부활을 기치로 내건 르네상스 예술가들은 고대 미술의 비례론과 수치론을 미의 절대적인 척도로 받아들였지만 결과적으로는 고대 그리스, 로마 미술의 원형에서 멀어져 자신들의 시대 상황에 부응하는 새로운 미의 이상을 만들어 냈다. 이와 마찬가지로 '고전주의'라는 개념 또한 그리스, 로마 미술과의 관계에만 머무르는 것이 아니라 현재에 와서는 이성과 법칙에 의거한 조형예술 활동 일반에까지 광범위하게 적용되고 있다. 고전 음악과 고전 문학, 더 나아가 사회 제반 현상들에서 '고전주의'라는 용어가 적용된 대상을 살펴보면, '고전'이라는 개념이 얼마나 포괄적이고 유동적인지 실감할 수 있다.

서양 미술의 역사에서 다양한 형태로 등장한 고전주의

경향의 한 가지 중요한 공통분모는 질서와 전통을 추구하는 이러한 미술 사조가 당대의 공식적인 미술로서 지배 계층의 시각과 긴밀하게 연결되었다는 점이다. 실제로 고전주의가 성행한 대표적인 시대는 페리클레스 통치기의 도시국가 아테네와 아우구스투스 황제 통치기의 로마 제국, 루이 14세 절대 왕정 시기의 프랑스 등이었다. 정부 주도의 이 미술 사조는 절대적 규범과 공공의 이상을 강조하는 정치적 메시지를 사회 전반에 전달하는 기능을 수행했다. 19세기 산업혁명 이후 미술을 향유하는 일반 대중의 범위가 확장되면서 이러한 고전주의 미술 사조와 지배계급의 유착 관계는 양상을 달리하게 되었지만 질서와 권위를 추구하는 경향은 한결같았다. 독일 제3제국 시대에 히틀러가 집착했던 신고전주의는 이러한 움직임의 극단적이고 병적인 예라고 할 수 있다.

고전 고대와 르네상스 미술 작품은 20세기 미술가들에게도 여전히 탐구 대상이었다. 특히 유럽의 포스트모더니즘 사조에서 이를 재조명하고 차용하는 경우가 많았다. 중요한 사실은 질서와 균형, 이성의 추구라고 하는 고전주의 미학이 어느 한 시대에 국한된 조형 양식이나 미술 사조라기보다는 르네상스 이후 서양 사회에 지속적으로 계승된 문화적 전통으로 확장되었다는 점이다. 우리가 서양 르네상스 미술의 전개 과정을 주목해야 하는 이유도 여기에 있다.

피렌체의 천재들

이탈리아 르네상스를 이야기하려면 피렌체로부터 출발해야 한다는 것이 일반적인 견해다. 15세기에 활동했던 인문주의 학자 레오나르도 브루니는 그의 저서 『피렌체 찬가』를 이렇게 시작했다.

> 신이시여. 이제부터 제가 이야기하려는 도시, 피렌체의 영광에 필적할 만한 웅변력을 제게 주십시오. 만약 그것이 허락되지 않는다면 적어도 이 도시를 찬양하는 데 필요한 열정과 희망이라도 주십시오.[1]

이러한 찬사는 단순하고 맹목적인 애향심 때문만은 아니었다. 피렌체는 전제 군주정과 공화정이 혼재하던 15세기 이탈리아 도시국가들 사이에서 새로운 시민적 이데올로기가 싹튼 중심지였다. 또한 메디치 가문을 중심으로 금융업이 성장하며 상업 경제가 크게 발달했으며, 출신 계급이 아니라 교양과 부유함을 상류 계급의 척도로 여겼다. 학문과 예술에 대한 후원이 경쟁적으로 이루어진 것도 이러한 배경에서 나왔다.

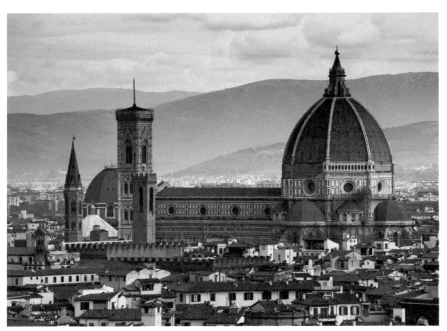

1 산타 마리아 델 피오레 대성당, 13세기-15세기 초, 이탈리아 피렌체

IV

피렌체의 성당 건축

15세기 피렌체의 번성을 보여 주는 상징적인 조형물은 산타 마리아 델 피오레, 일명 두오모 대성당이다. 이 성당은 13세기 말에 착공되어 15세기 초에야 완성되었다. 이처럼 공사 기간이 길어진 이유 가운데 하나는 거대한 규모로 계획된 돔 지붕 때문이었다. 1418년 돔 건축을 수주하기 위해 당시 손꼽히는 금속 세공장이었던 기베르티(Lorenzo Giberti, 1378~1455)와 브루넬레스키(Filippo Brunelleschi, 1377~1446)가 경쟁을 벌였다. 이들은 10여 년 전에 이 성당의 부속 세례당 청동문 장식 사업에서 맞붙은 경험이 있었는데, 당시에는 기베르티가 선택을 받았다. 그러나 이번에는 브루넬레스키에게 승리가 돌아갔다.

브루넬레스키는 14세기에 건설된 팔각형의 거대한 드럼(drum, 건축물의 원형 또는 다각형의 벽) 위에 돔을 올리는 힘겨운 작업에 착수했다. 이 작업은 당시 거의 불가능하다고 여겨졌다. 거대한 작업 규모 탓에 비계(飛階, 높은 곳에서 공사를 할 수 있도록 임시로 설치하는 가설물)를 사용하는 정상적인 돔 건축 공법을 적용하기 어려웠기 때문이다. 브루넬레스키는 이 문제를 해결하고자 궁륭벽을 이중으로 쌓고 그 사이를 비우는 방법을 선택했다. 그 결과 지붕의 무게를 경감하면서도 돔이 스스로 지지될 수 있었다.

브루넬레스키의 명성은 산타 마리아 델 피오레 대성당의

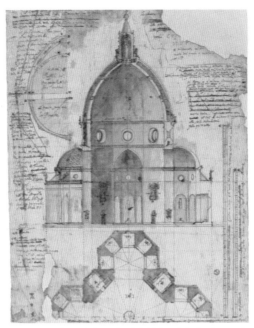

2 브루넬레스키의 산타 마리아 델 피오레 대성당 돔 스케치, 치골리, 1610년,
피렌체 우피치 미술관

돔 공사를 성공시키면서 확고하게 자리 잡았다. 하지만 그의
작업들 중 르네상스 미학과 정신이 본격적으로 구현된 사례
는 산 로렌초 성당의 성물 안치소를 들 수 있다. 이 공간은 같
은 예배당 안에 1519년 미켈란젤로의 디자인에 따라 만들어
진 성물 안치소(메디치 묘당)가 함께 있기 때문에, 이와 구별하
는 의미에서 흔히 '구' 성물 안치소로 부른다. 이 장례용 묘당
은 중세 건축의 뼈대 위에 고대 그리스와 로마 신전 건축의
고전적 주범을 덧입힘으로써 새로운 유형의 미감을 창조했다
고 평가받는다.

산 로렌초 성당은 메디치 가문에 각별한 의미가 있는 건

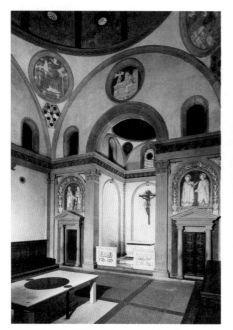

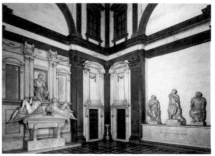

4 성물 안치소, 미켈란젤로, 16세기 초, 피렌체 산 로렌초 성당

3 구 성물 안치소, 브루넬레스키, 1419-29년, 피렌체 산 로렌초
성당

물이었다. 건물을 세운 조반니 드 메디치는 메디치 은행의 설
립자로서 가문의 부와 명성에 토대를 제공한 인물이다. 그가
후원해서 지은 이 성당은 브루넬레스키와 도나텔로, 미켈란젤
로 등 당대의 유명한 미술가들에 의해 꾸며졌으며, 15세기 이
후 메디치 가문의 주요 인사들을 위한 묘당으로 사용되기도
했다.

　브루넬레스키의 솜씨는 구 성물 안치소에서 두드러지는
데, 흰 벽 위에 피에트라 세레나pietra serena라는 어두운 회색
조의 돌을 이용해 코린토스식 주범의 편개주(片蓋柱, 벽체에 부착
한 얇은 기둥)로 모서리를 장식했다. 순수하게 장식적인 용도를

지니면서도 실제의 건축 구조를 강조한 이 장식들은 정사각형의 평면도 위에 돔 지붕이 얹힌 중앙 집중적인 묘당의 형태와 맞물려 단순하고 진중하면서도 균형감과 리듬감을 강조하는 15세기 이탈리아 건축의 혁신적인 기풍을 잘 보여 준다. 이러한 디자인의 틀은 한 세기 뒤에 건축된 미켈란젤로의 메디치 묘당에서 그대로 계승되었다.

자연주의 화풍이 싹트다

중세 유럽 사회는 넓은 의미에서 볼 때 기독교 공동체였다. 물론 민족적 특성에 따라 지역별로 다양한 전통이 있기는 했지만 개별성은 큰 의미를 띠지 못했다. 그러나 중세 말기에 이르러 봉건제도가 붕괴하면서 교회 체제에 바탕을 둔 단일한 기독교 문화 대신에 시민계급과 정치적 분권주의에 바탕을 둔 문화적 분화 현상이 지역별로 나타나기 시작했다. 『문학과 예술의 사회사』를 저술한 미술사학자 하우저가 르네상스를 서양 역사에서의 근세 전반을 가리키는 현상이 아니라 이탈리아의 민족정신에서 발현한 특수한 형태의 문화 현상으로 본 것도 이 때문이다. 하우저는 콰트로첸토quatrocento* 예술의 특징으로서 자유로움과 우아함, 선의 과감함과 약동성을 들었으며, 이러한 성격이야말로 유럽 미술이 중세 미술의 엄

* 숫자 '400'을 뜻하는 이탈리아어로, 미술사의 시대 구분에서는 1400년대, 즉 15세기 이탈리아의 문예부흥기를 가리키는 용어다.

숙함과 경직성에서 벗어나 새로운 시대에 접어든 증거라고 여겼다.

움베르토 에코의 소설 「장미의 이름」에는 주인공 수도사 탐정이 자신의 합리적인 수사 방법에 대한 공을 스승인 로저 베이컨에게 돌리는 대목이 있다. 이 인물은 실제로 13세기에 활동했던 프란체스코회 수도사 베이컨(Roger Bacon, 1214~1294)을 가리키는데, 그는 당시 아랍 과학자들을 통해 전수된 고대 그리스와 헬레니즘 과학을 서유럽 사회에 전파하는 데 중요한 역할을 했을 정도로 학식이 높았다. 베이컨은 고전 과학 철학을 중세 신학과 연결시켰으며, 종교 미술에서도 합리적인 방법으로 세계의 이미지를 재현해야 한다고 주장했다. 그리스도교의 이상과 현실 세계 사이의 괴리를 단축함으로써 그림을 보는 관람자가 어색한 이미지에 실망해 그림이 전달하고자 하는 성경의 가르침을 허술하게 여기지 않도록 해야 한다는 것이었다.

이러한 생각은 베이컨 혼자만의 것이 아니었다. 무엇보다도 그림을 인식하는 관람자들의 시각이 더 현실적인 방향으로 변화하고 있었다. 이에 따라 새로운 개념의 회화 공간이 탄생했다. 관람자는 화면에 재현된 사건의 생생한 목격자가 되었으며, 그 앞에 펼쳐진 세계는 실제의 깊이감과 생동감을 가지게 되었다. 우리가 '자연주의'라고 부르는 미술의 경향이 천 년에 걸친 동면에서 깨어나 다시 싹튼 것이다.

중세 말기 자연주의 화풍이 싹트는 데 큰 역할을 한 화가가 조토(Giotto di Bondone, 1267?~1337)다. 파도바의 아레나(스크로베니) 예배당에 그려진 〈그리스도의 생애〉 연작에는 그의 혁신적인 화풍이 잘 나타나 있다. 그 가운데 대중에게 가장 잘 알려진 〈그리스도를 애도함〉은 십자가에서 내려진 그리스도의 시신을 둘러싸고 성모와 사도들을 비롯한 여러 인물이 애통해 하는 장면을 그린다. 물론 이 14세기 초의 작품에 묘사된 인물들을 현실 속 인물로 착각할 현대 관람자는 없다. 우리의 눈은 극사실적인 효과에 무척 익숙하기 때문이다. 조토가 그린 인물들의 동작과 표정은 뻣뻣하고 옷 아래로 드러난 몸들은 투박하기 그지없다. 무엇보다 사건이 벌어지고 있는 배경 공간이 부자연스러울 정도로 좁고 평평할 뿐 아니라, 인물들 뒤에 보이는 바위 언덕과 나무가 단순하고 헐벗은 풍경이라서 마치 학예회의 무대를 보는 듯하다.

그러나 이러한 단점들에도 불구하고 아레나 예배당 벽화가 전해 주는 긴장감의 강도는 놀라울 정도다. 그리스도의 어깨를 감싸 안고 슬픔에 잠긴 채 아들의 얼굴을 굽어보는 성모 마리아와, 그리스도의 발을 자신의 무릎에 올려놓은 긴 머리카락의 막달라 마리아, 그리고 이들 위로 몸을 굽히고 있는 사도 요한의 슬픔은 관람자들을 압도한다. 짧은 머리와 수염 없는 앳된 청년의 모습으로 그려진 요한은 두 팔을 뒤로 벌려 북받치는 슬픔을 표현하고 있다. 그의 뒤에는 다른 두

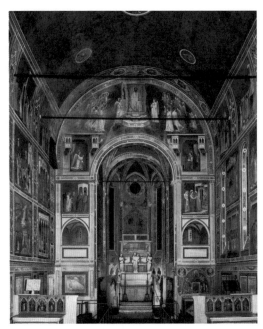

5 아레나 예배당, 1305년, 이탈리아 파도바

6 〈그리스도를 애도함〉, 조토, 1305년경, 파도바 아레나 예배당

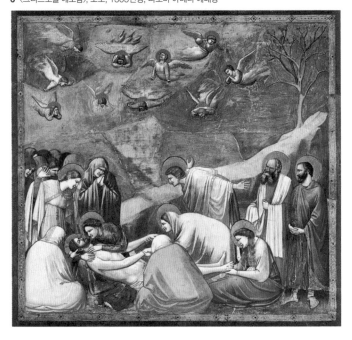

사도가 서 있는데, 나이 든 이들은 좀 더 차분하게 눈앞의 비극을 지켜보고 있다.

복음서의 이야기, 그중에서도 그리스도의 십자가 처형은 중세 내내 교회 미술에서 끊임없이 다루어진 주제다. 그러나 조토의 프레스코 벽화는 이 사건이 그리스도를 따르는 이들에게 불러일으킨 감정적인 반응에 각별하게 초점을 맞추었다는 점에 새로운 의미가 있다. 아들의 죽음 앞에서 한없이 비통해 하면서도 슬픔을 감내하고 있는 어머니, 상처 난 메시아의 발만 쳐다보고 있는 막달라 마리아, 감정을 추스르지 못하는 어린 제자 등은 나름의 방식으로 이 엄청난 비극에 맞서고 있다. 중세 미술의 명징하면서도 틀에 박힌 구성에 비교하면 조토의 화면 구성은 무척이나 생기발랄하다.

무엇보다도 놀라운 부분은 관람자들에게 등을 돌린 채 웅크리고 앉아 있는 전경의 두 여인과, 허공에서 이 사건을 지켜보고 있는 천사들이다. 이 여인들이 누구인지 우리로서는 알 도리가 없지만, 겉옷을 머리까지 뒤집어쓴 채로 조심스럽게 손을 내밀어 그리스도의 머리와 팔을 받치고 앉아 있는 뒷모습만으로도 이들의 슬픔에 공감하게 된다. 이야기의 효과적이고 명확한 전달 방법을 중요시하는 중세 교회 미술의 전통에서는 찾아보기 어려운 묘사 방식이다.

사방에서 미사일처럼 날아 들어오는 천사들은 또 어떠한가? 부자연스러울 정도로 극단적인 단축법으로 그려진 천

사들의 모습과 흩날리는 옷자락에서는 속도감이 느껴지는데, 몸이 거의 반으로 접힐 만큼 격하게 솟구쳐 오르는 중앙의 천사나 두 뺨을 감싼 채 동료들을 바라보고 있는 맨 왼쪽의 천사 등을 보면 이들이 그저 신의 전령사가 아니라 각자 개성과 감성을 지닌 독자적인 존재라고 여겨진다.

조토는 동시대뿐 아니라 라파엘, 미켈란젤로 등 르네상스 전성기 거장들에게도 연구 대상으로 여겨질 만큼 높은 평가를 받았다. 그의 작업에서 시도된 인물과 공간의 일체감, 극적인 순간을 통해 전달되는 인물의 심리와 감정 상태 등은 후대 이탈리아 미술가들에게 큰 영향을 주었다.

개인의 독창성에 주목하다

근세에 들어와 미술가 개인의 독창적인 표현 방식이 얼마나 중요하게 받아들여지기 시작했는지는 앞에서 언급한 브루넬레스키와 기베르티의 경쟁 사례에서 상징적으로 드러난다. 피렌체 시 직물수입업자 조합은 산타 마리아 델 피오레 대성당의 부속 세례당인 산 조반니 세례당의 정문을 제작하기 위해 적임자를 물색했다. 이 과정에서 두 장인은 최종적으로 맞붙었다. '이삭의 희생'이라는 동일한 주제를 두고 브루넬레스키와 기베르티가 만들어 낸 이미지들은 대단히 흥미롭다. 당시 이십 대 초반이었던 두 예술가는 서로 다른 방식으로 구약성경에서 가장 극적인 사건 가운데 하나를 재현했다.

7 산 조반니 세례당, 11-12세기

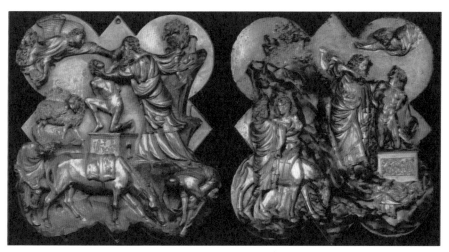

8 〈이삭의 희생〉, 브루넬레스키(왼쪽) 기베르티(오른쪽), 1410년경, 피렌체 바르젤로 국립박물관

IV

브루넬레스키는 이삭을 가냘프고 어린 소년으로 묘사했다. 아브라함은 왼손으로 아들의 고개를 젖히고 오른손에 든 칼로 목을 베려고 하며, 황급히 날아 들어온 천사가 그의 손목을 그러잡아 만류하는 중이다. 제단의 왼쪽에는 이삭 대신 희생 제물로 보내진 양이 있는데, 태평스럽게 뒷발로 머리를 긁고 있는 것으로 보아 아직 자신의 운명을 모르는 듯하다. 화면 전경에는 나귀에 짐을 싣고 따라온 두 하인이 기다리고 있다. 이들 역시 뒤에서 벌어지고 있는 일을 미처 알지 못한 채 발바닥의 가시를 뽑거나 다리의 먼지를 긁어내고 있다.

이 장면을 두고 양과 나귀, 두 하인이 이삭의 희생을 차마 직시할 수 없어서 고개를 돌린 것이라고 해석하는 이들도 있다. 그러나 인물과 동물의 동작과 세부 묘사를 자세히 들여다보면 슬픔에 찬 외면이라고 보기에는 이들의 자세가 너무도 자연스럽다. 특히 가시를 뽑으려고 발바닥을 들여다보는 소년이나 쇠 주걱으로 몸을 닦아내는 청년의 모습은 당시 이탈리아 미술가들에게 새로운 관심의 대상으로 떠오른 고전기 그리스와 헬레니즘 조각상에 자주 등장하는 소재였다. 이는 청년 브루넬레스키가 고전기 미술을 얼마나 열심히 탐구했는지 잘 보여 준다. 브루넬레스키의 작품은 전반적으로 인물의 동작은 크고 분명하지만 공간 구성에서는 전경과 중경이 수평으로 분리되어 다소 경직되어 보인다.

이에 반해 기베르티의 부조 패널은 훨씬 더 정교하고 유

연하다. 먼저 아브라함과 이삭의 자세를 보면 두 사람 모두 한쪽 다리에 무게를 실은 채 몸을 틀어 서로 시선을 맞추고 있다. 브루넬레스키에 비해 기베르티가 묘사한 이삭은 더 성숙한 청년의 모습으로, 잘 발달한 근육과 긴 머리를 지니고 있다. 기베르티의 천사 또한 위기의 순간에 개입하려고 화면 바깥으로부터 날아 들어오고 있지만 뒤쪽에서부터 단축법으로 묘사되어 훨씬 더 공간감이 깊다. 화면을 대각선으로 가로지르는 바위 언덕으로 인해 시선이 가려진 두 하인은 나귀를 사이에 두고 담소를 나누고 있으며, 멀리 원경의 언덕 위에는 희생 제물로 쓰일 양이 다소곳이 앉아 있다.

관람자의 취향에 따라 호불호가 갈리겠지만, 동일한 주제와 등장인물을 가지고 두 조각가가 만들어 낸 결과는 극히 대조적이다. 이것은 이때부터 개인의 해석 능력과 표현 기술에 따라 독창적인 이미지를 만들어 내는 것을 미술가들과 관람자들이 중요하게 생각했다는 것을 알려 준다. 이 점이야말로 근세 이탈리아 미술의 가장 중요한 전개 방향이자 다음 세대에 천재적인 예술가들이 날개를 펼치는 계기가 되었다.

앞에서 말했듯이 세례당 정문 제작 경쟁에서 승리한 장인은 기베르티였다. 그의 작업이 얼마나 성공적이었는지는 약 20년 후 두 번째 청동문 제작 사업이 시작되었을 때 그의 공방이 경쟁 없이 선정되었다는 사실에서도 잘 드러난다. 이 작품은 기베르티 개인뿐 아니라 이탈리아 조각 분야가 20여 년

만에 큰 도약을 이루었음을 보여 주는데, 당시 사람들이 이 청동문을 〈천국의 문〉이라고 부른 것도 무리가 아니었다.

〈아담과 하와의 탄생〉은 구약성경의 이야기를 다룬 열 개의 패널 가운데 하나로서, 1권 3부에서 11세기 독일 청동 문 부조와 비교하는 대목을 통해 이미 언급한 바 있다. 이 작 품에서 기베르티가 보여 주는 인체 표현의 우아함과 자연스 러움은 다음 세대의 르네상스 미술가들에게 경외의 대상이 되었으며, 다음 수 세기 동안 서양 미술가들에게 교본 역할을 했다. 일례로 현재 런던의 빅토리아 앨버트 박물관에는 미술 전공자들과 학생들, 그리고 일반 관람객들의 교육과 감상을 위해 세계 각국의 중요한 조각 작품을 실물 크기로 복제한 석고 주형 전시관이 있는데, 그 컬렉션 중에서도 기베르티의 〈천국의 문〉은 가장 중요한 위치에 놓여 있다. 이러한 복제품 제작 관례는 르네상스 시대부터 20세기 초까지 유럽 사회에 서 오랜 전통으로 내려왔으며, 19세기 말에 이르면 공공 미술 관과 대학 박물관의 성장과 더불어 역사적으로 큰 가치가 있 는 조각 작품을 공식적으로 복제하는 관행이 활성화되었다.

기베르티의 〈천국의 문〉에서도 관찰되듯이 15세기 초 이 탈리아 미술은 급격한 변화를 맞이했다. 동일한 작가가 약 30년 전에 만들었던 〈이삭의 희생〉 장면과 비교하면 각 인물 의 동작과 표정을 비롯해, 근경과 중경, 원경 사이의 광활한 공 간감, 자연 풍경의 섬세한 묘사 등 자연주의적인 경향이 훨씬

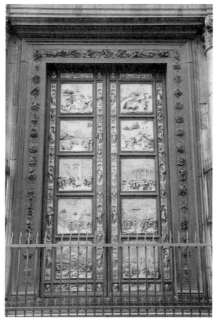

9 〈천국의 문〉, 1425-52년, 기베르티, 산 조반니 세례당

10 〈아담과 하와의 탄생〉, 천국의 문 패널 중 하나

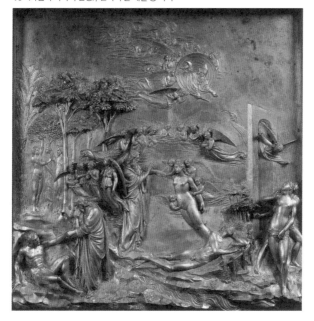

IV

더 만개했음을 알 수 있다. 이와 같은 경향은 다른 작가들에게 서도 나타난다. 기베르티와 경쟁을 벌인 브루넬레스키, 20년 간격을 두고 서로 다른 다비드상을 남긴 조각가 도나텔로, 이들의 친구이자 작업 동료였던 마사초 등이 피렌체의 초기 르네상스를 이끈 주역들이었다.

도나텔로가 동일한 주제를 가지고 작업하면서 20여 년의 세월이 지나는 동안 어떠한 변화를 겪었는지 알아보는 것도 흥미롭다. 그는 1409년에 대리석으로 다비드상을 제작했다. 그의 경력 중에서 초기 작품에 해당하는 이 조각상에는 고딕 양식의 잔재가 여전히 남아 있다. 1430년경의 청동상과 견주면 이 조각상의 다비드는 훨씬 더 전통적인 재현 방식을 따르고 있다. 앳된 청년이기는 하지만 위엄 있는 긴 옷차림에 돌팔매질을 할 때 썼던 가죽끈을 왼손목에 감은 채로 허리를 짚고 늠름하게 서 있다. 그의 발 아래에는 골리앗의 머리가 놓여 있는데, 이마에 커다란 돌멩이가 박혀 있고 그 위에 돌 주머니가 아무렇게나 얹혀 있다. 이 조각상은 원래 산타 마리아 델 피오레 대성당에 안치될 계획이었으나 크기가 맞지 않아 베키오 궁전으로 전시 장소가 옮겨졌다고 한다.

1430년경의 실물 크기 청동 다비드상은 처음부터 성당이 아닌 메디치 궁정의 안마당에 전시될 목적으로 제작되었다. 그래서 1409년의 조각상보다 훨씬 더 도발적인 내용을 담고 있다. 많은 이들은 이 조각상이 고전 고대 이후 처음으로

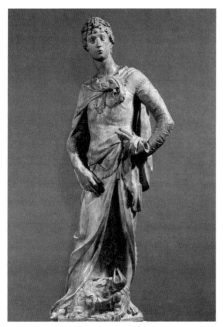
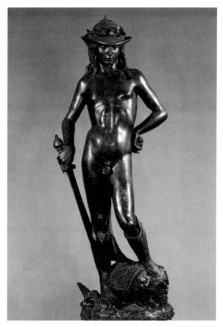

11 〈다비드〉, 도나텔로, 높이 191cm, 1409년, 피렌체 바르젤로 국립박물관

12 〈다비드〉, 도나텔로, 높이 158cm, 1430년경, 피렌체 바르젤로 국립박물관

다시 등장한 나체상이라는 점을 중요시한다. 그러나 앞서 오 퇭 성당의 출입문 부조나 힐데스하임의 청동문 부조에서 보 았듯이, 중세에도 나체 인물상은 교회 미술에서 지속적으로 등장했다. 중요한 점은 인간의 나체를 어떻게 묘사했는가다. 중세 그리스도교 미술에서 벌거벗은 인간의 이미지는 곧 나 약함과 죄악을 상징하는 것이었으며, 당연히 비천하고 추하 게 그려졌다. 그러한 측면에서 본다면 도나텔로의 다비드상 은 거의 혁명적이다.

　메디치 가문은 당시 이탈리아 상류층 사회에 불기 시작 한 고전 고대 미술품 수집 열풍을 이끈 주역이었다. 도나텔로

IV

의 조각상은 이러한 고전 조각상들과 함께 전시되었다. 화려한 투구와 샌들을 제외하면 완전한 나체인 다비드가 엷은 미소를 띤 채 골리앗의 머리를 내려다보고 있다. 특히 골리앗의 턱수염 속에 발가락을 파묻고 있는 동작이라든가, 골리앗의 투구에 달린 긴 깃털 장식이 소년 다비드의 허벅지 안쪽까지 닿도록 묘사한 방식은 종교적인 주제라고 믿기 힘들 만큼 관능적이다. 당시 이 조각상을 본 관람자들은 너무도 생생한 효과에 감탄해서, 살아 있는 인물로부터 직접 주형을 떴다고까지 생각했다고 한다.

선원근법과
자각하는 개인

기베르티의 〈천국의 문〉으로 장식되었던 산 조반니 세례당은 르네상스 선원근법의 발전 과정에서 상징적 의미가 있는 건물이다. 브루넬레스키는 이곳에서 소위 '원근법 실험'을 했다. 그의 실험은 다음과 같이 이루어졌다고 한다. 먼저 자신이 돔 지붕을 완성했던 산타 마리아 델 피오레 대성당의 정면 현관에서 약 한 걸음 정도 안쪽으로 들어간 위치에서 마주 보이는 세례당의 모습을 작은 패널에 '선원근법 체계에 맞추어' 정교하게 그렸다. 다음으로는 이렇게 완성한 패널화 중앙에 작은 눈구멍을 뚫었다. 그리고 한 손으로는 패널의 그림 면이 바깥을 향하도록 얼굴 앞에 댄 후에 다른 한 손으로는 거울을 마주 들었다. 패널의 구멍을 통해 거울을 보는 관람자는 패널의 세례당 그림이 거울에 비친 모습을 보게 되는데, 이 그림이 얼마나 정교했던지 마치 정면 현관에서 마주 대하는 실제 세례당의 모습으로 착각할 정도였다고 한다.

문제의 패널이 현재에는 남아 있지 않아, 브루넬레스키의 세례당 그림이 얼마나 실감 나게 묘사되었는지는 알 도리가 없다. 그러나 중요한 사실은 이처럼 불필요할 정도로 복잡한 과정을 통해 증명하려고 한 요소다. 브루넬레스키는 대성

41

13 브루넬레스키의 선원근법 실험

14 브루넬레스키의 선원근법 실험(거울에 비친 브루넬레스키의 그림과 세례당)

당 현관 '한 걸음 안쪽'이라고 관람자의 위치를 정확히 지정하고, 그의 시야가 현관이라는 틀에 의해 구체적으로 제한되도록 했다. 그리고 패널과 거울 사이의 거리를 팔 길이로 한정 지었는데, 이 모두는 관람자의 시점을 하나의 점으로 한정하기 위한 것이었다. 이렇게 되면 관람자와 대상 사이의 거리에 따라 대상의 외형을 비례적으로 축소하더라도 부자연스럽게 보이지 않기 때문이다. 브루넬레스키가 한 실험은 현재 우리가 르네상스 선원근법에 대해 가진 고정관념, 즉 '물체의 크기는 거리에 반비례해서 보인다'는 단순한 명제를 뛰어넘는 것이었다.

합리적이고 이상적인 세계의 재현

르네상스 선원근법의 핵심은 가까운 물체는 크게, 먼 물체는 작게 묘사해서 삼차원적인 공간감과 환영 효과를 만들어 내

는 시각적 효과만이 아니었다. 이 같은 표현 기법은 폼페이 벽화에서 관찰된 바와 같이 고대 로마 시대에도 상당한 수준까지 구사된 바 있었다. 르네상스 예술가와 인문학자들에게 선원근법은 인간 이성의 가치와 직접적으로 연결되는 개념이었다. 인간을 외부 세계를 지각하고 인식하는 주체로 파악하고, 그가 서 있는 위치를 토대로 화면에 합리적이고 이상적인 세계를 재현하도록 만드는 도구였기 때문이다. 여기서 '합리적'이라는 의미는 부분이 전체와 조화를 이루고, 인물과 배경이 객관적인 법칙에 따라 상호 관계를 이룬다는 의미다.

　　객관적인 법칙을 논할 때 고대 그리스 시대부터 중세를 거쳐 근세에 이르기까지 서양 철학의 전통에서 언제나 근간이 된 것은 수학적 법칙이었다. 우리가 현재 '과학'이라고 번역하는 사이언스science의 어원인 라틴어 스키엔티아scientia는 학문 전반을 가리키는 것으로서, 서양 철학의 전통에서 이 단어는 단편적이고 실용적인 정보로서의 지식이 아니라 핵심이 되는 추상적 개념과 보편적 원리를 이끌어 낼 수 있는 사고 체계를 의미하는 것이었다. 선원근법 또한 화면을 수학적으로 조직화하고, 개별적인 형태들을 비례의 원리 속에 체계화한다는 점에서 고등 학문으로 받아들여졌다.

　　이러한 입장을 대변하는 인물이 알베르티(Leon Battista Alberti, 1404~1472)다. 그는 진정한 의미에서의 고전주의자라고 할 만하다. 도제식 교육을 통해 공방에서 작품 제작 기술을

배워 장인의 경지로 올라가는 중세 미술가의 개념과는 거리가 먼 인물이기 때문이다.

알베르티는 피렌체의 유서 깊은 가문 출신으로서 법률과 고전어를 공부하고 교황청 소속 외교관으로 활동했다. 라틴어와 고전 문학에 대한 지식과 교양도 뛰어났다. 미술 분야에서 알베르티의 업적은 주로 건축 분야에 집중되어 있지만, 그는 회화에도 비상한 관심을 가지고 있었다. 그가 젊은 화가들을 위해 저술한 교육서인 『회화론』은 선원근법의 철학적 토대와 르네상스 미학을 명확하게 설명한다는 점에서 간략하게라도 언급할 필요가 있다.

알베르티는 『회화론』을 1435년에 먼저 라틴어로 저술하고 이듬해에 '일반 화가들에게 보급할 목적으로' 다시 이탈리아어로 저술했다. 이 책에서 알베르티는 화가들이 외부 세계를 정확하게 인식하고 이를 수학적인 법칙에 따라 화면에 합리적으로 재구성해야 한다고 충고했다. 그의 구성 방법은 현재 일반적으로 사용하는 중앙 투시도법보다 약간 복잡하다. 먼저 화면 바닥선을 일정하게 분할하고 이를 수평선 위의 한 점에 집중되도록 한 후에, 화면 밖으로 수평선을 연장해 화가의 시점까지 이르는 '시선 거리'를 상정한다. 그다음에 화면의 바닥 분할점들을 화면 밖 시점으로 연결하고 이 선들이 화면의 수직 경계선과 만나는 교차점들에서 수평선과 평행인 선들을 그으면 바닥의 격자망이 합리적으로 단축되는 형태들

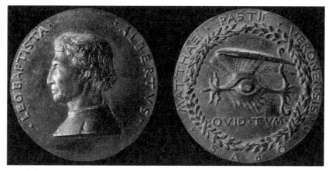

15 자화상 메달(날개 달린 눈), 알베르티, 1440-56년, 런던 영국 박물관

을 만들어 낼 수 있다는 것이다.

군이 시선 거리를 이용해 화면 밖에 기준점을 상정하는 번거로움에 대해 동시대 화가들은 불평을 쏟아냈지만 알베르티의 입장은 확고했다. 그는 '주먹구구식'의 어설픈 선원근법 대신에, '수학적인 원리에 따른 합리적인' 화면 공간을 만들어야 하는 새로운 임무가 회화라는 고귀한 예술 분야에 주어졌다고 생각했다. 그에게 시각은 한 개인이 세계를 인식하게 하는 창문과 같은 의미가 있었으며, 이를 통한 경험을 제대로 파악할 수 있다는 것은 인간으로서의 긍지와 존엄성에 직결된 문제였다.

이러한 알베르티의 생각은 그가 남긴 메달에서도 드러난다. 알베르티가 남긴 메달 앞면에는 그의 자화상이, 뒷면에는 날개 달린 눈의 형상이 새겨져 있다. 날개 달린 눈을 월계수 화환으로 둘러싸고 그 아래에 'QUID TUM(그래서 무엇을?)'

이라는 라틴어 문구가 적혀 있는 이 상징 이미지가 무엇을 뜻하는지에 대해서는 현재도 의견이 분분하지만, 시각적 인지력에 대한 그의 신념과 관심만큼은 명확하게 드러난다.

알베르티의 선원근법 체계를 둘러싸고 15세기 말 이탈리아 화가들 사이에서 찬반양론이 들끓었다. 대부분의 반응은 불필요할 정도로 복잡하다는 것이었다. 화면의 소실점에 바늘을 꽂고 실을 연결해 화면 안쪽으로 후퇴하는 선들을 그린 후에 눈어림으로 바닥면을 나누는 간단한 제작 방식으로도 별 무리 없이 원근감을 표현할 수 있기 때문이다. 그러나 고전 광학과 기하학에 근거한 그의 이론은 이후 회화술을 학문적 영역으로 격상시키는 데 크게 일조했고, 이후 많은 화가와 건축가들이 체계적인 이론서를 다투어 출판했다. 일례로 레오나르도 다 빈치가 1490년경에 만든 작업 노트 한 귀퉁이에는 알베르티의 주장에 따라 '시선 거리'를 화면 밖에 정하고 바닥 격자망을 구성하는 방법과 이에 대한 분석 내용이 기록되어 있다.

선원근법의 실제 사례

선원근법의 목적과 효과를 좀 더 명확하게 이해하기 위해 미술 작품을 공간적인 맥락에서 살펴볼 필요가 있다. 여기서 분석할 세 가지 사례는 브루넬레스키의 친구이기도 했던 마사초(Masaccio, 1401~1428)가 그린 〈성 삼위일체〉 프레스코 벽

화와 작가가 누구인지 알려지지 않은 〈이상 도시〉 패널화, 그리고 15세기가 거의 끝날 무렵에 등장한 수수께끼 같은 거장 레오나르도 다 빈치가 그린 〈최후의 만찬〉 벽화다. 이 작품들은 르네상스 화가들이 선원근법 체계를 통해 현실 세계와 화면 속의 가상 세계를 어떻게 연결시키고자 했는지, 그리고 이러한 작업에서 핵심적인 요인이 무엇인지 잘 보여 준다.

마사초는 서른 살이 되기 전에 요절했지만 짧은 생애 동안 많은 것을 이룬 화가다. 산타 마리아 노벨라 교회 측벽에 그려진 〈성 삼위일체〉는 브루넬레스키의 선원근법 실험으로부터 그가 한 걸음 더 나아갔음을 알려 준다. 근엄한 표정의 성부와 '비둘기 같은' 성령, 그리고 십자가에 매달린 성자가 높은 벽감에 배치되어 있고, 십자가 아래에는 성모와 세례자 요한이 서 있다. 그리고 이들보다 한 단 아래에는 두 봉헌자가 두 손을 모은 채 무릎을 꿇고 이 장면을 지켜보고 있다. 벽감 아래쪽으로는 해골이 놓인 석관이 안치되어 있다. 선원근법의 기본 원리를 이해하는 사람이라면 이 장면이 벽감 바닥 높이 정도의 시점에서 바라본 것처럼 묘사되었음을 알 수 있다. 벽감을 덮고 있는 원통형 궁륭의 바둑판 무늬들을 죽 이어 소실점을 찾을 수 있기 때문이다.

그러나 화면 안쪽으로 후퇴하는 선들을 관람자 눈높이의 한 점으로 수렴시키는 것은 중세 말기 일부 회화에도 이미 나타난 단순한 기법으로서, 소실점의 유무만을 가지고 르네

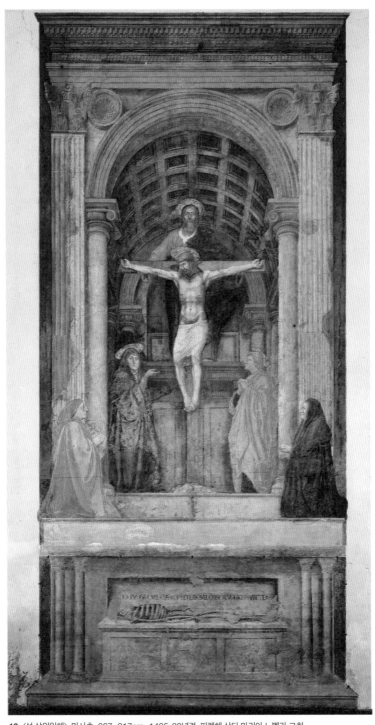

16 〈성 삼위일체〉, 마사초, 667×317cm, 1425-28년경, 피렌체 산타 마리아 노벨라 교회

상스 선원근법의 혁신성을 논한다는 것은 잘못된 일이다. 이 소실점이 위치한 수평선의 높이가 산타 마리아 노벨라 교회의 바닥으로부터 170센티미터 정도 위에 있다는 사실을 감안해야만 마사초의 의도가 얼마나 치밀한지 깨닫게 된다. 실제로 이 소실점은 신도석이 있는 교회 본랑과 측면 복도의 경계선을 이루는 기둥 사이의 중앙에 서서 벽화를 바라보는 관람자의 시점과 거의 일치하기 때문이다. 그리고 이 위치야말로 〈성 삼위일체〉의 환영 효과가 극대화되는 지점이기도 하다. 이처럼 마사초는 현실 세계의 건축 공간과 화면 속 세계의 건축 공간을 통합하는 방법을 구현했다.

소위 우르비노 패널화라고 불리는 〈이상 도시〉의 정확한 제작 연대나 작가가 누구인가는 추측만 무성하다. 현재까지 확인된 사실은 이 패널화가 이탈리아 중부 도시국가의 군주였던 페데리코 다 몬테펠트로의 궁정을 장식했던 작품이라는 사실이다. 페데리코 다 몬테펠트로는 15세기 이탈리아의 문예 부흥을 이끌었던 강력한 군주로서, 특히 화가인 프란체스카를 후원한 인물로 잘 알려져 있다.

이 작은 패널화에 묘사된 도시 풍경은 특별한 의미를 지니고 있다. 격자무늬 바닥의 광장 한가운데에 로톤다(rotonda, 서양 건축에서 원형 건축물을 주로 일컫는 말)가 서 있고 양쪽으로 장중한 공공 건축물이 호위하고 있으며, 가장 안쪽에는 교회가 배치되어 있는 이 풍경은 초기 르네상스 인문주의 정치가들

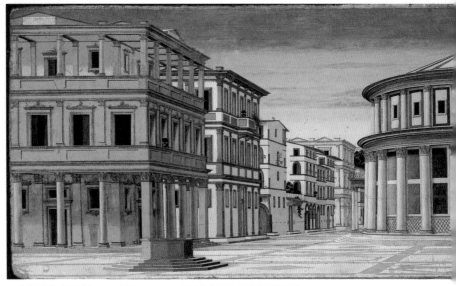

17 〈이상 도시〉, 작가 미상, 67.5×239.5cm, 1480-90년경, 우르비노 마르케 국립박물관

이 추구했던 이상적인 도시를 상징화하고 있다. 르네상스 건축 이론서들에서 원형 신전은 고전 건축 양식을 대변하는 상징물로 여겨졌는데, 특히 원형이 가진 상징성, 균형과 완전함 때문이었다. 그러나 이 패널화에서 가장 중요한 특징은 격자형의 기본 구조 위에 모든 건물이 균형적으로 배치되고 개별건물과 전체 공간 사이의 관계가 수학적인 질서를 보여 준다는 점이다.

이 패널화를 그린 사람이 당시 우르비노 궁정에서 활동하던 프란체스카(Piero della Francesca, 1416?~1492)라고 추측하는 사람이 많다. 전체적인 성향이나 수학적인 엄밀함 등을 따져 볼 때 그만한 인물이 없기 때문이다. 프란체 스카는 『회화적 원근법』이라는 논문을 저술했을 정도로, 관찰자와 대상

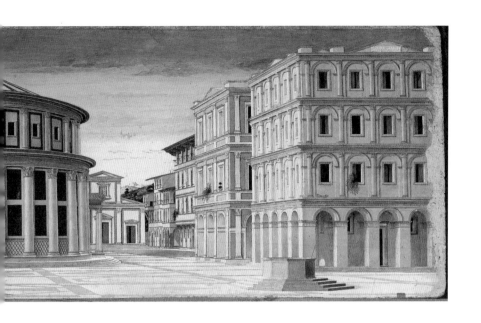

물체 사이의 거리와 각도에 따라 물체의 형태가 어떻게 인식
되는지, 그리고 이러한 형태를 화면에 어떻게 체계적으로 재
현해야 하는지에 관심이 많았다.

　이 논문은 그가 페데리코의 궁정에서 활동하던 1460년
대 무렵에 저술된 것으로서, 이탈리아 군주들 가운데서도 기
하학과 건축에 대한 관심이 남달랐던 페데리코 다 몬테펠트
로의 영향이 분명하게 나타난다. 페데리코의 통치 아래서 이
작은 도시국가는 학문과 예술의 중심지로 성장했으며, 그의
궁전 서재와 침실은 천문학과 기하학에 대한 경배를 상징하
는 조형물로 장식되었다. 〈이상 도시〉 역시 페데리코의 사저
구역에 걸렸던 것으로 추측된다. 가족과 친밀한 내방객들만
이 드나들 수 있는 가장 개인적인 공간에서 우르비노 공국의

군주는 아침저녁으로 이 질서정연한 도시 풍경을 바라보면서 자신의 도시를 어떻게 가꾸어 나갈 것인지 구상했을 것이다. 이 패널화가 프란체스카의 작품이든 아니든 간에 이탈리아 르네상스 사회의 정치적, 미학적 이상을 상징적으로 보여 준다는 사실에는 변함이 없다.

우르비노 패널화를 프란체스카, 혹은 적어도 그의 화파에 속한 것으로 추측하는 이유는 15세기 선원근법의 발전 과정에 크게 기여한 그의 역할 때문이다. 동시대 피렌체의 여러 화가들이 이 새롭게 조명된 표현 기법에 매혹되었지만 프란체스카는 그 가운데 특출한 경우에 속한다. 그의 〈채찍질당하는 그리스도〉와 우첼로(Uccello paolo, 1397~1475)의 〈산 로마노 전투〉 패널화를 비교해 보면 전자가 얼마나 정교하고 철저하게 고안되었는지 분명하게 드러난다.

우첼로 역시 선원근법에 집요하게 몰두했던 인물로서, 피렌체의 역사적 전투를 묘사한 그의 화면을 보면 중앙 투시도법의 기본 틀이 너무나 확고하게 준수된 나머지 초현실주의적으로 보일 정도다. 화면 중앙을 향해 서로 격돌하는 양쪽 군대의 병사들은 화면과 완벽하게 평행을 유지한 채 똑바로 전진하고 있다. 전투가 벌어지는 들판은 대리석 광장처럼 평평하고, 그 위에 쓰러진 병사들의 시체와 창칼은 모두 지평선 위의 중앙 소실점을 향해 질서정연하게 모아져 있다. 이처럼 인물들의 자세와 위치가 너무나도 차분하게 계산되어

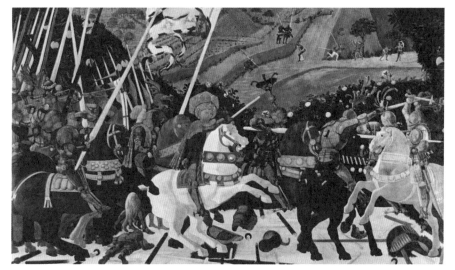

18 〈산 로마노 전투: 피렌체군을 이끄는 니콜로 다 톨렌티노〉, 우첼로, 1438-40년, 181.6×320cm, 런던 내셔널갤러리

있기 때문에 격렬한 전투 장면이 마치 얼어붙은 연극의 한 장면처럼 비친다.

이러한 부자연스러움이 우첼로 작품의 예술적 가치를 떨어뜨리는 것은 아니다. 인물의 경직된 자세와 명징한 윤곽선은 반투명한 색채와 어우러지면서 관람자에게 기묘한 신비로움을 선사하는데, 이러한 감흥은 16세기 이후의 자연주의적인 회화들에서는 마주하기 힘든 것이다. 그러나 삼차원적인 환영 효과나 공간상의 논리성을 따져 볼 때 〈산 로마노 전투〉는 분명히 미숙한 측면이 있다.

이에 반해 〈채찍질당하는 그리스도〉의 화면 속 공간은 철저하게 논리적이다. 프란체스카는 우첼로처럼 불규칙하고 유기적인 자연환경을 배경으로 삼은 것이 아니라 수직선과 수평선으로 구성된 인공적인 건축 공간을 배경으로 선택했

다. 그 덕분에 중앙의 소실점으로 집중하는 선들이 화면 안에서 두드러진다고 해도 부자연스럽게 느껴지지는 않는다. 특히 소실점의 높이를 등장인물들의 무릎 정도에 둔 사실에 주목할 필요가 있다. 그는 이러한 구성 방법을 다른 작품들에도 즐겨 썼는데, 그 덕분에 규모가 작은 작품의 등장인물도 관람자에게는 마치 거인처럼 장대하게 느껴진다.

관찰력과 추리력이 예민한 이들이라면 〈채찍질당하는 그리스도〉의 화면 역시 〈산 로마노 전투〉와 마찬가지로 어딘가 비현실적이라는 사실을 눈치챌 것이다. 안쪽으로 한없이 후퇴하는 널찍한 광장 안에 인물들이 띄엄띄엄 서 있는데, 각 무리는 서로의 존재를 알아차리지 못하는 것처럼 보인다.

19 〈채찍질당하는 그리스도〉, 프란체스카, 1455-60?년, 59×82cm, 우르비노 마르케 국립박물관

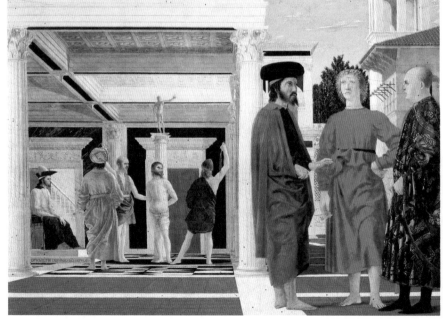

원경의 서 있는 그리스도나 그에게 채찍을 휘두르는 형리와 감독관 모두 초연하고 냉정하다. 빌라도 역시 얼어붙은 것처럼 보인다. 더욱 불가해한 것은 전경의 세 인물이다. 원경에서 벌어지고 있는 소란으로부터 등을 돌린 채 서 있는 세 인물역시 서로 시선을 맞추고 있지 않다. 중앙에 서 있는 금발의 청년이 누구인지, 왜 신발을 벗고 있는지에 대해서는 아직도 추측만 무성하다.

이처럼 프란체스카의 회화는 많은 수수께끼를 담고 있지만, 한 가지 사실만은 분명하다. 이 그림의 진정한 주인공은 코린토스 주범의 열주랑으로 장식된 궁전과 주변 건축물들이한데 어우러져 구현하고 있는 선원근법 그 자체라는 점이다.

레오나르도 다 빈치(Leonardo da Vinci, 1452~1519)의 〈최후의 만찬〉은 아마도 르네상스 회화 가운데 가장 유명한 작품일 것이다. 이 작품 역시 소실점의 유무만을 가지고 원근법의 가치를 평가하기에는 무리가 있다. 물론 자주 인용되는 바와같이 화면 안쪽으로 후퇴하는 천장과 측벽의 선들이 모두 식탁 중앙에 앉아 있는 그리스도의 머리로 정확하게 집중되고, 천장의 바둑판 무늬 또한 관람자의 시점으로부터 멀어질 수록 축소되어 화면의 공간감과 입체감이 생생하게 살아난다. 이처럼 레오나르도가 구사한 중앙 투시도법은 그 자체로서 빈틈이 없다.

그리스도 좌우로 둘러앉은 열두 제자들이 세 명씩 그룹

을 지어 다양한 장면을 연출하고 있으며, 이들의 표정과 자세가 성경에 기록된 마지막 만찬의 정경을 충실하면서도 다채롭게 전달하고 있다는 설명 등은 관광 안내책자뿐 아니라 거의 모든 미술 관련 자료에 되풀이되고 있어서 식상할 지경이다. 마사초의 〈성 삼위일체〉와 마찬가지로 〈최후의 만찬〉 역시 선원근법의 진정한 효과를 이해하기 위해서는 벽화와 주변환경의 관계에 주목해야 한다. 그리스도와 제자들의 만찬이 벌어지고 있는 화면 속 공간은 가로 폭이 좁고 앞뒤 길이가 긴 방으로서 뒤쪽에 세 개의 큰 창이 나 있어 그 너머에 펼쳐진 산들이 보인다. 밝은 실외에 비해 방 안은 상대적으로 어둡다. 이러한 배경과 앞에서 비치는 부드러운 빛 덕분에 인물들의 모습은 더욱 분명하게 드러난다.

화면 속의 방은 벽화가 그려진 실제의 방과 너비가 같으며, 측면의 장식 선들과 천장의 모서리 선들 또한 실제의 방 구조와 이어진다. 즉 화면 속의 긴 방과 화면 밖의 긴 방이 그대로 연결되는 것이다. 이 덕분에 마치 한쪽 벽면에 거울이 부착된 방처럼 실내 공간이 두 배 혹은 그 이상으로 확장되는 효과가 난다.

화면 속의 식탁은 이 가상의 방에서 가장 앞쪽, 즉 화면 속 공간과 화면 밖 공간의 경계선에 배치되어 있다. 실제로 이 방이 산타 마리아 델레 그라치에 수도원의 식당이었다는 점을 상기한다면, 당시에 수도사들이 길게 열을 지어 앉은

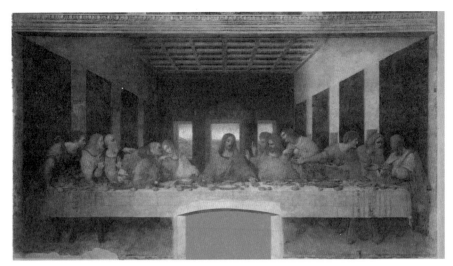

20 〈최후의 만찬〉, 레오나르도 다 빈치, 1495-98년, 460×880cm, 밀라노 산타 마리아 델레 그라치에 수도원

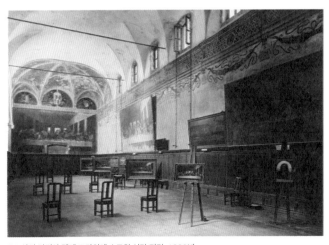

21 산타 마리아 델레 그라치에 수도원 식당 전경, 1900년

IV

식탁 맞은편에서 이들을 내려다보는 그리스도와 사도들이 얼마나 현실적인 존재감을 자아냈을지 짐작할 수 있다.

이처럼 정교한 표현 방식을 구사하고자 르네상스 화가들이 기울였을 노력과 관심사를 이해하기 위해서는 당시 화가들의 교재와 자료를 살펴볼 필요가 있다. 앞에서 언급한 프란체스카는 화가인 동시에 기하학자이기도 했다. 그는 당시에 고대 그리스 자연철학과 과학을 연구하는 인문학자들과 밀접하게 교류했으며, 이들 덕분에 새롭게 조명받기 시작한 유클리드의 『기하학 원론』과 『광학』의 필사본을 직접 접하는 귀한 기회를 가졌다. 프란체스카의 관심사는 선원근법과 대수, 기하학에 대한 소논문들로 결실을 맺었다. 물체의 평면도와 입면도를 결합해 삼차원적인 공간감을 구현해야 한다는 그의 선원근법 설명서를 읽어 보면 르네상스 화가들의 관심사를 알 수 있다. 그들은 단순히 시각적인 효과에만 관심을 쏟았던 것이 아니라 구성 과정의 논리적 체계를 증명하는 데 초점을 맞추었다.

레오나르도 다 빈치는 자연과학에 대한 관심의 범위가 더욱 확장된 경우였다. 그는 날아가는 새의 순간적인 동작, 다양한 인물의 기괴한 표정, 날씨와 대기의 상태에 따라 달라지는 풍경의 색채 등 자연 세계의 모든 요소에 매혹되었다. 16세기 전기 작가 바사리(Giorgio Vassari, 1511~1574)가 묘사한 바에 따르면 레오나르도는 호기심 많은 어린아이처럼 하나의

22 『광학』, 유클리드, 필사본, 1458년, 바티칸 도서관

자연 현상에서 다른 자연 현상으로 끊임없이 옮겨 다니며 관찰과 실험을 거듭했다. 시장에서 새를 사서 벌판에 날려 보내고 그 뒤를 쫓아다닌다든가, 괴상한 도마뱀에 박쥐 날개를 붙여 환상적인 모습으로 꾸민다든가 하는 기행은 그의 탐구 활동에서 극히 일부에 지나지 않는다. 레오나르도가 남긴 방대한 스케치와 작업 노트 중에는 태양과 달, 지구 사이의 관계를 비롯해 거울의 표면 구조에 따라 달라지는 반사광의 각도, 그리고 눈과 대상 물체, 화면 사이의 관계 등에 대한 도판

IV

과 분석 내용이 포함되어 있다. 그 유명한 〈모나리자〉의 스푸마토(sfumato, 물체의 윤곽을 안개에 싸인 것처럼 연하게 처리해 화면에 공간감을 더해 주는 기법), 〈최후의 만찬〉에 나타난 복합적인 선원근법 효과 등은 모두 이러한 자연 관찰과 실험에 의해 맺어진 결실이다.

르네상스 시대 미술사학자 바사리가 묘사한 레오나르도 다 빈치

"레오나르도는 대화하기를 즐겼으며, 능숙한 화술로 사람들을 매혹시켰다. 재산이 거의 없고 일도 열심히 하지 않았지만 항상 하인을 두었다. 그는 여러 동물을 길렀지만 말을 가장 좋아했다. 새를 파는 가게 앞을 지날 때마다 새장을 열어 자유롭게 날려 보내고 값을 치르곤 했다. 자연은 그에게 호의를 베풀어서, 작품 속에 신과 같은 힘을 지닌 사상과 예지력과 정신을 불어넣게 했기 때문에 민첩함, 생기, 세련됨, 우아함에서 그의 작품과 겨룰 사람이 없었다. 그는 예술을 깊이 이해하고 여러 가지 일을 착수했지만 하나도 완성하지 못했다. 아마 그가 머릿속에 구상한 사물들을 완벽하게 수행하는 데 필요한 기량이 현실적으로는 미흡했던 듯하다. 경탄할 정도로 어려운 아이디어가 계속 떠오르지만 자신의 탁월한 솜씨로도 도저히 이들을 구현할 수 없었던 것이다. 그는 변덕스러운 기질을 가졌고, 자연의 사물들을 철학적으로 사색하는 데 골몰해서 초목의 특성을 탐구하고 천체의 운행과 해와 달의 궤도 등을 열심히 관찰하곤 했다."[2]

고전의 부활

15세기 초부터 이탈리아 사회에서는 고전 그리스와 로마 문헌들에 대한 관심이 광범위하게 일어났다. 저명한 문헌학자 브라치올리니(Poggio Braccolini, 1380~1459)가 성 갈렌 수도원을 비롯한 유럽의 여러 수도원을 뒤져 비트루비우스의 『건축론』을 비롯한 고전 문헌 필사본을 발견한 것이 하나의 중요한 계기였다.

브라치올리니가 동료 학자들과 주고받은 편지 내용을 보면 당시 이탈리아 지식인들 사이에서 키케로와 퀸틸리아누스 등 고대 로마의 저명한 웅변가들이 남긴 작품의 번역과 주해 작업이 경쟁적으로 이루어진 것을 알 수 있다. 중세를 거치는 동안 단편적으로만 인용되었던 이 작품들 중 상당수가 이 시기 완전한 형태로 재발굴되면서 가능해진 일이었다.

인문학 분야에서 일어난 고전 고대의 부활 움직임은 고대 신화와 역사에 대한 관심에만 머무른 것이 아니었다. 고전 문학에 나타난 인간의 육체와 정신에 대한 관심과 경의는 조형예술 분야에서의 인체 표현 방식으로 이어졌다. 젊은 청년과 아름다운 여인, 품위 있는 노인 등 연령과 성별, 사회적 지위에 따라 이상적인 인간상의 전형을 추구하게 된 것이다. 특히 미켈란젤로는 성경 속 인물들에 이와 같은 인본주의적 성

격을 부여하는 과제에 일생을 바친 작가였다.

보티첼리의 고전 취향

근세 유럽 사회에서 고대 그리스 문화가 어떤 위치를 차
지하게 되었는지 실감하는 것은 보티첼리(Sandro Botticelli,
1445~1510?)의 〈프리마베라〉를 살펴보는 것만으로 충분하다.
이 작품을 만들 때 보티첼리의 경력은 절정에 도달해 있었다.
그는 피렌체에서 가장 인기 많은 화가였고, 로마 교황청의 시
스티나 예배당 프레스코 벽화 작업에 참여할 정도로 대외적
으로 인정받았다. 이 패널화 역시 당시 피렌체를 실질적으로
지배하고 있던 메디치 가문의 구성원, 로렌초 디 피에르프란
체스코를 위해 제작된 것으로 알려져 있다.

　　그림의 중앙에는 붉은 망토를 걸친 비너스가 서 있고,
화면 왼쪽에는 두 마리 뱀이 몸을 꼬고 있는 형태의 카두세
우스 지팡이를 든 채로 구름을 쫓아내고 있는 메르쿠리우스
와, 서로 손을 맞잡고 원을 그리며 춤을 추고 있는 우미優美의
세 여신*이 있다. 화면 오른쪽에는 바람의 신 제피로스와 님
프 클로리스, 그리고 꽃을 흩뿌리고 있는 봄의 여신 플로라가
배치되어 있다. 비너스의 머리 위로는 두 눈을 가린 큐피드가
우미의 여신들 중 한 명에게 화살을 겨누고 있다. 오렌지가

*　　인생의 아름다움과 우아함을 나타내는 세 여신으로, 라틴어로는 '카리테스Charites'라고 불린다.

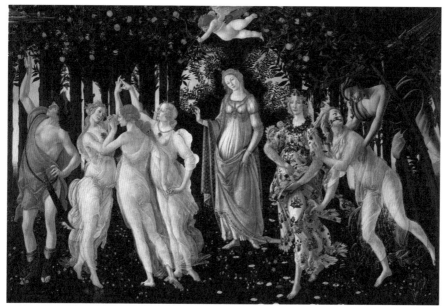

23 〈프리마베라〉, 보티첼리, 203×314cm, 1482년, 피렌체 우피치 미술관

24 〈비너스의 탄생〉, 보티첼리, 172.5×278.5cm, 1485년경, 피렌체 우피치 미술관

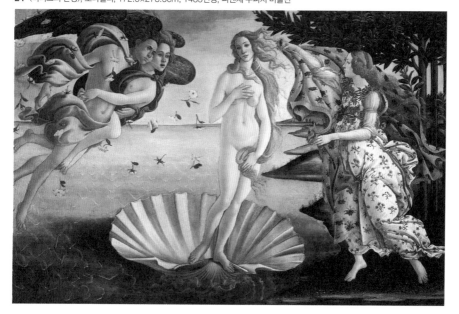

IV

열리고 꽃들이 만개한 봄의 정원에서 벌어지는 이 복잡한 장면이 정확하게 어떤 상징적 의미를 지니고 있는지는 명확하지 않다. 그리스-로마 신화 자체가 여러 버전으로 전해지고 있기 때문이다.

고대 그리스와 로마에서 신화는 지역마다 오랜 세월에 걸쳐 입에서 입으로 전해지면서 다양한 이야기들이 덧붙여졌다. 당시의 정치적, 종교적 역학 관계에 따라 새로운 맥락으로 해석되기도 했다. 물론 중세를 거치는 동안 그리스-로마 신화는 종교적인 힘을 잃었다. 그러나 신화를 다룬 시와 문학 작품들은 유럽의 지식인들 사이에서 교과서로 사용되었으며, 신화의 내용은 종교적 신앙의 대상이 아니라 문화적 교양의 원천으로서 다시금 주목받게 되었다.

1480년대에 들어 보티첼리는 그리스-로마 신화를 주제로 한 대규모의 회화 작품을 잇달아 그렸는데 〈프리마베라〉는 이 가운데 하나였다. 비슷한 시기에 제작된 〈비너스의 탄생〉을 보면 같은 인물들이 반복해서 등장한다. 화면 중앙에는 바다의 거품에서 탄생한 비너스가 조개껍데기를 타고 해안에 도착하고 있고, 플로라가 꽃들을 수놓은 붉은 망토를 펼쳐 들고 여신을 맞이하려고 숲에서 달려 나오고 있다. 바다에서는 바람의 신이 연인을 품에 안은 채 입김을 불어 비너스의 항해를 돕고 있다.

이 작품들을 보면 보티첼리가 그리스-로마 시대의 문학

및 조형 작품에서 많은 영향을 받았다는 것을 알게 된다. 비너스의 탄생 장면이나 제피로스와 클로리스의 애증 관계 등은 당시 메디치 궁정에서 활동하던 시인과 철학자들이 즐겨 읽던 고대 로마 시인 오비디우스와 루크레티우스가 묘사한 내용과 연결되기 때문이다. 수줍어하는 비너스나 원을 그리며 춤을 추는 우미의 세 여신의 모습도 당시 이탈리아 귀족 사회에서 인기를 끌었던 헬레니즘과 로마 시대 조각상으로부터 이미지를 차용했다.

당시 메디치 궁정에 소장되어 있던 고대 조각상들 중에는 소위 〈메디치 비너스〉라고 불리는 로마 시대의 조각상이 있었다. 이 조각상이 메디치 가문의 재산 목록에 언급된 것은 16세기 이후이지만, 보티첼리 시대에도 이미 알려져 있었던 것으로 추측된다. 소위 '정숙한 베누스Venus pudica'라고 불리는 이 유형의 여신상은 기원전 4세기 그리스 시대의 거장인 프락시텔레스의 작품 〈크니도스의 아프로디테〉에서 출발한 것으로 로마 시대와 헬레니즘 시대에 수없이 많은 복제본과 변형본이 만들어졌다. 〈메디치 비너스〉 역시 이러한 변형본 가운데 하나로서 15세기부터 유럽의 상류층 인사들 사이에 불붙었던 고대 조각상 수집 열기를 보여 주는 사례다.

이러한 고전 취향은 동시대 예술가들의 작품 제작에도 큰 영향을 미쳤다. 보티첼리의 비너스 신화 연작 외에, 앞서 살펴본 브루넬레스키의 〈이삭의 희생〉 부조에서도 고대 조각

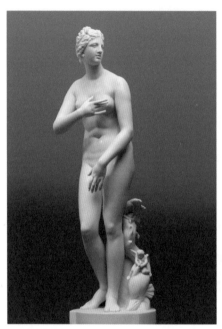

25 ⟨메디치 비너스⟩, 그리스 원본에 대한 헬레니즘 시대 복제본, 높이 151cm, 피렌체 우피치 미술관

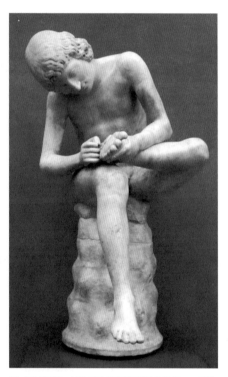

26 ⟨가시를 뽑는 소년⟩, 로마 시대의 복제본, 높이 73cm, 피렌체 우피치 미술관

상의 이미지를 차용한 구성이 있다. 〈가시를 뽑는 소년〉은 헬레니즘과 로마 시대에 인기 있던 주제로서, 이 조각상의 고대 복제본 역시 메디치 소장품에 포함되어 있었다. 메디치 가문의 소장품들을 바탕으로 해서 건립된 피렌체 우피치 미술관을 방문해 보면, 과거 메디치 궁정을 출입하던 미술가들이 이러한 고대 조각상들을 보고 얼마나 감동했을지 짐작이 간다. 그리고 이러한 관계는 메디치 가문에만 국한된 것이 아니었다. 보티첼리와 브루넬레스키 외에도 헬레니즘과 로마 시대의 조각상들로부터 이미지를 본뜨거나 주제를 빌린 르네상스 미술가들의 사례는 수없이 많다.

라파엘로와 미켈란젤로의 벽화

보티첼리의 회화 작품이 당시 이탈리아 상류층의 사적인 취향을 보여 주는 사례라면, 라파엘로(Raffaello Sanzio, 1483~1520)와 미켈란젤로(Michelangelo Buonarroti, 1475~1564)가 교황 관저에 그린 벽화는 공공 조형물에서 그리스-로마 문화의 유산이 어떻게 활용되었는지를 보여 주는 사례다. 교황 율리우스 2세 시대에 제작된 이 두 벽화는 당시 교회 당국이 그리스-로마의 이교 문화에 놀라울 정도로 관용적이었음을 알려 준다. 하지만 다른 한편으로 보자면 이러한 세속성과 물질적인 화려함은 10여 년 후 종교개혁이 일어나게 되는 도화선을 제공했다고 할 수 있다.

IV

　라파엘로와 미켈란젤로는 레오나르도 다 빈치와 함께 이 탈리아 르네상스 미술의 전성기를 이끈 대표적인 화가들이 다. 라파엘로는 이들 가운데 가장 나이가 어렸지만 다른 두 거장과 달리 뛰어난 외교술과 붙임성으로 많은 후원자와 주 문자를 확보했다. 특히 그의 작품은 절제되고 균형 잡힌 안정 감과 형태미를 보여 주었으며, 인문학적 도상들을 적재적소 에 활용해 종교적인 주제를 심화시켰다. 이러한 특징이 집약 된 사례가 교황 율리우스 2세의 집무실인 '서명의 방'에 그린 프레스코화다. 이 방에서 가장 유명한 작품은 한쪽 벽면에 그려진 〈아테네 학당〉이지만, 나머지 세 벽면과 천장화까지 아우르는 전체적인 맥락을 봐야만 진정한 의미를 이해할 수 있다.

　라파엘로는 교회와 국가를 이끄는 데 필요한 공공의 미 덕으로서 진리, 자연법칙, 선함, 아름다움을 꼽았다. 그는 이 네 가지 추상적인 개념을 상징하는 각각의 장면을 네 벽에 구 현했다. 이 네 장면은 각각 신학, 자연철학, 법학, 시학과 같은 네 가지 인문 교양 분야에 상응하기도 했다.

　첫 번째 장면 〈아테네 학당〉은 고대 그리스 시대 리케이 온(lykeion, 문화회관)에서 자연철학자들이 모여 자유롭게 토론 하는 모습을 그린 것으로, 여기에는 고전 철학의 양대 산맥이 라고 할 수 있는 플라톤과 아리스토텔레스를 중심으로 소크 라테스, 프톨레마이오스, 피타고라스 등이 각자의 대표적인

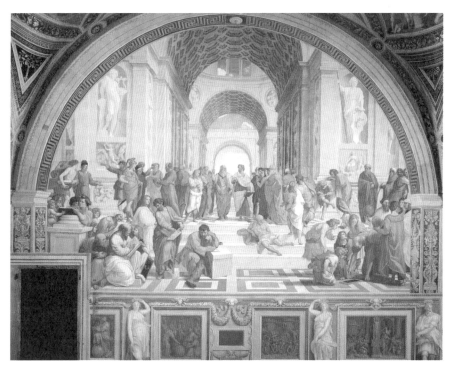

27 〈아테네 학당〉, 라파엘로, 500×770cm, 1510-11년, 바티칸 사도 궁전 '서명의 방'

28 서명의 방 전경, 〈파르나소스〉(왼쪽) 〈아테네 학당〉(오른쪽)

업적을 나타내는 물건들과 함께 묘사되어 있다. 혹자는 미켈란젤로가 등장인물들의 얼굴에 동시대 유명 인사들의 초상을 그려 넣었다고 보는데, 역사와 신화의 사건들에 동시대의 시사적인 문제를 투영하는 것은 흔한 일이었기에 미켈란젤로 역시 충분히 그랬을 수 있다.

그러나 전체 구성에서 가장 눈길을 끄는 부분은 장대한 리케이온 건축에서 중앙의 아치 양쪽 벽을 장식하고 있는 두 조각상이다. 리라를 든 나체의 아폴론과 창을 든 갑옷 차림의 아테나 여신은 각각 예술과 학문의 수호자로서 주인공인 자연철학자들을 굽어보고 있다. 자연철학이라는 주제와 관련해 이보다 더 적절한 도상은 찾아보기 힘들 것이다. 그러나 이 그림이 그려진 공간이 그리스도 교회의 최고 수장인 교황의 접견실이라는 점을 상기한다면, 그리고 초기 그리스도교 시대부터 중세를 거치는 동안 그리스도교 미술가들이 고대 그리스와 로마의 매력적이면서도 현세적인 이교 문화로부터 독자성을 확보하려고 얼마나 지대한 투쟁을 해 왔는지 되새겨 본다면 16세기 미술의 이러한 변화는 당혹스러울 정도다.

미켈란젤로의 시스티나 예배당 천장화는 르네상스 시대 그리스도교 미술에 그리스 문화가 얼마나 깊숙이 침투했는지 보여 주는 또 다른 예다. 15세기 말에 세워진 시스티나 예배당은 교황의 관저인 사도 궁전에 부속된 건물로서 교황을 선출할 때 추기경들이 모여 회의를 하는 장소로 유명하다. 미

미켈란젤로가 이 천장화 사업을 진행하는 과정에서 겪은 극심한 육체적, 정신적 고난에 대해서는 이미 여러 저술에서 다루어졌기 때문에 여기서 다시 언급할 필요는 없다. 주목할 것은 천장 중앙에는 빛과 어둠의 나뉨에서부터 노아의 생애에 이르기까지 창세기의 내용을 순차적으로 나열했고, 천장과 벽면의 경계 부분에는 고대 예언자들과 그리스도의 선조들을 교차로 배치하는 복잡한 구성을 택했다는 점이다.

그중에서도 열두 개의 좌대 위에 배치한 고대 예언자들과 무녀들이 특히 눈길을 끄는데, 이들은 규모 면에서 다른 장면들을 압도하는 장대한 위용을 자랑한다. 그런데 일곱 예언자는 구약성경에 나오는 인물이지만 다섯 무녀는 델포이, 쿠마에, 페르시아, 리비아 등 고대 그리스 사회에서 신탁으로 유명한 존재들이다. 즉 미켈란젤로는 구약성경에 등장하는 고대 유대 세계와 그리스 세계 모두에서 메시아의 도래를 예언했음을 알려 주고자 했던 것이다.

미켈란젤로가 리비아의 무녀를 위해 준비한 초기 드로잉을 보면 젊은 남성 모델을 사용한 사실을 알 수 있다. 그는 이 건장한 남성이 거대한 책을 펼쳐 든 채로 몸을 뒤틀어 아래를 내려다보는 역동적인 자세를 구상했는데, 무거운 책을 받치느라 긴장한 팔의 근육과 좌대를 딛고 있는 왼발의 휘어진 엄지발가락 등 인체의 세부 묘사에 주력했다. 이처럼 미술 작품에서 인간의 몸이 지닌 아름다움과 역동성에 죄책감 없이

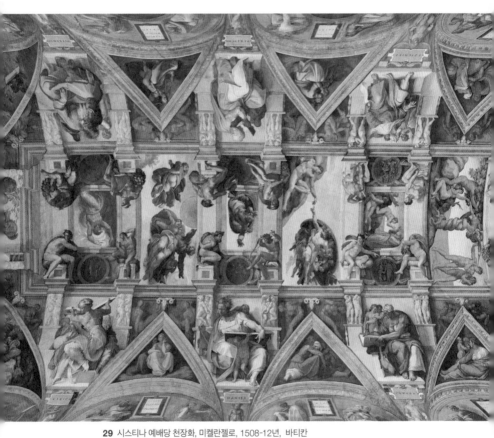

29 시스티나 예배당 천장화, 미켈란젤로, 1508-12년, 바티칸

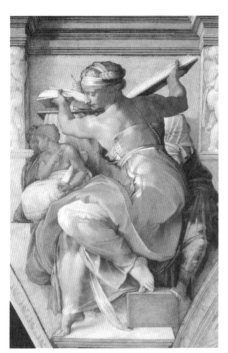

30 리비아의 무녀(시스티나 예배당 천장화 일부), 미켈란젤로, 1511년, 바티칸 시스티나 예배당

31 리비아의 무녀를 위한 습작, 미켈란젤로, 28.9×21.4cm, 1510년경, 뉴욕 메트로폴리탄 미술관

몰두하게 되었다는 사실이야말로 근세 이탈리아 르네상스와 헬레니즘 문화 사이의 직접적인 연관성을 보여 준다.

고전 문화의 영향과 반발

고전 고대 문화가 근세 이탈리아 조형예술에서 가장 직접적이고 체계적으로 부활한 분야는 건축일 것이다. 로마 건축가 비트루비우스의 『건축론』 필사본이 온전하게 재발견된 이후 15세기와 16세기에 걸쳐 다양한 버전의 주해서와 번역서가 쏟아져 나왔다. 그런데 이 책들 대부분은 그리스-로마 건축에 대한 고고학적 실체에 주목하기보다는 근세인들이 지향하는 이상적 건축을 그린 경우가 많았다. 건축 설계에서 비례의 규범과 기하학적 완전성을 극단적으로 찬양한 것도 이와 같은 맥락에서 해석될 수 있다. 실제로 고대 그리스와 로마 건축에서는 도리스식, 이오니아식, 코린토스식 주범마다 정확한 비례를 준수한 사례가 거의 없었지만 르네상스 건축 이론가들은 교과서적인 비례를 강조했다.

고대 건축물 중에서는 특히 중앙 집중식 건축물에 대한 찬사가 끊이지 않았다. 로마 제정 초기에 지어진 판테온이 그 중심에 있는데, 1502년 브라만테(Donato Bramante, 1444~1514)가 로마에 건립한 템피에토tempietto, 즉 '작은 신전'은 이 건축물의 적법한 계승자라고 할 만하다. 사도 베드로의 처형 장소라고 전해지는 유서 깊은 장소에 세워진 이 건축물은 페디먼

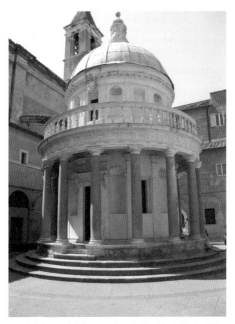

32 템피에토, 브라만테, 1502년, 로마 몬토리오 성 베드로 성당

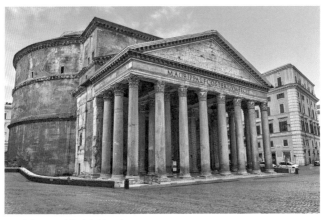

33 판테온, 125년경, 이탈리아 로마

트가 있는 현관부를 없애 완전한 원형 구조와 대칭성을 보여

준다는 점에서 판테온보다 한 걸음 더 나아갔다.

전성기 르네상스의 이상주의는 로마 성 베드로 대성당

개축 과정에서 고스란히 드러난다. 16세기 초 교황 율리우

스 2세는 4세기경까지 거슬러 올라가는 유서 깊은 바실리카

교회가 있던 자리에 교황청의 위엄을 보여 줄 새로운 대성당

을 건립하는 야심 찬 사업에 착수했다. 처음 설계를 의뢰받

은 이는 브라만테였다. 그는 템피에토에서 보여 준 실력을 십

분 발휘해 그리스식 십자가(네 변의 길이가 모두 같은 십자가) 형태

의 중앙 집중식 구조를 선보였다. 그러나 브라만테의 애초 계

획은 지켜지지 않았다. 무엇보다도 로마 교회의 총 본산인 이

성당이 수용해야 하는 대규모 인원과 전례 절차 등을 고려할

때 중앙 집중형 건축물은 효율성이 떨어졌던 것이다. 이 건

물은 라파엘로와 미켈란젤로 등 당대의 대표적 예술가들의

손을 거치는 과정에서 점차 전통적인 장방형의 바실리카 구

조로 변해 갔다. 17세기에는 베르니니(Giovanni Lorenzo Bernini,

1598~1680)가 타원형의 열주랑으로 둘러싸인 광장을 덧붙었

고, 현재 우리가 보는 성 베드로 성당의 형태가 완성되었다.

이처럼 조각과 회화, 건축에 이르기까지 고전 고대 문화

에 대해 관용적인 태도는 후에 그리스도교 사회 안에서 갈

등을 불러오게 되었다. 가톨릭교회의 세속화와 물질주의적인

타락에 대한 비판 여론이 북유럽 사회의 평수사들 사이에서

34 성 베드로 대성당을 위한 설계도, 브라만테, 16세기 초 | **35** 오늘날의 성 베드로 대성당과 열주랑 광장, 1593년, 바티칸 시티

제기된 것이다. 이들이 볼 때 율리우스 2세가 후원한 시스티나 예배당과 교황 관저의 프레스코 벽화 장식을 비롯한 성 베드로 성당의 건축 사업이야말로 타락의 증거였다. 결국 1517년 마르틴 루터가 교황청의 잘못을 지적한 95개조의 반박문을 발표하면서 유럽 사회는 종교개혁론자들과 그 반대론자들이 첨예하게 맞선다.

미켈란젤로가 시스티나 예배당 천장화를 완성하고 약 20년 후에 같은 성당의 제단화를 그려 달라는 주문을 받은 것은 이처럼 로마 교회 자체가 거대한 반발에 직면한 무렵이었다. 당시까지 이탈리아 사회 전반을 지배하고 있던 합리주의와 고전주의 사상 역시 반발과 회의의 시기로 접어들었으며, 그 영향은 미

켈란젤로의 제단화에도 고스란히 나타난다. 우르비노의 〈이상 도시〉 패널화나 레오나르도 다 빈치의 〈최후의 만찬〉 프레스코화에서 보이는 수학적 완전성과 질서 대신 혼란과 격정이 화면 전체를 채우고 있다. 여기서 묘사된 최후의 심판 장면은 성경의 가르침을 명확하고 단순하게 전달하기 위한 것이 아니다.

단테의 『신곡』 지옥편에서 영감을 얻은 미켈란젤로는 '진노의 날'에 인간들이 마주하게 될 준엄한 심판과 고통, 환희의 감정을 그대로 쏟아 부었다. 분노한 헤라클레스와 같은 모습으로 묘사된 청년 그리스도를 중심으로 성모와 순교자들, 천사들과 악마들, 그리고 구원받는 선인들과 버림받는 죄인들이 소용돌이처럼 엉켜 있는 이 프레스코화에서는 선원근법이 아무런 영향력도 행사하지 못한다.

미켈란젤로가 제단화를 완성할 당시에 등장인물들의 나체 묘사에 대해 교회 내부에서 반대 여론이 일었다. 이러한 움직임은 천장화에서도 이미 제기된 적 있지만 작가의 고집과 명성에 눌려 별다른 영향 없이 사그라졌다. 그러나 16세기 말이 되면서 사정이 달라졌다. 종교개혁 운동이 거세게 몰아치면서 가톨릭교회 내부에서도 스스로 경계하는 목소리가 높아졌으며, 이교 문화와 세속적인 요소들에 대한 반대 여론이 점차 힘을 얻었다. 결국 1565년, 교황청의 지시에 따라 제단화 속 인물들에게 옷을 덧입히는 수정 작업이 이루어졌다.

36 〈최후의 심판〉,
1534-41년, 미켈란젤로,
바티칸 시스티나 예배당

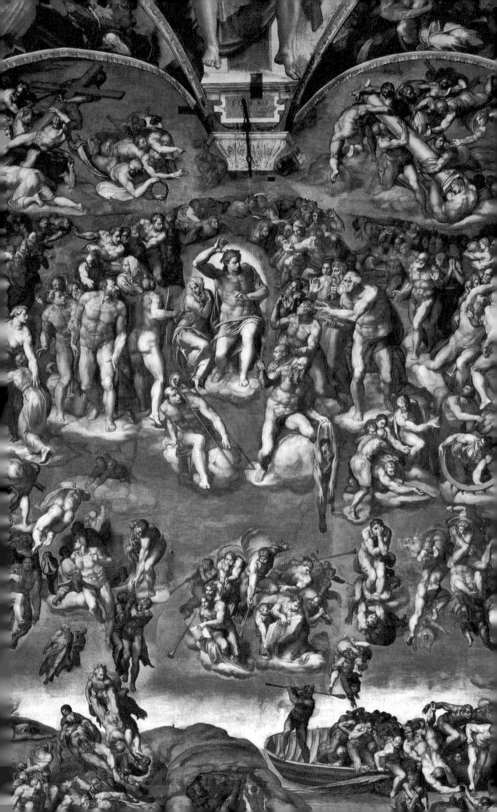

IV

현재 우리가 보는 제단화는 그 결과로서, 예술 표현의 자유와 검열의 문제에 대해 다시 한 번 생각하게 만든다.

르네상스 시대 미술사학자 바사리가 묘사란 미켈란젤로

"미켈란젤로는 자신의 솜씨를 과시하려고 5인의 무녀와 7인의 예언자를 그렸다. 크기는 약 5브라치아다. 여러 가지 자세로 아름다운 의상, 그리고 탁월한 판단과 창의력을 구사한 그 표현력은 감식안이 있는 사람에게는 신의 소산인 것 같이 느껴질 것이다. (……) 미켈란젤로는 노년의 모습을 나타내려고 애썼다. (예언자 예레미야는) 오랜 세월에 피가 얼어붙었으며, 시력이 쇠퇴하여 눈을 책에 가까이 들이대고 독서하는 모습이다. (……) 리비아의 무녀 모습도 마찬가지로 아름답다. 그녀는 여성의 우아한 자태로 다리를 들어 일어서려고 하면서 책을 접고 있는데, 다른 거장들에게는 거의 불가능한 솜씨다."[3]

02
동서 문화의 교량, 이슬람

7세기경 아라비아 반도에서 발흥한 이슬람교는 곧 동로마 제국을 위협할 정도로 급성장했으며 12세기에는 중앙아시아, 터키, 북아프리카 등지까지 세력을 넓혔다. 이슬람 사회는 정치적 분열에도 불구하고 종교적, 문화적으로는 통일성을 유지했으며, 피정복지의 고등 문화를 흡수하는 능력이 뛰어났다. 이슬람 문명이 동서 문화를 잇는 교량 역할을 했던 것도 이 덕분이었다.

로마 제국의 멸망 이후 고대 그리스의 자연철학 서적들 상당수가 서유럽 사회에서 유실된 것과 달리 이슬람 사회에서는 이 책들을 아랍어로 번역, 주해했다. 이러한 저작들은 이슬람 문명의 과학과 의학 발전에 밑거름이 되었을 뿐 아니라 후대에 다시 서유럽 학자들에게 전해져 근세 유럽 사회의 문예부흥을 이끄는 촉매가 된다.

이슬람에서 연구된
고대 그리스 문화

이븐 알 하이삼(Ibn al-Haytham, 965~1040)의 『광학론』은 종교적, 정치적 측면에서 대립했던 이슬람 문명과 그리스도교 문명이 문화적인 측면에서는 어떻게 상호 보완적인 교류 관계를 유지했는지 보여 주는 중요한 사례다.

고대 그리스 자연과학자들의 광학 이론을 집대성해서 주해한 이 논문은 12세기 말에 라틴어로 번역되어 서유럽 학자들에게 전해졌고, 페캄, 비텔로, 베이컨 등에 영향을 주며 서유럽 광학 이론의 토대가 되었다. 중세를 거치며 서유럽 사회에서는 유클리드와 프톨레마이오스의 연구가 거의 잊혔으나, 이슬람 과학자들은 이 귀중한 업적들을 계속 충실하게 번역하고 연구해 온 것이다.

피렌체 세례당 청동문 부조 작업으로 명성을 얻은 기베르티 역시 회화에 대한 논문을 집필하면서 이슬람 학자들을 여러 차례 언급한 바 있다. 이처럼 근세 초기 서유럽의 인문주의 학자들과 예술가들은 고전 그리스 문화를 바로 계승했다고 자부했으나, 사실을 보자면 중세 이슬람 학자들의 기록과 연구에 기대고 있었다.

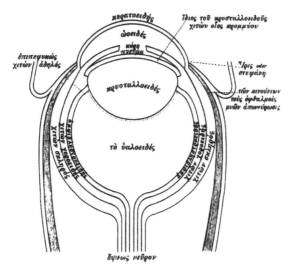

37 눈의 구조, 갈레노스, 2세기

38 『광학론』, 눈의 구조, 알 하이삼, 11세기

39 눈의 구조, 기베르티, 15세기

동로마 제국의 멸망과
두 세계의 만남

1453년 오스만 제국의 술탄 메흐메트 2세는 군대를 이끌고 동로마 제국의 수도 콘스탄티노플을 함락했다. 도시에 입성한 그는 사람들이 도망가 버린 궁전의 황량한 풍경에서 인간의 영화가 덧없음을 느끼며 다음과 같은 시를 읊조렸다. "거미가 황궁에 거미줄을 드리우고, 올빼미는 아프라시압(사마르칸트)의 탑에 앉아 낮게 울어 대는구나."

폐허가 된 동로마 제국의 모습을 묘사한 이 구절은 18세기 역사가 에드워드 기번이 『로마 제국 쇠망사』 68장 마지막 부분에 다시 인용했을 만큼 유럽인에게 깊은 인상을 주었다. 이후, 오스만 제국 치하에서 콘스탄티노플은 이스탄불, 즉 '이슬람의 도시'로 개명되었으며 성 소피아 대성당과 동로마 황실 궁정 지구는 이슬람 모스크와 술탄의 궁정으로 개조되며 톱카프 궁전이라는 이름을 얻었다. 이 궁전은 17세기 말까지 제국의 행정적, 정치적 구심 역할을 했으나 18세기에 들어서면서 점차 중요성이 감소했고, 1856년에는 새로 건설된 유럽 양식의 돌마바체 궁전에 임무를 넘겨주었다.

고대 그리스와 로마의 영광을 이어받았던 콘스탄티노플의 함락은 당사자인 동로마 제국뿐 아니라 서유럽 사회 전반

에도 큰 타격이었다. 그러나 다른 한편으로 볼 때 이슬람 문명과 그리스도교 문명 사이의 오랜 갈등과 반목이 이 역사적 사건을 계기로 결정적인 고비를 넘겼다고 할 수 있다. 200년이 넘도록 이어진 십자군 전쟁이 막을 내리고, 동로마 제국의 상류층 인사들과 지식인 계급이 서유럽 사회로 대거 이주했기 때문이다.

이 시기 많은 수의 동로마 제국인들은 가까운 항구도시인 이탈리아 베네치아에 정착했다. 덕분에 베네치아는 과거 콘스탄티노플이 수행했던 서유럽과 동방 사이의 교량 역할을 계승하게 되었다. 이후 베네치아는 견고한 해상 무역망을 바탕으로 경제적, 문화적 발전을 거듭했다. 오스만 제국과 군사적, 정치적, 경제적 대결 구도를 펼치면서도, 서유럽과 이슬람 문화가 교류하는 데 선도적인 역할을 한 것이다. 젠틸레 벨리니(Gentile Bellini, 1429~1507)는 그러한 활동을 한 인물 중 초기 사례에 속한다.

벨리니는 베네치아의 유서 깊은 화가 가문이었다. 가장 유명한 인물은 야코포 벨리니지만 그의 양식을 충실히 전수받은 아들 젠틸레와 조반니 형제 역시 베네치아 르네상스 화풍을 발전시키는 데 크게 일조했다. 특히 젠틸레는 콘스탄티노플 정복의 주역이었던 술탄 메흐메트 2세의 궁정에 2년 남짓 파견되기도 했다. 당시 베네치아와 오스만 제국은 평화 협정을 체결하기 위해 교섭 중이었는데, 메흐메트는 이를 기회로

40 〈술탄 메흐메트 2세〉, 젠틸레, 69.9×52.1cm, 1480년, 런던 내셔널갤러리

삼아 이슬람 사회에까지 명성이 높았던 베네치아 화가를 자신의 궁정에 초청했던 것이다. 젠틸레의 솜씨가 어떠했는지는 그가 제작한 술탄의 측면 초상화에서 잘 드러난다. 날카로운 코와 섬세한 눈매, 풍성한 턱수염 등 인물의 개성이 생생하게 포착되어 있다. 특히 이 회화에서는 당시 베네치아 화가들이 유화 매체에 얼마나 자유자재로 적응했는지 목격할 수 있다. 무엇보다도 젠틸레의 유화에서 두드러지는 부드러운 음영 효과와 영롱하고 다채로운 색조 표현은 이후 베네치아 화파의 전매특허와 같이 여겨졌다.

오스만 제국의 술탄이 서유럽 초상화가를 자신의 궁정에 공식적으로 초청한 사실에서 이탈리아 문화에 대한 당시 이슬람 사회의 호기심과 존중을 짐작할 수 있다. 젠틸레는 술탄뿐 아니라 이슬람 궁정 사람들에 대한 다양한 스케치를 남겼는데, 작품 중 일부는 이슬람 화가들에 의해 모사되기도 했다.

현재 보스턴의 한 박물관에는 당시 메흐메트 궁정에서 제작한 것으로 추정되는 젠틸레의 그림 한 점이 소장되어 있다. 이 그림은 젊은 서기를 그린 정측면 초상이다. 흰 터번을 머리에 두르고, 청색 바탕에 화려한 금박의 식물 문양이 장식된 옷을 입은 이 인물은 무릎을 접고 앉아 서판에 무엇인가를 열심히 적고 있다. 인물의 복식과 자세는 전통적인 이슬람 문화를 따르고 있지만, 터번의 주름을 따라 섬세하게 표현된

명암과 서판에 드리운 부드러운 그림자, 인물 표정의 자연스러운 묘사 등은 이슬람 미술과 뚜렷하게 구별되는 서유럽 르네상스 미술의 특징을 고스란히 보여 준다. 이슬람 문화권에서는 우상 숭배를 엄격하게 금지했으며, 역사적인 주제나 일상생활의 다양한 이야기를 전달하는 세밀화에서도 원근감과 입체감을 묘사하지 않았기 때문이다.

젠틸레가 오스만 제국의 궁정에 2년 남짓 머무르면서 소개한 이탈리아 르네상스 화풍이 이슬람 미술에 그대로 흡수되지 못한 이유도 여기에 있다. 그러나 유럽 근세 미술의 요소들은 역동적인 이슬람 사회를 통해 아시아 문화권으로 전파되었다. 일례로 젠틸레의 스케치를 거의 그대로 모사한 것처럼 보이는 세밀화 한 점이 동시대 이슬람 화가에 의해 제작된 것을 들 수 있다. 이 화가는 티무르 제국의 유명한 세밀화 화가 비자드(Kamal al-Din Bihzad, 1460~1535)다. 그의 영향력은 이란과 인도 무굴 제국에까지 미쳤는데 17세기 초 인도 북부에서 제작된 세밀화 한 점이 비자드의 작품을 그대로 모사한 것으로 알려져 있다.

화면 하단에는 비자드의 서명과 함께 헤지라력 894년(1488~1489)이라는 제작 연도가 적혀 있다. 터번의 풍성한 주름을 비롯해 섬세한 표정과 부드러운 음영 효과, 앞으로 몸을 구부린 자연스러운 자세 등은 젠틸레의 표현 방식을 그대로 따른 것이다. 그러나 전체적인 인체 구조, 그중에서도 한쪽으

41 〈앉아 있는 서기〉, 젠틸레(?), 18.2×14cm, 1479-80년, 보스턴 이사벨라 스튜어트 가드너 박물관

42 비자드의 그림에 대한 모사본, 17세기 초, 쿠웨이트 알-사바 왕실 콜렉션

로 포갠 두 다리의 어색한 자세와 지나치게 작은 발, 명암이 거의 생략되고 윤곽선이 주를 이룬 옷의 묘사 방식을 보면 페르시아와 인도 모사가의 손길을 거치는 과정에서 동방의 양식이 침투하고 있음을 알 수 있다. 특히 중국풍 깃이 달린 붉은 의상과 4엽 장식의 중국풍 문양이 눈길을 끈다. 이 세밀화는 서유럽 르네상스 미술이 콘스탄티노플을 거쳐 인도 대륙에까지 소개되는 과정을 보여 준다는 점에서 대단히 흥미롭다.

르네상스 시대 미술사학자 바사리가 묘사한 벨리니

"투르크 황제는 한 대사가 가져간 (조반니 벨리니의) 초상화 몇 점을 보고 놀라워하면서 비록 이 그림이 마호메트의 율법으로는 금지된 것이지만 계속 화가와 작품을 칭찬했으며, 나중에는 그를 초빙하려고 했다. 베네치아 의회는 그가 노인이어서 격무를 담당하기 어렵다는 뜻을 전했는데, 베네치아 시로서는 이런 거장을 빼앗기고 싶지 않았을 뿐 아니라 당시 조반니가 의회 회의장을 장식하는 과제에 고용되어 있었기 때문에 대신에 동생 젠틸레를 파견하기로 했다. 젠틸레는 바닷길로 콘스탄티노플로 갔으며, 대사의 소개로 술탄을 알현하고 극진한 대우를 받았다. 특히 황태자에게 아름다운 그림을 선사했는데 사람들은 이 그림을 보고 유한한 운명을 지닌 인간이 자연을 이토록 생생하게 재현할 수 있다는 사실에 매우 놀랐다. 황제가 젠틸레에게 자화상을 그려 보라고 주문했는데, 그가 거울을 보고 그린 그림이 놀랄 만큼 실물과 닮아 보였다. 황태자는 이 그림을 보고 화가가 신의 도움을 받는 것으로 생각했으며, 그를 베네치아로 돌려보내지 않으려 할 정도였다.[4]

03
양식의 과부하

역사의 흐름을 고찰할 때 자주 발견되는 현상 중 하나는 특정한 경향이 득세한 후에는 이에 대한 반동으로 대립적인 경향이 곧이어 등장하는 경우가 많다는 사실이다. 고대 그리스 미술에서 고전기와 그 뒤를 이은 헬레니즘 미술의 양식을 이성(로고스, logos)과 감성(파토스, pathos)의 대립 관계로 보는 시각이 한 예다. 기원전 5세기와 4세기 말까지 두드러졌던 이상화된 절제미에서 벗어나 폭력성, 고통, 노화와 성적 욕망 등 인간 본성을 적나라하게 표현한 헬레니즘 조각들은 기존 규범에 대한 도전을 뚜렷이 보여 준다. 이러한 변화 양상은 르네상스 후기에 접어들면서 새롭게 싹튼 매너리즘 양식에서도 관찰된다. 이성적인 규범에 의해 인간과 자연의 이상을 구축하려 했던 이탈리아 르네상스 인문주의자들의 보편적 목표의식 대신, 반체제적 성향을 내포한 개성 강한 예술가들이 전면에 등장한 것이다.

종교개혁과 매너리즘

종교개혁 운동은 이탈리아 근세 사회가 마주한 여러 변혁의 촉매였다. 교황의 권위가 약화되면서 '영원한 도시' 로마는 유럽 각국의 야심 많은 제후들 사이에서 도전의 대상이 되었다. 1527년 로마가 신성 로마 제국 황제 카를 5세의 군대에 의해 약탈당한 것은 이러한 상황을 단적으로 보여 주는 상징적인 사건이었다. 이 일은 15세기와 16세기 초까지 자신들을 세상의 중심으로 여겼던 이탈리아인에게 엄청난 타격을 주었다. 이처럼 정치, 종교, 경제 등 사회 전 분야에 걸친 급격한 변화 앞에서 고전주의 예술의 절대적 공식은 빛을 잃었으며 예술가들은 불확실한 세계에 맞서는 대신, 우아한 시각 효과나 신비로운 주제, 소그룹 안에서 자신들끼리만 통하는 은유와 상징 속으로 침잠하게 되었다. 미술사학자들은 1520년대부터 등장한 이러한 경향을 매너리즘mannerism이라 부르며 탐구했다.

　미술사학자 하우저는 매너리즘의 주요 특징으로 내용과 형식의 부조화, 고전적인 비례에서 벗어난 인체 형태, 비합리적인 공간 표현 등을 지적하며 이러한 형식이 사회로부터 소외된 개인의 불안 심리가 반영된 결과라고 주장했다. 일반적 의미에서 매너리즘은 흔히 기교주의, 형식주의 등으로 번역

되는데, 원래의 의도나 목적에서 벗어나 틀에 박힌 형식을 반복적으로 추구하는 경향을 가리킨다. 그러나 유럽 미술사에서의 16세기 매너리즘은 이렇게 부정적으로만 평가하기 어려운 측면이 있다. 사회적 위기 상황에서 고전주의의 보편적인 틀이 흔들리며, 오히려 예술가들 각자의 개성과 내면 갈등이 더 자유롭게 표출되는 결과를 낳았기 때문이다. 굳이 '마니에리스모manierismo'라는 이탈리아어로 이 시기 작품들을 거명하는 사람이 많은 것도 이러한 차이에 연유한다.

16세기 이탈리아 르네상스의 전성기에 보이는 이상주의적 규범이 급격히 쇠퇴하는 징후는 미켈란젤로의 시스티나 예배당 제단화에서도 이미 나타난다. 같은 건물의 천장화에 묘사된 인물들의 모습과 비교할 때, 제단화의 인물들은 과장될 정도로 근육질이고 자세는 격렬하며 감정은 절제되지 않아 경악과 고통의 표정으로 얼굴을 일그러뜨리고 있다. 한마디로 요약하면, 모든 측면에서 지나치다. 특히 인물들의 꼬이고 뒤틀린 자세는 세르펜티나타 양식figura serpentinata, 즉 뱀과 같은 형상이라고 일컬어질 정도였다. 흥미로운 점은 당시 일군의 젊은 화가들이 미켈란젤로의 이러한 양식에서 지대한 영향을 받았다는 사실이다.

파르미자니노(Parmigianinio, 1503~1540)는 매너리즘 사조의 전형이라고 할 만하다. 그는 1527년 로마의 약탈을 직접 경험했다. 초기 작업에서부터 전성기 르네상스 미학의 균형

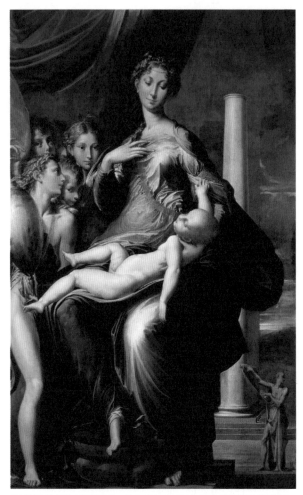

43 〈목이 긴 성모〉, 파르미자니노, 216×132cm, 1534-40년, 피렌체 우피치 미술관

미 대신에 긴장감과 우아미를 강조했던 그의 경향은 후기로 갈수록 점차 강화되었으며, 신비로운 주제와 몽환적인 분위기가 작품 전체를 지배하게 되었다. 〈목이 긴 성모〉라는 별칭으로 널리 알려진 1534년의 작품은 그 가운데 극단적인 사례다. 성모의 품에 안긴 채 잠든 아기 예수의 도상은 중세 비잔틴 미술에서 자주 다루어졌다. 잠은 죽음의 비유로, 죽음으로써 인류의 죄를 대속代贖하는 그리스도의 운명을 상징적으로 보여 준다. 그러나 파르미자니노의 성모자상에서는 이 관례적인 도상이 훨씬 더 강력한 의미로 다가온다. 창백한 안색의 아기 예수는 성모의 무릎 위에 힘없이 늘어져 잠든 것이 아니라 죽어 가는 것처럼 보이지만, 성모는 이러한 아들을 평온한 표정으로 굽어보고 있다.

비합리적인 상황은 인물들의 배치에서도 드러난다. 화면 가운데를 가득 채우고 있는 성모와 아기 예수를 중심축으로, 그 왼쪽의 비좁은 공간에 여섯 천사가 몰려 서 있는데, 맨 앞의 천사가 들고 있는 금속제 화병의 빛나는 표면에는 잠든 아기 예수가 아니라 높이 솟은 십자가가 비친다. 반면에 화면 오른쪽 공간은 거의 비어 있다. 중경에 거대한 흰색 기둥이 솟아 있고 그 앞에 반라의 선지자가 두루마리를 펼쳐 들고 서 있을 뿐이다.

기둥 위쪽만 보아서는 단일한 원기둥처럼 보이지만 아래쪽을 보면 수많은 열주처럼 묘사되어 있는 것도 불가해하다.

인체의 비례나 크기 또한 객관적인 논리에는 부합하지 않는다. 성모의 목과 팔다리는 너무 길고, 손가락은 뱀처럼 휘어져 있으며, 선지자는 거리에 의해 단축되었다고 보기 힘들 정도로 작다. 또한 어둡고 불명확하게 표현된 부분이 너무 많아서 관람자는 자신이 보는 대상들이 무엇인지 확신이 들지 않는다. 예를 들어 성모의 오른쪽 팔꿈치 아래 어둠 속에 희미하게 떠오르는 얼굴이라든가, 선지자의 왼쪽 발 옆에 있는 희미한 발목 등은 마치 유령과도 같다.

브론치노(Agnolo Bronzino, 1503~1572)는 파르미자니노처럼 형태를 과장해서 왜곡하거나 불균형하게 만들지는 않았다. 그의 작품은 차가울 정도로 분석적이고 세밀한 묘사를 토대로 하여, 물체의 재질감과 색채를 세련되고 명징하게 표현했다. 〈알레고리〉라고도 불리는 〈비너스, 큐피드, 어리석음과 세월〉에는 브론치노의 솜씨가 유감 없이 발휘되어 있다. 진주처럼 매끄러우며 발그레한 홍조를 띤 피부, 곱슬곱슬한 금발머리의 광택, 푸른색과 분홍색, 초록색이 어우러져 만들어 내는 색채의 조화 등은 관람자의 눈을 황홀하게 한다. 그러나 이보다 더욱 놀라운 것은 화면 곳곳에 숨겨진 비유와 상징이다.

소년 큐피드는 어머니인 비너스의 몸에 감긴 채로 깊게 입맞춤을 하고 있다. 근친상간으로 터부시될 만한 주제인데도 불구하고 이 광경이 그다지 충격적으로 다가오지 않는 것은 이들 두 존재가 각자의 감정으로부터 초연한 듯이 보이기 때

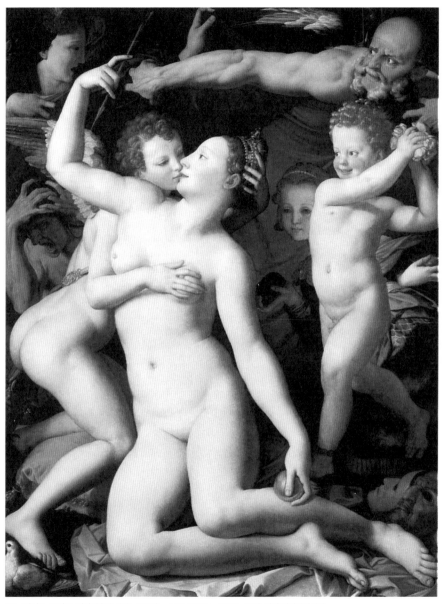

44 〈비너스, 큐피드, 어리석음과 세월〉, 브론치노, 146×116cm, 1540-45년, 런던 내셔널갤러리

IV

문이다.

비너스와 큐피드는 서로에게 육체적인 욕망을 느끼는 인물이 아니라 욕정 그 자체에 대한 의인화다. 이들을 둘러싼 존재들도 마찬가지다. 가시에 찔리는 줄도 모르고 아름다운 장미를 움켜쥐고 있는 어린 소년을 비롯해 스핑크스의 몸을 지닌 소녀, 모래시계를 등에 얹은 노인과 공허한 눈의 여인이 푸른 장막을 두고 벌이는 몸싸움, 그리고 이들 뒤에서 괴로움에 몸부림치는 초췌한 남자에 이르기까지 우리가 이해하기 어려운 이미지들로 화면 전체가 꽉 차 있다.

역설과 환상, 은유적 상징을 애호하는 취향은 당시 이탈리아 상류층에서만 유행한 것이 아니었다. 밀라노 출생이지만 프라하의 합스부르크 궁정에서 주로 활동했던 아르침볼도(Giuseppe Arcimboldo, 1527~1593)의 사례는 16세기 매너리즘 사조가 유럽 전역으로 확산되었음을 보여 주는 증거다. 이 독특한 예술가는 우울증으로 고통받던 신성 로마 제국 황제 루돌프 2세를 위해 연금술적인 내용을 담은 작품을 여러 점 제작했다. 사계절을 주제로 한 인물 두상 연작은 그 가운데 하나다.

봄, 여름, 가을, 겨울의 순환적인 흐름은 예로부터 인간의 삶에 대한 은유로 자주 사용되었다. 아르침볼도는 중세 연금술의 전통에 따라 네 계절을 다시 네 원소(공기, 불, 흙, 물) 및 네 속성(따뜻함, 차가움, 습함, 건조함)과 대응시켰다. 즉 따뜻하고

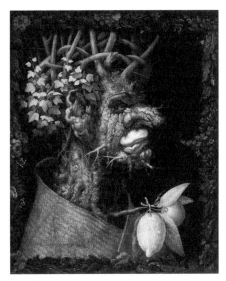
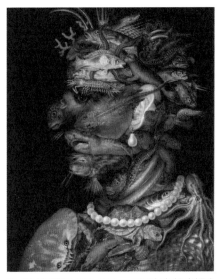

45 〈겨울〉, 아르침볼도, 76×63cm, 1573년, 파리 루브르박물관　　**46** 〈물〉, 아르침볼도, 66.5×50.5cm, 1566년, 빈 미술사박물관

건조한 여름은 불과 연결되고, 차갑고 습한 겨울은 물과 연결
되며, 따뜻하고 습한 봄은 공기와, 차갑고 건조한 가을은 흙
과 연결된다. 위의 도판에서 헐벗은 나뭇가지와 과일, 거적 등
으로 꾸민 '겨울' 이미지는 바다와 민물에 사는 생물들로 구
성된 '물' 이미지와 짝을 이루면서 시간의 흐름과 인간의 삶,
세계의 구성 원리에 대한 심오한 진실을 '보는 눈이 있는 이들
에게만' 은밀히 전달하고 있다.

미켈란젤로와
후배 조각가들

조각 분야에서도 르네상스 전성기 양식을 논하려면 미켈란젤로를 기준으로 삼아야 한다. 물론 그 이전이나 이후에도 훌륭한 조각가들이 많이 활동했지만 미켈란젤로만큼 동시대와 후대에 많은 영향을 미친 사람은 없다. 그의 작품 가운데 대중적으로 가장 널리 알려진 조각상은 〈다비드〉다.

당시로써는 값을 평가하기 어려울 정도로 구하기 힘든 4미터 높이의 거대한 대리석 덩어리, 그것도 조각 작업을 한 번 실패해서 두께가 얇아진 돌덩어리는 어떤 작가라도 원하는 형상을 만들어 내기가 거의 불가능한 재료였다. 이러한 난제를 해결하기 위해 미켈란젤로는 한쪽 다리에 몸무게를 실은 채 고개만 살짝 돌린 평면적인 자세를 고안했다. 실제로 이 자세를 취해 보면 그다지 편안하지 않지만, 이 거장은 대단히 안정되고 자연스러워 보이도록 하는 데 성공했다.

〈다비드〉로 얻은 미켈란젤로의 명성은 동시대 조각가들의 경쟁심을 불러일으켰다. 그중에서 반디넬리(Baccio Bandinelli, 1488~1560)의 경우가 가장 유명한데, 미켈란젤로를 능가하고자 했던 이 조각가의 야심은 피렌체 시민들과 후대 비평가들의 반감을 불러일으키기도 했다.

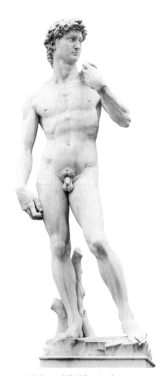

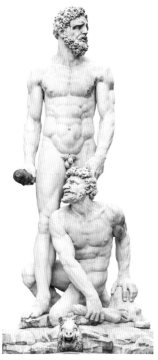

47 〈다비드〉, 미켈란젤로, 높이 434cm, 1501-4년, 피렌체 아카데미아 미술관

48 〈헤라클레스와 카쿠스〉, 반디넬리, 높이 505m, 1534년, 피렌체 시뇨리아 광장

 피렌체 시의회는 〈다비드〉와 짝을 이루는 헤라클레스상을 건립하기로 결정하고 역시 미켈란젤로에게 제작을 맡겼다. 그러나 이 사업이 미뤄지면서 미켈란젤로가 작업을 포기하고 반디넬리가 주문을 받게 되었다. 당시 반디넬리가 느꼈을 압박감을 짐작하게 해 주는 일화가 있다. 재료를 운반하는 과정에서 대리석이 강에 빠지는 사고가 있었는데, '반디넬리의 작품이 될 운명을 피하려고 대리석이 강에 몸을 던졌다'는 우스

갯소리가 피렌체 시민들 사이에 널리 퍼진 것이다.

실제로 반디넬리는 작업 과정 내내 미켈란젤로의 조각상을 비교 기준으로 삼았으며, 자신의 작품을 의도적으로 차별화하려고 근육과 동작, 표정을 과장될 정도로 강조했다. 반디넬리가 묘사한 주제는 그리스보다는 로마 사회에 더 많이 알려졌던 신화로서 고대 라티움, 즉 로마 시의 산 속에 살던 거인 카쿠스와 헤라클레스 사이의 싸움에 관한 것이었다. 대장장이의 신 불카누스의 사생아로 알려진 불 뿜는 거인 카쿠스는 동굴에서 살며 사람들을 잡아먹는 괴물로 악명이 높았다. 어느 날 그가 헤라클레스의 소 떼를 훔쳐 자신의 동굴로 끌고 가자, 분노한 헤라클레스는 카쿠스를 죽이고 소 떼를 되찾는다. 반디넬리는 오비디우스와 베르길리우스 등 로마 시인들의 문헌에 극적으로 묘사된 이 고전적 이야기를 조각으로 충실하게 옮겼다. 그러나 당시 사람들은 구약성경의 이야기를 창의적으로 재해석한 미켈란젤로에 견주어 반디넬리의 표현 방식이 한 수 아래라고 여겼던 듯하다.

두 조각상이 놓인 시뇨리아 광장은 피렌체 시의 공적인 얼굴이자 시민 생활의 구심점이었다. 18세기 이탈리아 화가 조키(Giuseppe Zocchi, 1711~1769)가 그린 풍경화에는 이 광장의 전체 모습과 함께 조각상의 배치 상황이 잘 포착되어 있다. 화면 왼쪽에는 베키오 궁전이 있는데, 건물 출입구 쪽에 미켈란젤로와 반디넬리의 조각상이 나란히 놓여 있다. 화면 중

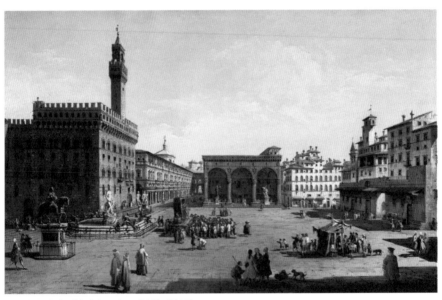

49 〈피렌체의 시뇨리아 광장〉, 조키, 18세기 말, 개인소장

앙에 세 개의 아치로 이루어진 개방형 건축물은 로지아 데이 란치Loggia dei Lanzi*로, 레오나르도 다 빈치를 비롯한 여러 인물이 〈다비드〉의 전시 장소로 제안했던 곳이다.

알려진 바와 같이 이 제안은 채택되지 않았지만, 로지아 데이 란치는 그만큼 피렌체 시의 도시 계획에서 중요한 비중을 차지하고 있었다. 베키오 궁전과 함께 시뇨리아 광장으로 들어오는 시민들이 처음 마주하게 되는 공공 건축물로서 시의회의 권위를 상징하기 때문이다. 르네상스로부터 바로크 시대에 이르기까지 당대에 가장 유명한 거장들에게 작품을 주문한 이유도 여기에 있다. 로지아 데이 란치에 전시된 여러 조각상 중에서도 잠볼로냐(Giovanni da Giambologna, 1529~1608)의 〈사비나 여인의 겁탈〉은 매너리즘 양식의 최고봉으로 손꼽힌다. 이 조각상은 조키의 풍경화에서도 로지아의 맨 오른쪽 아치 안에 전시되어 있다.

미켈란젤로와 마찬가지로 잠볼로냐 역시 고대 헬레니즘 조각으로부터 많은 영향을 받았는데, 여러 인물이 뒤엉켜 만들어 내는 역동적인 자세 또한 그 가운데 하나였다. 이 작품의 주제는 고대 로마의 초기 역사에서 나온 것으로서, 로마인들이 이웃 사비나 부족을 축제에 초대한 후 남자들을 죽이고

* 로지아는 복도나 거실 용도로 쓰는 건물의 한쪽 벽을 없애고 바깥과 직접 연결되도록 한 이탈리아의 독특한 건축 양식을 말한다. 로지아 데이 란치는 피렌체 시뇨리아 광장에 있는 회랑으로 15개의 조각상이 세워져 있다.

50 〈사비나 여인의 겁탈〉, 잠볼로냐, 높이 4m, 1579-83년, 피렌체 로지아 데이 란치

IV

여자들을 겁탈한 사건을 묘사하고 있다.

한 남자가 여자를 안아 올리고 있으며, 여자는 공중에서 절망적으로 몸부림치고 있다. 남자 뒤에서는 또 다른 남자가 겁에 질려 팔로 얼굴을 가린 채 이 장면을 애써 외면하고 있다. 이처럼 폭력과 강간, 공포가 어우러져 있기는 하지만 조각상 자체는 우아하고 섬세하다. 인체는 늘씬하고 흠결 하나 없이 아름다우며, 각 인물의 동작은 마치 군무의 한 장면처럼 어우러져 전체적으로 물 흐르는 듯이 유려한 리듬감을 만들어 내고 있다.

근세 이후 여러 작가들이 이 주제를 다루었지만 대부분은 고난 속에서도 꺾이지 않는 개인의 존엄성과 희생정신을 부각하는 경우가 많았다. 그러나 잠볼로냐는 브론치노처럼 윤리적 가치보다는 감각적인 즐거움에 더 주목했다.

고딕과 르네상스의
충돌

이탈리아 예술의 강력한 옹호자였던 바사리는 중세의 어둠
속에 빈사 상태에 빠져 있던 미술이 조토 이후 다시 살아
났다고 평가했다. 그는 새로운 미술을 이끈 자국 예술가들
의 중요한 두 가지 업적으로 자연에 대한 진정한 이해와 고
전적 이상의 회복을 꼽았다. 반면에 동시대 북유럽 미술가
들에 대한 언급은 찾아보기 어렵다.

바사리의 관점이 상당히 국수주의적이라는 점은 부정할
수 없지만, 근세 이탈리아와 북유럽 미술이 서로 다른 양상
으로 전개된 것은 사실이다. 특히 고대 그리스-로마 문화에
대한 태도에서 알프스 이남과 이북 지역의 사람들은 근본
적으로 다른 시각과 취향을 드러냈다.

알프스 너머의 세계

고대 로마 문화는 이탈리아인들에게 그들 자신의 영광이자 복원해야 할 자산이었다. 하지만 북유럽 지역의 주민들에게는 고전 고대가 상대적으로 낯설었다. 프랑스, 독일, 영국 등은 고대 그리스와 헬레니즘 문화의 영향권으로부터 멀리 떨어져 있었으며, 고대 로마 제국 시대에도 비록 속주가 되기는 했지만 게르만족, 고트족, 켈트족 등 각 민족의 토착 문화가 계속 유지되었다. 중세를 거치는 동안 이러한 민족적 전통은 그리스도교 문화와 어우러지며 새로운 미술 양식들을 만들어 냈다. 프랑스를 중심으로 번성한 고딕 양식이 대표적인 예인데, 이 양식은 15세기 이후에도 북유럽 사회에서 여전히 위력을 과시했다.

현재 중고등학교 미술 교과서 마지막 부분에 실리는 미술사 연표에서는 15세기를 기점으로 중세와 근세를 확실하게 나누는 경우가 많다. 하지만 실제로 서양의 미술 작품들을 살펴보면 이러한 구분이 불합리하다는 것을 알 수 있다. 북유럽 사회의 15세기 미술에서는 우리가 이탈리아 르네상스 미술이 싹트는 과정을 분석할 때 '중세적'이라고 딱지를 붙인 요소들이 여전히 건재하기 때문이다. 현재 벨기에와 룩셈부르크 영토에 해당하는 플랑드르 지역의 미술가 랭부르 형제(The

Limbourg brothers, 14세기~15세기)가 대표적인 예다. 이들이 주로 활동했던 시기는 기베르티나 마사초의 시대와 거의 겹친다. 그러나 이 피렌체 미술가들과 비교할 때 랭부르 형제의 작품에서는 고딕 요소가 훨씬 더 강하다.

이들의 주력 분야는 필사본 채식 삽화였다. 채식 사본은 흔히 연한 양가죽이나 송아지 가죽을 손질한 후에 은침으로 드로잉을 하고 여러 번에 걸쳐 안료와 금박을 입혀 만들었다. 값비싼 재료가 사용되는 극도로 세밀한 작업이었기 때문에 부유한 제후와 귀족, 교회가 주 고객이었다. 랭부르 형제는 섬세하고 화려한 양식을 솜씨 있게 다루어 전 유럽의 궁정에서 명성이 자자했다. 프랑스의 베리 공작을 위해 만든 〈성무일과서(개인을 위한 기도 안내서)〉에는 이들의 솜씨가 잘 드러나 있다.

성무일과서에는 보통 교회의 축일을 표시한 달력, 복음서 내용, 시편, 성모의 탄원 기도 등이 포함된다. 그런데 랭부르 형제는 중세 전통에 따라 열두 달을 대표하는 농경 활동을 주제로 삼아 달력 표지를 꾸미면서도 이를 궁정 취향에 맞춰 극히 호사스럽고 장식적인 방식으로 재현했다. 이들이 묘사한 장면들은 동시대 이탈리아 미술에서 전개된 자연주의적 경향과 북유럽 고딕 미술의 장식적인 도식화가 매력적으로 혼합되어 있다.

'2월' 삽화의 농가 풍경이 단적인 예다. 실내에는 두 여인과 한 남자가 화롯가에 앉아 몸을 녹이고 있으며, 그 옆의 헛

간에는 양들이 갇혀 있다. 안마당에는 새들이 모이를 쪼아 먹고 있으며, 배경의 눈 덮인 언덕에는 장작을 패는 남자와 나귀를 몰고 마을로 가는 남자가 보인다.

선원근법적인 측면에서 보자면 농가와 헛간, 언덕 등 그림에 등장하는 거의 모든 요소가 비합리적이다. 물체들은 뒤로 갈수록 축소되기는 하지만 시점이 통일되지 않아 단일한 공간으로 통합되지 않으며, 인물들의 크기 또한 거리에 반비례하는 것이 아니라 어림짐작으로 되어 있다. 실내에서 가장 안쪽에 앉아 있는 여성과 언덕을 넘어가는 나귀 몰이꾼의 크기를 비교해 보면 이 점이 분명하게 드러난다. 실제로는 관람자의 시점에서 볼 때 집 안의 여자가 훨씬 더 가깝기 때문에 나귀 몰이꾼보다 크게 묘사되어야 한다. 하지만 랭부르 형제는 실내에 나란히 앉아 있는 세 인물 사이의 거리감을 강조하려던 나머지 전자의 크기를 과장되게 줄여 버렸다. 이러한 '주먹구구식' 구성이야말로 피렌체의 인문주의 예술가 알베르티가 경고했던 것이다.

그러나 랭부르 형제는 수학적 원리와 합리적 공간 구성에는 별 관심이 없었다. 대신에 인물과 풍경이 전하는 이야깃거리에 주목했으며, 이 소박한 주제를 화려하게 표현하는 장식 효과에 주의를 기울였다. 이들이 창조한 일상의 풍경은 너무도 자연스럽다. 불을 쬐고 있는 두 남녀의 걷어 올린 옷자락 밑으로 성기가 드러난 모습과 눈밭에 찍힌 발자국 등을

51 〈베리 공작의 호화로운 성무일과서: 2월〉, 랭부르 형제, 22.5×13.7cm, 1413-16년경, 샹티이 콩데 미술관

52 〈베리 공작의 호화로운 성무일과서: 10월〉, 랭부르 형제, 22.5×13.7cm, 1413-16년경, 샹티이 콩데 미술관

보면 이 화가들이 단순히 사실적인 느낌을 강조하기 위해서만 세부 묘사에 집중한 것이 아님을 알게 된다. 세련된 표현 방식 속에 거리낌 없는 유머와 풍자가 녹아 있는 것이다.

'10월' 또한 마찬가지다. 겨울비가 내리기 전에 땅을 갈아엎고 씨를 뿌리는 장면은 중세의 달력 그림에서 전통적으로 등장하는 소재였다. 랭부르 형제 역시 루브르 궁전의 성벽을 배경으로 일하고 있는 농민들의 모습을 생생하게 표현했다. 농부의 두건과 앞치마, 허리춤의 가방, 쟁기를 끄는 말의 안장과 깔개 등에서는 이탈리아 화가들이 따라 하기 어려울 정도의 사실적인 묘사를 볼 수 있으며, 열심히 씨를 뿌리는 농부들 옆에서 아랑곳하지 않고 씨를 쪼아 먹는 새 떼는 웃음을 자아낸다. 당시 성무일과서가 종교적인 도구일 뿐 아니라 시각적인 즐거움의 대상이었음을 알려 주는 대목이다.

북유럽 회화의 거장들

랭부르 형제의 다음 세대에 속하는 베이던(Rogier van der Weyden, 1400~1464)과 반 에이크 형제(Van Eyck brothers, 14세기~15세기)는 북유럽 회화에서 핵심적인 위치를 차지할 새로운 매체의 형성 과정에서 주역이 되었다. 고대와 중세 회화의 주재료는 수성이었다. 벽화에서는 프레스코가, 패널화에서는 달걀 템페라가 주로 사용되었다. 그러나 중세 말기에 이르러 템페라 기법에 유성 매제(媒劑, 안료를 섞어 알맞은 물감을 만들기 위한 액체)를 도입해 안료의 점성과 강도를 높이는 시도가 나타났다. 이로부터 우리가 유화라고 부르는 재료 기법이 발달했다.

흔히 반 에이크 형제를 '유화의 창시자'라고 부르지만, 이들이 실제로 유화 기법을 '발명'했는지는 확실하지 않다. 당시 미술계에서는 오늘날의 기술자들이 발명 특허를 내듯이 기술을 창안하고 등록한 것이 아니라, 수공예 공방에서 전승을 통해 집단적으로 기법을 발전시켰기 때문이다. 따라서 누가 이러한 재료 기법을 발명했는가보다는 어떻게 이 재료와 기법이 어우러져서 집단적 표현 양식으로 자리 잡게 되었는지를 살펴보는 것이 더 바람직하다.

베이던의 초기 작품인 〈십자가에서 내려지는 그리스도〉는 그가 이미 유화 기법에 통달해 있음을 잘 보여 준다. 2.6미

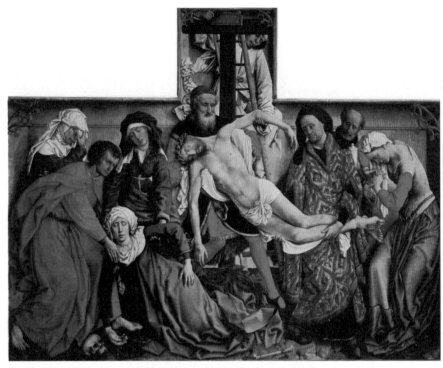

53 〈십자가에서 내려지는 그리스도〉, 베이던,1435년, 220×262cm, 마드리드 프라도 미술관

터 넓이의 이 제단화에는 십자가에서 내려진 그리스도의 시신을 둘러싸고 아홉 명의 인물이 애도하는 광경이 묘사되어 있다. 화면 왼쪽에는 실신해서 쓰러진 성모 마리아와 그녀를 부축하는 사도 요한과 여인들이 보이며, 오른쪽에는 장로인 아리마대 요셉과 니코데모스, 그리고 막달라 마리아가 보인다.

랭부르 형제의 세밀화와 마찬가지로 베이던의 제단화도 공간적 깊이감이나 인체의 구조는 동시대 이탈리아 회화 작품과 비교할 때 분명히 미숙한 부분이 있다. 두 손을 맞잡고

비탄에 빠진 막달라 마리아를 비롯해 등장인물들의 자세는 격렬하지만 뻣뻣하며, 이들이 몰려 서 있는 공간은 연극 무대처럼 비좁다. 그러나 관람자가 각 인물의 표정과 천 주름, 피부 묘사 등 세부로 눈길을 돌리면 그 생생한 현장감에 압도당한다. 울어서 코가 빨갛게 된 여인들, 의식을 잃은 성모의 뺨 위로 흘러내리는 투명한 눈물방울, 흰 두건을 고정하려고 찔러 넣은 금속 핀과 그 주변으로 봉긋하게 솟아오른 천 등은 프레스코화에서는 감히 엄두도 못 낸 표현이다.

이 회화 작품에서 무엇보다도 강력한 존재감을 드러내는 요소는 색채와 질감이다. 성모 마리아의 푸른 옷과 사도 요한의 붉은 옷이 만들어 내는 선명한 조화는 황금색 배경과 어우러져 풍요로운 분위기를 자아내며, 윤기가 도는 글레이즈 기법으로 묘사된 천과 레이스, 머리털의 질감은 매끄러운 피부와 극적인 대조를 이룬다. 유화가 지닌 이러한 시각 효과는 당시로써 놀라운 것이었고 이탈리아 화가들과 후원자들은 앞다투어 도입하고자 했다.

거의 비슷한 시기에 제작된 얀 반 에이크의 〈아르놀피니 부부의 초상〉 역시 마찬가지다. 이 패널화는 런던 내셔널갤러리에 전시된 미술품 중에 가장 인기가 많은 작품일 것이다. 언제 방문하더라도 이 작은 회화 작품 앞에는 많은 사람이 모여 있기 때문에 인파를 헤치고 앞으로 나아가야만 겨우 감상할 수 있다. 이 그림이 사람들의 관심을 끄는 이유 중 하나

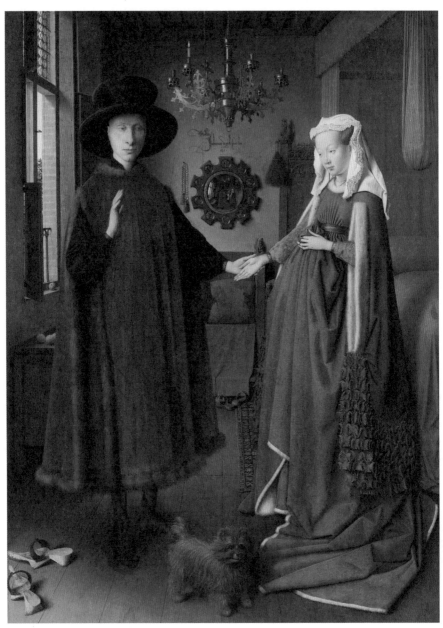

54 〈아르놀피니 부부의 초상〉, 얀 반 에이크, 1434년, 81.8×59.7cm, 런던 내셔널갤러리

는 수수께끼 같은 내용 때문이다. 엄숙한 표정의 두 남녀가 손을 맞잡고 선서를 하고 있으며 이들의 발치에서는 복슬강 아지 한 마리가 눈을 반짝이며 관람자를 정면으로 응시하고 있다. 두 사람 사이로 보이는 안쪽 벽의 볼록거울에는 이들 남녀의 뒷모습과 함께 이들 맞은편, 즉 관람자의 위치에 서 있는 두 인물이 비쳐 보인다. 각각 푸른색과 붉은색 옷을 입은 이 인물들이 누구인지는 전혀 밝혀지지 않았기에 많은 이들의 호기심을 자아낸다. 대다수 사람들은 화려한 예복 차림으로 신발을 벗은 채 서 있는 두 남녀의 모습에서 신성한 의식을 거행 중이라는 추측을 내놓는다. 이 추측이 맞다면, 거울 속의 두 인물은 이 결혼식의 증인과 집행자일 것이다.

대낮인데도 촛불이 켜진 샹들리에와 그리스도의 수난 장면들로 장식된 거울 프레임, 거울에 비친 창문 밖의 낙원과도 같은 정원 풍경 등 워낙 기묘한 요소들이 자연스럽게 녹아 있기 때문에 이러한 요소들에서 상징적 의미를 찾아내려는 시도가 줄을 잇고 있다. 특히 거울 위쪽 벽면에 멋진 필체로 적힌 문구 'Johannes de eyck fuit hic 1434(에이크 가의 요하네스가 여기 있었다 1434)'를 근거로 삼아, 이 그림이 아르놀피니 부부의 결혼 증명서 역할을 했을 것이라고 주장하는 이들도 있다. 그러나 이러한 내용들은 모두 추측에 불과할 뿐 확인된 바 없다.

이처럼 15세기 북유럽 미술에서는 극도로 사실적이고

일상적인 표현 속에 상징적이고 모호한 이야기를 숨겨 놓는 경우가 많았다. 이들은 이탈리아 미술가들처럼 인간 이성과 육체에 대한 이상주의적 경향이 강하지 않았다. 근세 북유럽 인에게 세상은 여전히 이해하기 어렵고 신의 지혜와 의도가 감춰진 위험한 가시밭길이었다. 당시 급격하게 발전하기 시작한 인문과학과 자연과학 덕분에 물리적인 현상들에 대한 지식과 정보가 폭발적으로 늘어났지만, 다른 한편으로는 이러한 현세적인 경향들에 대한 경계심과 회의, 그리고 신에 대한 두려움이 공존했다.

북유럽 특유의 염세주의적 세계관을 보여 주는 대표적인 작가가 바로 히에로니무스 보스(Hieronymus Bosch, 1450~1516)다. 그의 작품 〈현세적 쾌락의 정원〉에서는 육체적 즐거움과 감각적 쾌락에 대한 묘사가 거리낌 없이 펼쳐져 있어서 언뜻 보아서는 이것이 무절제한 탐닉을 경고하는 내용임을 알아차리지 못할 수도 있다.

세 폭 제단화 형식으로 구성된 이 거대한 패널화의 중심에는 벌거벗은 인물들과 기기묘묘한 생명체들, 거대한 과일들이 뒤섞여 환락경을 만들어 낸다. 조개 속에 뒤엉켜 성교하는 남녀, 남자의 엉덩이에 꽃을 꽂아 주는 남자, 사람 머리보다 큰 딸기와 앵두 등 신기하고 기괴한 장면이 꼬리에 꼬리를 물고 펼쳐진다. 그러나 이 모든 형상은 어딘지 불길하고 공허하다. 화초와 나무들은 육식동물같이 위협적이며, 대기에는

긴장감이 감돈다.

이 그림이 의미하는 것을 알아차리려면 유혹적인 중앙 패널에서 눈을 돌려 에덴동산과 지옥이 묘사되어 있는 양쪽 패널을 봐야 한다. 그래야 비로소 이 세 폭의 그림 전체가 현세적 쾌락에 대한 경고의 메시지를 담고 있다는 것을 깨달을 수 있다. 그러나 이렇게 윤리적인 측면에서만 보스의 작품을 해석하는 것은 편협한 시각이다. 보스가 보여 주는 세계는 음란하고 불쾌하면서도 대단히 매혹적이기 때문이다. 그가 경고의 의미로 제시한 인간 군상은 중세 미술가들이 감히 다루려고 하지 않았던 주제이며, 인간의 본성 깊숙한 곳까지 꿰뚫어 보는 통찰력의 소산이다.

북유럽 근세 미술에 진정한 의미의 르네상스적 전환을 가져온 인물은 뒤러(Albrecht Dürer, 1471~1528)다. 뒤러는 유럽 인쇄술 발전의 주요 무대였던 뉘른베르크 출신으로, 판화의 대중화에 중요한 역할을 했다. 특히 이탈리아를 여러 차례 여행하면서 선원근법 체계와 인문주의적 주제를 접한 것은 그의 작품에 많은 영향을 주었다. 16세기 초에 제작한 목판화와 인그레이빙(engraving, 동판에 조각도로 홈을 파 그림을 그려 넣는 제작 기법) 판화들은 예술적인 측면뿐 아니라 상업적으로도 큰 성공을 거두었으며, 미술품 고객층을 넓히는 데 크게 기여했다. 그중에서도 〈멜랑콜리아Melancolia I〉는 뒤러가 북유럽 특유의 감성과 이탈리아 미술의 형식미를 얼마나 절묘하게 결

55 〈현세적 쾌락의 정원〉, 보스, 220×390cm, 1510–15년, 마드리드 프라도 미술관

합했는지 보여 주는 사례다.

성별이 모호한 건장한 천사가 컴퍼스를 든 채 한 손으로 턱을 괴고 사색에 잠겨 있다. 그 곁에는 푸토(putto, 날개 달린 어린이 모습의 신적인 존재, 아기 천사)가 공책에 무엇인가를 열심히 적고 있다. 이들 주위에는 각종 측량 도구와 공구, 정다면체와 구체가 흩어져 있으며 일점 투시도법에 따라 엄격하게 재현된 건물의 전면 벽에는 마방진이 새겨져 있다. 배경에는 박쥐 비슷한 생물체가 날개를 펼쳐 'MELENCHOLIA I'이라는 문구를 드러내고 있다. 이 모든 이미지는 르네상스 인문주의자들이 지대한 관심을 기울인 기하학적 완전성, 특히 플라톤이 우주의 이상적인 원리와 구조를 보여 주는 상징적인 형태라고 언급한 정다면체의 균형성을 상기시킨다.

그러나 뒤러가 화면에 재현한 모습은 이러한 완전성이 이룩되지 못한 상태다. 정육면체는 모서리가 잘려 있고, 공구들은 바닥에 흩어져 있으며, 계산과 측량의 주체들은 일손을 놓은 채 애수에 잠겨 있다. 이 작품은 흔히 우울증과 창조적 영감 사이의 관계를 은유하는 것으로 해석된다. 제목에 포함된 로마 숫자 'I'은 연작의 번호가 아니라 멜랑콜리아(우울증)에 관련된 번호일 가능성이 크다. 이 때문에 현대의 도상해석학자들은 뒤러의 이 작품이 우울증에 의해 촉발되는 인간의 능력으로 상상력, 이성, 지성의 세 유형을 꼽았던 당시 인문학 저술을 시각화한 것이라고 추론하기도 했다.

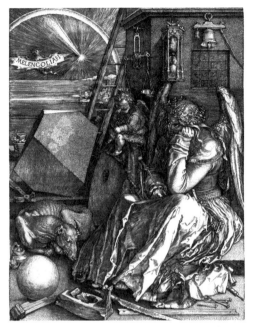

56 〈멜랑콜리아 I〉, 뒤러, 24×19cm, 1514년, 런던 영국 박물관

57 『작도법 안내서』, 〈드러누운 여성을 그리는 화가〉, 뒤러, 1525년

IV

멜랑콜리아의 숨겨진 의미가 무엇이든 간에 기하학적 원리와 예술가 개인의 천재성을 주제로 삼았다는 점이야말로 뒤러가 동시대 북유럽 화단의 동료들과 구분되는 특징이다. 또한 이는 그가 이탈리아 인문주의 예술가들로부터 얼마나 많은 영향을 받았는지 보여 주는 증거다.

뒤러는 지인에게 보낸 편지에서 자신의 이탈리아 여행에 대해 언급하며 "한 거장으로부터 선원근법의 비책을 전수받았다"라고 썼다. 누군가는 이 인물을 레오나르도 다 빈치로 추측하지만 확실치는 않다. 하지만 이탈리아 여행 후에 뒤러의 화면 구성 방식이 크게 변화한 것은 사실이며, 뒤러는 1525년 젊은 화가들을 위해 『작도법 안내서』를 저술하기도 했다.

이 책은 대상을 재현하는 데 필요한 기하학 지식과 투시도법에 대한 설명을 담은 것으로서, 다양한 실용 지침으로 채워져 있다. 그 가운데 한 삽화를 보면, 화가가 시점을 고정한 채 수직의 격자망을 통해 대상을 관찰하고 그 형태선을 화면의 격자망 위에 그대로 옮기는 작업 방식을 보여 준다. 이제 광학과 기하학은 자연철학자들의 전유물이 아니라 공방에서 작품을 제작하는 미술가들의 실용적 지식으로 확대된 것이다.

중국 화론의 대명사,
문인화론과 남북종론

원, 명 시대에 이르러 현재 우리에게도 친숙한 동양의 회화 개념과 이론이 등장했다. 바로 문인화, 사군자, 남종화, 북종화 같은 용어와 이와 관련된 미학 이론이다.

송대에 문인들이 산수화에 열광했던 것은 관료 혹은 한 가족을 책임져야 하는 현실에서, 충족하지 못한 자연에 대한 흠모 때문이었다. 하지만 관료로서의 길이 막힌 원나라 시대 문인들에게 자연은 피난처였고 그림은 유일하게 자신을 드러내는 활로였다. 결국 명에 이르면 문인들이 산수화의 역사를 재정립하게 된다. 그것이 '남북종론'이다.

현재에 와서 남종화, 북종화의 분류는 산수화 분류법의 여러 유형 중 한 가지로 받아들여지지만, 동아시아 문화권에서 남북종론은 오랫동안 산수화를 구분하는 절대적인 기준이었다.

문인화와 사군자화

중국 사회에서 문인화가 융성한 데에는 송나라 학자이자 화가인 소식(蘇軾, 1036~1101)의 영향이 컸다. 소식의 주변에는 그림으로 유명한 사람들이 많았다. 이들은 글과 학식에도 뛰어나 등용되면 정치에 나아갔고 재야에서는 글을 짓거나 그림을 그리면서 교류를 했다. 분명한 것은 직업 화가는 아니었다는 사실이다.

전하는 이야기에 따르면 이 선비들은 밤을 새워 그림을 그리고 글을 주고받았는데, 이들이 얼마나 열성적이었는지 먹을 가는 동자가 먼저 지쳤다고 한다. 소식은 이런 교류 속에서 자연스럽게 사인화士人畵, 즉 문인화文人畵라는 의미의 용어를 처음으로 사용했다.

문인화와 사군자의 출발

소식은 사인화의 개념에 대해 "말을 그릴 때 털이나 안장과 같은 외형을 보여 주는 그림이 아니라 말의 기상을 보여 주는 그림"이라고 설명했다. 그렇다고 해서 소식이 자연주의적이고 사실적인 표현 방식을 폄하한 것은 아니다. 사촌 문동이 그린 대나무 그림을 보고는 "변모하는 대나무의 모습을 그대로 드러내면서도 대나무가 가진 불변의 모습, 상형常形을 갖추어 자

58 〈묵죽도墨竹圖〉, 문동, 132.6×105.4cm, 북송, 타이베이 고궁
박물관

연에 충실하고도 인간 정신에 만족스럽다"라고 했던 것이다.

소식은 '외형을 얼마나 닮게 묘사했는가(형사, 形似)'로 작
품의 가치를 논하는 비평가의 식견은 아동의 식견과 같이 유
치한 것이라고 주장했다. 즉 회화 작품에서 사물의 외형을 충
실히 재현하는 것이 절대적으로 중요한 요소가 아니라고 생
각한 것이다. 그는 '형사形似를 통해 전신傳神에 이른다'고 본
과거의 전통적인 회화 이론보다 전신의 가치를 더욱 중요시했
다. 소식이 의식적으로 꺼낸 말이었는지 아니면 자연스럽게

59 〈노근란도露根蘭圖〉, 정사초, 25.7×42.4cm, 원, 오사카 시립미술관

동류의식에서 출발한 것인지 알 수 없으나 그가 제시한 '문인화' 개념은 '남북종론'의 첫걸음이었다.

　　난, 매화, 대나무, 소나무. 이 네 소재는 육조 시대부터 지속적으로 다루어졌다. 특히 이 소재들이 지닌 상징적인 의미 때문에 송나라 시대 이후로 문인들 사이에서 총애를 받았다. 소식과 문동이 즐겨 그린 대나무 그림이 대표적인 예다. 송대의 문인 화가들은 추위 속에서도 푸름을 유지하는 대나무, 소나무와 꽃을 피우는 매화를 묶어 세한삼우(歲寒三友, 추운 겨울의 세 벗)로 그렸으며 그 밖에 난초 등을 개별적으로 그리기도 했다. 그러나 이 시기는 아직 '사군자' 개념이 정립되기 전이었다.

　　문인 화가들이 난초를 본격적으로 그리기 시작한 것에

는 남송 말기에 활동한 정사초(鄭思肖, 1241~1318)의 공이 컸다. 그는 송나라를 침략한 원나라가 있는 북쪽 방향으로는 눕지도 않는 사람이었다. 그의 작품 〈노근란도〉는 뿌리를 드러낸 난초라는 뜻으로 이민족의 침입을 받아 어지럽혀진 세상에는 뿌리를 내리지 않겠다는 한족의 저항 정신을 상징했다. 이후 많은 문인 화가들이 깨끗한 곳에 뿌리를 내리는 난을 군자의 상징으로 여기며 그림의 주요 소재로 삼았다. 그러나 본격적인 문인화의 시대가 열리고 사군자화가 독립 영역으로 자리 잡은 것은 원나라 시대를 지나서였다.

전선과 조맹부

원나라 시대의 한족은 이민족인 몽골족의 지배 아래에 있었다. 몽골인들은 몽골 지상주의 원칙 아래 한족을 차별했다. 이 시대 한족 지식인들은 조맹부(趙孟頫, 1254~1322)의 사례에서 볼 수 있듯이 원나라 조정에서 한림원 학사와 같은 명예직을 갖거나, 아니면 전선(錢選, 13세기)의 사례처럼 초야에 파묻혀 살며 과거의 영광을 꿈꾸는 경우가 많았다. 전선과 조맹부가 옛 형식을 본떠 그림을 그린 이유도 여기에 있다. 이들은 중국의 부강했던 과거를 재현하려 했으며 고의古意, 즉 옛사람의 뜻을 되살리고자 노력했다.

전선의 〈왕희지관아도〉는 거울 같은 호수와 대숲으로 둘러싸인 정자에서 왕희지가 거위 떼를 바라보는 장면을 묘사

60 〈왕희지관아도王羲之觀鵝圖〉, 전선, 23.2×92.7cm, 원, 뉴욕 메트로폴리탄 미술관

한 그림이다. 그림의 주인공인 왕희지는 당시 문인들에게 널리 추앙받던 천 년 전 동진 사람으로, 서체의 완성자이며 서書를 단순한 기호가 아니라 예禮의 경지로 이끈 사람으로 평가받는다. 그림의 속 정자 '난정'은 353년 왕희지와 40여 명의 시인이 함께 술을 즐기며 시를 지은 곳인데 왕희지는 이때 지은 시를 문집에 모아 서문을 썼다. 이것이 「난정집서蘭亭集序」다. 이는 당나라 태종이 평생 곁에 두고, 자신의 무덤에 함께 묻어 달라고 부탁할 정도로 아낀 빼어난 문장이었다.

서예의 성인, 즉 서성書聖이라고까지 불린 왕희지를 묘사하기 위해 전선은 옛 방식의 표현 기법을 채택했다. 수묵과 종이가 사용되기 전에 발달했던 청록산수화의 묘사 방식을 따른 것이다. 그뿐 아니라 어떤 나뭇가지는 북송 이성의 필법인 한림해조묘법으로 그리고, 인물이나 누각의 시점과 비례는 고개지 시대의 원시적인 비례와 시점을 따라 그렸다. 이처럼 그는 자신이 할 수 있는 모든 방법을 동원해 '고졸古拙'이라

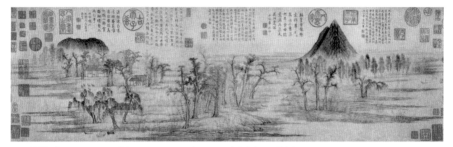

61 〈작화추색도鵲華秋色圖〉, 조맹부, 28.4×90.2cm, 원(1296년), 타이베이 고궁박물관

고 부르는 예스럽고 소박한 기풍을 구축하고자 했다.

　조맹부 또한 옛 시대의 필법을 따랐는데, 특히 송나라 이공린의 백묘법을 본받았다. 백묘법은 필선의 변화가 많지 않은 단순한 먹선과 먹을 붓 자국 없이 펴서 그리는 수묵화를 말한다. 조맹부가 친구를 위해 그린 〈작화추색도〉를 백묘화의 전형인 이공린의 〈오마도〉와 비교해 보면, 이공린의 섬세한 필법으로부터 많은 영향을 받았음을 알 수 있다. 그가 본보기로 삼은 옛 거장은 이공린만이 아니었다. 산수화의 거장인 이성의 구도를 본받았으며, 전선과 마찬가지로 청록산수화의 색조를 차용했다. 조맹부는 이처럼 옛 양식들을 엄선해 조합함으로써 자신만의 화법을 만들었다.

　〈작화추색도〉는 오대의 화가 동원의 〈어부도〉를 연상시키기도 한다. 조맹부가 산과 들판을 묘사하는 데 있어 강남 산수화의 원조였던 동원의 피마준을 사용했기 때문이다. 그러나 동원이 산자락의 모습을 사실적으로 재현한 데 반해 조맹부

는 화면 왼쪽의 작산과 오른쪽의 화산의 모습을 어느 정도 단순화하고 추상화했다. 조심스럽게 채색된 이 산들의 단순화된 묘사는 당나라의 이사훈이 그린 청록산수화와 유사하다.

조맹부는 "오늘날의 사람들은 그저 섬세한 선과 신선한 색을 쓰는 화가를 능숙한 화가라고 생각한다. 그러나 작품에 '고의古意'가 없으면 바라볼 가치가 없다. 내 그림들은 비록 간략하고 거칠어 보이지만, 식견이 있는 사람들이라면 그림이 옛 뜻에 가깝고 그래서 아름답다는 것을 알 것이다"라는 말을 남겼다. 즉 그는 사물의 외형이 아니라 옛 거장의 양식에서 진정한 의미를 찾았다.

그렇다면 옛 거장들의 작품을 어떻게 계승할 것인가 하는 문제가 대두될 수밖에 없다. 중국 화가들이 전통적으로 대가의 작품을 익히는 방식은 '작품 위에 종이를 대고 그대로 본을 떠서 복사품을 만드는 방식(모사, 摹寫)'과 '원본을 앞에 두고 옮겨 그리는 방식(임사, 臨寫)', 그리고 '대가의 양식을 따라서 그리는 방식(방사, 倣寫)' 세 가지로 볼 수 있다. 그중에서도 '양식을 따르는 것(방사)'이 옛 거장의 뜻을 계승하는 진정한 방식이라고 여겼다. 전통 양식이 중요하게 평가된 이유도 여기에 있다. 조맹부는 송나라 태조의 11대 후손으로 귀한 신분이었고, 그를 따르는 지식인이 많았다. 조맹부가 미친 영향은 중국 사회에 국한되지 않았는데 특히 고려 말 원나라에 왔던 신진 사대부들을 통해 조선 사회에까지 그의 화풍이 전파되었다.

작가의 기운을 담아 그리다, 원말 사대가

조맹부의 뒤를 이어 원대 예술계를 이끈 화가들로 황공망(黃公望, 1269~1354), 오진(吳鎭, 1280~1354), 예찬(倪瓚, 1301~1374), 왕몽(王蒙, 1308?~1385)을 들 수 있다. 이들은 원나라 말기 더욱 혼란스러워진 시대에 산촌에 은거하며 글과 그림으로 스스로를 위로하던 문인들로서, 흔히 원말 사대가라고 불린다. 필선과 먹의 번짐에서 오는 즐거움 자체에 집중한 이들의 그림은 여기(餘技, 취미로 하는 재간)와 묵희(墨戲, 먹으로 하는 놀이)라는 문인화의 특징을 성립시키기도 했다.

황공망은 50세가 넘어 그림을 시작했다. 친구를 위해 그린 〈부춘산거도〉가 그의 대표작으로 꼽힌다. 이 그림은 가로폭이 6미터가 넘는 대작으로, 3년에 걸친 긴 시간 동안 부춘강 일대를 조금씩 그려 80세가 넘었을 때 비로소 완성한 중국 산수화의 최대 걸작이다. 이 그림은 완성된 후 많은 사람의 사랑을 받았는데 이와 관련해 다음과 같은 기구한 사연을 품고 있기도 하다.

원나라 말기에 〈부춘산거도〉를 소장했던 오홍유라는 인물은 이 그림을 무척이나 아낀 나머지 자신이 죽으면 함께 태워 달라고 유언을 남겼다. 결국 오홍유의 죽음과 함께 불에 던져진 이 그림은 극적으로 구해졌지만 일부가 불에 타서 두 부분으로 나뉘었다. 그림의 앞부분과 뒷부분은 이후로 계속 분리되어 전해졌고 현재 그림의 앞부분은 중국 본토의 박물

62 〈부춘산거도富春山居圖〉, 황공망, 33×636.9cm, 원(1350년), 타이베이 고궁박물관

관에, 뒷부분은 대만의 박물관에 따로 소장되어 있다.

황공망의 〈부춘산거도〉는 남송 '마하파'에서 사용하던 일각一角구도의 극적인 구성이나 부벽준의 현란한 필법과는 아주 다르게 부춘산 일대의 풍경을 구현했다. 소탈하게 이어지는 산과 평원, 끝없이 펼쳐진 호수를 따라 눈을 움직이다 보면 앞산에 있는 몇 그루 나무에 시선이 머문다. 자연스럽게 멀리 호수를 에두른 산이 보이며, 어느 순간 마음을 위로받는 느낌이 든다.

그림의 소재가 된 부춘산 일대는 황공망과 그의 친구가 원나라 말기 혼란스러웠던 현실로부터 도피한 곳이었다. 우리에게 〈부춘산거도〉의 풍경은 아무 일 없는 한가한 풍경일 뿐이지만 이 평범한 일상은 황공망에게는 꿈이고 이상이었다. 이러한 이상 풍경에 대한 관점은 조선 초기의 화가 안견의 〈몽유도원도〉에서도 관찰된다. 〈몽유도원도〉는 안평대군이 꿈에서 본 풍경을 안견이 그림으로 재현한 것으로, 화면 오른

쪽 상단의 도원桃園은 안평대군이 시시각각 다가오는 막연한 두려움으로부터 도피하고 싶었던 꿈의 공간을 암시한다. 그런데 정작 시각화된 도원의 풍경은 안평대군이 머물던 부암동 일대의 실제 경치와 닮았다고 한다.

이처럼 동양에서 꿈꾸는 이상적인 풍경은 자신이 현실에서 접하는 평범한 풍경에 기반을 둔 경우가 많았다. 한자 문화권에서는 이상향을 '도원경桃源境'이라고 부르는데, 여기서 의미하는 도원은 주지육림의 환락경이 아니라 평범한 일상의 세계다. 술로 연못을 만들고 배를 띄우는 풍경은 하나라 걸왕과 같이 광폭한 왕과 함께 부정적인 세계로 묘사되었다. 요, 순의 시대와 같이 촌로들이 이끄는 자연스러운 마을 공동체 사회를 이상향으로 보는 것이 동양의 오랜 전통인 것이다. 〈부춘산거도〉를 자신의 시신과 함께 태워 달라고 한 오홍유와 같은 소유욕이 강한 소장가마저도, 내세에 도달하고 싶어 했던 이상향은 바로 이러한 자연 속 평화로운 공간이었다.

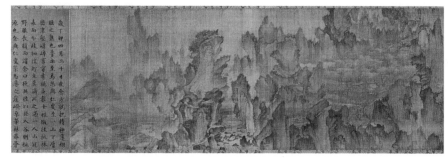

63 〈몽유도원도夢遊桃源圖〉, 안견, 38.7×106.5cm, 조선(1447년), 텐리대학 중앙도서관

　　황공망보다 늦게 태어나 명나라 때까지 살았던 예찬과
왕몽은 성향이 달랐다. 하지만 한 그림을 함께 그리기도 했
을만큼 가까운 사이였다. 그중 예찬은 고서화를 즐기며 자란
지방 부호 출신이었으나 재산을 정리하고 작은 배 하나에 의
지해 강소 지역을 유랑했다. 욕심 없는 예찬의 성품은 그의
그림 〈용슬제도容膝齊圖〉의 제목에서도 드러나지만, 그림의 구
성에서는 더욱 뚜렷이 나타난다. 앙상한 나무 몇 그루와 빈
정자가 선 언덕, 멀리 보이는 평범한 언덕이 그림에 묘사된 풍
경의 전부다. 근경과 원경 사이에는 호수가 있어 여백으로 처
리했다.
　　간결한 예찬의 화풍을 무엇보다도 잘 드러내는 것은 필
선이다. 예찬은 짧은 글에서 "나에게 그림이란 생략하고 생략
하여 거칠 것 없이 붓을 휘두르는 것(일필, 逸筆)일 뿐이다. 나는
형태의 닮음을 위해서가 아니라 나 자신을 기쁘게 하려고 그

림을 그린다"라고 언급한 바 있다. 예찬은 필선의 형식 자체에 궁극적인 의미를 부여했으며, 자신만의 즐거움을 위한 '여기餘技'로 그림을 그린다고 강조했다.

이를 이해하기 위해서는 즐거울 때나 화가 났을 때 무심코 그려 본 선들이 우리의 감정을 그대로 보여 주었던 경험을 떠올릴 필요가 있다. 종이나 벽면에 그어진 선의 질감과 색깔에서 어떤 감성을 느껴 본 기억이 있을 것이다. 이처럼 예찬은 스스로가 긋는 선 자체에서 자신의 감정을 드러내려고 했다. 즉 빈 화면뿐 아니라 필선 하나하나에 자신의 '감흥感興'을 담았던 것이다.

오진(吳鎭, 1280~1354) 또한 묵희墨戲라는 말로써 이와 비슷한 예술관을 드러냈다. 먹의 흔적에서 오는 자유로움이야말로 그림의 진정한 가치라는 것이다. 예찬의 이런 생각이 후대에 미친 파장은 커서 명나라 문징명을 비롯한 많은 사람은 그의 작품을 문인화의 전형으로 꼽았다. 이성의 한림해조묘법을 곽희가 방사했듯이 예찬의 작품에 등장하는 몇 그루 나무의 소슬한 분위기를 방사하는 문인들이 생겨났다.

원나라의 사대가들은 서예가이자 시인이었다. 서예로 익힌 필법을 활용해 새로운 차원의 수묵화를 구축한 것이다. 이들이 그린 그림은 시를 병행한 산수화만이 아니었다. 이 시대 조맹부와 그의 부인 관도승, 그리고 소위 '원말 사대가'는 대나무도 즐겨 그렸다.

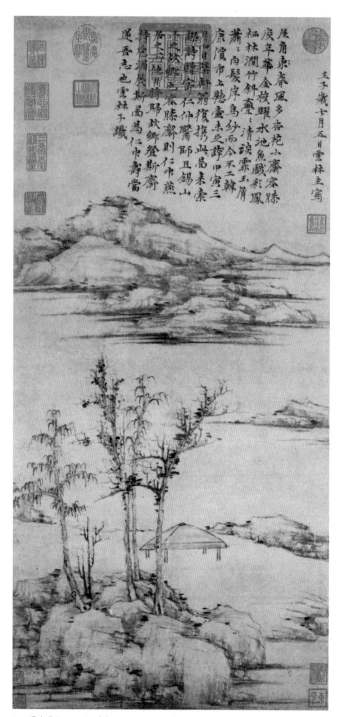

64 〈용슬제도容膝齊圖〉, 예찬, 74.7×35.5cm, 원, 타이베이 고궁박물관

오진은 세한삼우인 매화, 대나무, 소나무에 난초를 더해 사우도四友圖를 그리기도 했다. 오진이 그린 「묵죽보」의 대나무 그림들은 무심한 듯 기교 없이 담백하게 그려진 대나무 줄기와 자연스러운 잎의 구성이 뛰어나다고 평가받는데, 야생의 자연스러움은 실제 대나무의 모습인 동시에 재야에 은거한 자신의 모습이었을 것이다. 오진은 자신의 그림 〈어부도〉에 "단지 물고기를 낚을 뿐 명성을 낚으려 하지 않는다"라고 적기도 했다.

당시 오진의 그림을 찾는 사람은 거의 없었다. 하지만 그는 20년 후를 내다보며 자신의 방식으로 그림을 그렸고, 그의 이름은 지금까지도 남아 있다. 이처럼 원나라 시대의 문인들은 휘어질지라도 부러지지는 않으며 곧바로 다시 일어서는 대나무에 인고의 세월을 견디는 자신의 마음가짐을 투여했다.

중국 미술의 역사에서 5세기 말 육조 시대에 사혁이 정리한 '화육법畵六法'은 화가들이 그림을 그리고 평가하는 데 가장 중요한 지침이었다. 이것은 여섯 가지 원칙을 가리키는 것으로, 기운생동氣韻生動, 골법용필骨法用筆, 응물상형應物象形, 수류부채隨類賦彩, 경영위치經營位置, 전이모사傳移模寫다. 일반적으로 이 여섯 가지 원칙 중에서 기운생동을 가장 중요하게 여겼다. 이는 본래 대상이 가진 생동감의 표현을 가리켰으나, 원나라에 이르면 작가 자신의 생동감이자 필묵의 형식에서 오는

65 오진, 「묵죽보墨竹譜」의 대나무 그림, 원(1350년), 타이베이 고궁박물관

66 예찬, 〈죽지도竹枝圖〉, 34×76.4cm, 원(1364년), 베이징 고궁박물관

생동감의 표현을 가리키는 것으로 바뀌었다. 즉 그림은 작가 자신의 '기운'을 형상화한 결과라는 인식이 퍼진 것이다.

이 시기 사람들은 문인화만이 고결한 작가의 생각과 감정, 더 나아가 '기운'을 갖출 수 있으며, 역시 고결한 관람자만이 공감할 수 있다고 생각했다. 작가의 인품을 중요하게 여긴 이유가 여기에 있다. 흔히 문인화를 '문인이 그린 그림'이라고 정의하는데, 그 배경에는 그림을 그린 작가가 '문인'이라는 사실이 화가의 지위나 직업보다 더 높이 평가된다는 의미가 담겨 있었다. 문인화에 대한 이론은 중국 사회에서 예술에 대한 인식이 어떻게 달라지는지, 그리고 이에 따라 회화의 성격이 어떻게 바뀌는지 보여 준다.

명나라 화가들의
남북종론

남종화南宗畵와 북종화北宗畵라는 개념은 오늘날 우리 사회에서도 통용되고 있지만 한편으로는 많은 논란거리를 내포하고 있다. 이 개념은 본래 두 가지 화풍으로 역대 화가들의 작품을 분류하며 탄생했는데 명나라 화가인 동기창(董其昌, 1555~1636)이 막시룡, 진계유 등과 더불어 주창한 이론이다.

동기창은 불교의 선종이 당나라 때 남종선과 북종선으로 나뉜 것처럼, 그림도 당나라 때부터 나뉜다고 보았다. 그런데 선종이 남종선과 북종선으로 나뉜 것은 수행의 형식이 지역에 따라 다르기 때문이었다. 즉 남쪽에서는 깊고 묘한 교리를 단번에 깨우치는 돈오頓悟를 수행하고, 북쪽에서는 단계적인 연마를 통해 깨달음을 얻는 점오漸悟를 수행한다. 하지만 남종화와 북종화의 분류는 지역과 관계없이 그리는 방식에 따른 차이에서 출발했다. 즉 남종선의 방식으로 그리는 그림, 북종선의 방식으로 그리는 그림으로 분류했다는 이야기다.

동기창이 볼 때, 작가의 영감에 따라 단번에 내적 진리를 추구해 그리는 문인들의 산수화, 남종화는 남종선의 돈오와 같았다. 그리고 기술을 단계적으로 연마해 그리는 화원 화가들의 그림인 북종화는 북종선의 점오와 같았다. 그런데 그리

142

는 방식에 따른 분류는 그리는 사람의 지위에 따른 분류와도 상통한다. 동기창의 분류에 따르면 북종화는 당나라의 이사훈, 이소도 부자의 청록산수화로부터 비롯되며, 송나라의 화원 화가 조백구, 마원, 하규의 그림이 여기에 속한다. 명나라 절파도 북종화에 해당한다. 이들을 직업 화가라고 본 것이다. 남종화의 시조로는 당나라 문장가였던 왕유를 꼽았으며 형호, 관동, 동원, 거연, 미불, 황공망, 오진, 예찬, 왕몽의 산수화를 남종문인화로 분류했다. 또 명나라 오파의 그림도 여기에 속한다. 이들은 문인이었다. 즉 동기창이 볼 때 직업 화가의 그림은 북종화이고 문인에 의한 여기餘技의 그림은 남종화가 된다.

이러한 분류 개념을 이해하려면 원나라와 명나라 시대의 화원 제도를 살펴볼 필요가 있다. 원나라는 궁정 기구에 화원을 따로 두지 않고 공부(工部, 토목 사업을 주관하는 관청)에서 화공을 불러 제후의 초상화를 그리게 하거나 궁정, 사원의 벽을 장식하게 했다. 이 때문에 원나라의 화공들은 문화를 이끌어 가는 역할을 할 수 없었다. 명나라가 들어서고도 상황은 크게 달라지지 않은 듯했다.

예술의 중요성을 알고 중화의 회복과 복고를 꿈꾸었던 명나라는 번영했던 당나라의 제도를 본받아 당나라처럼 한림원 부속 기구로 화원을 두었다. 황실과 나라의 문화, 예술, 학술을 관장하는 기구에 소속된 사람으로서 화원 화가들을

인정한 것이다. 그러나 송 황실이 사회 전반의 학문과 예술을 이끄는 주도적인 역할을 했던 것과 달리 명 황실은 독재적인 권력만 가졌을 뿐 문화를 선도하는 역량은 갖추지 못했다. 특히 1420년에 난징에서 베이징으로 수도를 옮긴 후에는 환관들이 군주 독재 체제의 중심이 되었다. 화원 역시 환관들의 지배에서 자유롭지 못했다.

절파와 오파, 화원 화가들과 문인 화가들

대진(戴進, 1388?~1462)은 남송 화원의 화풍이 강하게 남아 있던 저장성 사람이었다. 그는 명나라 세 번째 황제인 영락제 말기에 베이징의 화원에 들어갔지만, 얼마 지나지 않아 추방되어 고향으로 돌아갔고, 이후 더욱 활발하게 활동했다. 이때 대진의 영향을 받은 저장성 화가들이 후에 화원 화가가 되면서 남송의 화원 화풍과 북송의 화원 화풍이 어우러진 절충 양식이 자연스럽게 명나라 시대 초기 화풍의 주류가 되었다. 이들을 절파浙派라고 부른다.

절파는 마원, 하규와 같은 거장들이 구사했던 극적인 화면 구성, 묵색의 대비와 부벽준의 강한 필법, 그리고 북송 시대 거장인 이성과 곽희의 한림해조묘법으로 특징 지어진다. 그러나 실제로 대진은 다양한 화풍을 자유롭게 구사했다. 그의 작품 〈관산행려도〉는 비교적 작은 크기의 섬세한 필치가 특징이며, 화면 구성 방식에서는 두드러진 주봉의 장대함이

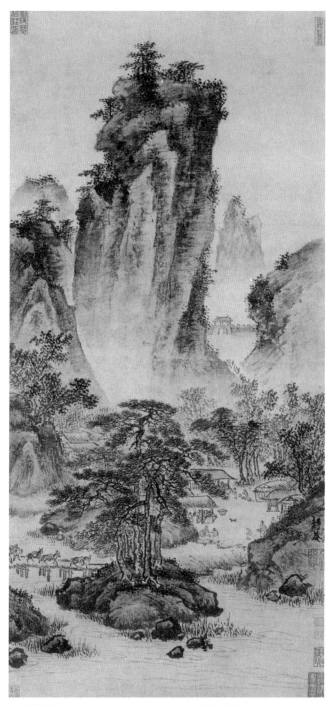

67 〈관산행려도關山行旅圖〉, 대진, 61.8×29.7cm, 명, 베이징 고궁박물관

IV

북송의 거비파를 연상케 한다. 그에 반해 〈어락도〉에서는 자
유분방한 필치로 연무 가득한 분위기를 만들어 남송의 마하
파를 연상케 한다.

명나라 중기 문화의 중심은 수도인 베이징이 아니라 장쑤
성 남부에서 저장성 북부에 이르는 남동부 지역이었다. 이 지
역은 남송 이후로 한족 지식인층이 두껍게 형성되었으며 농산
물이 풍부해 경제적으로 부유했다. 더구나 명나라 들어 수공
업이 발달하면서 비단 생산의 중심지였던 항저우를 중심으로
부가 축적되었다. 15세기 이 지역의 지주 계층 문인들은 정원
을 만들어 담 안에 산수화를 재현했고 서로 교류를 확대했
다. 특히 오현(吳縣, 쑤저우 지방의 옛 이름)을 중심으로 뛰어난 감식

68 〈어락도권漁樂圖卷〉, 대진, 46×740cm, 명, 워싱턴 프리어 미술관

안을 가진 개인 수집가들이 많았다. 이처럼 예술의 중심지로 떠오른 오현 지방에서 활동한 대표적인 예술가가 심주(沈周, 1427~1509)와 문징명(文徵明, 1470~1559)이다. 심주는 남송 원체화풍(남송 시기 궁정 취향의 화풍)부터 원나라 시대 화풍에 이르기까지 광범위한 옛 양식을 습득했으며, 문징명 또한 원나라 문인 화가들의 주요 작품과 더불어 이성, 조백구와 같은 송나라 시대 거장의 작품을 체계적으로 수집하고 연구했다. 그의 주위에는 화가와 지식인이 모여들었으며, 그의 화실은 비공식적인 화원 역할을 했다. 오현을 중심으로 활동한 이들을 오파吳派라고 한다.

심주의 〈책장도〉의 화면 아래쪽에 그려진 나무 몇 그루를 자세히 들여다보면 어딘가 친숙하다. 나무의 구성과 묘사가 바로 앞 장에서 살펴본 예찬의 나무를 닮았기 때문이다. 그러나 동일한 화면에서도 원경에 그려진 산의 모습은 예찬의 담백하고 간략한 묘사보다는 황공망이나 오진의 작품에 등장하는 먹색 풍부한 산에 더 가깝다. 한 걸음 더 나아가 〈여산고도〉는 역시 심주의 작품인데도 〈책장도〉와는 전혀 다른 화풍을 보여 준다. 즉 예찬과는 대립하는 성향이었던 왕몽의 작품과 유사하다. 이처럼 심주는 옛 대가들의 다양한 화풍을 자유자재로 구사했다. 이러한 경향은 문징명에게서도 나타나는데 문징명 또한 누구의 그림을 방사倣寫하느냐에 따라 전혀 다른 필치의 그림을 그렸다.

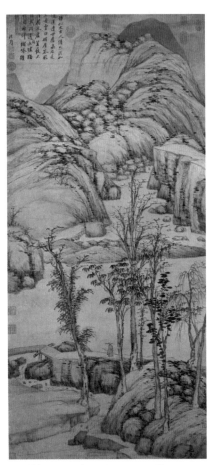

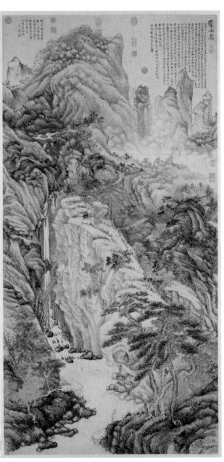

69 〈책장도策杖圖〉, 심주, 159.1×72.2cm, 명(1427년), 교토 양족원

70 〈여산고도廬山高圖〉, 심주, 193.8×98.1cm, 명(1467년), 타이베이 고궁박물관

동기창과 남북종론

동기창은 자신이 경애하는 위대한 문필가 당나라 왕유의 자취를 찾아 작품에 구현하려고 끊임없이 노력했다. 「연오팔경도책」을 보면 그가 과거 대가들의 양식을 얼마나 열심히 습득했는지 알 수 있다. 서산의 저녁 아지랑이를 그린 「연오팔경도책」 두 번째 그림 〈서산모애〉에서는 미불의 미점 산수 양식을 더욱 심화시킨 것을 볼 수 있으며, 눈이 그친 서산의 모습을 그린 다섯 번째 그림 〈서산설제〉에서는 당나라 이전 시대 청록산수화의 표현 방식이 보인다. 동기창 스스로도 화면 상단에 "장승요(張僧繇, 남조 시대)를 방사했다"라고 기술했다.

〈방동원청변산도〉에서는 전체적으로 동원을 방사한 가운데 원경의 산들에서는 미점 산수가 보이고 가까운 나무들에서는 예찬의 필법이 보인다. 동기창은 어떤 부분은 동원의

71 「연오팔경도책燕吳八景圖冊」〈서산설제西山雪霽〉(왼쪽) 〈서산모애西山暮靄〉(오른쪽), 동기창, 26.1×24.8cm, 명(1596년), 상하이 박물관

149

산수화 방식으로 그리고, 어떤 부분은 좀 더 오래된 채색법을 적용했다.

심주, 문징명과 같은 오파의 화가들과 동기창은 하나의 작품에 여러 양식을 복합적으로 사용하기도 했지만, 작품마다 서로 다른 양식을 사용하기도 했다. 그렇다고 해도 이들이 옛 거장의 작품을 '방사'하기만 한 것은 아니다. 문징명의 〈고목한천도〉는 좁고 긴 축(軸, 긴 막대) 형식에 가득하게 뻗어 올라가는 소나무의 형태와 수직으로 떨어져 내리는 폭포수의 형태를 교차함으로써 높은 기상과 노장의 기세를 보여 준다. 심주 또한 자신의 독자적인 화풍을 확고하게 구축했다.

이들을 포함해 문징명과 같은 명대 최고의 예술가들이 대가들의 그림을 방사하는 작업에 몰두한 것을 어떻게 해석할 수 있을까? 이를 이해하려면 앞에서 살펴본 문인화의 작업관을 다시 참고해야 할 듯하다. 예찬의 〈용슬제도〉는 사실 매우 간략한 구성으로 이루어져서 먹이 번진 덩어리 몇 개와 가는 선 몇 줄밖에는 눈에 띄지 않는다. 그러나 명대의 문인들은 예찬의 풍경화를 "맑고 맑은 가운데 애수에 젖어들게 되고, 그 속에 긴 세월의 적막과 침묵이 있다"라고 극찬했다.

이들은 예찬과 같은 대가의 작품을 통해 자신의 생각을 전달할 수 있다고 여겼다. 희, 노, 애, 락을 분명히 전달하는 거장의 필선과 그것들이 만들어 내는 구성을 통해 자신의 감정을 표현한 것이다. 적절한 작품을 방사하는 행위는 곧 자신

72 〈방동원청변산도倣董源青弁山圖〉, 동기창,
224.5×67.2cm, 명(1617년), 클리브랜드 미술관

73 〈고목한천도古木寒泉圖〉, 문징명, 194.1×59.3cm, 명
(1549년), 타이베이 고궁박물관

의 생각을 표현하는 방법이기도 했다. 예를 들어 심주의 작품 〈여산고도〉는 원말 사대가 중 한 사람인 왕몽의 묘사법과 구성 방식에서 따온 부분이 많다. 이 작품의 소재인 여산은 이전부터 은일자(隱逸者, 자연에 숨어 사는 학자)들의 산으로 알려져 있었다. 심주는 여산에 가서 실제 경치를 관찰하고 이를 바탕으로 그림을 그리지 않았다. 그는 자기 마음속에 있는 '은자들의 공간' 이미지를 익히 아는 형식으로 표현했다. 즉 그에게 여산은 원시림 가득한 웅대한 산이었고, 그런 산수 풍경을 그리는 데는 왕몽이 대가였다. 그래서 왕몽의 양식을 빌어 자신이 생각하는 여산을 그린 것이다.

그런데 이 대목에서 다시 절파 화가들 중 한 사람인 대진의 그림을 떠올리면 작은 의문이 생긴다. 대진 또한 자연의 사물을 관찰해 그리기보다는 양식을 토대로 대상을 묘사했기 때문이다. 대진과 같은 직업 화가들은 대부분 생계의 제약 때문에 자연의 본질에 다가가기 어려운 사람들이라고 동기창은 생각했다. 그가 보기에 절파의 직업 화가들은 그 지역에 강세였던 남송 원체화풍(마하파)과 북송 이곽파의 양식을 재구성하지만 그저 지역 양식을 익혀 무의미하게, 혹은 고객의 취향에 맞추어 다양한 양식을 절충했다.

동기창은 작가가 지닌 여유와 식견이야말로 사물의 본질에 접근할 수 있게 하는 매개체라고 생각했다. 따라서 여기 餘技로 그림을 그리는, 식견을 갖춘 문인만이 진정한 그림을

그릴 수 있다고 생각했다. 앞에서도 이야기했지만 여기란 직업인으로서 하는 활동이 아니라 취미로 하는 재간이라는 뜻이다. 이는 '아마추어'라는 표현과 유사하게 들리는데, 그렇다고 해서 가볍고 설익은 재주를 뜻하는 것은 아니다. 생계를 꾸리려고 그리는 것이 아니라 그리는 행위 자체를 즐기려고 그린다는 뜻이며 남들에게 보여 주기 위한 것이 아니라 자기 자신을 위해서 그린다는 의미를 내포하고 있다.

원나라 시대 문인 화가들의 그림 중에는 자신의 삶을 고스란히 바치듯이 치열함과 간절함을 드러내는 작품들이 있다. 남북종론을 지지하는 이들은 바로 이러한 그림이 진정한 예술품이라고 보았다. 이와 더불어 문인화의 주체인 '문인'이 존경받을 만한 삶을 사는 인물인지도 중요한 문제였다. 남북종론자들이 시, 서, 화에 뛰어나고 후대에 큰 영향을 준 조맹부를 원나라에 봉직했다는 이유로 남종화가에 포함시키지 않은 것은 이 때문이었다.

동기창이 제시한 비평의 관점과 기준은 널리 확산되었고, 그림을 남종화와 북종화로 구분하는 이원 체계는 그 영향이 조선에까지 미쳤다. 대표적인 예로 조선 중기의 화가 이정(李霆, 1554~1626)의 묵죽화에 대한 평가를 들 수 있다. 조선에서는 특히 대나무를 즐겨 그렸는데 사람들은 이정이 그린 묵죽화를 가장 높게 쳤다. 그의 그림이 대나무라는 소재를 충실히 묘사했다는 점도 중요하지만 세종의 고손자인 이정이

라는 인물 자체가 지닌 기개와 절조가 비평의 핵심적인 근거였다. 이정이 임금의 친족이면서도 임진왜란 중에 적에게 오른팔을 크게 다쳤고 이에 굴하지 않고 작품 제작을 계속했다는 사실, 그리고 그의 이러한 강인한 태도와 기질이 대나무 그림에 고스란히 반영되어 있다는 점이 사람들의 탄복을 자아낸 것이다.

이처럼 남북종론이 등장한 이후에 동북아시아, 특히 중국과 조선에서는 화원에 소속된 전문 화가가 그린 그림보다 사대부 문인이 그린 그림을 더 높이 평가하는 풍조가 생겼다. 그림을 그린 사람의 삶으로 그림의 가치를 평가하는 것이다. 매우 불합리해 보이는 이런 분류와 평가 방식은 15세기 이후로 지금까지 받아들여졌다. 물론 이러한 분류 방식과 비평 기준은 많은 문제점이 있으며 다분히 독단적이다. 그러나 한편으로 보자면 '진정한 그림이란 무엇인가'라는 질문에 대해 당시 중국 화가들이 제시한 나름대로의 답과 판단 기준이었다. 이들의 산수화론은 급속하게 변화하는 시대 상황에서 물질적인 측면에 대한 사람들의 관심과 집착이 더욱 증대하는 세태에 대한 경고와도 같은 것이었는지 모른다. 이것은 동기창과 문징명 이후 300년이 넘는 세월이 지난 오늘날까지도 남종화 지지자들이 남아 있는 이유이기도 하다.

소식과 그의 친구들

송나라의 학자이자 화가인 소식에게는 그림으로 유명한 지인이 많이 있었다. 나이 어린 친구 미불은 이름난 서화 수집가이면서 미점 산수로 독자적인 경지를 이룬 사람이었다. 또한 소식과 교류한 북송의 이공린 역시 역대 명화를 많이 소장한 명문 집안에서 태어나 뛰어난 감식안을 가지고 있었으며, 옛 거장의 그림을 많이 모사한 인물이었다.

특히 소식은 사촌 문동과 특별한 교분을 나누었다. 문동은 대나무 그림으로 유명했는데 사람들이 대나무를 그려 달라고 부탁하며 맡긴 비단이 하도 많이 쌓여 비단을 잘라 버선을 만들어 버리겠다고 소식에게 한탄할 정도였다. 문동은 자신의 대나무는 몇 척밖에 안 되지만 만 척 높이의 대나무처럼 보인다며 자신이 그린 대나무 그림을 소식에게 보내 주었고, 문동이 죽은 후 그의 대나무 그림을 수집품 사이에서 보게 된 소식이 목 놓아 울었다는 일화가 전해진다. 이후 소식과 그의 친구들 사이에서 자연스럽게 탄생한 것이 문인화다.

V

새로운 수요층의 등장

근세 미술

17~18세기를 중심으로

유럽에서는 16세기에 출현한 반종교개혁 운동의 영향으로 신교와 구교가 대립했다. 다른 한편으로는 절대주의 왕정과 중앙 집권 체제 하에서 강력하게 성장한 민족 국가들이 아메리카와 아시아 지역으로 세력을 확장했다. 중국 등 동아시아 문화권과 활발한 교류가 이루어진 것도 17~18세기였다. 이 시기에 서양 사회는 '바로크'라고 불리는 양식의 지배를 받는다.

동양 미술의 흐름에서 이 시기는 또 다른 의미가 있다. 16세기 말에 일어난 임진왜란은 한, 중, 일 삼국 모두에 엄청난 여파를 불러왔다. 중국에서는 화려한 궁정 문화를 꽃피웠던 명나라가 급격히 쇠퇴하고 만주족이 주축이 된 청나라가 그 자리를 차지했으며, 일본에서는 봉건 제후들의 세력이 급격히 약화되고 도쿠가와 정권이 중앙 패권을 장악한다. 전쟁의 참화를 고스란히 겪은 조선 사회는 경제, 문화적으로 이를 극복하는 과정에서 실학을 토대로 한 새로운 패러다임을 구축하게 된다.

바로크 문화와 미술

포르투갈어 '바로꼬barroco'는 일그러진 모양의 진주를 뜻하는 단어로, 여기서 유래한 '바로크'라는 용어는 르네상스 미술의 질서와 절제, 균형미와는 대조적인 미술 성향을 강조하는 용어로 사용된다. 우리가 17~18세기 유럽을 '바로크 시대'라고 부르는 것은 이 시기 미술 경향이 르네상스와는 사뭇 달랐음을 알려 주는 단적인 증거다.

그러나 같은 바로크 시대 미술이라고 해도 그 양상은 지역에 따라 다르게 나타난다. 이탈리아와 프랑스, 스페인, 네덜란드 등 유럽 각 지역의 바로크 미술을 살펴보면 절대왕정의 화려함과 장엄함, 중산층 시민 사회의 검소함과 현실 감각 등 수용 계급의 특성과 요구에 따라 다양한 양상으로 발전했기 때문이다.

가톨릭과 프로테스탄트의
대립

종교개혁과 반종교개혁 운동을 거치면서 유럽의 교회는 가톨릭(구교)과 프로테스탄트(신교)로 이원화되었다. 가톨릭의 주축은 옛 귀족과 왕실 구성원이었고, 프로테스탄트의 주축은 새롭게 성장한 시민계급과 중산층, 즉 부르주아*였다. 카톨릭은 오랫동안 로마 교회와 밀접한 유대 관계를 유지해 왔지만, 프로테스탄트는 개혁 성향이 강했으며 기존 지배계급에 대한 정치적 반감 또한 강했다. 이 시기 종교개혁과 정치적 투쟁이 함께 일어나는 경우가 많았던 것도 이러한 이유에서였다.

신교가 주축을 이룬 지역에서는 미술 작품에 대한 요구나 취향 또한 이전과 달라졌다. 특히 프로테스탄트 교인들은 로마 교회의 세속화와 물질적 타락을 주된 공격 목표로 삼았기 때문에 이들의 신앙 활동이나 일상생활에서는 가톨릭 사회에서 그토록 중시하던 커다란 제단화나 화려한 인물 조각상, 벽화와 천장화 같은 과시적인 경향의 종교 미술을 찾아보기 어려웠다.

* 부르주아는 지리상의 발견과 무역의 확대 등의 변화로 경제적 실권을 쥐게 된 상인이나 지주 계층을 의미한다. 중세 시대에 출현한 신흥 부르주아에는 자영농민층, 직인職人, 도제徒弟, 상인자본가 등이 포함되었고, 이들은 상업을 통해 막대한 자본을 축적하며 근세 이후 영향력 있는 시민계급으로 떠올랐다.

네덜란드가 대표적인 경우다. 이 지역은 14세기에 해상 무역이 활성화되면서 급격한 경제 성장을 구가했고, 이때 자수성가한 중상인 계급이 부와 지식을 축적하면서 기성 지배 계급에 맞서기 시작했다.

1581년 북부 7개 지역에서 중산층 신교도들이 스페인 합스부르크 왕가로부터의 독립을 선언했고, 스페인 왕가는 오랜 전쟁 끝에 1648년 이들의 독립을 인정했다. 즉 로마 가톨릭과 합스부르크 왕가가 여전히 지배권을 쥐고 있는 남부 네덜란드(특히 플랑드르) 지역과, 홀란드가 중심이 된 프로테스탄트 도시 연합체로서의 북부 네덜란드 지역으로 이원화된 것이다. 전자의 사회에서 미술의 주요 후원자와 고객층이 교회와 왕실, 귀족들이었던 반면에 후자의 사회에서는 칼뱅주의를 신봉하는 도시 중산층 시민이 주 고객층을 이루었다. 우리가 서양 바로크 미술의 전개 과정을 살펴볼 때는 이러한 종교적 대립 구도를 각별히 염두에 둘 필요가 있다.

플랑드르의 루벤스

17세기 플랑드르 바로크 미술을 대표하는 인물은 루벤스(Peter Paul Rubens, 1577~1640)다. 동화 『플랜더스의 개』를 읽은 이들이라면 어린 네로와 충직한 개 파트라슈가 추운 겨울밤 안트베르펜 대성당에서 얼어 죽어가면서도 달빛 아래 비치는 이 위대한 화가의 제단화를 바라보던 장면을 기억할 것이다.

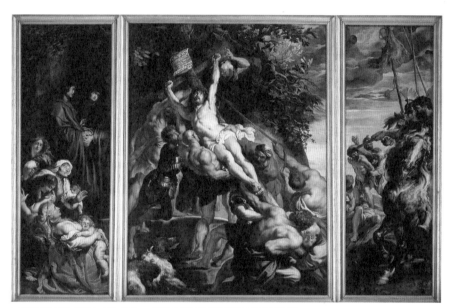

1 〈십자가를 세움〉, 루벤스, 462×640cm, 1610-11년, 안트베르펜 성모 마리아 대성당

V

빅토리아 시대의 영국 소설이 왜 우리나라와 일본에서 그토록 큰 인기를 누렸는지는 이해하기 어렵지만, 적어도 19세기 말까지 유럽의 대중문화에서 루벤스가 차지했던 비중만큼은 쉽게 짐작할 수 있다. 실제로 안트베르펜 성당에는 루벤스가 그린 제단화가 네 점이나 있는데, 네로가 좋아했던 것은 그 가운데 가장 초기에 해당하는 〈십자가가 세워짐〉이었다.

이 제단화는 루벤스가 8년에 걸친 이탈리아 여행을 마치고 돌아온 직후에 제작한 것으로서, 우리가 '바로크'라고 부르는 시대 양식의 전형적인 특징, 그중에서도 르네상스 이후 이탈리아 미술이 발전시켜 온 장엄한 화풍을 화려하게 구현하고 있다. 가장 먼저 눈에 들어오는 특징은 대담한 대각선 구성이다. 이 화가는 건장한 반라의 형리들이 달려들어 십자가를 비스듬히 세워 올리는 순간을 포착했다. 화면 왼쪽에는 성모와 사도 요한을 비롯해 여인들과 아이들이 이 장면을 지켜보고 있으며, 오른쪽에는 로마 장교와 병사들이 처형을 집행하고 있다. 세 면을 독립적인 구성으로 꾸며 이야기의 기승전결을 만들어 가는 중세와 르네상스 시대의 일반적인 세 폭 제단화와 달리, 중앙과 좌우 패널을 하나로 이어 화면을 구성한 점도 중요한 특징이다. 이 때문에 그림은 실제 크기보다도 훨씬 더 웅장하고 광활한 느낌을 준다.

이보다 더 눈길을 끄는 부분은 등장인물의 역동성이다. 한 형리는 자신의 체중 전체를 실어 지렛대처럼 십자가 밑단

을 누르고 있으며, 나머지는 안간힘을 써서 위쪽을 들어 올리고 있다. 우람한 근육이 부풀어 오른 구릿빛 육체들은 십자가에 매달린 그리스도의 창백하고 수척한 몸과 극적인 대조를 이루며, 여인들의 금발 머리와 병사들의 갑옷, 붉은색과 푸른색 선명한 망토 등이 극적인 명암 대비와 어우러져 전체적으로 강렬한 인상을 준다. 루벤스의 표현 양식은 그가 여행하면서 접했던 미켈란젤로와 라파엘로, 벨리니 등 전성기 르네상스의 거장들뿐 아니라 카라바조와 카라치 등 동시대 이탈리아 미술가들로부터 받은 영향을 극명하게 보여 준다. 이와 함께 우리가 북유럽 화가들에게서 발견하는 회화적 감각, 그중에서도 현실적인 활기와 유화 특유의 풍부한 색채감을 살려내고 있다는 점에서 특히 매력적이다.

　　루벤스의 이러한 솜씨는 17세기 유럽 전역의 상류층 고객들을 엄청나게 끌어들였다. 그의 화려하고 장중한 표현 기법과 고전적 상징 언어는 특히 전제군주들의 조형 기념물에 안성맞춤이었다. 궁정의 외교사절로 활동한 경력도 후원자층을 넓히는 데 한몫했을 것이다.

　　당시 유럽 지배층 사이에서 루벤스가 얼마나 큰 인기를 끌었는지 보여 주는 대표적인 사례는 메디치 가문의 마리 드 메디치와 프랑스 왕실의 앙리 4세의 결혼을 기념하기 위해 제작한 회화 연작이다. 프랑스 왕실의 섭정으로서 막강한 권력을 휘두르던 마리 드 메디치가 주문한 이 작품은 그녀의 정치

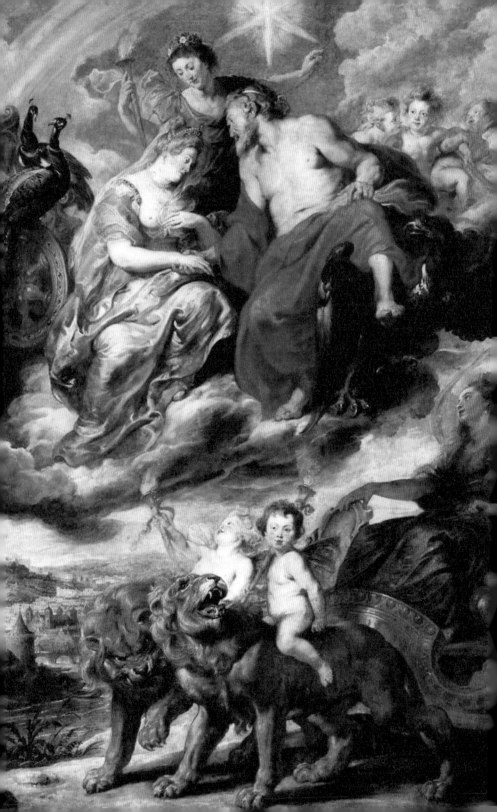

적 입지를 대외적으로 공표하는 상징적 의미를 띠었는데, 이 중요한 과제가 루벤스에게 맡겨진 것이다. 프랑스 왕실에서 볼 때 앙리와 마리의 결혼은 격이 떨어지는 것이었으며, 메디치 가문에서 제공하는 막대한 지참금으로 어려운 왕실 재정을 살려 보려는 의도가 다분했다. 실제로 마리 드 메디치는 왕비가 된 후에 귀족들 사이에서 따돌림과 비웃음을 받았으며 매력적이지 않은 외모로 인해 여러 가지 별명을 얻기도 했다. 그러나 루벤스는 정치적 결합에 불과한 이 결혼을 그리스-로마 신화를 차용해 영광스럽고 숙명적인 사건으로 바꾸어 놓았다.

리용에서의 첫 만남을 묘사한 그림을 보면 두 주인공은 올림포스의 신들로 포장되어 있다. 화면 상단의 구름 위에는 유노(헤라) 여신으로 묘사된 마리와 유피테르(제우스) 신으로 묘사된 앙리가 손을 맞잡고 있으며, 결혼의 여신이 횃불을 든 채 이를 지켜보고 있다. 화면 하단에는 멀리 펼쳐진 도시 풍경과 함께, 사자 두 마리가 끄는 전차에 올라탄 여인이 그려져 있는데 이 인물은 일종의 알레고리(allegory, 추상적인 개념을 상징을 통해 시각화한 것)로, 리용 시를 의인화한 이미지로 해석된다. 이 그림은 전차에 올라탄 여인 외에도 하늘에 걸린 무지개부터 풍만한 금발의 유노 여신과 영롱한 무늬의 공작새들, 용맹한 독수리를 발밑에 거느린 회색 머리카락의 유피테르, 포동포동한 아기 천사들에 이르기까지 화면 전체가 화려한 알레고리로 가득 차 있다.

홀란드의 할스와 렘브란트

비슷한 시기 북부 홀란드 지역에서 유행한 초상화 유형을 보면 후원자의 성향에 따라 표현 양식이 얼마나 달라지는지 알수 있다. 미술의 주 고객이었던 도시 중산층 시민들은 신분이나 태생에 대한 긍지보다는 직업과 재산에 대한 자의식이 강했다. 자신이 속한 단체나 직업군의 특징을 분명하게 드러내는 집단 초상화가 주를 이룬 것도 이 때문이었다. 또한 이들 대부분은 프로테스탄트 교인들, 그중에서도 현세의 검소함과 근면함에 큰 가치를 둔 칼뱅주의에 경도된 이들이었다.

루벤스가 왕실의 고객들을 위해 사용한 신화적 상징들은 오히려 이들을 불편하게 했다. 자수성가한 상인과 전문 직업인들에게 거대한 규모의 화려한 조형예술품은 허황하고 부자연스러운 대상이었다. 교회 미술 또한 마찬가지였다. 이탈리아와 프랑스, 스페인 등의 가톨릭 교회에 설치된 거대한 제단화나 조각상들은 프로테스탄트 교회에서 환영받지 못했다. 대신에 이들은 가정집과 시민 회관에 걸어 둘 만한, 현실적인 규모의 작품들을 선호했다.

할스(Frans Hals, 1580~1666)와 렘브란트(Rembrandt Harmenszoon van Rijn, 1606~1669)는 이처럼 새로운 유형의 초상화를 선도한 작가들이었다. 할스는 당시 네덜란드의 새로운 경제 중심지로 떠오른 하를럼 시에서 거의 평생을 보냈으며, 주로 초상화가로 활동했다. 그의 작품 중 빈민층 노인들을 위한 시립

양로원의 관리자들을 그린 집단 초상화를 보면 당시까지 유럽 미술의 전통에서 찾아볼 수 없었던 자연스러움을 발견하게 된다.

인물들은 목에 꼭 끼는 흰 칼라와 높은 모자를 착용한 엄격한 차림새로 정면을 향해 포즈를 취하고 있어서, 마치 단체 기념사진을 찍고 있는 것처럼 뻣뻣하고 어색해 보인다. 그러나 한 사람 한 사람의 표정을 살펴보면 할스가 이 판에 박힌 구성 속에서 각 개인의 성격과 인생관까지도 표현하고 있음을 알 수 있다. 돌보고 있는 노인들만큼이나 늙어 가는 남녀 관리자들은 주름지고 늘어진 피부에 부스스한 머리칼을 하고 있으며, 너무나도 많은 죽음을 보았기에 자신들도 생기를 잃고 있다.

혹자는 말년에 파산 상태에 이른 할스가 시립 양로원 관리자들에게 받았던 구박을 앙갚음하려고 이처럼 냉혹한 묘사를 했을 것이라고 추측하기도 하지만, 이러한 가설은 검증된 바 없다. 또한 그의 전체 경력을 살펴볼 때 이러한 주장은 무리인 것 같다. 그는 초기 작품에서조차 주인공을 이상화하거나 인위적으로 아름답게 꾸미려는 노력을 하지 않았기 때문이다. 그가 묘사한 인물들은 언제나 '땅에 단단하게 발을 딛고' 서 있다.

유모와 함께 서 있는 아기, 예복을 차려입고 자세를 취한 시의회 의원들과 장교들, 심지어는 성 누가와 같은 성경 속 인

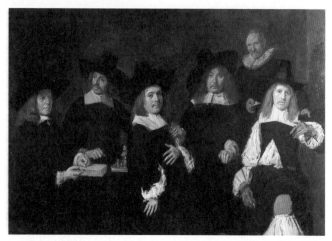

3 〈하를럼 양로원의 남자 이사들〉, 할스, 172.5×256cm, 1664년, 하를럼 프란스 할스 미술관

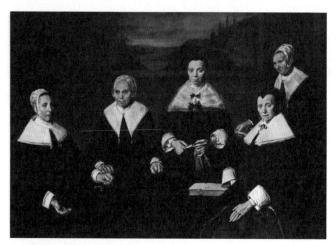

4 〈하를럼 양로원의 여자 이사들〉, 할스, 170×249cm, 1664년, 하를럼 프란스 할스 미술관

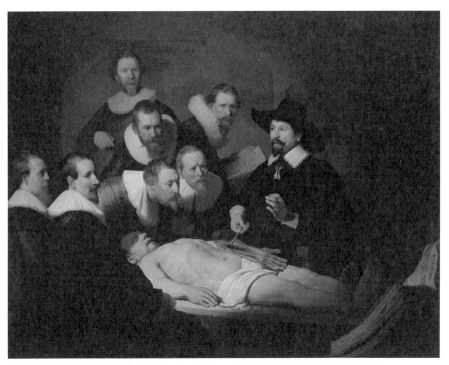

5 〈니콜라스 튈프 박사의 해부학 강의〉, 렘브란트, 169.5×216.5cm, 1632년, 헤이그 마우리츠하이스 왕립미술관

물까지도 현실적이다. 말년으로 갈수록 이러한 경향은 더욱 짙어졌는데, 양로원 관리자들의 초상화에서는 염세적인 분위기까지 더해져 냉혹할 정도로 사실적인 성격 묘사가 이루어진 것이다.

이와 같은 냉철함은 젊은 렘브란트에게서도 관찰되는 특징이다. 〈니콜라스 튈프 박사의 해부학 강의〉는 렘브란트가 초상화가로 갓 입문했을 무렵에 그린 작품으로서, 나중에 그의 전매특허가 되는 두터운 마티에르와 거친 붓질 표현이 아직 나타나지 않았다. 튈프 박사가 암스테르담의 외과 의사 조합의 해부학 강사로 지명된 후에 행한 공개 강의 장면을 묘사한 이 그림은 할스의 양로원 관리자 초상화와 비교하면 좀 더 자연스럽다.

해부대 위에 놓인 창백한 시체가 화면의 중심에 있고, 튈프 박사는 자신감에 찬 표정으로 무언가를 설명하고 있으며, 다양한 표정의 학자들이 주변을 둘러싸고 있다. 이들의 옷차림은 할스 그림의 인물들과 별반 다르지 않은데, 우리가 흔히 '청교도적'이라고 말하는 엄격한 복장이다. 그렇지만 분위기는 천양지차다. 양로원 관리인들의 후줄근한 복장과 달리 이들의 검은색 예복은 단정하고 흰 칼라는 풍성한 주름이 잡혀 있으며 표정과 자세는 단정하고 절제되어 있다. 모든 면에서 전문인으로서의 자신감과 권위가 넘쳐 나는데, 이러한 이미지야말로 당시 네덜란드 시민들이 초상화를 주문할 때 원하

던 바였을 것이다.

렘브란트는 특히 자화상으로 유명한데, 그가 자화상을 주로 그리게 된 데에는 전설처럼 내려오는 이야기가 있다. 렘브란트가 〈야경〉이라는 작품을 그릴 때 고객들의 요구에 타협하지 않고 예술가로서의 고집을 내세우자 작품 주문이 급감했고, 이 일로 렘브란트는 자화상만 그리며 돈보다는 미학적 가치를 중요시하는 예술가의 길을 걷게 되었다는 것이다.

실제로 〈야경〉은 등장인물들이 모두 비슷한 비중으로 공평하게 다루어지는 집단 초상화의 일반적인 관습과 달리, 두 주인공을 중심으로 주역과 보조 연기자들이 자연스럽게 어우러지는 연극 무대의 한 장면처럼 구성되어 있다. 이 때문에 집단 초상화의 공동 주문자이면서도 엑스트라 배우처럼 취급된 이들이 분개했고 네덜란드 사회에서는 더 이상 렘브란트에게 초상화를 주문하려 하지 않았다는 것이다. 렘브란트 역시 남들의 요구에 따를 필요 없이 자신이 원하는 바를 표현하기 위해 자화상 제작에만 몰두했다고 한다.

이러한 이야기는 순교자와 같이 비타협적인 예술가상을 바라는 이들을 흡족하게 만들겠지만 전적으로 사실이라고 보기는 어렵다. 렘브란트는 그림을 공부하던 초기부터 자화상을 계속 그렸기 때문이다. 자화상은 그에게 초상화 제작을 위한 습작과도 같았다. 인물의 개성과 사회적 지위를 표현하는 방식을 훈련하기 위해 렘브란트는 표정과 자세, 옷차

6 〈베레를 쓰고 금사슬 장식을 한 자화상〉, 렘브란트, 70.4×53cm, 1633년, 파리 루브르 박물관

7 〈자화상〉, 렘브란트, 80.3×67.3cm, 1660년, 뉴욕 메트로폴리탄 미술관

림, 구도 등을 달리하며 자신을 재현했다. 자화상 대부분은 작은 크기로 제작되었으며 직업인과 재산가, 낭만적인 인물과 자신감 넘치는 권위적 인물 등 다양한 유형이 시도되었다.

이처럼 실제적인 목적으로 제작되었다고 해서 그의 자화상이 지닌 예술적 가치가 줄어드는 것은 아니다. 또한 할스의 경우와 마찬가지로 렘브란트의 자화상들은 후대로 갈수록 전형적인 틀에서 벗어나 인물 내면의 감성과 고뇌를 보여 주었다. 이러한 경향은 미켈란젤로의 말기 작품에서도 드러나는데, 1630년대에 그려진 자신만만한 표정의 젊은 렘브란트와 1660년대 인생의 황혼기에 접어든 노인 렘브란트의 회한에 찬 표정을 비교해서 보면 가슴이 뭉클해진다.

칼뱅주의의 기초가 되는 장 칼뱅의 『기독교 강요』

"성서는 우리가 현재의 삶에서 평안과 냉철함을 추구하려면 스스로를 단념하고 신의 의지에 따라야 한다고 말한다. (······) 스스로 분투하여 얻었든 아니면 호의에 의해서 얻었든 간에 물질적인 것이 그 자체로서는 풍족하게 보일지라도 실상은 아무것도 아니라는 사실을 잊지 말아야 한다. 우리는 자신만의 천재적인 재능이나 노동에 의해 재물과 명성을 얻는 것이 아니라 신께서 이러한 재능과 노력을 허락하실 때 비로소 재물과 명성을 얻게 된다. (······) 비록 신의 축복 없이도 우리가 어느 정도의 부와 명예를 얻을 수는 있겠지만, 신에게서 버림받는 사람들은 아주 작은 행복조차도 누릴 수 없다는 점을 생각한다면 신의 축복이 따르지 않는 한 아무리 하찮은 것이라도 바라지 않는 편이 궁극적인 파멸을 피하는 길이다."[5]

미술 시장과
회화 상품의 분화

네덜란드 바로크 미술의 두드러진 특징 가운데 하나는 미술의 장르가 소재에 따라 특화되었다는 점이다. 다른 상품들과 마찬가지로 미술 작품 역시 시장이 성장하고 고객층의 취향이 세분화하면서 이들의 요구에 맞추어 개발되기 시작했다. 이는 17세기에 들어서면서 폭발적으로 성장한 네덜란드의 경제와 부르주아 소비자층의 구매 욕구에 힘입은 바가 크다.

시민계급의 전반적인 교육 수준 또한 타 지역과 비교할 수 없이 높았으며, 예술품 수요도 많았다. 당시 네덜란드 사회의 경제 활황을 보여 주는 극단적인 사례로 튤립 구근을 둘러싼 투기 현상을 들 수 있다. 이는 소위 '튤립 마니아tulip mania'로 불리는데 근동 지역에서 수입된 이국적인 튤립 꽃을 둘러싸고 사람들의 소비욕이 비정상적으로 달아올랐던 것이다. 나중에는 진귀한 튤립 종의 구근 한 뿌리 가격이 황소 스무 마리 가격에 버금갈 정도로 폭등했다.

이와 같은 과열 현상은 미술 작품을 둘러싸고도 나타났다. 그 저변에는 왕실과 귀족, 교회의 고위급 사제 등 이전까지 미술품 구매의 주역이었던 극소수 지배층과 차별화되는 시민계급의 특성이 자리 잡고 있었다. 이들은 개별적으로는

174

재력이나 권력, 교육 수준 등에서 귀족 후원자들과는 상대가
되지 않았고, 취향은 전반적으로 더 단순했다. 개별 소비 규
모가 상대적으로 작은 만큼 미술품의 단가나 규모도 작아질
수밖에 없었다. 이에 반해 미술 시장의 규모는 전체적으로 훨
씬 더 커졌다. 화가들은 이러한 새로운 성격의 시장에서 살아
남기 위해 새로운 생존 전략을 짜야 했다. 선호하는 소재에
따라 나누어진 소비층을 공략하기 위해, 특정 유형을 전문적
으로 그리는 화가들이 생겨난 것이다. 이 시기에 우리가 '장
르genre'라고 부르는 미술의 유형과 분야가 확립되었다.

일상의 소재를 다루다

장르은 주로 소재에 따라 구분되었는데, 르네상스 시대까지
전통적으로 선호되었던 종교와 역사, 신화적 소재 외에 풍경
과 정물, 일상생활 등의 소재가 새롭게 부각되었다. 이 소재
들은 고대부터 미술 작품에 등장하긴 했지만 주로 인물의 환
경이나 역할을 설명하기 위한 부수적 요소로 다루어졌다. 그
러나 네덜란드 회화에서는 서사적인 이야기 없이도 일상적인
사물이 독립적인 주인공 역할을 하게 되었다.

앞서 언급한 바와 같이 부르주아 고객들의 취향은 훨씬
더 현실적이고 축소 지향적이었다. 군주과 귀족, 교황과 추기
경, 그리고 부유한 성당과 비교할 때 지불할 수 있는 비용이
훨씬 적었다는 것도 큰 이유지만, 그보다도 이들의 가치관과

생활 방식이 더 중요한 요인이었다. 그리스-로마 신화의 주인 공들에 자신을 빗대거나 역사적으로 중요한 사건을 기리는 것은 중산층 미술 애호가에게 너무나 거창하고 이질적인 소 재였다. 더군다나 이러한 소재를 장엄하고 화려한 양식으로 그린 미술 작품은 이들이 그토록 격렬하게 맞섰던 가톨릭을 옹호하는 귀족계급을 떠올리게 했다. 따라서 부르주아들은 이들과 차별화된 방식으로 자신들의 취향을 발전시켰다.

호베마(Meindert Hobbema, 1638~1709)의 〈미들 하르니스 의 가로수길〉을 이탈리아 바로크 고전주의의 거장 카라치 (Annibale Carracci, 1560~1609)가 그린 〈이집트로의 피신〉과 비교 해 보면 풍경화라는 동일한 소재를 가지고 얼마나 다른 의미 와 표현 방식을 발전시킬 수 있는지 알 수 있다. 우선 전자에 서는 현실의 지점이 재현되어 있다. 그림을 만든 호베마나 이 를 바라보는 관람자 모두 아는 장소라는 점에 특별한 의미가 있다. 수레바퀴 자국이 난 큰길은 이들이 일상생활을 영위하 는 공간이며, 길 끝에는 붉은색 지붕의 전형적인 네덜란드 주 택과 교회의 종탑이 보인다. 이처럼 네덜란드 풍경 화가들은 자신들의 일상생활에서 친숙한 자연 풍경이나 도시 풍경을 자연스럽게 재현하는 데 주력했다.

반면에 카라치가 그린 〈이집트로의 피신〉은 본질적으로 풍경화가 아니라 종교화다. 화면을 가로지르며 고요하게 흐 르는 강과 숲 속 풍경이 중심 소재이지만, 가장 중요한 요소

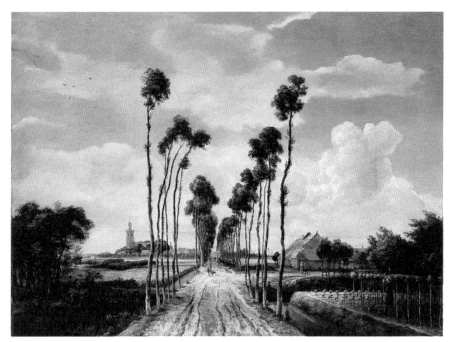

8 〈미들 하르니스의 가로수길〉, 호베마, 103.5×141cm, 1689년, 런던 내셔널갤러리

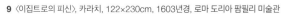

9 〈이집트로의 피신〉, 카라치, 122×230cm, 1603년경, 로마 도리아 팜필리 미술관

는 화면 하단에 작게 묘사된 여행자들이다. 아기를 안고 앞장 서서 걸어가는 젊은 어머니와 나귀를 몰고 뒤따르는 나이 든 남자는 평범한 인물들이 아니라 헤롯의 학살을 피해 이집트로 피신 중인 요셉과 마리아, 아기 예수다. 이 점을 기억하고 다시 세부를 살펴본다면 젊은 여인이 중세부터 내려오는 성모 마리아의 도상 전통에 따라 붉은 치마와 푸른 망토를 입고 있음을 알아차릴 수 있다. 들판 너머 원경에 보이는 로톤다와 거대한 석벽 건축물 또한 17세기 초 이탈리아 도시가 아니라 상상 속의 고대 도시다.

화면을 가로지르는 넓은 강(또는 바다)과 양쪽으로 균형을 이룬 큰 나무들, 수평선 가까이 펼쳐진 위엄 있는 고전 건축의 폐허 등 고전주의적 풍경화와 유사한 카라치의 구성은 이후 하나의 틀로 굳어졌고, 프랑스 미술 아카데미의 교과서적인 존재였던 푸생의 풍경화에서도 찾아볼 수 있다. 이러한 유사성은 이탈리아와 프랑스의 두 바로크 거장이 게으르거나 진부해서 서로를 베꼈기 때문이 아니다. 화면에 균형과 공간감을 부여하고, 세부 요소들 사이의 주종 관계를 명확히 하려고 객관적 규범과 법칙을 구축하고자 노력한 결과였다. 이 부분에 대해서는 나중에 아카데미의 발전과 함께 다시 언급할 것이다.

현재 런던 내셔널갤러리에 소장되어 있는 호흐스트라텐 (Samuel van Hoogstraten, 1627~1678)의 원근법 상자는 이 시기 네

덜란드 화가들의 풍경에 대한 관심과 정교한 기술 수준을 집약적으로 보여 준다. 호흐스트라텐은 화가이자 시인으로서 빈, 로마, 피렌체, 런던 등 유럽의 여러 도시를 여행하며 경험을 쌓았다. 인문학과 과학에 매료되었던 그의 성향은 1660년경에 제작한 이 원근법 상자에서 분명하게 나타난다. 직육면체의 상자 내부에는 정면을 제외한 나머지 다섯 면에 각각 일점 투시도법을 엄격하게 적용해 가정집의 실내 장면을 재현하고, 외부에는 그리스 신화의 도상들을 그려 넣었다. 내부의 선원근법과 외부의 고전적 알레고리는 그가 평소에 강조했던 '고귀한 학문으로서의 회화' 개념을 뒷받침하는 두 축, 인문학과 고전학을 각각 상징한다.

　　호흐스트라텐이 상자에 사용한 기술은 평면적인 선원근법 회화보다 훨씬 더 복잡하다. 그는 서로 마주 보는 두 개의 시점을 상정하고 다섯 개의 화면을 구성했다. 상자 내부의 다섯 개 화면을 조합해 만들어 낸 거실 공간은 각 벽면의 열린 문들을 통해 그 너머의 방들과 현관, 뒤 창문 너머의 바깥 세계로 확장된다. 상자 양쪽 측면에 난 눈구멍을 통해 상자를 들여다보는 관람자는 자신이 작은 상자 내부가 아니라 17세기 네덜란드 가정집의 일상을 훔쳐보는 것처럼 착각하게 되는 것이다.

　　이와 같이 정교한 선원근법 기술은 호흐스트라텐뿐 아니라 다른 네덜란드 화가들에게서도 일반적으로 관찰된다.

10 호흐스트라텐의 원근법 상자, 1660년경, 런던 내셔널갤러리

11 호흐스트라텐의 원근법 상자 내부

우리에게 〈진주 귀고리를 한 소녀〉라는 그림으로 널리 알려진 페르메이르(Johannes Vermeer, 1632~1675)의 실내 풍경화가 한 예다. 그의 작품에서는 실내 공간의 거리감이 현실보다 훨씬 더 강화되어 있는데, 이 같은 효과를 작가가 구상 단계에서 활용했던 카메라 옵스쿠라 덕분으로 추측하는 이들이 많다. 카메라 옵스쿠라란 현대적인 카메라가 만들어지기 전에 근세 화가들이 사용한 장치로서, 암실에 작은 구멍을 뚫고 이를 통해 들어온 광선이 맞은편 벽에 뒤집힌 이미지를 만들어 내는 상자를 가리킨다. 17~19세기 화가들은 이렇게 만들어진 이미지를 화면에 옮기는 방식으로 그림을 그리기도 했다. 이탈리아 르네상스 시대부터 시작된 이 초기 사진 장비가 바로크 시대 네덜란드 사회에서 한층 적극적으로 활용된 것이다.

군이 장르를 따지자면 페르메이르의 회화 작품은 풍경화에 속한다고 보기 어렵다. 실내 풍경을 소재로 삼기는 했지만 그 안에서 생활하는 사람들의 모습에 초점을 맞추고 있기 때문이다. 그러나 이탈리아 르네상스 미술에서 즐겨 다룬 종교화나 역사화와 비교하면 다루어지는 사건이 지극히 소소하다. 예컨대 가정집 거실에서 악기를 만지고 있는 여인이나 그 광경을 옆에서 지켜보는 남자는 거창한 의미를 담고 있다고 보기 어렵다.

다만 20세기 말에 도상 해석학적 분석이 유행하면서 이

12 〈악기 앞에 선 남녀〉, 페르메이르, 73.3×64.5cm, 1622년경, 런던 버킹엄 궁전

와 같은 그림 속에 숨겨진 상징을 찾는 데 골몰한 사람이 많다. 〈악기 앞에 선 남녀〉에서 연주되는 악기의 명칭이 버지널(virginal, 처녀다움)이라는 점을 근거로 삼아 숨겨진 의미를 읽어 내려고 한 시도가 그 예다. 도상 해석학자들은 악기의 뚜껑이 열려 있고 그 옆의 남자가 의미심장하게 여인을 쳐다보는 장면을 두고 여인의 처녀성이 위험에 처한 것을 상징한다고 해석하기도 한다.

이처럼 네덜란드 풍속화는 아마추어 도상 해석학자들의 무궁무진한 보고였다. 그러나 그림 속에 숨어 있는 의미를 탐정과 같이 추적하는 데 골몰하다 보면 페르메이르의 작품이 지닌 진정한 아름다움을 놓치기 쉽다. 잘 정돈된 가정집 응접실을 배경으로 성장盛裝을 한 채 서 있는 남녀는 당시 부르주아 계층의 전형적인 모습으로서 세속적이고 현실적이면서도 르네상스 시대의 대형 역사화와 신화화 주인공들에 버금갈 정도의 위엄과 품격을 지니고 있다.

이전까지의 전통적인 유럽 미술 시장과 구별되는 17세기 네덜란드 미술 시장의 특징은 바로 이처럼 평범한 일상의 정경을 당시의 유명 화가들이 주된 소재로 다루었다는 점이다. 이 장르는 후에 장르 페인팅(genre painting, 풍속화)이라고 명명되는데, 이 명칭이야말로 풍속화라는 분야가 얼마나 정의하기 어려운 성격을 지니고 있는지를 단적으로 보여 준다. '유형', '종류'를 의미하는 장르라는 단어 자체가 풍속화의 명칭

으로 굳어졌기 때문이다.

풍경화나 풍속화처럼 과거에 부수적인 요소로 쓰인 소재가 독립적인 위치를 점유하게 된 또 하나의 장르는 정물화다. 이 장르는 특히 시각적인 화려함과 정교함을 자랑한다. 꽃 정물화는 16세기 무렵부터 대중적인 인기를 얻었는데, 그 배경에는 당시 급격한 경제 성장과 더불어 중산층 사이에 불어닥친 이국적이고 진귀한 물건들에 대한 수집 열기가 자리 잡고 있었다. 보스하르트(Ambrosius Bosschaert, 1573~1621)는 이 분야의 선구자 격이라고 할 수 있다.

아치 모양 창문턱에 놓여 있는 화려한 꽃다발에는 장미와 작약, 백합, 수선화, 줄무늬 튤립에 이르기까지 온갖 종류의 꽃들이 섞여 있다. 워낙 생생하고 세밀하게 묘사되어 현대의 관람자들은 작가가 이 꽃들을 직접 보고 사생하여 그린 것이라고 생각하기 쉽다. 그러나 당시 유럽 사회를 휩쓸었던 튤립 수집 광풍을 생각해 보면, 아무리 보스하르트가 당대에 명성을 떨친 정물 화가였다고 해도 천문학적 가격의 꽃들을 자신의 작업실에 놓아두었을 가능성은 극히 희박하다. 실제로 그를 비롯한 여러 꽃 정물화들을 보면 유사한 형태의 꽃이 반복해서 등장하는 경우가 많은데, 이는 화가들이 식물도감 등을 참고했기 때문에 생긴 결과였다.

만약 화가가 진귀한 꽃들이 수집된 식물원이나 궁정을 방문하고 직접 관찰해서 그린다면 그림 가격은 더 올라갈 수

13 〈아치 창문 앞의 화병〉, 보스하르트, 64×46cm, 1618년경, 헤이그 마우리츠하이스 왕립미술관

밖에 없다. 꽃 정물화라는 장르 자체가 값비싼 실물을 소유하기 어려운 이들이 대리물로서 찾기 시작하며 만들어졌기 때문이다.

장르의 발전과 더불어 꽃이라는 소재에도 상징과 알레고리가 끼어들기 시작했다. 그리스도교 세계관에서는 근본적으로 물질적이고 시각적인 쾌락을 경계했기 때문에 이처럼 화려하지만 덧없고, 위험할 정도로 유혹적인 대상을 찬양만 할 수는 없었다. 보스하르트의 작품에서도 봉오리가 맺히고 만개한 꽃과 더불어 시들어 가는 꽃과 벌레 먹은 잎사귀 등을 묘사함으로써 인생이 늘 봄날과 같이 즐겁고 영원하지는 않다는 메시지를 암시적으로 전달하고 있다.

꽃 정물화와 함께 네덜란드에서 유행한 또 다른 소재는 아침 식탁의 정물이었다. 크리스털 잔에 담긴 포도주와 과일 파이, 굴, 레몬 등 호화롭고 감각적인 음식들이 은쟁반과 흰 식탁보 위에 차려진 모습을 극사실적으로 묘사한 정물화는 관람자의 시각과 미각을 동시에 자극한다. 그러나 이 역시 일상적인 의미와 상징적인 의미를 함께 전달한다. 이 소재들은 한편으로는 당시 시민들이 현실적으로 갖고 싶어 하고 보기에도 즐거운 것들이지만, 다른 한편으로는 이러한 물질적 욕구가 얼마나 덧없고 위험한지 암시적으로 경고하는 교훈의 도구다. 종교개혁 이후 북유럽 사회를 지배한 금욕적인 세계관이 여기에도 깊이 작용하는 것이다.

14 〈정물화〉, 헤다, 59×76cm, 1632년, 개인소장

　　그러나 단순히 교리를 위한 매개체로 치부하기에 이
정물화들은 무척이나 아름답다. 헤다(Willem Claesz Heda,
1594~1680)가 묘사한 식탁의 대상들은 손에 잡힐 듯이 생생
한 재질감과 색채감을 자랑한다. 섬세하게 세공된 은그릇에
반사된 레몬, 두꺼운 유리잔에 담긴 백포도주의 부드러운 빛
깔, 파이 속에서 흘러내리는 과일 잼 등은 보는 것만으로도
황홀할 지경이다.

무역의 확대와 미술 시장의 성장

당시 네덜란드는 영국과 더불어 세계 해상무역을 주도했다.
네덜란드인들은 1602년에 동인도 회사를 세워 인도양 무역
사업을 관리했는데, 이 회사는 스페인으로부터의 독립전쟁에

서도 큰 역할을 했다. 네덜란드 동인도 회사를 통해 유럽 사회는 인도와 중국, 일본 등 아시아 문화권의 다양한 공예품과 예술품을 접하게 되었다. 당시 유럽 사회에서 인기를 모은 동인도 회사의 상품들 중에는 중국풍 문양으로 장식한 인도산 면 침대보라든지, 동양 전통 회화에 등장하는 이미지를 차용한 일본풍 접시 등이 있었다. 진귀한 동방의 수공예품은 고대부터 유럽인에게 경이와 선망의 대상이었지만 이전까지 왕실과 귀족 등 최상위 계층의 소비자들이나 접할 수 있는 물건이었다. 그러나 17세기 네덜란드 사회에서는 이러한 이국적인 물품에 대한 구매 욕구와 소비력이 중상층 시민계급에까지 확대되었다.

무역업으로 호황을 누린 하를럼에서는 이국적인 물건이 포함된 화려한 조찬화가 인기를 끌었다면, 유서 깊은 대학 도시인 레이덴의 고객들이 선호한 소재는 보다 현학적이었다. 책, 악기, 골동품, 담뱃대 등 학자와 예술가의 도구들과 함께 해골이나 불 꺼진 촛대 등이 그려졌으며, 메시지를 더욱 분명하게 전달하기 위해 전도서의 유명한 문구가 화면에 등장하는 경우도 있었다. 대표적인 문구로 '헛되고 헛되나니, 모든 것이 헛되도다'가 있는데, 우리가 이 정물화를 '인생무상'이라는 뜻의 라틴어 바니타스vanitas를 활용해 '바니타스 정물화'라고 부르는 이유는 여기에 있다.

스텐베이크(Harman Steenwijck, 1612~1656)는 이러한 교훈

15 〈바니타스〉, 스텐베이크, 37.7×38.2cm 1640년경, 레이덴 라켄할 시립박물관

적 정물화의 대가였다. 칼과 오래된 책, 담배 파이프, 신문 등 노학자의 서재에 있을 법한 물건들이 탁자 위에 쌓여 있다. 이 것들은 인간으로서 추구할 가치가 있는 명예와 업적의 상징 이지만, 모두 어딘가 빛이 바래고 낡았으며 귀퉁이가 깨져 있 다. 이 물건 더미 한가운데에는 공허한 눈을 가진 해골이 놓 여 있는데, 마치 젊은 시절의 영광을 되돌아보며 회한에 잠긴 것처럼 보인다. 단색조의 차분한 분위기가 주를 이루는 그의 화면은 대상의 재질감과 광택을 강조한 헤다의 그림과 견줄 때 훨씬 절제되어 있다.

취향이 분화하고 고객층이 확장된 덕분에 17세기 네덜 란드 미술 시장은 전례 없는 호황을 맞이했다. 특히 미술품의 단가가 상대적으로 낮아지고 거래량이 많아지면서 불특정 다수의 고객들이 어떠한 유형의 작품을 선호할지 예측하는 것이 미술가들에게 중요한 과제가 되었다.

이제 미술품은 중산층 시민계급 사이에서 감상과 소유 의 대상일 뿐 아니라 투자 수단이기도 했다. 고객의 취향에 맞추어 주제와 표현 기법을 구사할 수 있는 미술가들은 큰 부를 누렸지만, 변덕스러운 시장의 흐름을 따라가지 못한 경 우에는 순식간에 파산 지경에 이르렀다. 한때 네덜란드 사회 에서 가장 큰 인기를 누렸던 렘브란트와 할스 역시 이러한 운 명에서 자유롭지 못했으며, 현재 거장으로 추앙받는 페르메 이르는 느린 제작 속도와 고집 때문에 가족을 제대로 부양하

지 못했다고 한다. 어느 시대에나 잘나가는 예술가와 그렇지 못한 예술가가 있지만, 레오나르도 다 빈치나 미켈란젤로처럼 교황과 궁정인의 후원을 등에 업고 높은 대우를 받았던 르네상스 미술가들과는 사뭇 달라진 위치에, 근세 네덜란드 미술가들이 서게 된 것이다.

17세기 네덜란드 호황의 상징 '튤립 마니아'

당시 북유럽 사회에서 특히 인기를 끈 꽃 그림 장르의 배경에는 튤립을 비롯해 이국적이고 희귀한 꽃들에 대한 수집 유행이 자리 잡고 있었다. 네덜란드 하를럼의 종묘상이었던 코스가 1637년에 출판한 튤립 카탈로그에는 당시 인기가 많았던 튤립 종류의 화보와 이름이 기록되어 있는데, 가장 비싼 종류는 구근 한 뿌리에 3000에서 4200플로린 정도였다고 한다. 이러한 가격은 숙련된 기술공이 한 해에 벌어들이는 평균 수입의 열다섯 배에서 스무 배에 가까운 것이었다.[6]

카라바조와
이탈리아 바로크 미술

르네상스와 대조되는 의미로서 바로크라는 양식 개념을 쓸 때 중요한 잣대가 되는 화가가 카라바조(Michelangelo de Caravaggio, 1571~1610)다. 라파엘로나 레오나르도 다 빈치의 부드럽고 우아한 인물들에 비해 그의 인물들은 징그럽고 그로테스크한 구석까지도 숨김없이 드러낸다. 화면 구성에서도 전 세기의 예술가들이 그토록 소중하게 생각했던 합리성과 균형미에 아랑곳하지 않고 파격적인 구도와 명암 대비를 보여 준다.

로마의 산 루이지 데이 프란체시 성당 안에 위치한 콘타렐리 가문의 예배당 장식 벽화를 맡았을 때 카라바조는 채 서른 살이 되지 않았지만, 이미 이탈리아 사회에서 큰 명성을 얻고 있었다. 콘타렐리 예배당에서 그는 성 마태오의 일생 중에서 중요한 비중을 차지하는 세 가지 사건, 즉 그리스도로부터 부름을 받아 제자가 되는 장면과 천사의 인도를 받아 복음서를 저술하는 장면, 그리고 마지막 순교 장면을 세 점의 연작으로 구현했다. 그중에서도 두 번째 장면인 〈성 마태오〉는 당시로써 너무나 파격적인 시도였기 때문에 주문자가 인수를 거부할 정도였다. 현재 예배당 중앙 벽면에 걸려 있는 작품은 카라바조가 이 결정을 받아들여 새로 그린 결과다.

17 〈성 마태오〉, 카라바조, 223×183cm, 1602년경, 베를린 카이저 프리드리히 박물관(소실 전)

16 〈성 마태오〉, 카라바조, 296.5×195cm, 1599-1602년, 로마 산 루이지 데이 프란체시 성당

V

첫 번째 작품은 후에 다른 고객에게 팔렸으며, 20세기 초까지 베를린의 한 박물관에 소장되어 있었으나 2차 세계대전 때 소실되었다. 원색 사진 도판이 남아 있지 않아서 현재는 흑백 사진을 통해 본래의 모습을 짐작할 뿐이지만 이 제한된 정보만을 가지고도 17세기 초 이탈리아 관람자들이 왜 카라바조의 작품을 충격적으로 받아들였는지 납득이 간다. 주먹코에 벗겨진 머리, 거칠고 뭉툭한 손가락과 건장한 팔다리를 한 성 마태오는 일용직 노동자와 같이 추레한 차림새다. 글 쓰는 작업에 서툰 이 초로의 평범한 남자 곁에서 어린 소년(혹은 소녀)의 모습을 한 천사가 스스럼없이 몸을 기댄 채 손을 잡아 이끄는 모습은 숭고하다기보다는 친밀하다. 르네상스 미술의 고전주의적 어법이나 매너리즘 미술의 현란한 세련미에 익숙한 관람자라면, 이 그림을 신성 모독적이고 누추하게 느꼈을 수도 있을 것이다.

카라바조는 기존의 양식적인 규범이나 주제의 금기에 구애받지 않았다. 〈도마뱀에게 물린 소년〉을 마주하는 관람자라면 야릇한 분위기를 눈치챌 것이다. 커다란 분홍 장미를 귀에 꽂고 있는 앳된 소년은 세 번째 손가락을 도마뱀에게 물려 소스라치게 놀라고 있다. 소년의 흐트러진 옷차림, 통증으로 움찔하는 표정, 꺾인 장미꽃과 앵두 등 모든 요소에 성적인 암시가 숨어 있다. 카라바조는 화가로서 갓 데뷔할 무렵인 1590년대 초반에 이처럼 노골적인 동성애 코드가 내포된

18 〈도마뱀에게 물린 소년〉, 카라바조, 66×49.5cm, 1594년, 런던 내셔널갤러리

작품을 잇달아 발표했다.

　카라바조 자신은 살아 있을 때 온갖 스캔들과 말썽에 휘말려 체계적으로 후학을 양성하는 데 별 관심이 없었지만 그의 영향은 전 유럽으로 퍼져 나갔다. 페미니즘 미술사학자들에 의해 재조명된 여성 화가 젠틸레스키(Artemisia Gentileschi, 1593~1651?)도 그 가운데 하나다. 자기 민족을 지키고자 적장 홀로페르네스의 목을 벤 미녀 유디트의 이야기는 서양 미술의 역사에서 끊임없이 등장한 소재였지만 젠틸레스키의 작품

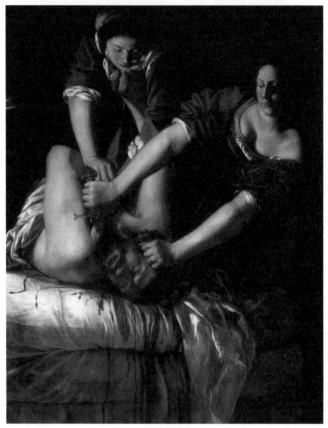

19 〈홀로페르네스의 목을 베는 유디트〉, 젠틸레스키, 158.8×125.5cm, 1611-12년, 나폴리 카 포디몬테 박물관

만큼 잔혹한 경우는 찾아보기 힘들다. 눈을 부릅뜬 적장을 완력으로 내리누르고 차근차근 목을 베어내는 유디트의 모습은 차마 직시하기 어려울 정도로 끔찍하다.

　많은 비평가들은 지나칠 정도로 생생한 젠틸레스키의 재현 방식이 스승에게 성폭행을 당했던 작가의 개인적 경험과 남성에 대한 반감에서 비롯된 것이라고 해석한다. 하지만 젠틸레스키의 여타 작품들을 보면 이처럼 과격한 표현 방식이 여성의 복수라는 소재에만 국한되지 않는다는 것을 알 수 있다. 17세기 초반 이탈리아와 스페인, 프랑스, 네덜란드 등 유럽 각지의 젊은 화가들 사이에는 '카라바조와 같은' 양식이 급속도로 퍼져 나갔으며, 젠틸레스키도 그들 가운데 하나였다.

　베르니니의 조각 작품을 보면 종교개혁 이후 전열을 가다듬은 가톨릭 미술이 장엄한 시각 효과에 얼마나 치중했는지 알 수 있다. 르네상스 선배들과 달리 베르니니는 전통적인 흰 대리석 외에도 적색과 흑색 대리석, 벽옥, 설화석고, 값비싼 청금석에 이르기까지 다양한 재료를 대담하게 사용했다. 그의 작품 중 하나인 코르나로 예배당은 제단뿐 아니라 천장과 양 측면을 총체적으로 결합시킨 구성으로, 마치 바그너의 오페라와도 같은 극적인 효과를 만들어 낸다.

　이 예배당에서 사람들이 가장 주목하는 대상은 제단 조각상인 〈성 테레사의 환희〉다. 16세기 스페인 아비야의 성인 성 테레사는 신비주의적인 종교 체험으로 특히 유명했는데,

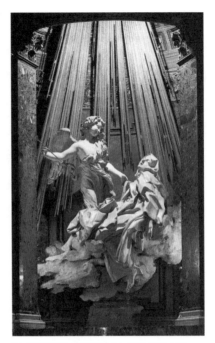

20 〈성 테레사의 환희〉, 베르니니, 1645-52년, 높이 350cm, 로마 코르나로 예배당

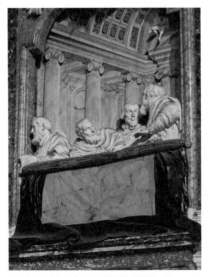

21 성 테레사를 지켜보며 놀라워하는 봉헌자 조각

베르니니는 성 테레사의 자서전에 묘사된 이 체험을 시각적으로 구현하는 데 성공했다. 황홀경에 빠져 가슴을 움켜쥐고 신음하는 성녀와 장난스러운 미소를 띤 채 이 광경을 바라보는 어린 천사의 모습은 동시대 프로테스탄트 교인들의 반감을 불러일으켰을 법하게 격정적이다.

그러나 이 조각상에만 시선을 고정한다면 그의 본래 의도를 알아차리기 어렵다. 이 조각상들이 안치된 전실 천장부에는 창문이 설치되어 있는데, 이를 통해 자연광이 쏟아져 들어오면 두 인물이 공중으로 떠오르는 것 같은 효과가 가중된다. 또한 예배당의 양쪽 측벽에는 이 성스러운 광경을 바라보며 놀라워하는 봉헌자들의 모습이 조각되어 있다. 이러한 장치는 중세 시대부터 종교 미술에서 사용되어 온 것이다. 하지만 베르니니는 한발 더 나아가 예배당의 삼차원 공간 전체를 효과적으로 활용함으로써 제단 조각 앞면에 서 있는 현실의 관람자들과 옆면에 서 있는 가상의 관람자들이 서로 교감하도록 만든다.

베르니니가 선보인 총체적 공간 구성은 포초(Andrea Pozzo, 1642~1709)의 환영주의적 벽화에서 절정을 이룬다. 포초는 『회화와 건축을 위한 원근법』이라는 저술에서 거대한 건축물의 벽면과 천장에 효과적으로 선원근법을 적용하는 방식을 설명했다. 특히 천장화에서는 수직선과 수평선의 개념을 바꾸도록 제안했는데, 수직으로 선 물체들을 바닥에 누

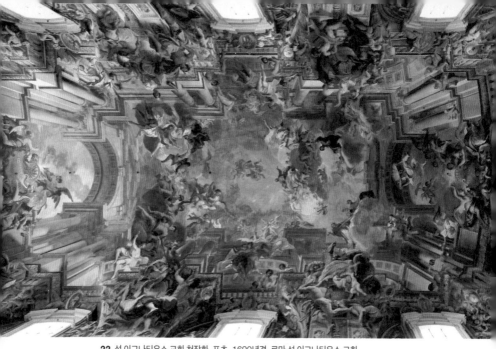

22 성 이그나티우스 교회 천장화, 포초, 1690년경, 로마 성 이그나티우스 교회

23 『회화와 건축을 위한 원근법』 중 쿠폴라 천장화 그리기 작도법
삽화, 포초, 1693년

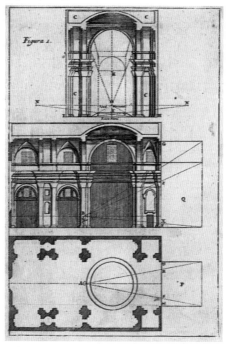

위 있는 것처럼 상정하는 것이 더 쉽고 빠르다는 것이다. 그
는 로마에 있는 성 이그나티우스 교회 천장화에 이 방식을
활용했다. 도판에는 나오지 않지만 궁륭형 천장의 끝 쪽에
가상의 쿠폴라를 그려 넣어 마치 돔 지붕으로 이루어진 것처
럼 보이게 한 것이다.

　　그는 신도석이 있는 교회 본랑을 통해 접근하는 관람자
의 시점과 제단 쪽 천장 평면의 각도를 고려해 소실점을 상정
했다. 즉 천장화 바로 아래가 아니라 본랑에 서서 비스듬히 천
장을 올려다보는 관람자의 시점에 맞추어 선원근법을 계산했
다. 도판에 분명하게 드러나는 것처럼 교회 본랑 중앙에 서서
천장을 올려다보는 관람자들은 하늘을 향해 끝없이 솟아오르
는 교회의 벽면과 그 너머로 승천하는 성인의 모습을 보게 된
다. 그뿐 아니라 아치 경계 너머로 거대한 위용을 자랑하는 돔
천장의 내부 그림과 실제의 건축 구조물이 합쳐져 어디까지가
현실이고 어디부터가 환영인지 구별하기 힘들다.

　　1633년에 있었던 갈릴레이(Galileo Galilei, 1564~1642)의 종
교재판은 이탈리아 과학계에 큰 부담이 되었지만 프랑스에서
는 양상이 다르게 진행되었다. 종교개혁과 반종교개혁의 대
립 속에서 가톨릭 교회는 독단적인 교리를 타파하고 진정한
교회의 가르침으로 되돌아가려는 노력에 몰두했다. 이러한
움직임은 1545년부터 1563년까지 열린 트리엔트 공의회 이
후 가톨릭 교회가 전반적으로 추구한 바였다. 특히 구교와 신

교 사이의 갈등이 내전으로 번지면서 발루아 왕조에서 부르봉 왕조로 교체된 프랑스에서는 이 같은 노력이 절실했다. 프랑스의 교단들은 유럽 엘리트 가문의 자제들에 대한 교육을 담당하던 예수회 교단과의 협력을 통해 학문적 토대를 다져 나갔으며, 이들에 의해 자연철학과 예술 분야에 많은 발전이 이루어졌다.

특히 흥미로운 사례 중 하나는 이탈리아와 프랑스 사제들이 탐구한, 왜곡된 이미지를 활용한 아나모르포시스(anamorphosis, 왜상) 기법이다. 프랑스의 수도사 니세롱(Jean Francois Niceron, 1613~1646)은 과거 르네상스 화가들이 종종 사용했던 극단적으로 기울어진 각도의 왜곡된 이미지뿐 아니라 원뿔형 또는 피라미드형으로 구부러진 표면 위의 이미지를 활용하는 등 다양한 아나모르포시스 기법에 대해 구체적인 기록을 남겼다. 동시대 화가들은 니세롱의 기록을 통해 아나모르포시스 기법을 활용할 수 있었다. 이 기법은 19세기에 이르기까지 만화경과 파노라마 상자 등 다양한 장치에 이용되며 유럽 사회에서 대중적인 인기를 끌었다.

니세롱의 아나모르포시스 기법은 외부 세계의 대상에 대한 우리의 인식이 얼마나 불완전하고 현혹되기 쉬운 것인지를 인지하는 데서 출발한다. 그는 일상적 현상에 얽매여 신의 진리를 간과하는 현실을 경고하려고 이 눈속임 기법을 활용했다. 이러한 의도는 니세롱과 교류했던 또 다른 프랑스 신

24 〈파올라의 성 프란체스코〉 정면, 메냥, 1645년, 로마 트리니타 데이 몬티 성당

25 〈파올라의 성 프란체스코〉 측면

V

학자 메냥(Emmauel Maignan, 1601~1676)의 프레스코화 〈파올라
의 성 프란체스코〉에서도 드러난다. 수도원 회랑 벽면을 따라
펼쳐진 긴 벽화는 정면에서 보면 험준한 산과 황량한 들판으
로 둘러싸인 만 위로 배가 떠 있는 일반적인 풍경을 그린다.
하지만 회랑 복도를 따라 걸어가다가 화면 왼쪽 구석에 서서
그림을 바라보는 관람자의 눈에는 두 손을 모은 채 하늘을
올려다보는 성인의 모습이 온전하게 나타난다.

> **베르니니가 묘사한 아비야의 성 테레사 『자서전』의 장면**
>
> "나는 그의 손에서 황금으로 된 긴 창을 보았는데, 그 끝에는 작은 불꽃이 타
> 오르는 듯했다. 내 앞에 나타난 그는 창을 심장에 찔러 넣어 내장을 꿰뚫었으
> 며, 도로 창을 빼내자 내장까지 딸려 나오고 온몸이 불에 타올라서 신에 대한
> 큰 사랑만이 남았다. 고통은 너무도 커서 신음하지 않을 수 없었지만, 그보다
> 더 큰 감미로움 때문에 고통이 계속되길 빌었다. 이제 내 영혼은 신보다 더 열
> 등한 것에는 만족할 수 없다. 나의 고통은 육체적인 것이 아니라 정신적인 것
> 이 더 크다. 이는 바로 감미로운 사랑의 손길로써 신과 영혼 사이에 자리 잡고
> 있다. 내가 거짓을 말한다고 생각하는 이들이 이 놀라운 경험을 할 수 있도록
> 신이 허락해 주시기를 기도한다."[7]

프랑스 절대왕정과
고전주의 미술

프랑스 바로크 미술을 이해하려면 루이 14세의 통치 이념을 먼저 살펴보아야 한다. "짐은 곧 국가다"라는 언명으로 유명한 이 왕은 절대주의 체제를 상징하는 존재였고, 국가와 정부의 절대적인 권위를 옹호하며 국가의 수장으로서 통치자에 대한 신민의 복종을 요구했다.

'태양왕'이라는 별칭이 붙을 정도로 절대왕정의 정점에 서 있던 루이 14세는 예술에 대한 아낌없는 후원으로도 유명했다. 그의 치세 하에 설립된 왕립 회화·조각 아카데미는 정부의 권력 기구로서 고등 미술 교육과 전시를 독점적으로 맡았으며, 이 기관에서 주도한 고전주의 양식과 미학은 근세 유럽 미술 전반에 광범위한 영향을 미쳤다.

왕립 아카데미와
미술 교육

중세부터 유럽 사회에서 미술가가 되기 위해서는 전통적으로 도제식 교육을 받아야 했다. 도제 제도란 화가나 조각가의 공방에 어린 시절부터 들어가 직업 훈련을 받는 제도를 말한다. 어린 도제는 대개 숙식을 제공받으며 간단한 허드렛일을 하고, 수년 동안 훈련과 노동을 거쳐 숙련된 기술을 익혔다. 이렇게 기술을 익힌 도제는 공방에서 어느 정도의 지위와 보수를 획득하게 되고 장인의 감독 아래서 주문품 제작 과정에 직접 참여할 수 있었다. 최종적으로는 수련을 마친 후 장인의 확인서를 받아 타 지역에서 취업을 하는데, 이러한 사람을 유럽에서는 '직인journeyman'이라고 불렀다.

이 독특한 제도는 전문인에 대한 수급을 조절하기 위한 것이었다. 제한된 지역사회 안에 동일한 직종의 장인이 많아지면 경쟁이 과열해 시장 자체가 흔들릴 수 있기 때문이다. 르네상스 시대에도 이처럼 미술품 제작 공방에서 진행하는 도제식 교육이 보편적이었고, 레오나르도 다 빈치, 미켈란젤로, 라파엘로 등 당대 최고의 작가들도 이러한 도제 시절을 보냈다. 그러나 사회 전반적으로 인문학적 소양이 강조되면서 조형예술 분야에서도 이처럼 수공예적인 훈련에 초점

을 맞추는 교육 제도 대신에 '학문적 연구'와 '고상한 취향 개발'을 목적으로 한 교육 제도가 생겨나게 되었다. 고대 그리스 철학자 플라톤이 철학 교실을 열었던 아테네 근교의 지명 '아카데메이아'에서 이름을 따 만든 아카데미Academy라고 불리는 소모임이 그 출발점이었다.

　초기 아카데미는 이탈리아 궁정의 지식인들이 모여 자유롭게 토론하는 사적인 집회였으나, 곧 미술가들도 아카데미를 결성하기 시작했다. 15세기 말과 16세기 초 피렌체와 로마 등지에서 만들어진 아카데미는 체계적인 교사·학생 관계에 기초한 교육 기관이 아니라 미술가들이 작업장에 모여 함께 데생과 비례론, 실기법 등에 대해 토론하는 사교 모임에 더 가까웠다.

　이러한 친목의 장을 체계적인 교육 기관으로 바꾸려는 움직임이 16세기 말에 본격화하는데, 유력한 미술가들이 협회를 창립해 초보자 교육을 병행하게 되었다. 미술가들의 주 목적은 조형예술의 지적인 측면을 강조함으로써 미술의 지위를 고상한 학예의 일종으로 격상시키고자 하는 것이었다. 그러나 다른 한편으로는 당시까지 미술 시장을 장악하고 있던 막강한 길드(guild, 수공예 조합)세력으로부터 독립하려는 의도도 저변에 깔려 있었다.

　아카데미 교육은 도제, 직인, 장인이라는 위계질서 아래서 미술품 제작의 수요와 공급을 조절해 왔던 길드로부터

벗어나기 위한 지름길이었다. 아카데미의 미술가들은 도제식 훈련 과정과 차별화하기 위해 미학과 조형 이론, 인체 소묘, 명화 분석과 모사 등 체계화된 이론과 실기 교육을 강조했다.

프랑스 왕립 회화·조각 아카데미는 이러한 아카데미 중에서도 가장 융성한 사례였다. 태양왕으로 불리는 루이 14세(재임 1643~1715)의 전폭적인 지지로 설립된 이 아카데미는 전제군주의 통치 이념을 전달하기 위한 강력한 도구였다. 왕립 아카데미 교장을 역임한 르 브룅(Charles Le Brun, 1619~1690)은 이러한 문화 정책을 수행하는 선봉장 역할을 했다. 그는 예술 창작에서도 절대적 규범이 중요하다고 보았으며, 조형적 표현은 지성에 기반을 둔 합리적 규칙에 따라야 한다고 주장했다. 이에 따라 아카데미의 주요 교육 과정은 기하학과 선원근법, 비례론, 표정론 등 객관적이고 절대적인 규범 탐구에 초점이 맞추어졌다. 그 결과 이탈리아 르네상스 고전주의보다도 엄격한 프랑스 바로크 고전주의가 완성되었다.

르 브룅의 실제 작업은 그 자신이 주장했던 엄격한 이론에 비해 좀 더 과시적이고 장식적이다. 그는 루이 14세의 권위를 찬양하는 알레고리적인 작품을 주로 제작했는데, 알렉산드로스 대왕의 페르시아 원정을 주제로 한 연작이 대표적이다. 〈알렉산드로스를 알현하는 다리우스의 가족들〉은 널리 알려진 고대 일화를 재현한 것이다.

26 〈알렉산드로스를 알현하는 다리우스의 가족들〉, 르 브룅, 164×260cm, 1660년, 베르사이유 박물관

27 〈아르카디아에도 나는 존재한다 II〉, 푸생, 85×121cm, 1637-39, 파리 루브르박물관

르 브룅은 알렉산드로스가 페르시아 황제 다리우스를 격파한 후에 다리우스의 가족들이 정복자의 자비를 구하러 알렉산드로스의 텐트를 방문한 순간을 선택했다. 다리우스의 노모는 화려한 붉은 망토를 두른 인물 앞에 무릎을 꿇었지만, 사실 이 인물은 알렉산드로스의 친구이자 부하 장수인 헤파이스티온이다. 당황한 헤파이스티온은 손을 들어 만류하고, 다리우스의 아내와 어린 자녀들은 알렉산드로스에게 애원의 눈길을 돌리고 있다. 이 군상에서 평정심을 유지하는 인물은 알렉산드로스뿐이다. 알렉산드로스는 이 그림에서 겸손하고 관대한 모습으로 그려졌는데 르 브룅이 보여 주고자 한 것은 이러한 절대군주의 미덕이었다. 이는 곧 국왕 루이 14세의 권위에 대한 찬양이었다.

르 브룅이 프랑스 아카데미의 교육 체계를 구축하는 데 토대로 삼은 것은 푸생(Nicolas Poussin, 1594~1665)의 미술 이론과 조형 양식이었다. 푸생은 생애의 대부분을 로마에서 보냈으며 라파엘로의 작품과 고전 고대 미술품을 오랜 기간 탐구했다. 그는 그리스 로마 신화의 알레고리와 성경 이야기, 역사적 사건 등 고귀한 이야기를 통해 관람자의 감성과 지성을 고양해야 한다고 주장했다.

〈아르카디아에도 나는 존재한다 II〉는 이러한 관점을 집약적으로 보여 주는 작품이다. 그림의 원제인 '에트 인 아르카디아 에고Et in Arcadia ego'라는 라틴어 문구는 고대 로마 시

인 베르길리우스가 묘사한 아르카디아에서 따온 것으로, 베르길리우스는 그곳을 축복의 땅으로 묘사했다. 하지만 푸생의 작품에서 이 문구는 묘비에 새겨져 있기 때문에 이 그림의 제목은 '축복의 땅 아르카디아에도 죽음은 존재한다'라는 의미로 해석된다. 이는 누구도 죽음을 피할 수 없다는 일종의 경고다.

죽음을 대면해야 하는 인간의 숙명에 대한 경고는 네덜란드 미술의 바니타스 정물화에서도 발견된 바 있다. 그러나 이들과 달리 푸생은 죽음에 대한 두려움을 넘어 관조적인 평정심을 보여 주는 영웅적인 인간상을 그려 낸다. 프랑스 왕립 아카데미에서 회화 장르 가운데 역사화를 중시한 것도 이러한 고전주의적 전통에서 비롯되었다. 미술 작품은 본질적으로 관람자를 높은 수준으로 끌어올리도록 도와주어야 하며, 그러려면 숭고한 주제를 다루어야 한다고 여긴 것이다. 푸생은 역사화를 가장 높은 위치에 두고 그 다음으로 초상화, 동물화, 풍경화, 정물화 순으로 위계를 정했다. 아카데미의 교수진 역시 역사화 장르의 전문가들 중에서 선발했다.

아카데미 회원이 된다는 것은 자격이 검증된 뛰어난 예술가임을 국가가 보장한다는 의미였기 때문에, 당대의 화가와 조각가들에게는 삶의 중요한 목표였다. 왕립 아카데미를 다니는 학생들에게도 많은 특전이 있었다. 인체 데생에 대한 독점적 권리가 주어졌고, 매년 학생 가운데 한 명을 선정해 '로마

V

상Prix de Rome'을 주었다. 이 상을 받은 학생은 3~4년 동안 로마에 체류하며 공부할 수 있도록 지원을 받았다. 이처럼 프랑스는 국가 주도의 예술 교육과 지원 사업을 펼치며 17세기 이후 유럽 미술의 선두 주자로 급부상했다.

베르사유 궁전의 정치적 이데올로기

객관적 규범과 이성, 중앙 집중적인 권위를 중요시하는 프랑스 미술의 고전주의 경향은 건축 분야에서 특히 두드러졌다. 루이 14세가 수도 파리의 외곽 베르사유에 거대한 궁전을 새로 지으려 했던 이유 중에는 귀족과 교회 등 다양한 외부 세력으로부터 벗어나 왕실에 힘을 결집하려는 정치적 의도가 있었다. 당시까지 유럽 사회에서 유례를 찾기 힘든 엄청난 규모의 건축 사업을 벌인 것은 그 때문이었다.

처음에는 외국의 유명한 예술가에게 이 건물의 설계를 맡기려고 했다. 이탈리아의 조각가 겸 건축가인 베르니니가 우선적으로 고려되었다. 베르니니는 로마 교황청의 전폭적인 지지를 받으며 성 베드로 성당 광장 등 수많은 작품을 성공적으로 진행하면서 프랑스에서도 명성이 자자했다. 당시 베르니니의 인기는 대단해서, 1665년에 루이 14세의 초청으로 파리를 방문했을 때 거리마다 이 유명 인사를 보려는 인파가 줄을 이었다고 한다. 그러나 베르니니의 격정적인 스타일은 프랑스 국왕이 원하던 바와 맞지 않았다. 결국 이 계획은 무산되었으며, 루이 14세는 자국의 건축가들에게 사업을 맡겼다.

현재 베르사유 궁전의 디자인을 베르니니의 작품들과

28 베르사유 궁전과 정원 평면도, 17-18세기, 프랑스 베르사유

29 베르사유 궁전과 정원 전경

비교해 보면 루이 14세가 왜 이 이탈리아 예술가를 선정하지 않았는지 쉽게 이해할 수 있다. 앞서 〈성 테레사의 환희〉 조각상에서 드러나듯이 베르니니의 구상은 변칙적이고 극적인 역동성이 특징이다. 반면에 루이 14세의 건축가들이 틀을 잡은 베르사유 궁전은 엄격한 질서가 핵심을 이룬다. U자형 구조의 전면부는 파리를 향해 뻗은 대로를 끌어들이는 동시에, 익랑이 양쪽으로 끝없이 펼쳐지는 인상을 준다. 또한 창문과 편개주, 이중 열주의 돌출된 테라스가 반복되면서 일정한 리듬감을 자아내는데 이와 같은 기하학적 규칙성은 15세기 이탈리아 르네상스 건축에서나 찾아볼 만한 엄격한 분위기를 건물 전체에 부여한다.

프랑스 절대왕정의 정치적 이데올로기를 가장 집약적으로 보여 주는 부분은 건물의 전면부 너머의 대운하와 정원이다. 십자로 된 운하의 중심축이 정확하게 U자형 궁전 본관의 중심축으로 연결되고, 드넓은 정원은 기하학적 패턴으로 장식되어 있다. 도판에서 보이는 것처럼 단정하게 다듬은 정원수와 화단은 거의 초현실주의적인 느낌을 준다. 이 정원은 소위 '프랑스식 정원'으로 불리는 조경 계획의 전형이라고 할 수 있는데, 이러한 유형은 낭만주의적인 감성과 자연스러움을 강조하는 '영국식 정원'과 대조를 이루면서 현재까지도 서양 조경 디자인의 양대 산맥으로 군림하고 있다.

18세기 로코코 미술

로코코rococo라는 용어를 어떻게 사용해야 하는지에 대해서는 미술사학자들 사이에서 현재까지도 의견이 분분하다. 어원이 되는 로카이유rocaille는 18세기 유럽 건축과 공예 분야에서 유행했던 곡선 장식 패턴을 가리키는 용어로, 조개껍데기와 자갈, 두루마리 같은 형태의 모티프가 주를 이룬다. 이러한 양식은 루이 15세(재위 1715~1774)와 루이 16세(재위 1774~1793) 시대에 크게 유행했지만 프랑스혁명과 더불어 막을 내렸다.

로코코 양식이 유행한 시기는 시대적으로 볼 때 후기 바로크 시대와 겹친다. 프랑스 사회에서 이 양식이 특히 유행한 것은 17세기 바로크 양식의 엄격한 고전주의에 대한 반대급부로서 이처럼 환상적이고 섬세한 장식 사조가 대두한 것으로 추측된다.

프랑스 귀족의
우아한 취향

프랑스 사회에서 곡선적인 로카이유 패턴이 가장 두드러진 분야는 실내장식과 가구 공예였다. 특히 18세기 들어 절대왕정이 쇠퇴하면서 베르사유를 중심으로 결집했던 상류계급의 주류 구성원들이 다시 파리 도심의 귀족 저택들로 근거지를 옮긴 것도 로코코 양식의 번성에 한몫했다. 이들이 구시대적인 바로크 양식과 차별화된 새로운 유행을 발전시켰다. 당시 급부상한 부르주아 시민계급에서도 귀족층의 우아한 문화를 모방한 로코코 양식이 급격하게 퍼져 나갔다.

보프랑(Germain Boffrand, 1667~1754)이 실내장식을 맡은 수비즈 저택은 로코코 초기 양식의 대표적인 사례다. 이 도시 저택은 베르사유 궁전 건축에서 강조되었던 거대한 규모와 엄격한 규칙성 대신에 아담한 규모 속에서 섬세하고 화려한 장식미가 돋보인다. '공주의 방salon de la Princesse'이라고 불리는 타원형 응접실은 높은 아치형 창문과 거울, 벽화 패널로 장식되어 있다. 이들의 프레임은 덩굴식물과 기암괴석을 연상시키는 부조 장식들로 얽혀 있어서 벽과 천장, 창문과 거울의 경계가 모호하다. 이와 같은 로코코 양식의 섬세한 효과는 가구 디자인에서도 빛을 발했다. 루이 15세 통치기에 유행한

30 수비즈 저택 공주의 방, 보프랑, 1735년, 마레 수비즈 호텔

31 루이 15세 양식 서랍장, 고드로, 높이 88.8cm, 1739년, 런던 월러스콜렉션 박물관

가구들은 곡선적이고 가냘픈 윤곽선과 화려한 금박 문양이 특징이다. 현재 런던의 한 박물관에 소장된 루이 15세 시대의 서랍장을 보면 과장된 곡선의 로카이유 문양이 가구 전면에 대칭적으로 퍼져 나가도록 디자인되어 있다.

섬세하고 호화로운 로코코 양식의 건축과 가구들을 보면 이러한 환경 속에서 일상생활을 영위했을 18세기 귀족들의 사치스러운 삶이 눈앞에 그려진다. 프랑스 계몽주의 철학자 루소(Jean-Jacques Rousseau, 1712~1778)는 저서 『고백』에서 자신의 오두막을 방문했던 귀족 부인의 일화를 서술하고 있다. 귀부인과 루소는 마차를 타고 오다가 흙길에 바퀴가 빠지는 바람에 몇 킬로미터를 걸어와야 했다. 몇 걸음 걷지 않아 부인의 비단 구두는 구멍이 나 버렸고, 결국 농부의 장화와 바지를 빌려 입고 오두막에 도착해서는 두 사람 모두 유쾌하게 웃음을 터뜨렸다고 한다. 여기서 우리는 로코코 시대 귀족들의 삶은 이처럼 흙바닥을 걸을 필요가 없었으며, 몇 시간의 산책이 특별한 모험과 노동으로 여겨졌다는 것을 알 수 있다.

회화와 조각 분야에서도 사정은 다르지 않았다. 아카데미가 주도한 엄격한 고전주의의 틀 안에서조차 가볍고 향락적인 분위기가 퍼져 나갔는데, 주제와 장르에 관계없이 우아함과 아름다움이 우선시되었다. '우아한 연회화', '우아한 신화화', '우아한 풍속화' 등이 부각된 것이다.

부셰(Francois Boucher, 1703~1770)가 그린 비너스 여신의 모습이 단적인 예다. 부셰는 18세기 프랑스 궁정의 총아였다. 이 그림은 루이 15세의 정부였던 퐁파두르 부인의 주문을 받아 제작된 것으로, 부인의 파우더룸을 장식할 목적으로 만들어졌다.

작가와 주문자의 의도는 거의 노골적인데, 사랑의 여신이 큐피드들의 시중을 받으며 장신구를 고르고 몸단장을 하는 모습은 루이 15세를 기다리는 퐁파두르 부인을 곧바로 연상시킨다. 이 유혹적인 주제를 다루는 부셰의 솜씨는 더할 나위 없이 정교하다. 인물들의 투명한 장밋빛 살갗과 진주의 영롱한 광택, 황금과 비단의 재질감 등은 이탈리아 르네상스와 매너리즘, 플랑드르 바로크 회화의 장점들만을 따온 듯하다. 그러나 이 선배 화가들 중 그 누구도 감히 고전 신화를 이 정도로 세속화하지는 못했다. 아프로디테(비너스) 여신을 성적인 쾌락의 대상으로 묘사해 그리스 사회를 뒤집어 놓았던 프락시텔레스조차도 신성한 위엄은 다치지 않도록 했었다. 하지만 부셰의 비너스는 보티첼리와 브론치노가 건드렸던 위험한 경계선을 아무렇지도 않게 뛰어넘는다.

시각적인 쾌감만을 놓고 본다면 부셰와 후원자의 취향은 아무런 문제가 없다. 그러나 당시 프랑스 사회의 전반적인 상황을 고려할 때, 이와 같은 양식과 관점에는 아슬아슬한 부분이 있다. 귀족계급의 여유로운 삶 뒤에는 하류층 농민과

도시 빈민들의 극단적인 가난이 자리 잡고 있었으며, 이들의 불만을 해소할 정치적, 경제적 통로가 막혀 있는 상태였다. 이와 같은 문제점은 근세 유럽의 여러 나라에서 공통적으로 나타났으나 프랑스에서는 그 문제가 더욱 심각했다. 절대왕정의 그림자가 여전히 드리운 가운데 왕실과 정부의 실정이 잇따르며 중앙 정부의 권위가 급속하게 떨어진 것이다. 게다가 교육받은 지식인층과 자수성가한 도시 부유층 서민들을 중심으로 계몽주의 철학 사조가 힘을 얻으면서 정부와 귀족계급을 향해 거침없는 비판이 쏟아져 나오기 시작했다. 이러한 동향을 제대로 파악하지 못한 프랑스 왕실과 귀족계급의 몰락은 다음 장에서 다룰 것이다.

샤르댕(Jean-Baptiste-Simeon Chardin, 1699~1779)은 18세기 프랑스 로코코 미술에서 독자적인 위치를 점유하고 있다. 그는 주로 시민계급의 일상 풍경을 그렸으며, 부유한 귀족과 신화 속 인물이 아니라 보통 서민을 주인공으로 삼았다. 부유한 집안에 고용된 가정교사가 한 예다. 전문 교육을 받은 지식인이지만 상류층 사람들에게는 하인 취급을 받으면서 부엌에서 따로 식사를 해야 하는 가정교사의 처지는 루소의 자서전에서도 생생하게 그려진 바 있다. 그러나 이러한 서민층이야말로 당시 프랑스 사회에서 중요한 세력으로 성장하고 있었으며, 후에 프랑스혁명의 주역이 된다.

도판에서 젊은 가정교사는 검소한 차림이지만 위엄 있

33 〈가정교사〉, 샤르댕, 47×38cm, 1738년, 오타와 내셔널
갤러리

는 존재로 그려진다. 정장을 한 채로 책을 안고 서 있는 소년
은 어딘지 불안한 모습으로 그녀의 가르침을 경청하고 있다.
이 장면은 가정에서 개인적으로 교육받던 어린 소년이 이제
가정교사의 품을 벗어나 학교(또는 사회)로 떠나야 하는 상황
을 포착했다. 자신을 보호해 주던 안락한 거실을 떠나 세상
에 맞서야 하는 것이다. 바닥에 흩어진 카드와 열린 문, 가정
교사가 손에 들고 있는 소년의 외출용 모자 등 모든 사물이
상징적 의미를 담고 있다.

　　이러한 교훈적 성향은 네덜란드 풍속화와 정물화로부터
샤르댕이 직접적으로 배운 것이며, 로코코 미술의 귀족적 분위
기 안에서도 부르주아 시민계급의 윤리관과 현실적인 감각이
중요한 탐구 대상으로 부각되기 시작했음을 보여 주는 증거다.

영국 화가들의
풍자와 낭만

어느 시대나 마찬가지겠지만 로코코 미술 역시 지역의 사회적 특성에 따라 다양한 양상으로 발전했다. 프랑스와 비교할 때 영국은 귀족계급과 시민계급 사이의 격차가 상대적으로 작았다. 산업혁명과 더불어 성장한 도시 시민계급은 정치적, 경제적인 면에서 귀족들과 맞설 수 있을 정도로 힘을 키웠고 신흥 부자들과 몰락한 귀족 가문이 서로의 이득을 목적으로 혼인하는 일이 많았다. 호가스(William Hogarth, 1697~1764)가 그린 〈최신 유행 결혼〉은 이러한 사회 풍습을 비꼬는 내용을 담고 있다. 총 여섯 점으로 구성된 이 연작은 졸부 집안의 딸과 빈털터리 백작 가문의 아들의 정략결혼과 그로 인한 파국을 그린다.

첫 번째 그림인 '결혼 계약'에서는 두 집안의 가장들이 변호사를 대동하고 협상하는 모습을 볼 수 있다. 늙은 귀족은 지참금에만 관심이 있고 천박한 자산가는 상대편의 가계도에 혹한 상황이다. 정작 이 결혼의 당사자인 두 남녀는 서로를 외면하고 있는데 특히 젊은 약혼녀는 호색한 변호사에게 유혹을 받고 있다. 두 번째 장면은 결혼 연회 이튿날 아침의 모습이다. 대저택 내부는 떠들썩한 파티의 흔적으로 어질

34 〈최신 유행 결혼: 결혼 계약〉, 호가스, 70×90.8cm, 1745년, 런던 내셔널갤러리

35 〈최신 유행 결혼: 백작 부인의 자살〉

러져 있고 하인들 역시 옷차림이 흐트러져 있다. 신혼부부는 각자의 환락에 빠져 비몽사몽이고, 집사는 계산서 다발을 들고 한숨만 쉰다. 그 뒤로는 사치와 불륜으로 인한 파국의 내용들이 이어진다. 마지막 장면에는 결국 파산한 백작 부인이 자살하는 이야기가 그려져 있다. 늙은 하녀가 매독으로 인해 불구로 태어난 아기를 안고 어머니에게 마지막 인사를 시키지만, 구두쇠인 친정아버지는 이 절망적인 순간에도 죽은 딸의 손가락에서 결혼반지를 빼내고 있다.

이야기 자체는 극단적으로 비극적이지만 호가스의 시점과 표현 방법은 우둔하고 타락한 주인공들에게 동정 어린 시선을 조금도 주지 않고, 그저 유쾌하기만 하다. 전통적으로 영국 문학가와 미술가들은 풍자라고 일컫는 표현 기법에 소질을 보였다. 16세기 영국의 대문호 셰익스피어는 그 선두에 선 인물이라고 할 수 있다. 이런 영국 특유의 풍자는 18세기에 와서는 가히 풍자의 시대라고 불릴 정도로 문화 예술 전반으로 퍼져 나갔고, 풍자와 해학, 아이러니를 결합한 작품들이 쏟아져 나왔다.

『걸리버 여행기』로 유명한 스위프트(Jonathan Swift, 1667~1745) 역시 이 시기 작가들 가운데 하나다. 『겸허한 제안』*이라는 제목의 소책자에서 그는 당시 더블린의 도시 빈민층 아동

* 이 책의 원제는 '가난한 이들의 자녀가 부모와 국가에 짐이 되지 않고 공익에 부합되도록 만들기 위한 겸허한 제안'이다.

들이 처한 비참하고 위험한 상태와 국가와 가정의 보호를 전혀 받지 못하는 실정을 애달프게 서술한 후에 차분한 어조로 충격적이고 '겸허한' 제안을 독자에게 쏟아 낸다.

런던에 살고 있는 나의 지인 중에 아주 학식이 높은 미국인이 있는데, 그가 말하기를 잘 키운 한 살짜리 건강한 아기는 뭉근하게 끓이거나 굽거나 찌거나 하면 아주 맛 좋고 영양이 풍부한 완전식품이 될 수 있다는 것이다. 프리카세나 라구(요름의 이름) 요리로 쓰기에도 안성맞춤일 것이다.[8]

스위프트는 빈민층 아동들을 체계적으로 사육해 부자들에게 공급하는 시스템을 공정하고 체계적으로 갖추면 공공의 이익과 복지에 부합할 거라고 말한다. 현학적인 어조로 이처럼 끔찍한 제안을 하는 스위프트의 서술 방식은 풍자 문학의 정수를 보여 준다.

그가 활동한 18세기 유럽 사회는 빈부 격차가 급격하게 벌어지면서 빈민층의 고통이 깊어지고 있었다. 도시 빈민과 노동자 가정은 최소한의 의식주도 해결하지 못한 채 비인간적인 삶을 살고 있었지만, 당시 사회경제학자들 중에는 국가 경제 구조를 지탱하기 위해 필요한 역할을 하층민이 담당하는 것이라는 주장을 펼치는 이가 많았다. 스위프트는 이처럼 공학적인 효율성에만 초점을 맞추어 빈민들을 기계 부품이나

먹이사슬의 한 단위로 취급하는 경제학자들에게 공감하는 척하면서 이들의 잔인성을 공격한 것이다.

스위프트가 문학작품에서 활용한 풍자 기법은 호가스가 회화 작품에서 즐겨 구사한 것이기도 했다. 이처럼 사회 비판적인 풍자 예술은 영국의 서민들에게는 심리적 만족감을 주고, 귀족과 부르주아 시민들에게도 일종의 청량제 구실을 했다. 호가스는 이 유화 연작을 판화로 다시 제작했으며, 상업적으로도 큰 성공을 거두었다. 이처럼 영국의 18세기 미술은 조형적으로는 로코코 양식에 가깝지만 주제 면에서는 낭만주의와 자연주의에 더 가까운 경향을 보인다.

영국의 왕립 미술 아카데미는 프랑스보다 한 세기 늦게 창립되었다. 이를 주도한 인물은 레이놀즈(Sir Joshua Reynolds, 1723~1792)로, 그 역시 프랑스의 아카데미에서 중요하게 여긴 고전주의 사조의 장엄한 양식과 윤리적 주제를 강조했다. 영국 왕립 미술 아카데미의 초대 교장이기도 했던 레이놀즈는 특히 초상화 분야에서 명성을 떨쳤다. 그의 작품 특성을 드러내는 대표적인 예는 당대 최고의 비극 배우였던 시돈스 부인의 초상화다. 비슷한 시기에 이 유명 인사를 그린 또 다른 영국 미술가가 있는데, 역시 왕립 아카데미의 창립 멤버였던 게인즈버러(Thomas Gainsborough, 1727~1788)다. 두 사람은 평생 동안 경쟁 관계에 있었으며, 특히 양식적인 측면에서 날카롭게 대립했다.

36 〈비극의 뮤즈, 시돈스 부인〉, 레이놀즈,
239.4×147.6cm, 1784년, 패서디나 헌팅턴 도서관

37 〈시돈스 부인의 초상〉, 게인즈버러, 126×99.5cm, 1785년, 런던 내
셔널갤러리

시돈스 부인의 초상화에서 이들의 취향과 의도는 뚜렷한 대조를 보인다. 레이놀즈는 동시대의 현실적인 인물에 르네상스나 바로크 시대 역사화와도 같은 품격을 부여하고자 했다. 그가 시돈스 부인을 비극의 뮤즈와 같이 표현한 것도 같은 맥락에서였다. 구름 위 왕좌에 앉아 있는 이 여배우의 어깨너머로 공포와 슬픔을 의인화한 알레고리적인 인물들이 어렴풋이 보인다. 주인공을 영웅 위치로 격상시키려는 레이놀즈의 야심은 표현 방식에 그치지 않았다. 높이 239센티미터, 넓이 147센티미터라는 크기 또한 일반적인 초상화의 규모를 능가한다.

이에 반해 게인즈버러의 초상화는 훨씬 현실적이다. 그는 이 여배우를 레이놀즈의 초상화 절반 크기의 화면에 약간 긴 코와 짙은 눈썹을 지닌 개성적인 귀부인으로 재현했다. 게인즈버러의 관심사는 숭고함보다는 자연스러움이었다. 그가 후대로 갈수록 풍경화, 그중에서도 영국의 전원 풍경에 몰두한 것도 그러한 관심에서 비롯되었다. 호가스가 그러했듯이 게인즈버러는 영국적인 풍경과 시적 정서를 강조했으며, 이탈리아와 프랑스 미술의 영향으로부터 벗어나 독자적인 양식을 구축하고자 했다.

게인즈버러는 1780년대 초에 작은 '영상 상자'를 제작하는데 이 상자는 빛의 효과가 자연 풍경에 어떻게 작용하는지 실증적으로 보여 주기 위한 장치였다. 그는 나무 상자 한쪽

38 유리판 풍경화, 게인즈버러, 1780년, 빅토리아 앨버트 박물관

면에 렌즈를 설치하고 가운데에는 유화를 엷게 그린 유리판을 끼워 넣은 다음 반대편에 촛불을 세우도록 했다. 이 상자는 렌즈와 유리판의 거리를 조절함으로써 영상을 확대할 수 있었다.

39 게인즈버러의 영상 상자, 1780년, 빅토리아 앨버트 박물관

이 영상 상자를 단순한 놀잇감으로 치부하기에는 무리가 있다. 〈시돈스 부인의 초상〉에서 단편적으로 드러나듯이, 게인즈버러는 사물을 이상적이고 전형적인 모습으로 표현하기보다는 빛의 위치와 거리, 강도 등에 따라 달라지는 현실적인 존재로 파악했다. 영상 상자의 유리판 풍경화는 그가 가벼운 붓질과 엷은 색채를 통해 대기의 움직임과 빛의 불규칙한 변화를 포착하려 했던 시도를 보여 준다. 이러한 경향은 다음 세대의 위대한 낭만주의 풍경 화가 컨스터블과 터너로 이어졌다.

04
시민 문예의 시대

명나라 때 대립했던 오파와 절파는 다르기만 했을까? 예를 들어 대진은 절파의 중심이었고 심주는 오파를 이끌었다. 그렇긴 하지만 이들의 작품에서는 각 유파가 모델로 삼았던 앞 시대의 거장들과는 다른 공통적인 시대의 흐름이 엿보인다.

명나라의 사회구조는 뿌리부터 흔들리고 있었다. 수공업 종사자와 상인은 전통적인 사士, 농農, 공工, 상商의 위계에 따르면 하위 계층이었다. 하지만 수공업이 발달하고 도시가 융성하면서 그들은 문화의 지지층으로 성장했다. 오파는 절파를 비판하면서 정체성을 키워 갔지만 동일한 시대의 산물이었다. 즉 자연이 중심인 세계가 아니라 활기찬 사람들의 세계가 그들의 산수화에 등장한 것이다.

상업화하는 그림

오파의 심주는 문인 화가의 전형이었던 원나라 시대 예찬의 그림을 자주 방사했다. 그런데 예찬의 작품을 그대로 본떴음에도 불구하고 심주의 작품에는 뭔가 다른 분위기가 있었다. 심주의 스승이 제자의 작업을 보고 "지나치구나, 지나쳐!"라고 되뇌었다고 하는데, 이는 심주의 화풍이 원나라 시대 거장과는 차이가 났음을 알려 주는 대목이다. 예찬의 〈용슬제도〉는 여백과 고요함의 대명사이지만 심주의 〈방예찬산수도〉는 지팡이 짚은 사람의 걸음 소리와 계곡의 여울 물소리가 산속에 메아리치는 듯해 예찬의 산수화에 견주어 어딘지 소소하게 분주하며, 요란한 구석이 있다.

역시 명나라 때 화가인 대진은 이러한 경향이 더 짙었다. 그의 〈어락도〉에 그려진 어부들은 심주의 인물들보다 더욱 바쁘게 생활하는 이들이다. 오대십국 시대의 화가 동원이 그린 〈소상도〉의 강물은 풍성하고 유유히 흐른다. 그곳에서는 그물을 걸어 올리는 어부들과 이를 구경하는 주변 사람들의 여유가 느껴진다. 반면에 대진이 그림에 사용한 빠른 필선의 움직임을 보면 화면 속 어부들의 긴박한 움직임과 강물의 세찬 흐름이 감각적으로 전달된다. 그리고 이러한 표현 방식이야말로 대진이 동시대의 일상생활에서 느꼈을 속도감이

다. 그가 그린 어부들은 과거의 전형적인 문인화에 등장하는 '세월을 낚는 어부'가 아니라 생업으로서 낚시를 하는 '현실의 어부'인 것이다.

중국 역사에서 전통적으로 '은일자들의 산'으로 여겨진 여산조차도 이 시대 화가들의 붓끝에서는 사람들이 실제로 거주하는 생활의 터전으로 묘사된다. 심주가 그린 여산 풍경을 보면 아찔한 산속 폭포에 이를 가로지르는 다리가 함께 그려져 있고, 울창한 원시림의 산등성이에는 번듯한 지붕이 엿보인다. 즉 심주의 여산에는 사람이 등장하지 않더라도 인적이 느껴지는 것이다. 이 지점에서 대진이나 심주보다 앞서 북송 시대의 화가 범관이 그린 〈계산행려도〉를 다시 떠올릴 필요가 있다. 범관이 그린 산은 감히 범접할 수 없는 곳으로서, 산 스스로가 모습을 드러내야만 사람들이 겨우 우러러볼 수 있는 자연이었다. 하지만 심주의 여산은 사람들이 마음만 먹으면 접근할 수 있고 오를 수 있는 곳이었다. 이처럼 절파와 오파의 구분을 떠나 명나라 화가들의 산수화에서는 이전 시대 화가들의 산수화에서 찾아볼 수 없는 세속의 활기가 강렬하게 나타났고, 인간의 비중이 커졌다.

명나라 황실의 부패와 환관의 횡포, 정치적 실책으로 인해 국가의 기운은 점점 쇠퇴했지만 다른 한편으로는 근대의 씨앗이 싹트고 있었다. 그 기원은 원나라로 거슬러 올라간다. 원나라는 동양과 서양을 가로지르는 제국이었고, 두 세계 사

V

이의 교류를 촉진한 주역이었다. 이 시기 전설적인 탐험가 마르코 폴로가 원나라를 방문했고 그 경험을 『동방견문록』으로 써서 서유럽 사회에 내놓았다. 이와 함께 동아시아의 면과 비단이 서유럽으로 수출되기 시작했다. 이처럼 원나라 시대에 활성화한 동서 무역은 명나라의 문화를 변화시키는 토대가 되었다. 명나라에서 생산된 면과 비단, 도자기를 비롯해 중국 장인들의 수준 높은 수공업 제품이 유럽 상류층의 인기를 끌었다. 가장 핵심적인 수출 품목은 소금과 비단, 면, 차, 그리고 무엇보다 자기瓷器였다.

동서 무역이 활발해지자 해상무역에 유리한 입지 조건을 갖춘 남동부 지역에 재화가 집중되고, 이 지역에서는 귀족이나 문인보다는 여유 있는 도시 서민들이 문화의 주요 지지층으로 급부상했다. 이 시대에 고서화 수집가로 명성을 떨친 인물이 귀족이나 문인이 아니라 소금 상인이었다는 사실은 이러한 사회적 변화를 단적으로 보여 준다. 전통적인 사회 구조에서 상인과 장인은 신분 위계의 아래쪽에 해당하는 이들이었다. 그러나 활성화된 국제 교역과 민간 수공업의 발달 등 사회 전반에 불어닥친 새로운 바람으로 인해 계급 구조가 뿌리부터 흔들리기 시작했다. 원나라 시대에는 문화를 지지하는 사람도 문인이었고 문화를 창출하는 사람도 문인이었다. 그러나 명나라 이후 시민이 문화의 지지층이 되자 여러 변화가 뒤따랐다.

새로운 계층이 아무리 문인적 취향을 가지려고 해도 오랜 전통을 바탕으로 단련된 문인의 취향과 독립적으로 성장한 수공업자, 상인 계층의 성향은 다를 수밖에 없었다. 더구나 명대 인쇄술의 발달은 더 많은 계층의 취향이 반영된 문화를 만들어 냈다. 활발한 국제 무역과 이에 따른 경제적 활황도 중국 사회의 물질주의적 속성을 자극했다.

정치는 부패해 갔지만, 이에 아랑곳하지 않고 일상의 모든 것이 화려하고 사치스럽게 변해 갔다. 이런 변화 속에서 문인화를 그리는 화가는 진정한 여기餘技의 문인화를 그릴 수 있을까? 이 점은 남북종론으로 유명한 동기창의 걱정이었다. 명대 중반에 살았던 동기창은 시대의 변화를 온몸으로 느꼈다. 그가 남종화로 분류한 오파에서는 스승인 거장 문징명의 위작을 그리는 제자들이 나왔다. 이러한 상황은 문징명이 죽은 뒤 더욱 심화되었으며, 오파의 후계자들은 자신들의 스승인 대가의 작품을 모방해 대량 생산하고 이를 손쉽게 상품화했다.

동기창이 살던 쑹장 지역은 호수와 바다로 둘러싸인 호젓한 지형과 수려한 경관 덕분에 세상을 잊기에 안성맞춤인 곳이었다. 원나라 말기에 예찬과 황공망이 정치적 환난을 피해 이곳에 은거한 까닭도 여기에 있었다. 그러나 명나라 중기 이후 이 지역은 면직물과 비단의 주 생산지라는 이유로 경제적 중심지로 부상했다. 과거 쑹장은 은일자들의 안식처로서

'택국(澤國, 호수의 나라)'이라는 별칭으로 불렸으나, 이제는 '의피천하(衣被天下, 옷으로 천하를 덮는다)'라는 말이 나올 만큼 면직물이 많이 생산되었다. 결국 쑹장 지역은 외부 세계에서 불어오는 문화의 바람을 가장 먼저 맞이하는 곳이 되었다. 오현(쑤저우의 옛 이름) 남쪽의 쑹장 지역에 살던 동기창은 바로 이러한 움직임 한가운데 있었다. 그는 급속히 상업화하는 오파의 후예 화가들을 비판했다. 생업을 목적으로 그림을 그리는 것이 아니라 그림 자체를 위해 그림으로써 세속으로부터 벗어나 자유를 회복해야 한다고 주장한 것이다.

그렇지만 동기창의 화풍을 계승한 청대 초기의 화가들마저 그의 뜻과 가르침으로부터 벗어나기 시작했다. 이들은 흔히 '사왕오운四王吳惲'이라고 불리는 화가들로서 사왕은 왕시민, 왕감, 왕원기, 왕휘이며 오운은 오력과 운수평, 두 화가를 합쳐 부르는 별칭이다. 이 여섯 명의 대표적인 계승자마저 옛 거장들의 양식을 답습해 인기 있는 '복고풍'을 이루었다. 이들의 세련되고 고전적인 양식에서는 동기창이 그토록 강조했던 '여기'는 사라지고 없었다.

유민 화가와
개성파 화가들

명나라 말기부터 청나라 초기에 이르는 전환기에 가장 대표적인 화가는 '사승(四僧, 네 명의 승려 화가)'으로 '유민 화가', 즉 나라를 잃은 화가로도 불린다. 홍인(弘仁, 1610~1664)과 석계(石谿, 1612~1692?)는 청나라에 반대하는 반란군에 들어갔다가 승려가 되었고, 팔대산인(八大山人, 1626~1705)과 석도(石濤, 1640~1718?)는 명나라 왕족이었다. 서로 유대관계는 없었지만 유민으로서 망국의 한을 마음 속 깊이 지녔다는 공통점에도 불구하고, 사승은 오직 자연만을 스승으로 삼아 독창적인 세계를 추구하며, 각자의 세계로 침잠했다. 이들을 일컬어 '공동의 운명으로 연결되어 가는 길이 서로 달라도 같은 곳으로 귀결되며 같이 가다가도 다른 곳으로 돌아간다'라는 말이 전해진다.

팔대산인이 그린 「안만첩」의 일곱 번째 그림인 〈팔팔조〉에서는 이러한 독창적인 작품 세계가 잘 드러난다. 몇 개의 거침없는 붓질만을 가지고 고집스러운 새 한 마리를 마술처럼 그려 냈다. 두 눈을 감고 부리를 앙다문 새의 자태에서는 고뇌마저 느껴진다. 그의 또 다른 작품 〈하석수금도〉에서도 간결하고 힘찬 필선으로 그려진 새 한 마리를 볼 수 있다. 위

태롭게 놓인 괴석 위에 새 한 마리가 떠날 듯 말 듯 움츠려 앉아 있다. 그 위로 고개를 숙인 연잎은 새에게 절을 하는 듯하기도 하고 희롱하는 듯하기도 하다.

팔대산인은 왕족으로서 풍족하게 살았으나, 명나라의 몰락과 더불어 하루아침에 갈 곳 없는 신세가 된 인물이다. 그는 절에 의탁해 미치광이 행세를 하며 여생을 보냈다. 자신의 방문 앞에 '啞(벙어리)'라는 글자 하나를 써 붙이고 침묵을 지켰으며, 더러운 옷을 입고 소리를 질러 대 사람들이 피하도록 하며 스스로 세상과 등을 진 것이다. 팔대산인이 그린 화면 속의 새들 역시 작가와 마찬가지로 입을 다물고 눈을 내리감고 있다. 마치 세상과 담쌓은 듯한 고집스러운 인상이다. 그러나 그가 자신의 비극적 생애를 조롱했듯이 그의 새들 역시 비탄에 잠긴 비장함보다는 세상을 조소하는 듯 해학적으로 보인다.

석도는 명나라의 종실 출신이나 가문이 몰락하는 바람에 일찍이 사찰로 보내져 승려로 자랐다. 그러나 석도는 홍인이나 석계처럼 반청 반란군에 가담하지도 않았고 팔대산인처럼 세상을 버리지도 않았다. 그는 변절한 한인들과도 교류했기 때문에 청 왕조에서 버슬을 얻고 싶어 했다고 추측되기도 한다. 그러나 석도는 옛 왕조의 후예인 탓에 청나라에서 출세할 여지가 없었다. 평생 유랑을 했던 석도는 다양한 지역의 실경을 그린 화첩들과 이를 집약한 산수도를 남겼으며 회

40 「안만첩安晩帖」〈팔팔조叭叭鳥〉, 팔대산인,
31.7×27.5cm, 청(1694년), 도쿄 천옥박고관

41 〈하석수금도荷石水禽圖〉, 팔대산인, 114.4×38.5cm, 청, 상하이박물관

화 이론서인『고과화상화어록苦瓜和尙畵語錄』을 저술했다.

석도의 〈명현천, 호두암〉은「황산팔승화책」이라는 화첩에 포함된 그림 중 일부다. 화첩이라는 형식은 석도의 표현 방식을 더욱 자유분방하게 만들어 주었다. 시원하게 그은 필선과 먹 표현에서는 그때까지 중국 회화에서 찾아보기 힘든 자유로움이 엿보인다. 석도는 앞에서 언급한 동기창의 후계 자들인 '사왕'들과는 정반대 길을 걸었다. 그가 남긴 유명한 말 중에 "옛사람의 수염이나 눈썹이 내게서 자랄 수 없다"라는 이야기가 있다. 이러한 언급에서도 엿보이듯이 그는 '법法'을 찾아 자신의 방식으로 '화化' 할 것을 주장했다. 옛 거장의 전통적인 규범과 양식이 아니라 자신만의 독창적인 표현 방식을 찾도록 권유하는 그의『고과화상화어록』은 현대까지 영향력을 미치는 중국 회화 이론서 중 하나다.

그러나 동기창이 말한 남종화의 정신을 가진 화가는 드물었다. 오히려 남종화의 형식을 유지한 직업 화가들이 대부분이었다. 그들은 시대에 따라 번영하는 도시에 모여들었다. 청나라 초기의 '금릉팔가金陵八家', 청나라 중기의 '양주팔괴揚州八怪*', 청나라 말기부터 그 이후의 '해상화파海上畵派'가 그렇다. 이 이름들은 지역에서 활동한 유명한 화가들을 지칭한 것

* 나빙羅聘,·정섭鄭燮,· 금농金農, 이방응李方膺, 황신黃愼, 왕사신汪士愼, 이선李鱓, 민정閔貞, 고상高翔, 변수민邊壽民, 고봉한高鳳翰, 화암華嵒, 진찬陳撰 등에서 여덟을 지칭하는데 일정하지 않다.

42 「황산팔승화책黃山八勝畵冊」〈명현천, 호두암鳴絃泉, 虎頭岩〉, 석도, 20.1×26.8cm, 청(17세기), 도쿄 천옥박고관

이지 그들 내부에 유파가 결성된 것은 아니었다.

청나라 초기에 유명했던 화가들은 '금릉팔가'로 불리는 여덟 명의 화가(공현, 번기, 고잠, 추철, 오굉, 엽흔, 호조, 사손)다. 금릉(지금의 난징)은 옛날 육조 시대의 도읍이었으며 명나라 초기의 수도이기도 했다. 영락 원년(1403)에 베이징으로 도읍을 옮긴 이후에도 난징은 중국 제2의 도시로서 명맥을 유지했으며, 과거도 이곳에서 치러졌다. 이 때문에 과거를 보기 위해 중국 각지에서 문인들이 모여들었으며, 학문과 문화의 중심지로서 여전히 번성했다.

1644년 청나라가 수립된 후 통치자들은 한족 문인들에 대한 회유책으로서 난징 지역에 남아 있던 옛 왕조의 문인들을 관직에 불러들였다. 그때 굴복하지 않고 지조를 지킨 문인들이 직업 화가로서 난징(금릉)에 남았다. '금릉팔가'는 그중 유명했던 작가 여덟 명을 꼽은 것이다. 이들은 문인적 취향으

로 명대의 향수를 충족시켰다.

청나라 중기의 양저우(양주)는 개성적인 인물들이 모여들어 '양주팔괴揚州八怪'로 이름을 남긴 곳이다. 양저우는 편리한 수로와 지리적 위치 때문에 당나라 때부터 이미 국제 무역의 중심지였으며, '밤이 없는 도시'라고 불렀다.

앞서 언급한 바와 같이 18세기에 이르면 소금 상인을 중심으로 한 시민계급이 문화의 주요 후원자로 급부상한다. 중국 사회의 전통적인 네 계급인 '사민四民', 즉 사대부, 농부, 기술자, 상인 가운데 가장 하층에 있던 상인들이 경제력을 무기 삼아 사회적 신분 상승을 꾀하게 된 것이다. 이들이 외형적으로 추구한 것은 문인 계층의 고아한 취미였으나, 내면적으로는 참신한 심미의식을 갖고 있었다. 이러한 상인 고객의 취향에 맞추어 양주의 예술가들은 시, 서, 화를 망라하는 뛰어난 기량으로 다양한 취향을 만족시킬 만한 자유분방하고 자극적이며 참신하고 기이한 작품들을 제작했다. 양저우의 화가들은 때로는 생계를 위해 등燈에 그림을 그려 팔기도 했고, 상인의 집에 머물면서 집 안을 장식할 현학적인 현판을 쓰기도 했다. 그중에는 문인 출신으로 화가가 된 사람도 있었으나 문인의 기예를 갖추어 그림을 그리는 직업 화가가 많았다.

만청晩晴이라고 불리는 청대 말기는 19세기에서 20세기 초에 이르는 시기로서, 중국의 마지막 황제 시대이기도 하다.

43 〈자다도煮茶图〉, 이방응(양주팔괴), 136×72cm, 청(1736
년), 개인소장

V

1차 아편전쟁의 결과로 1842년에 난징조약이 체결되었고 양 쯔강의 하류에 있던 상하이는 통상의 개항지가 되었다. 이후 상하이는 무역 중심지로서 비약적으로 발전했으며, 양저우 지역을 대체하는 문화 수도로 성장했다. 상하이에서 활동하 던 작가들은 당시에 등장한 새로운 시민계급을 위해 통상적 이고 이해하기 쉬운 그림을 주로 그렸다. 이들을 흔히 '해상화 파'라고 부른다.

이처럼 명나라 중기부터 청나라 말기에 이르는 동안 중 국 사회는 큰 변화를 경험했다. 도시의 수공업자나 상인이 문 화의 후원자로 급부상했으며, 주류를 이룬 화가와 화파도 경 제적으로 번영한 지역을 중심으로 활동했다. 앞에서 이야기 한 '양주팔괴'가 대표적인 사례다. 이들은 명칭과는 달리 여 덟 명의 화가 집단은 아니었다. 또한 서로 친분이 있거나 양 주 지역 출신인 사람도 있었지만 아무런 사승師承 관계없이 타지에서 와서 활동하다가 떠나간 사람도 있었다. 즉 그 지역 에서 활동했다는 한 가지만으로 묶인 집단이다. 이들의 공통 점은 괴기한 개성과 일탈이었는데 이것은 주로 후원자와 지 지층의 취향에서 비롯되었다. 즉 고객들이 원하는 바에 따라 즐겨 다루는 주제와 표현 양식을 맞춘 것이다. 이러한 특징이 '양주팔괴'를 묶는 끈이었다.

과거의 전통적인 문화 수용층인 귀족 사대부들에 비해 도시민들은 개개인의 감성을 드러내는 데 솔직했다. 이 새로

운 후원자들은 현실적인 인간의 감성과 세속적인 일상생활에 관심이 있었다. 이러한 취향을 반영한 가장 대표적인 현상이 소설, 그중에서도 통속문학의 발달이다. 현재 중국 문학의 고전으로 추앙받는 소설들이 이 시기에 출판된 통속적 대중소설이라는 사실은 매우 흥미롭다. 원나라 말 명나라 초기에 출간된 『삼국지』부터 명나라 시기의 『수호지』, '손오공'으로 유명한 『서유기』, 외설적이라서 그만큼 파장이 컸던 『금병매』, 그리고 『금병매』에 이어 등장한 청나라의 『홍루몽』이 대표적이다.

물론 청대를 대표하는 작가로는 팔대산인이나 석도와 같은 유민 화가들이 가장 먼저 제시된다. 그러나 당시 사회의 전반적인 흐름은 이러한 예술가들이 지향하던 것과는 다소 달랐다. 청나라의 몰락으로 더욱 고달팠던 근현대 역사의 현장에서 『홍루몽』은 단순한 연애소설이 아니었다.

폭넓게 읽혔던 『홍루몽』 덕분에 중국 사회는 하나의 공감대를 형성할 수 있었다. 동기창이 살아서 보았다면 이 시대 사회는 부귀에 대한 갈망, 성 욕구를 분출하는 저급한 취향의 시대라고 했을 것이다. 하지만 이처럼 솔직하고 노골적인 취향으로 인해 중국 사회는 이전까지 형성해 본 적 없는 보편적 공감대, 다시 말해서 전 계층에 걸친 공통된 문화 경험을 이루었다.

『홍루몽』에서 나타난 근대 중국인들의 관심

'홍루紅樓'란 귀족 여인들이 사는 아름다운 누각이라는 뜻으로, 『홍루몽』은 고대광실을 배경으로 펼쳐지는 그 집의 후계자 가보옥과 친인척 누이들에 얽힌 꿈과 같은 이야기다. 그러나 이야기가 젊은 귀공자와 뛰어난 미모와 재능의 여인들, 화려한 그들의 삶만으로 구성되었다면 통속소설의 범주에서 벗어나지 못했을 것이다.

중국 근대 문학의 기초를 세운 루쉰이 "인물들이 구태하지 않아서 이전의 애정을 다룬 소설과는 매우 다르다. (……) 바로 사실을 썼기 때문에 신선한 감을 준다"라고 평가했듯이 홍루몽에는 여타의 통속소설과 다르게 400명이 넘는 등장인물이 각자 설득력이 있는 삶을 산다. 예를 들어 주인공 가보옥은 상서로움의 징표인 옥돌을 물고 태어난다. 그러나 과거에 급제하고 벼슬을 하여 조상을 빛내야 한다는 집안의 기대와는 반대로 자라난다. 그는 결국 사치와 부조리의 끝에서 집안이 무너지고 애인과의 비극적 결말에 이르러 도사道師가 되어 떠나가는 무기력한 결말을 맞는데, 이런 보옥의 갈등과 나약함은 거대한 제국이 무너지는 시기의 사람들에게 공감의 장을 열었다.

자기가 이끄는
동서 교류

오늘 먹은 음식이 어떤 그릇에 담겨 있었는지 기억하는가?
요즈음은 편리하다는 이유로 많은 사람이 종이컵에 차를
마시고, 플라스틱 용기에 음식을 담아 먹는다. 그러나 현대
인이 가장 많이 사용하는 그릇은 여전히 흙으로 만든 자기
瓷器다. 환경이나 건강을 생각해서, 또는 품위 있는 식생활
을 즐기기 위해 사람들은 자기를 사용한다.

이렇게 자기는 오늘날 일상적으로 사용하는 도구지만 18세
기까지만 해도 자기를 제작할 수 있는 나라는 세계에 몇 되
지 않았다. 이 때문에 자기는 근세 동양 사회를 변화시킨
중요한 요소로 작용했다. 동아시아의 세 나라, 즉 중국, 한
국, 일본은 자기를 생산하고 수출하며 서양과 교류를 시작
했고, 각기 다른 방식으로 근대화의 길에 들어섰다.

동아시아
자기 산업의 발전

이 책의 앞부분을 꼼꼼하게 읽은 독자라면 동양 문명의 위대한 초기 예술품으로서 도기가 제시된 것을 기억할 것이다. 그런데 주의해야 할 점은 이것이 '도기陶器'라는 사실이다. 우리는 흔히 '도자기陶瓷器'라고 부르지만 엄밀하게 말하면 도기와 자기는 다른 종류의 그릇이다. 그 분류의 기준은 제작 온도에 있다. 간단히 말해 1200도 아래에서 구운 그릇은 도기로 분류하고, 1200도 이상에서 구운 그릇은 자기로 분류한다.

하지만 단순히 그릇을 굽는 온도를 높임으로써 도기를 자기로 바꿀 수 있다면, 근대에 이르기까지 오직 동양의 몇몇 나라에서만 자기를 만들 수 있었다는 사실을 납득하기 어렵다. 실제로 도기를 높은 온도에서 굽는다고 자기가 되는 것은 아니다. 온도가 1200도보다 높아지면 도기를 만든 점성 있는 흙은 무너져 내린다. 자기는 1200도에서 흙 속에 유리질이 녹아들어 그릇 벽이 투명하면서도 단단해져 결과적으로 옥과 같은 재질감을 갖게 되는 것이다. 유리질이 있는 흙이어야 자기를 만들 수 있다. 이처럼 도기용 흙과 자기용 흙은 달랐다. 즉 도기와 자기가 나뉘는 근본적인 비밀은 흙에 있었다. 이러한 재료의 비밀을 가장 먼저 알아낸 나라가 중국이다.

자기 시대의 선발 주자, 중국

중국 자기는 청동기 시대까지 거슬러 올라가는 긴 역사를 가지고 있다. 상나라 시대 중기에 원시 자기인 청유기靑釉器가 만들어진 저장성 지역에서 후한 시대, 진정한 자기가 제작되었다. 저장성은 춘추전국 시대의 월나라가 있던 곳으로 이 때문에 그 지역은 월주라고, 그곳의 가마들은 월주요 혹은 월요라고 불렸다. 위진남북조 시대에 이르면 도기보다 자기가 부장품으로 더 많이 사용되었고 이때부터 월주요 지역의 청자가 유명해졌다.

〈청자쌍어문반〉은 4세기를 전후한 위, 촉, 오 시대에 월주요에서 만들어진 것으로 다소 투박한 물고기 선각 장식이 고졸함을 느끼게 한다. 그에 반해 당나라 시대인 9세기 월주요에서 만들어진 〈청자해당식대완〉은 맑고 투명한 색감과 얇은 그릇 벽, 꽃을 연상시키는 아름다운 기형을 갖추었다. 이처럼 당나라 시기에 이르러 월주요의 청자는 이전 시기에 비해 맑고 투명하며 단단한 재질로 명성을 떨쳤다. 특히 그 색이 당시 사람들이 가장 선호하던 옥그릇을 닮았기 때문에 더욱 인기를 누렸다. 실제로 9세기 신라의 유학생이나 승려들이 당나라에서 돌아올 때 주로 가지고 온 물품이 차茶와 자기 찻잔이었다. 양저우 지역으로 유학을 떠난 사람들은 주로 백자를 가지고 왔으며, 그중 저장성으로 유학을 떠난 사람들은 월주요 청자를 가지고 귀국했다.

44 〈청자쌍어문반靑磁雙魚紋盤〉, 월주요, 삼국시대

45 〈청자해당식대완靑磁海棠式大碗〉, 월주요, 10.3×32.3cm, 당, 상하이 박물관

송나라의 자기는 역대 최고의 완성도로 평가받고 있다. 그 바탕에는 송나라 왕조와 사대부의 엄격한 심미안이 있었다. 이 시기 각지에서 다양한 종류의 자기가 만들어졌는데 그중 허베이성 정요定窯에서 제작된 백자가 최고로 꼽혔다. 〈백자각화모란문완〉에서 볼 수 있듯이 정요의 백자는 얇은 그릇 벽과 우윳빛 백색 혹은 상앗빛 백색으로 불리는 따뜻한 색감이 특징이다. 때로는 그릇 벽에 얇게 음각을 하거나 흰 채색으로 문양을 그려 넣어 빛을 받으면 반투명한 그릇 벽 사이로 무늬가 비치는 암화暗花 장식을 했다. 정요 백자는 이런 절제된 장식으로 기하학적 완벽성을 추구하는 형태와 결점 없는 색감을 극대화하며 많은 사랑을 받았다.

송나라 청자 중에서는 허난성 여요의 청자가 특히 뛰어났다. 절묘한 단순성을 가진 기형과 '비 갠 날의 하늘빛'으로 묘사되는 아름다운 청색의 미묘한 색감 변화, 가는 균열이 무척 조화롭다. 그러나 유럽 사회에 널리 알려진 청자는 저장성 용천요에서 제작된 것이었다. 월주요 출신 도공 중 일부가 이 지역에 영향을 미쳤는데, 그 덕분에 용천요에서 다양한 청자가 많이 생산될 수 있었다. 국외 수출도 이곳이 주도해 고려에서 가장 많이 발견되는 청자도, 일본에 소개된 자기도 이곳의 것이었다.

더 늦게 알려졌지만 가장 오래도록 사랑받은 곳은 장시성의 경덕진景德鎭이었다. 이곳은 청백자를 생산하면서 중국

46 〈백자각화모란문완白磁刻花牡丹文碗〉, 정요, 5.4×18.3cm, 북송-금(11-12세기), 도쿄 후지 미술관

47 〈청백유과릉화구병青白釉瓜棱花口瓶〉, 경덕진, 높이 26.2cm, 북송, 베이징 수당대운하고도자관

4대 요의 하나로 등장했다. 용천요가 흙의 고갈로 사양길에 접어든 것에 반해, 질 좋은 고령토가 풍부한 경덕진은 명, 청 시대 동서 교류의 주역이 되었다.

원나라 황실은 회화에서는 주역이 되지 못했지만, 황실의 이국적인 장식 취향 덕분에 자기 분야에서는 많은 시도가 이루어졌다. 이 시기에 발달한 청화백자와 유리홍은 경덕진에서 완성한 기법인데 나중에 명나라 시대 도자기에서 빛을 보았다. 청화백자란 굽기 전의 그릇에 코발트로 그림을 그리고 투명 유약을 발라 1300도의 고온에서 구운 자기를 가리킨다. 유약 아래에 장식을 그리는 방식이라서 유하체釉下體라고도 부른다. 코발트는 고온에서도 변형이 일어나지 않아 유약과 함께 구워질 수 있지만 그만큼 정제하기 힘든 안료였다. 그래서 코발트를 구하는 방식에 따라 청화자기의 역사가 달라진다. 즉 자기에 그림을 그리게 된 이후로 유약과 자토(紫土, 도자기를 만드는 흙) 그리고 안료가 자기의 중요한 요소가 된다.

원나라 말, 명나라 초기에 제작된 것으로 추정되는 〈청화백자수초어문주병〉과 명나라 영락년간(1403~1424)에 제작된 〈청화백자선인매병〉은 둘 다 청화백자이지만, 자기에 그려진 그림의 푸른 색감은 많이 다르다. 명나라 초기 영락년간에 환관 정화(靖和, 1371~1433)는 거대한 함대를 이끌고 아프리카에 이르기까지 원정을 갔다. 정화는 뛰어난 지략가였고, 그가 이끄는 함대는 화약으로 무장해 천하무적이었다. 그러나 이

48 〈청화백자수초어문주병靑華白磁水草魚紋酒瓶〉, 경덕진, 높이 30.3cm,
원(14세기), 뉴욕 브루클린박물관

49 〈청화백자선인매병靑華白磁仙人梅瓶〉, 경덕진, 높이 34.6cm,
명(15세기 초), 뉴욕 메트로폴리탄 미술관

원정은 비용이 엄청나게 많이 드는 시도였다. 이들은 자신들이 지나쳐 간 땅을 식민지로 만들지 않았고, 원정 경로를 따라 무역이 성행하지도 않았다. 즉 이들의 원정은 중국 황제의 우위를 과시하려는 정치적인 목적 외에 실질적인 이익이 없었다. 바로 다음 대 황제인 홍희제부터 이러한 원정에 반대했을 정도였다.

그러나 청화자기의 생산이라는 측면에서는 이 원정의 의미와 효과가 전혀 달랐다. 정화가 이끈 원정대가 페르시아에서 들여온 청색 안료가 수마르트라고 불리는 코발트였다. 코발트로 그려진 청화백자는 색감에 농담(濃淡. 색의 짙음과 엷음)이 생겨 마치 수묵화와 같은 분위기를 만들어 냈다. 비평가에 따라 평가는 다르지만 중국의 청화백자 가운데 페르시아에서 수입된 안료로 자기를 만든 영덕년간과 그 뒤를 이은 선덕년간(1426~1235)에 제작된 청화백자를 최고로 꼽는 이가 많다.

원정이 끝나고 코발트 안료가 고갈되면서 중국 도공들은 자체적으로 청색을 정제했는데 어떤 때는 평등청이라는 안료로 그리기도, 어떤 때는 서역의 회청료에 석청을 섞어 그리기도 했다. 평등청은 불투명하고 색감이 단순한 느낌을 주며, 배합 비율에 따라 다양한 색감이 난다. 이처럼 안료의 수급 상황에 따라 청화자기의 색감에 변화가 생겼지만 경덕진의 자기 생산은 언제나 성황을 누렸다.

앞에서 언급한 바와 같이 청화백자는 주로 유하체 채색

기법으로 제작되었다. 이와 반대 기법이 유상체釉上體 기법이다. 유상체는 불에 구운 자기 위에 여러 색 안료로 장식을 그리고 다시 저온(약 900도)에서 굽는 방식을 말한다. 코발트로 밑그림을 그려 구운 자기에 여러 빛깔로 장식을 그리고 다시 구우면 유약의 아래와 위에 두 가지 층의 그림이 만들어진다.

코발트 외의 다른 안료들은 1300도의 고온에서 구울 경우 변색이 일어나기 때문에 이를 보완하고자 고안한 방식이지만, 투명한 유약의 막을 사이에 두고 푸른색과 다른 색료의 조화가 의외의 효과를 만들어 냈다. 이 기법을 투채(鬪彩, 채색의 겨룸)라고 부른다. 성화년간(1465~1487)에 완성된 이 기법을 바탕으로 만들어진 〈투채계항배〉는 성화년간에 제작된 도기 잔 중에 최고로 꼽힌다. 수탉과 암탉, 거기에 화초라는 소박한 소재를 묘사하고 있지만 유약의 아래층에서 번져 나온 청색과 위층에 칠해진 채색의 조화가 화려하다.

17세기 경덕진은 명 왕조에서 청 왕조로 넘어가는 시기에 위기를 맞기도 했으나, 청나라 시대에 이르러서도 황제가 직접 관리를 파견해 가마를 관리하는 등 중요하게 다루어졌다. 청나라 시대에는 채색 자기 기법이 한층 더 발달했다. 옹정년간(1723~1735)에 안료에 금속을 섞어 태토 위에 직접 그림을 그리고 불에 굽는 분채 기법과, 구워진 자기 위에 서양에서 수입한 법랑용 안료, 즉 에나멜로 그림을 그리고 이를 다시 구워 내는 법랑채 기법이 유행한다.

50 〈투채계항배鬪彩鷄缸杯〉, 높이 3.4cm, 경덕진, 명(16세기), 개인소장

〈옹정서양인물쌍체병〉은 옹정년간에 법랑채로 만든 병이다. 칠보라고도 불리는 법랑은 금속에 유리질을 입히는 기법으로서, 원나라 이전부터 사용되었다. 특히 명나라 경태년간(1450~1457)에 유행한 칠보 기법은 청색이 매우 아름다워 경태람景泰藍이라고 불렸다. 이 기법은 유리질의 유약에 금속 산화물을 넣어 이전보다 발색이 자유롭다는 장점이 있는데, 청나라에서 다시 유행했다. 그 결과 경태람을 금속이 아닌 자기에 적용해 법랑채가 만들어졌다. 이 기법을 한편에서 에나멜 기법이라고도 하는데 서양에서 수입한 안료가 쓰이면서 소재나 화법이 서양의 영향을 받기도 했다.

〈옹정서양인물쌍체병〉의 경우, 자기 표면에 서양 인물들이 서양 화법으로 그려져 있다. 소재가 서양 사람이라는 것보

51 〈옹정서양인물쌍체병擁正西洋人物雙體瓶〉, 높이 21.7cm, 청

다 더 놀라운 점은 인물 묘사에 사용된 명암법이 매우 숙련 됐다는 사실이다. 법랑채는 투채에 사용된 안료보다 더욱 정교하게 색감을 조정할 수 있어서 이처럼 세련된 기교가 가능하기도 했지만, 그보다는 청 황실에 명암법에 익숙한 중국 화가들이 활동하고 있었다는 것을 보여 주는 증거다. 실제로 당시 청 황실에는 강희년간(1662~1722)에 서양 선교사들에게서 서양화 기법을 배운 궁정 화가들이 활동하고 있었다.

경덕진은 오랜 기간 중국 자기 수출의 중심 역할을 했다. 만력년간(1573~1620)에 왕세무라는 인물은 "절굿공이 소리에 땅이 진동하고 불꽃이 하늘로 터져 밤에도 잠을 못 들게 하니 '일 년 내내 천둥과 번개가 치는 진鎭'이라고 농담 삼아 말한다"라는 말을 남기기도 했다. 실제로 선덕년간(1426~1435)

에 한 번 구울 때 만들어지는 용봉자기는 무려 44만 3500개였다고 하는데 이것은 철저한 분업 덕분에 가능했다. 이 공정이 얼마나 경이로웠는지는 1712년 프랑스인 선교사 피에르가 쓴 편지에 잘 묘사되어 있다.

> 한 사람은 그릇의 아가리 바로 밑에 선 하나를 긋는 일 외에 아무것도 하지 않는다. 그러면 다음 사람은 꽃의 윤곽선을 그리고, 세 번째 사람은 색을 칠한다.[9]

피에르는 한 개의 자기가 만들어지기까지 무려 70명의 손을 거치며, 한 사람은 전체 공정 중에서 단 한 부분만 맡았다고 전했다. 수출 규모도 거대했다. 네덜란드에서 보내진 나무 견본을 토대로 제작된 자기는 대만을 통해 인도네시아에 있던 네덜란드 동인도 회사가 수입했는데, 기록에 의하면 1643년의 물량이 12만 9036점이었다.

후발 주자, 고려와 조선

10세기에 신라 왕조가 고려 왕조로 바뀐 후 4대 고려 왕 광종(光宗, 재위 949~975)은 왕권 강화를 위한 개혁에 몰두했다. 당시 중국은 오대십국이 멸망하고 북송으로 접어드는 혼란기였다. 이 시기에 중국과 우리나라 자기의 영역에도 큰 변화가 일어난다. 극심한 혼란으로 월주요의 도공들 중 일부가 고려

V

로 이주한 것이다. 그 결과 10세기 고려에서 청자가 만들어지기 시작했다. 이 때문에 고려 초기의 청자는 중국의 월주요와 같은 방식으로 만들어졌다. 가마도 벽돌을 쌓아 만든 월주요의 가마와 유사하다. 그러나 이후 고려 도공들은 우리나라의 기후에 알맞은 구조의 가마를 만들어 냈고 굽는 방식도 독자적으로 발전시켰다.

〈청자잔탁〉에서 볼 수 있듯이 12세기 고려의 청자는 비약적으로 발전했다. 이 시기 고려청자는 완벽한 색감과 명료한 형태를 자랑하는데, 북송 휘종 때의 사신 서긍은 고려청자를 보고 그 색감을 '비색청자(翡色靑瓷, 비취옥색을 닮은 청자)'라고 기록했다. 북송의 사대부들은 고려의 비색청자가 천하제일의 하나라고 꼽았을 정도였다. 이처럼 청자에 비색이라는 수식어가 붙을 만큼 고려는 자기의 이상이었던 '옥기玉器'의 재현에 성공했다.

12세기 말에 이르면 고려청자는 형태에서 기교의 극치를 추구하고, 문양에서 상감 방식을 발전시키며, 새로운 경지를 향해 나아갔다. 이제 세계가 부러워할 자기 생산 국가가 중국에 이어 하나 더 등장한 것이다.

조선 초기에는 청자에 백톳물을 바르고 이전보다 투명해진 유약을 발라 구운 분청사기* 혹은 분청자가 일반적으로

* 　조선에서는 분청자기를 유독 분청사기라고 불렀는데, 자기를 만드는 사람을 자기장이라고 부르기도 하지만 사기장이라고도 불렀다. 사기와 자기는 같이 사용되었다.

52 〈청자잔탁青磁托盞〉, 높이 5cm, 고려(12세기 말), 국립중앙박물관

쓰였다. 이 자기들은 바탕은 청자 흙이지만, 백토를 발라 화장한 것같이 하얗다. 조선 시대에 이 분청사기가 널리 쓰인 것은 고려와 조선 두 사회의 구조가 근본적으로 다르기 때문이었다.

조선은 고려와 달리 귀족 중심 국가가 아니었으며 유교적 이상을 꿈꾸는 문인들이 중심이 된 나라였다. 이들은 당연히 고려의 상류층 사람들과는 미적 감각이 달랐다. 또한 조선 사회에서는 자기를 사용하는 계층이 넓어지기도 했다. 조선 시대의 분청사기를 청자에서 백자로 넘어가는 과도기적 형태로 보는 입장도 있지만, 분청사기는 분명히 시대의 변화를 반영한 독자적인 미감을 지니고 있다. 〈분청사기분장문발〉 또는 〈분청사기덤벙무늬사발〉이라는 이름으로 불리는 이 그릇에서 볼 수 있듯이 분청자의 묘미는 그릇을 무심하게 만드는 장인의 노련한 손길에 있었다. '덤벙'이라는 명칭은 백톳물에 '덤벙' 넣었다고 해서 붙여진 이름이다. 분청사기는 그만큼 편하게 만들어졌다.

53 〈분청사기분장문발粉靑沙器粉粧文鉢〉, 높이 9cm, 조선(16세기), 국립중앙박물관

15세기 초인 세종 때 청화백자의 최고봉이라고 일컬어지는 선덕년간의 청화백자가 조선에 소개된다. 이후 조선도 백자의 생산에 몰두해 세조 때는 국가에서 직접 도요를 관리

하고 자체적으로 푸른색 안료를 만들기 시작했다. 성종 때인 1470년 이후에는 조선에서도 청화백자가 생산되었고 백자의 생산과 함께 분청사기는 사라진다.

세 번째 주자, 일본

조선의 분청사기는 일본에도 많은 영향을 미쳤다. 조선 분청 사기만이 지닌 작위적이지 않은 편안함이 일본 사회에 큰 영향을 미친 것이다. 이전까지 중국의 도자기에 심취해 있던 일본은 조선의 자기에 눈길을 돌리기 시작했다. 때마침 일본의 다도茶道 문화를 이끈 센리큐(利休, 1522~1591)가 주장한 것이 '자연의 상태로 돌아가야 마음의 평정을 얻는다'는 믿음이었다. 이러한 주장과 분청사기의 미감은 서로 딱 맞아 떨어졌다.

센리큐는 일본을 통일한 도요토미 히데요시의 다도 자문을 맡기도 했는데, 이처럼 이 시기 일본에서는 다도 문화가 크게 발달했다. 전국 시대의 혼란기를 거치며 심신이 지친 무사들이 무장을 해제하고 자유인으로서 마시는 차 한 모금을 소중한 휴식으로 생각했기 때문이다. 여기에 무심한 듯 편안하게 만들어진 분청사기 다완(찻사발)의 천진함은 그들에게 이상향을 보여 주었다.

16세기 말 이 무사들이 바다 건너 전쟁을 일으켰다. 바로 임진왜란이다. 임진왜란은 우리나라와 일본 사회 전반에 많은 영향을 끼쳤다. 특히 일각에서 임진왜란을 도자기 전쟁

V

이라고까지 부를 정도로 자기의 역사가 크게 변화했다. 전쟁 동안 조선의 많은 도공이 일본으로 끌려갔는데 이들 중 한 사람이 이삼평(李參平, ?~1655)이다. 이삼평은 사가현 아리타의 이즈미야마에서 고령토를 찾아내 1616년 일본에서 첫 번째 자기를 만들어 냈다. 이를 계기로 일본에서는 자기를 만드는 기술이 급속하게 발전했다. 이제 동양에서 자기를 만들 수 있는 나라가 하나 더 늘어났고, 이와 함께 동아시아 사회의 정세는 크게 바뀐다.

자기를 통해
급변하는 정세

명에서 청으로의 왕조 교체기에 청나라는 외국과의 해상무역을 금지했다. 중국 남부의 한족 세력에 대한 일종의 견제 조치였다. 이 공백기를 놓치지 않은 나라가 일본이다. 일본은 당시 경덕진의 법랑채 기법을 받아들여 채색 자기 산업을 비약적으로 발전시켰다. 1650년 일본은 중국산 채색 자기 못지 않은 이로에色繪 자기를 만들었고, 본격적으로 수출하기 시작했다.

〈이로에월매도다호〉가 보여 주듯이 일본의 채색 기법은 화려함의 극치라고 할 수 있다. 1653년부터 네덜란드 동인도회사는 일본산 자기를 유럽 사회에 공급하기 시작했다. 이와 더불어 일본의 우키요에 목판화*가 유럽에 전래되면서 유럽인들 사이에 일본 문화가 널리 알려졌다. 이처럼 1750년대까지 유럽에 자기를 수출하며 일본이 얻은 것은 막대한 경제적 이득만이 아니었다. 일본인들은 근대화에 대해 자신감을 얻었다. 이 자신감은 1867년 메이지 유신과 제국주의로 이어지는 원동력이었다.

* 17세기에서 20세기 초에 에도 시대 일본에서 성립된, 당대 사람들의 일상생활이나 풍경, 풍물 등을 그려 낸 풍속화를 가리킨다.

54 〈이로에월매도다호色絵月梅図茶壺〉, 아리타, 높이 30cm, 에도, 도쿄 국립박물관

55 〈양채황지양화방병磁胎洋彩黄地洋花方瓶〉, 높이 26.6cm, 청(18세기), 베이징 국립고궁박물관

56 〈분채인물도반粉彩人物圖盤〉, 직경 38cm, 청(18세기), 브뤼셀 왕립미술관

57 〈양채범선도반洋彩帆船圖盤〉, 직경 36.5cm, 청(1756년), 런던 빅토리아 앨버트 박물관

청나라의 자기는 기법 면에서 전무후무하리만큼 높은 완성도를 이루었다. 〈양채황지양화방병〉에서는 이전보다 화사해진 색감과 병 표면에 가득한 꽃 장식의 완벽에 가까운 농담 표현을 볼 수 있다. 이러한 기법의 발전을 바탕으로 〈양채범선도반〉과 〈분채인물도반〉 등이 수출용 자기로 생산되었다. 청나라 도공들은 이렇게 해서 유럽이라는 주요 시장을 되찾았고, 18세기 유럽 전역에는 중국 자기 열풍이 몰아쳤다. 이 시기 경덕진의 자기를 받아, 서양에서 보내 준 도안으로 그림을 그려 굽는 가마가 따로 있을 정도였다. 다만 지금처럼 운송이 쉬운 시대가 아니어서 서양으로부터 그림의 도안이 오고 완성된 자기를 보내는 데 몇 년이 걸렸다.

당시 유럽에서 중국 자기의 인기는 엄청났다. 작센 왕조의 아우구스투스 왕은 자신의 근위병 1개 연대 전체를 녹채 꽃병 한 쌍과 바꾸기도 했다. 또한 진짜 중국제 자기를 구입하기 어려운 유럽의 소비자들을 대상으로 동양풍의 우윳빛 유리 찻주전자가 제작되어 팔렸다. 근세 유럽인들이 동양 자기를 그토록 열망했던 이유는 동양제 그릇의 우수함도 있지만 그보다는 이국 문화에 대한 동경, 또는 이처럼 이국 물품을 소유할 수 있었던 상류층 사람들에 대한 동경이 크게 작용했다.

유럽 사회 전역을 뒤흔든 자기 열풍은 결국 자체 생산을 위한 기술 개발로 연결되었다. 1709년에 유럽에서 첫 자기

가 생산되었다. 그렇지만 유럽의 자기 제품이 동양의 자기 제품과 비교해 경쟁력을 갖기까지는 한 세기가 필요했다. 19세기에 이르면 유럽 국가들에서도 자기를 자체적으로 생산하기 시작했고, 동양의 자기 수출 산업은 사양길로 접어들었다. 이제 중국에 남은 것은 굴욕적 개항이었다.

중국과 일본이 채색 자기 기법으로 서양인들의 취향에 맞는 자기 제품을 만들어 내고, 때로는 이들이 원하는 대로 맞춤식 제작까지 하면서 부를 끌어 모을 때 조선은 반대의 길을 가고 있었다. 조선이 이처럼 패쇄적인 길을 선택한 이유 중 하나는 명나라를 무너뜨리고 건국한 청나라에 대한 반감 때문이었다.* 그러나 그 시발점은 역시 조선의 건국이념에 있다고 보아야 한다.

조선을 건국한 주요 세력은 이상적 유교 국가를 꿈꾼 성리학자들이었다. 16세기 말에 제작된 〈백자청화매죽조문호〉에서 볼 수 있듯이 조선의 청화백자에는 신기하고 진귀한 대상보다는 전통적인 문인화의 장면들이 주로 그려졌다. 조선의 도공들은 투박하고 실용적인 형태로 그릇을 만들어 그 위에 시 한 수를 적었고, 때때로 매화 한 가지와 새 한두 마리, 화려하지 않은 평범한 들꽃과 풀벌레를 그려 넣기도 했다.

* 조선은 건국 이후 명과의 친선관계를 국가의 근본 정책으로 삼았고, 임진왜란 시기 명이 조선을 도와 군대를 출병시킨 이후에는 이를 재조지은(再造之恩, 나라를 다시 살려 준 은혜)이라고 칭하며 명에 은혜를 갚아야 한다고 주장하기도 했다. 그만큼 조선은 명과 돈독한 친분 관계를 유지하고 있었기에 명을 무너뜨린 청에 반감을 품을 수밖에 없었다.

58 〈백자청화매죽조문호白磁青畵梅竹鳥文壺〉, 높이 25cm, 조선(16세기 초), 국립중앙박물관

명나라가 멸망한 후에 조선은 더욱 이상적인 유교 사회를 지향하게 되었다. 이들은 북송대의 유교적 이상주의자들처럼 실경 산수에 관심을 가졌으며, 문인화의 향취가 살아 있는 청화백자를 선호했다. 조선 초기에 명으로부터 전래된 화려한 문양보다 일상의 평이함을 택한 것이다.

18세기 영조 시대는 조선 사회가 내부적으로 안정된 시기였다. 이 시기 우리나라에서는 진경(眞景, 실제 경치)에 대한 관심이 더욱 높아졌다. 대표적인 화가가 겸재 정선(鄭敾, 1676~1759)이다. 그의 〈인왕제색도〉는 광화문 서쪽으로 보이는 인왕산의 풍경을 그린 것이다. 실제로 인왕산은 바위산이라서 날씨에 따라 산의 빛깔이 아주 다르게 나타난다. 비가 오거나 눈이 오면 바위가 검게 젖어 들고, 맑은 날에는 바위가 햇빛을 받아 하얗게 빛난다. 정선은 주위 환경의 미세한 변화를 포착해서 비가 개고 구름이 걷히는 인왕산의 풍경을 그렸다. 이렇게 자연의 형태를 사실적으로 재현할 뿐 아니라 풍경을 체험한 이들이 함께 즐길 수 있는 그림을 가리켜 실경 산수 중에서도 진경 산수라고 부른다. 정조 때의 조선은 이러한 진경 산수를 본격적으로 추구했다.

〈백자호〉, '달항아리'라고 불리는 도자기가 조선의 백자를 대표하는 것도 같은 맥락이다. 이 항아리는 한 번에 만들기 불가능할 정도로 크다. 그래서 윗부분과 아랫부분을 따로 만든 후에 붙여서 굽는 방식으로 만든다. 이에 따라 그릇의 형태가 자연스럽게 비대칭이 되는데 마치 하늘의 달이 완벽한 구체가 아니듯 달항아리 역시 비정형적인 형태가 되는 것이다. 이처럼 불완전한 원형은 달항아리의 특징으로서 긴장감을 풀어 주며 편안하고 익숙한 느낌을 전달한다.

청나라와 일본 도공들이 기교의 완성도를 극단적으로 추구한 데 반해 조선의 도공들은 일상생활의 정서가 녹아 있는 자기를 만들었다. 이 같은 독자적인 미감은 자기에만 나타나는 것이 아니다. 중국을 방문한 조선의 사신들은 명나라 혹은 청나라의 화가로부터 자신의 초상화를 그려 오곤 했다. 그러나 이들 대부분은 중국 화가의 그림이 마음에 차지 않았던 모양이다. 귀국한 후에 그 그림을 참고로 해 다시 그리는 경우가 많았기 때문이다. 조선의 수용자들은 색감에 대한 취향뿐만 아니라 선의 묘사 방식과 색의 비중에 대한 선호 역시 중국과 달랐다.

조선 후기 사회는 외국의 정세나 상황의 변화를 인식하고 있었으며, 상

59 〈백자호白磁壺〉,
높이 46cm, 조선(18세기 초),
국립중앙박물관

품 경제가 발달하고 시민계층이 성장하고 있었다. 그러나 사회 전반적인 취향은 더욱 보수적인 쪽으로 흘렀다. 왕실의 대외 정책 역시 더욱 폐쇄적이고 배타적인 태도를 취하게 되었다. 즉 동북아시아 지역의 자기 생산국 세 나라는 서로 다른 방식으로 근대화를 진행했다.

청은 우월한 입장에서 서양과 교류하려 했다. 그러나 서양 세력과 충돌하며 아편전쟁이 일어났고 결국은 굴욕적인 관계에 접어들 수밖에 없었다. 이에 반해 일본은 자신들의 방식을 버리고 서양의 방식을 따랐다. 물론 그에 따른 부작용도 많았지만 동북아시아 국가들 중에 가장 먼저 패권을 차지했다. 중국이 서양 문물을 받아들인 것은 일본보다 뒤였다. 결국 중국은 일본의 개화를 참고하면서 서양 문물을 흡수하기 시작했다.

조선은 개화와 쇄국의 충돌이 어느 나라보다 컸다. 급변하는 시대에 조선은 표류했고, 민중은 쇄국적 경향을 강하게 띠었다. 이런 경향은 미술에도 영향을 미쳤다. 일제 강점기 조선인에 대한 회유책으로 열린 조선미술전람회에서 중국이나 일본과는 달리 3부에 서예, 사군자를 넣은 것은 전통에 대한 고집이 삼국 중에 가장 강했기 때문이다.

VI

혁명의 시대

근대 미술

전제 왕정과 신분에 따른 계급주의가 급속도로 약해지기 시작한 18세기 말, 유럽에서는 산업혁명과 시민혁명이라는 두 가지 도화선이 사회 변화를 촉발했다. 새롭게 부상한 도시 중산층 시민계급은 왕실과 귀족, 교회가 중심이 되었던 미술 시장의 판도를 바꾸었다. 과거 왕실과 귀족 사회의 상류층 사람들이 개인 저택과 궁정에서 가까운 지인들에게만 공개했던 예술품이 공공 미술관과 박물관의 소장품으로 전환되어 일반 시민이 접할 수 있게 된 것도 이 시대였다. 상대적으로 자유로워진 분위기 속에서 미술가들은 그 어느 때보다 독자적인 시각과 표현 방식을 드러냈다. 19세기 낭만주의와 사실주의, 인상주의 사조는 이러한 맥락에서 고찰할 필요가 있다.

시민의 성장과
미술의 변화

18세기 영국에서 시작된 산업혁명으로 석탄, 증기 등 새로운 에너지원과 기관이 발명되고, 공산품의 대량 생산이 가능해짐에 따라 수공예 공방 중심이었던 제조업의 형태가 공장 중심으로 변화했다. 이는 기술적인 변화에 그치지 않았다. 노동의 형태가 달라지고, 교통과 통신이 발달하며 대도시가 급속도로 성장했다. 이에 따라 전통적인 봉건 사회의 중심축이었던 지주 계급이 쇠퇴하고 산업 자본가가 나타났다. 공동체적 농경 사회 대신에 대도시 노동자와 부르주아 계층이 주요 구성원인 새로운 형태의 사회 구조가 만들어진 것이다.

이제 자산의 유무에 따라 사회 계급이 나눠지고 이에 불만을 품는 사람들이 급속도로 늘어났다. 사회구조에 대한 반발이 일자 그 결과로 일반 시민의 참정권 요구가 거세졌다. 영국에서는 이러한 참정권과 선거법 개정 움직임이 19세기에 본격화되지만, 프랑스에서는 18세기 말 훨씬 더 과격한 형태로 터져 나왔다.

프랑스혁명과
신고전주의

유럽의 여러 전제 국가 중에서도 프랑스에서 시민혁명이 먼저 일어난 것에 대해 여러 학설이 있다. 당시 프랑스 사회는 다른 나라들보다 부유한 시민계급이 정치에 참여할 기회가 엄격하게 배제되어 있었다. 반면에 사회적·정치적 개혁을 주창하는 계몽주의 철학은 더욱 광범위하게 유포되었고 프랑스 왕실과 정부는 이러한 사회의 요구와 시민계급의 동요에 적절히 대응하지 못했다. 앞 장에서 살펴본 루이 15세와 16세 시대의 로코코 양식 미술품들을 보면 이러한 정황이 분명하게 드러난다.

1789년 극단적으로 악화된 국가 재정 문제를 타개하기 위해 소집한 삼부회가 결렬되자 7월 14일 왕의 폭정을 상징하는 바스티유 감옥을 군중이 점거하면서 혁명이 시작되었다. 혁명은 봉건제를 폐지하고 시민 평등권을 보장하는 새로운 헌법의 제정으로 이어졌다. 그러나 국민공회가 처음에 준비한 입헌군주정 체제는 제대로 받아들여지지 않았으며, 모든 국민이 자결권을 가진다는 혁신적인 원칙에 대해 유럽 각국의 군주와 왕실은 경계심을 드러냈다. 이 때문에 프랑스 혁명정부는 내외부적으로 반혁명 세력에 맞서야 했다. 루이 16세

일가족의 처형과 귀족들에 대한 학살은 이러한 상황에서 벌어진 극단적인 사건이었다. 이후 등장한 공포정치와 유럽 전역에 걸친 혁명주의자와 반혁명주의자 간의 투쟁, 그리고 이러한 와중에 혜성처럼 등장한 전쟁 영웅 나폴레옹 보나파르트에 이르기까지 18세기 말의 프랑스 사회는 엄청난 격랑을 겪었다.

디드로(Denis Diderot, 1713~1784)가 달랑베르와 함께 편찬을 주도한 『백과전서』는 프랑스 지식인 사이에 퍼졌던 계몽주의가 18세기에 이미 정부와 마찰을 빚고 있었음을 보여 준다. 1751년부터 20년이 넘는 기간 동안 진행된 이 방대한 출판 사업은 식물과 요리, 천궁도에 이르기까지 각 방면의 다양한 지식과 정보를 아름다운 판화와 함께 집대성한 것이다. 디드로 자신의 말을 빌리면 『백과전서』의 출판은 지식을 대중적으로 확장하고 비판적 사고력을 계발해 '보편적 사고의 틀을 바꾼다'는 목적을 지니고 있었다. 합리주의와 인간 이성에 대한 믿음을 바탕으로 학문과 예술 분야 전반에서의 진보적이고 혁신적인 사상을 대담하게 실었기 때문에 정부와 교회뿐 아니라 동료 학자들에게서도 반발을 샀지만, 다른 한편으로는 지식의 대중화에 크게 기여했다.

『백과전서』 '드로잉' 항목에 포함된 삽화들은 아카데미 미술 교육에서 중요한 위치를 차지하는 인체의 해부학적 지식에 대한 강조와 더불어 고대 헬레니즘 조각 작품을 모범으

1 디드로의 『백과전서』 삽화

2 디드로의 『백과전서』 삽화

3 디드로의 『백과전서』 표지, 1751-72년, 미시간 대학도서관

로 삼은 이상적인 비례론을 담고 있다. 그 내용을 보면 18세기 말에도 프랑스 미술에서 고전지향적인 성향이 확고하게 자리 잡고 있음을 알 수 있다. 특히 인간중심주의와 합리주의가 고전 그리스 철학에 기원을 두고 있다는 당시 지식인들의 관점은 예술과 문학 전반에서 신고전주의 사조가 널리 확산되는 계기가 되었다.

『백과전서』삽화 작업에 참여한 프라고나르(Jean-Honoré Fragonard, 1732~1806)는 당시 프랑스 사회의 급변하는 예술 취향으로 인해 큰 타격을 입은 인물이다. 로코코 양식의 거장인 부셰(François Boucher, 1703~1770) 문하에서 교육을 받은 그는 아카데미 최고 상인 로마 상 수상자였다. 이탈리아 유학 기회를 얻은 그는 후기 바로크의 화려하고 장엄한 양식과 표현 기법을 익혔다. 1761년 파리로 돌아온 후에는 왕립 아카데미 회원이 되었으며, 이후 20여 년 동안 왕실과 귀족을 상대로 풍속화와 풍경화 등을 그렸다. 디드로의 『백과전서』에 그의 스케치 작품이 인그레이빙 판화로 실린 것은 당시 그의 인기를 보여 주는 증거다.

그러나 로코코 양식이나 감미로운 소재에 대한 대중의 관심은 급속도로 식어 갔다. 프라고나르의 후기 작업 가운데 바리 부인의 주문을 받아 제작한 네 점짜리 회화 연작은 이러한 상황을 단적으로 보여 준다. 바리 부인은 퐁파두르 부인의 뒤를 이어 루이 15세의 애첩이 된 인물이다. 작은 낙원과

4 〈사랑의 진행: 만남〉, 프라고나르, 318×244cm, 1771년경, 뉴욕 프릭콜렉션

5 〈사랑의 진행: 고백〉, 프라고나르, 318×215cm, 1771년경, 뉴욕 프릭콜렉션

도 같은 아늑한 정원에서 젊은 연인의 사랑이 맺어지는 과정을 묘사한 이 연작은 새로 지은 바리 부인의 살롱에 걸릴 계획이었지만 결국 취소되었다. 그림이 서투르고 조야하다는 비판까지 돌 정도로 평이 좋지 않았던 것이다. 당시에는 이미 신고전주의가 대세였으며, 프라고나르는 시대착오적인 화가로 치부되었다. 특히 프랑스혁명 이후에는 왕실과 귀족을 고객으로 삼았던 전력 때문에 활동이 거의 불가능해졌으며, 세간에 잊힌 채로 생애를 마감했다.

그와는 거의 정반대 쪽에 있었던 인물이 다비드(Jacques-Louis David, 1748~1825)다. 다비드는 프라고나르와 같이 부셰 밑에서 화가 훈련을 시작했지만 서로 기질이 맞지 않아 다른 선생의 문하로 들어갔고, 프라고나르보다 조금 늦은 1776년에 로마 상 장학금을 받아 이탈리아로 유학을 갔다. 그는 이곳에서 당시 이탈리아와 유럽을 뜨겁게 달군 그리스 복고주의를 빠르게 흡수했다. 프랑스로 돌아온 후 다비드가 제작한 일련의 작품은 주제와 형식 면에서 신고전주의의 교과서라고 할 만하다. 1780년대에 그는 주로 그리스 고전기와 로마 공화정 시대의 역사를 주제로 한 그림들을 통해 엄격한 윤리관과 자기희생의 덕목을 강조했으며, 비평계와 일반 대중 양쪽으로부터 큰 호응을 얻었다. 널리 알려진 〈호라티우스 형제의 맹세〉는 이 시기 작품들 중 하나다.

프랑스혁명을 계기로 다비드는 알레고리보다 직설적인

6 〈호라티우스 형제의 맹세〉, 다비드, 330×425cm, 1784년, 파리 루브르 박물관

주제에 매진했다. 신화와 고대사가 아니라 동시대의 정치적 이슈를 작품에 재현한 것이다. 그러나 그의 어법 자체는 변하지 않았다. 시민혁명가들을 묘사하는 방식에서도 소크라테스나 브루투스, 호라티우스 형제를 그릴 때처럼 영웅적인 이상화와 고전주의적인 조형 양식을 엄격하게 지켰다. 〈마라의 죽음〉은 다비드의 신고전주의 양식이 이탈리아 르네상스와 프랑스 바로크 미술의 고전주의를 얼마나 충실하게 계승했는지 잘 보여 준다.

　'민중의 친구' 마라는 혁명 지도자 중 한 사람으로서 프랑스혁명 중 프랑스를 통치한 국민공회의 중심 세력이었다.

VI

그는 평소 피부 질환 때문에 반신욕을 하며 업무를 보는 일이 많았는데, 1793년 왕당파 지지자였던 한 젊은 여성이 탄원자로 가장해 반신욕을 하던 그를 암살했다. 다비드는 암살의 순간을 직접 목격이라도 한 듯이 생생하게 공간을 구성했다. 욕조 안에 앉아 수건으로 머리를 감고 있는 마라는 이미 숨을 거둔 상태이지만 여전히 손에 탄원서와 펜을 들고 있다. 특히 탄원서에는 "1793년 7월 13일, 마리-안네-샤를로트 코르데가 시민 마라에게, 비천한 제게 친절을 베풀어 주시기 바랍니다"라는 구절이 보이는데, 다비드는 암살자의 거짓 편지를 화면 중앙에 클로즈업함으로써 역설적으로 주인공의 인품과 희생을 강조한다.

혁명 당시 다비드가 보여 준 엄격한 신고전주의 조형관과 정치관에 탄복한 사람들은 1800년대 이후 그의 행적에 당혹감을 금치 못한다. 똑같은 열정적 태도와 조형적 어법을 사용해 이번에는 황제정을 찬양하는 작업에 몰두했기 때문이다. 다비드는 나폴레옹이 혁명 정부의 청년 장교일 때부터 그의 초상화를 제작했는데, 거의 마지막 시기에 해당하는 것이 1812년의 초상화다. 이 작품은 여러 측면에서 다비드가 그린 다른 황제 초상화와 구별된다. 우선 작품의 주문자가 프랑스 황실이 아니라 당시 적대적인 관계에 있던 영국의 한 귀족이라는 사실이 독특하다.

나중에 제10대 해밀턴 공작이 된 알렉산더 더글러스는

7 〈마라의 죽음〉, 다비드, 165×128.3cm, 1793년, 벨기에 왕립 박물관

8 〈서재의 나폴레옹〉, 다비드, 204×125cm, 1812년, 워싱턴 내셔널갤러리

고대 이집트 미라에서부터 서적과 필사본, 동시대 미술품에
이르기까지 다양한 유물과 예술품을 수집한 인물이었다. 그
가 거금을 주고 구입한 이 초상화에서 나폴레옹 황제는 새벽
4시가 넘은 시간에 초가 닳을 때까지 업무에 몰두하는 모습
으로 그려졌다. 책상 위에 아무렇게나 놓여 있는 두루마리가
특히 눈길을 끄는데, 'CODE'라는 단어가 보인다. 이것은 동
시대 사람이라면 누구나 눈치챘을 단서다.

1804년에 제정되고 시행된 『나폴레옹 법전Code Napoléon』
은 나폴레옹 황제의 가장 큰 업적 중 하나다. 이 법전은 법
앞에서 모든 시민이 평등하다는 기본 전제를 바탕으로 군주
의 개인적 은혜가 아니라 이성적 명령에 따라 시민의 권리를
보장하고 법률이 권리의 정당성을 확보하도록 했다. 법전의
핵심은 개인이 계급적 특권이나 교회의 지배로부터 해방되어
신체의 자유와 계약의 자유를 지니며 사유 재산은 침해할 수
없는 대상이라는 것이다.

영국 귀족인 더글러스가 정치적 대립 관계에도 불구하고
나폴레옹 황제에게 경의를 표한 것은 그가 전 유럽의 민법 체
계에 새로운 지향점을 제시했기 때문이다. 피곤한 기색을 띤
채 법전이 있는 책상 앞에 자랑스럽게 서 있는 황제의 모습을
통해 다비드는 법치 국가의 수호자로서 황제를 기리고 있다.

고대에 대한 동경

18세기 중반에서 19세기 초반까지 유럽과 신대륙을 휩쓴 신고전주의 사조의 중심에는 독일 미술사학자 빙켈만(Johann Joachim Winckelmann, 1717~1768)이 있다. 근세 미술사학의 아버지라고 불리는 이 인물은 『회화와 조각에서의 그리스 미술 모방에 관한 고찰』이라는 저작으로 유럽 학계에 혜성과 같이 등장했다. 그가 고전기 그리스 미술의 이상적인 아름다움에 적용한 '고결한 단순함과 고요한 장엄함edle Einfalt und stille Größe'이라는 표현은 현재까지도 여러 논문에 인용된다.

빙켈만이 동시대 미술과 사고 체계 전반에 미친 영향은 지대하다. 고대 유적지와 예술품에 대해 빙켈만이 묘사한 내용은 당시 여행 서적에 반영될 정도로 큰 인기를 끌었다. 특히 당시는 상류층 자제들을 위한 그랜드 투어가 활성화되는 등 고전적인 취향이 유럽 사회 전반에 퍼질 무렵이어서, 빙켈만의 책은 크게 성공했다. 빙켈만은 저서의 성공에 힘입어 로마로 이주했고, 그곳에서 고대 미술 연구를 계속했다.

당시 나폴리에서는 고대 도시 폼페이와 헤르쿨라네움을 발굴하고 있었는데, 빙켈만이 나폴리 왕실의 후원으로 답사 여행을 한 1758년에서 1764년까지는 이들 고대 도시의 발굴 작업이 가장 활발하게 진행되던 때였다. 빙켈만으로서는 고

대 문헌과 후대의 복제본, 르네상스와 바로크 시대의 모방품으로 접했던 고대 로마 유적과 미술품을 직접 대할 수 있는 귀한 기회였다. 또한 고대 미술사학계로서도 그가 남긴 발굴 보고서 덕분에 후속 연구 작업을 위한 학술적 체계를 갖추게 되었다.

폼페이와 헤르쿨라네움은 화산재에 파묻힌 후 18세기 중반 우물을 파던 한 남자에 의해 우연히 발견될 때까지 세간의 기억에서 멀어져 있었다. 이 고대 유적들이 빛을 보면서 유럽 사회 전역에는 고대 그리스와 로마 문명에 대한 열광적인 관심이 되살아났다. 사실 18세기 중반에서 19세기 초까지 서구 미술과 문학 분야를 휩쓴 신고전주의와 낭만주의 운동의 저변에는 이 고대 도시의 모습과 유물을 목격하거나 전해 들은 예술가들의 상상력과 동경이 자리 잡고 있었다.

더 나아가 신고전주의 사조가 유럽 사회에서 큰 호응을 얻은 배경에는 당시의 주류 사조였던 로코코와 후기 바로크 양식의 과장되고 사치스러운 성향에 대한 싫증뿐 아니라 그 토양이었던 귀족 문화에 대한 지식인 계층의 반발이 자리 잡고 있었다. 빙켈만은 고대 미술사를 포괄하면서 그리스 예술을 발전시킨 원천이 그리스 정부와 법 체계, 그리고 의식 속에서의 자유라고 기술한 바 있다. 고대 그리스인의 삶의 터전인 온화한 환경과 경제적, 정치적 조건이 육체와 정신의 자유를 북돋웠고, 이를 통해 이상적인 아름다움을 추구하는 예

VI

술이 발전했다는 것이다.

우리는 서양 미술 사조로서의 고전주의를 정의할 때 고대 그리스와 로마 미술을 전범으로 삼고 조화와 절제, 명백함을 추구하는 태도로 규정한다. 조형 양식적 측면에서는 명확성과 논리성, 안정된 형식과 규범, 균형과 질서에 대한 강조 등을 특징으로 든다. 그러나 18세기 말부터 서구 사회에서 대두한 신고전주의 예술가들의 주장이나 사고방식을 면밀하게 들여다보면, 이후의 낭만주의 예술과 신고전주의가 본질적으로 통하는 부분이 있음을 깨닫게 된다. 낭만주의 예술가들은 자신들의 시대에 사회 전반을 지배했던 신고전주의의 차가운 형식과 법칙에 대한 지나친 강조에 반기를 들었으며, 객관적 규범보다는 주관적 정서를, 이성보다는 직관적 판단을 중요시했다. 그러나 두 사조 모두 비천한 현실 너머에 있는 고전 고대, 혹은 상상과 꿈의 세계에 대한 동경을 내포하고 있다는 공통점이 있다.

이러한 신고전주의의 감성적 측면을 잘 보여 주는 작가가 덴마크 조각가인 토르발센(Bertel Thorvaldsen, 1770~1844)이다. 여러 신고전주의 예술가와 마찬가지로 그 역시 고향에서 학업을 마친 후에 로마를 방문했으며 이곳을 거점으로 활동했다. 1820년경에는 40여 명의 조수를 거느릴 정도로 명성이 높았는데, 당시 그리스 아이기나 섬에서 발굴된 고대 아파이아 신전 조각의 보수 작업을 맡은 것도 이 덕분이었다. 그

10 보수한 부분을 제거한 현재 모습, 베를린 내셔널갤러리

9 1820년대 토르발센이 보수한 아파이아 신전 조각 사진

러나 이때까지만 해도 고고학적 체계가 아직 잡히지 않아 유물의 보수는 고대 조각의 '복원'보다는 동시대의 감성에 따른 '재창조' 작업에 더 가까웠다. 토르발센만 하더라도 헬레니즘과 로마 시대의 복제본을 통해서만 고대 그리스 조각을 접했기 때문에, 르네상스 고전주의와 동시대 신고전주의 미학 이론에 맞추어 고대 그리스를 '재건'하고자 했다. 결국 그가 보수한 부분은 후대 고전 고고학자들의 집중적인 공격을 받았으며, 결국 제거되어야만 했다.

토르발센의 대표작 중 하나인 〈독수리로 분한 제우스에게 물을 먹이는 가니메데스〉를 보면 그가 왜 아케익기 조각의 복원 작업에 애를 먹었는지 짐작할 수 있다. 작품이 형상화한 이야기 소재는 신들의 제왕인 제우스가 독수리로 변신

11 〈독수리로 분한 제우스에게 물을 먹이는 가니메데스〉, 토르발센, 93.3×118.3cm, 1817년, 코펜하겐 토르발센 박물관

해 인간 왕자인 가니메데스를 납치한 후 신들의 연회에서 술을 따르게 했다는 내용의 그리스 신화다. 이 작품에서 토르발센은 소년 가니메데스가 한쪽 무릎을 꿇은 채 위풍당당한 독수리에게 사발을 대 주는 장면을 재현했다.

토르발센은 이 조각에서 매끄럽고 관능적인 육체 표현과 물 흐르는 듯 자연스러운 동작을 보여 주었고, 이러한 표현은 고대 그리스 조각에서는 고전기 말에도 찾아보기 힘들었다. 반면에 아파이아 신전의 페디먼트 조각은 고대 아케익기 양식의 대표 사례로서 엄격하고 단순한 인체 묘사와 경직되고 전형화된 자세로 이루어졌다. 아마도 토르발센뿐 아니라 19세기 초 신고전주의자들 대부분은 자신들이 경애해 마지않던 고대 그리스 조각의 실체를 차마 믿기 어려웠을 것이다.

> **빙켈만의 『고대 미술사』 중에서**
>
> "<벨베데레의 아폴론> 조각상은 현재까지 파괴되지 않고 남아 있는 모든 고대 미술품 중에서도 가장 높은 수준의 이상적인 예술품이다. 이 작품을 만든 예술가는 물질적인 세계에서 자신의 의도에 부합하도록 필요한 부분만을 추출해서 완벽하게 이상을 구현했다. 마치 호메로스가 묘사한 아폴론 신의 모습을 후대 시인들이 따라갈 수 없듯이, 이 조각상이 그려 낸 아폴론 신의 모습을 능가할 조각상은 찾아볼 수 없다. 그의 형상은 유한한 인간 존재를 초월하며, 그의 당당한 태도는 위엄으로 가득 차 있다. 그에게는 축복받은 엘리지움(낙원)의 들판과 같이 영원한 봄날만이 지속되며, 그의 몸매에는 장년의 위엄과 소년의 경쾌함, 신성한 고결함과 부드러운 친밀감이 한데 어우러져 있다."[10]

293

낭만주의의 다양성

낭만주의romanticism라는 용어는 중세 문학의 한 장르인 기사도 소설을 가리키는 '로망스romance'로부터 연유했다고 보는 것이 일반적이다. 18세기 초부터 '소설과 같은', '중세적인', '공상적인' 같은 의미로 통용되던 이 용어가 감성적인 직관과 신비로운 상상을 추구하는 문학과 예술의 새로운 경향에 적용되기 시작했다. 낭만주의는 일상성을 지양하고 고귀함이나 장엄함, 미덕과 같은 초월적인 개념을 추구한다는 점에서 고전주의와 공통점이 있다. 그러나 고전주의가 이성에 근거해 인간을 사회에 적응시키려는 방향을 모색하는 데 반해, 낭만주의는 도달 불가능한 상상의 세계를 동경하며 시간의 추이와 인간의 한계에 대해 회한적인 태도를 보인다는 차이가 있다.

낭만주의는 특정 경향의 조형 양식으로 보기에는 지역에 따라 매우 다양한 양상으로 나타났다. 학자들에 따라 이를 미술 사조보다는 정신적 경향 또는 태도로 보는 이유도 여기에 있다. 이 밖에도 낭만주의는 관습적 규율로부터 개인의 자아를 해방하고, 현실에서 도피해 공상적인 세계로 빠져들었기 때문에 19세기 말 사실주의자들과 사회학자들로부터 집중적인 비판을 받기도 했다.

독일 낭만주의의 대표 주자인 프리드리히(Caspar David

Friedrich, 1774~1840)는 괴테가 『젊은 베르테르의 슬픔』에서 보여 주었던 염세적인 세계관을 한층 더 밀고 나갔다. 그의 풍경화는 흔히 북유럽 특유의 감성을 보여 준다고 하는데, 얼핏 상투적인 표현인 것 같지만 이보다 더 적절한 평가도 찾기 힘들다. 넓고 광활하며 적막한 산과 바다가 펼쳐진 그의 화면은 간혹 사람이 등장한다고 하더라도 대자연 앞에 압도당할 수밖에 없다. 풍경을 이룬 요소들은 사실적이며 명징하게 묘사되어 있지만, 전반적인 분위기는 어딘가 초현실주의적이다. 프리드리히는 "육체의 눈을 감고 정신의 눈을 떠야 한다"라고 주장했던 것으로 알려져 있다.

과장된 붓질이나 강렬한 색채를 구사하지 않으면서도 서정적인 호소력을 드러내는 그의 작품 세계를 단적으로 보여 주는 작품이 바로 〈얼음 바다〉다. 이 작품은 영국의 탐험가인 패리(William Edward Parry, 1790~1855)가 도전했던 북서 항로 탐사에서 영감을 얻은 것으로 알려져 있다. 이 야심 찬 계획은 성공하지 못했는데 패리 일행이 북극해의 얼음에 갇혀 10개월을 보내야 했기 때문이다. 1821년에 출간된 탐사 보고서의 삽화는 1819년 8월 말의 항해 장면을 묘사한 것으로 재앙이 시작되기 약 한 달 전 모습이다. 그러나 실제로 이 불운한 탐사에서 패리가 잃은 선원은 거의 없었던 것으로 알려져 있다. 극한의 환경 속에서도 나름대로 잘 버텨 낸 셈이다.

프리드리히의 작품 속 난파선은 이와는 전혀 다른 이야

12 〈얼음 바다〉, 프리드리히, 96.7×126.9cm, 1824년, 함부르크 미술관

13 『윌리엄 에드워드 패리의 감독 하에 수행된 북서 항로 탐사 보고서와 과학 제 분야의 조사』 삽화, 1821년

기를 전달한다. 칼날처럼 날카로운 빙산의 파편들이 거대하게 떠 있는 바다는 차갑게 얼어붙어 있다. 화면 중앙을 근경부터 원경까지 가로막고 있는 이 파괴적인 존재 가장자리에 비스듬히 기울어진 배의 모습은 거의 눈에 띄지 않을 만큼 하찮은 요소다. 격렬한 분노나 질망, 위기 속에서의 각오와 결단 등을 불러일으키기에는 이미 상황이 너무나 결정적이다. 파국은 벌어졌고 배는 눈과 얼음 속에 반쯤 파묻혔으며, 끝없이 펼쳐진 바다와 하늘은 더할 나위 없이 고요하다. 프리드리히는 자신의 감정을 최소한으로 억제하고, 냉철할 정도로 사실적인 묘사를 통해 북극의 투명한 풍광을 생생하게 전달한다. 혹자는 이 주제가 프리드리히의 비극적인 가족사를 반영한다고 보는데, 어린 시절에 스케이트를 타다가 얼음이 깨지는 바람에 남동생이 눈앞에서 익사했던 고통스러운 기억이 영향을 미쳤다는 것이다.

바다에서 일어난 비극적 사건을 다룬 프랑스 화가 제리코 (Théodore Géricault, 1791~1824)의 작품을 보면 19세기 초 낭만주의 미술 사조가 독일과 프랑스에서 얼마나 대조적인 양상으로 전개되었는지 알 수 있다. 〈메두사호의 뗏목〉은 1816년에 실제로 일어난 사건을 다룬 것이다. 세네갈로 항해 중이던 프랑스 군함 메두사호가 좌초했는데, 구명선이 모자라 큰 뗏목을 만들었다. 그러나 예인을 약속했던 구명선의 장교와 선원들이 밧줄을 끊었고, 뗏목에 타고 있던 일반 승객과 하급

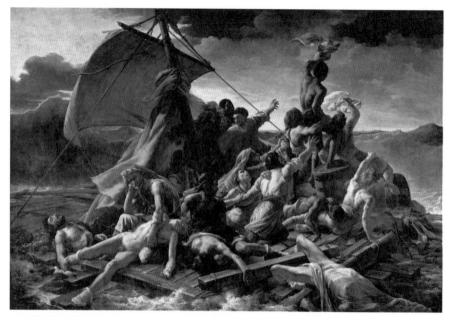

14 〈메두사호의 뗏목〉, 제리코, 491×716cm, 1819년, 파리 루브르 박물관

15 〈팔, 다리 습작〉, 제리코, 52×64cm, 1818-19년, 몽펠리에 파브르 미술관

선원 150명은 망망대해에서 13일을 떠돌다가 지나가던 배에 구조되었다. 이때 살아남은 사람은 고작 열다섯 명이었다. 생존자들이 공개한 참상은 상상을 초월했는데 식량이 모자라고 뗏목이 가라앉을 지경이 되자 부상자와 병자를 바다에 던지거나 인육을 먹기까지 했다고 한다.

제리코가 선택한 장면은 바로 이러한 인간 군상의 비극이었다. 그는 사건을 실감 나게 재현하려고 친한 정신과 의사의 병원에서 환자들을 관찰하거나 시체 공시소를 방문하기도 했다. 그의 그림은 요동치는 바다와 휘몰아치는 폭풍우 속에서 산 자와 죽은 자가 뒤엉킨 모습을 보여 준다. 어떤 이들은 이미 자신의 운명을 체념한 상태지만 어떤 이들은 수평선 너머에 있는 생존의 희망을 향해 팔을 뻗고 있고, 이 모습이 극적인 명암 대비와 동적인 구도로 표현되어 있다. 그러나 격정적인 제리코의 표현 양식조차도 다음 세대인 들라크루아의 선명한 색채와 거친 붓 터치와 비교하면 거의 고전주의나 자연주의로 비칠 정도다. 이처럼 프랑스 낭만주의는 후기로 갈수록 개인적인 감정과 주관적인 표현으로 쏠리는 경향을 보였다.

산업혁명과
미술의 변혁

영국의 낭만주의 미술 사조는 독일이나 프랑스와는 또 다른 양상으로 전개되었다. 영국인은 전원 풍경화를 특히 선호했는데, 시시각각 변화하는 기후와 자연 현상 자체에 주목했다는 점에서 프랑스 인상주의자들보다도 수십 년 앞서 있었다. 르네상스와 바로크, 로코코 시대에 이르기까지 영국은 시각 예술 분야에서 언제나 대륙보다 한 걸음 뒤늦게 반응해 온 것이 사실이다. 실제로 이탈리아와 프랑스, 네덜란드, 심지어는 신대륙인 미국의 예술가들이 영국 화단의 흐름을 주도하는 경우가 많았다. 그러나 산업혁명 이후에는 사정이 달라졌다. 급속하게 변화하는 사회, 경제, 정치 구조와 문화를 반영하는 새로운 소재와 주제, 표현 양식이 영국 미술가들에 의해 적극적으로 시도되었다. 이러한 변혁의 중심에 터너(J. M. William Turner, 1775~1851)가 있다.

터너 역시 초창기에는 이탈리아와 프랑스 아카데미의 전통에 따라 역사와 신화, 성경의 주제를 장엄한 고전주의 양식으로 그리거나, 대자연의 재앙을 낭만주의적인 화풍으로 묘사했다. 그러나 중기 이후에는 동시대 영국의 풍경에 초점을 맞추었으며, 특히 구름 많은 이 지역 날씨와 기후의 특징을

16 〈비, 증기, 그리고 속도 - 대서부철도〉, 터너, 91×121.8cm, 1844년, 런던 내셔널갤러리

17 메이든헤드 철교, 1939년, 버크셔 메이든헤드

거칠고 빠른 붓질과 밝은 색채로 생생하게 포착했다. 거의 말기 작품인 〈비, 증기, 그리고 속도─대서부철도〉에는 그의 이러한 특징이 집약적으로 녹아들어 있다.

전통적인 화풍과 구별되는 터너의 가장 놀라운 특징은 화면의 사물들을 거의 알아보기 어려울 정도로 표현했다는 점이다. 오른쪽 위에서 왼쪽 아래로 가로지르는 짧은 붓 터치가 화면 전체를 뒤덮고 있으며 흰색과 파란색, 노란색의 얼룩이 뒤얽혀 있다. 그러나 이들이 만들어 내는 효과는 강력하다. 화면 중앙의 지평선에서 근경으로 과감하게 뻗어져 나온 갈색의 철도와 그 위를 달리는 증기기관차의 모습이 보인다. 화면 왼쪽의 원경에는 강을 가로지르는 아치 다리가 그려져 있으며, 화면 오른쪽 하단에는 토끼로 추정되는 무언가가 철도를 뛰어넘고 있다.

이 그림은 1840년대 영국인들이라면 첫눈에 알아볼 만한 소재를 다루었다. 그림의 소재인 메이든헤드 철교는 당시 갓 건설된 대서부철도의 주요 연결 부위로, 기술적으로 불가능하다고 여겨졌던 난제를 해결한 영국 공학의 승리와도 같았다. 형체가 희미해질 정도로 가속도가 붙은 터너의 기관차는 이 다리를 건너 런던으로 돌진하고 있는 것이다.

산업혁명과 기계 문명의 발달이 영국 화단에 불러일으킨 또 다른 움직임은 복고 양식과 중세적 소재로의 회귀였다. 가장 대표적인 사례가 라파엘 전파Pre-Raphaelite Brotherhood다.

왕립 아카데미 출신의 젊은 예술가들이 당대의 고전주의적 취향에 반기를 들고 결성한 이 그룹은 명칭 그대로 라파엘로 이전, 즉 초기 르네상스의 소박한 취향과 진솔한 주제 표현 방식으로 돌아가자는 목표를 지니고 있었다.

단테 가브리엘 로세티, 윌리엄 홀먼 헌트, 존 에버렛 밀레 등이 창립 멤버로서 성경 이야기와 영국 중세 전설 등을 사실주의적 화법으로 그리기 시작했다. 이들은 특히 동시대의 강력한 미술 비평가이자 교육가였던 존 러스킨의 절대적인 지지를 받았는데 '인생을 위한 예술'의 주창자였던 러스킨의 윤리관이 이들의 지향점과 일치했기 때문이다.

라파엘 전파는 후대로 갈수록 상징주의와 탐미주의로 흐르면서 초기의 방향성을 잃었다는 비판을 받기도 했으나 19세기 말 영국 문화 전반, 특히 장식 미술 분야에 많은 영향을 미쳤다. 그 가운데 한 명이 윌리엄 모리스(William Morris, 1834~1896)다. 건축가로 출발했던 모리스는 라파엘 전파와 어울리면서 회화 작업과 중세 미술의 모티프에 많은 관심을 갖게 되었다. 그는 산업혁명 이후 대량 생산된 공산품의 질적 저하를 해결할 방안이 중세 장인 정신과 작업 방식의 회복에 있다고 보았다. 특히 예술적 디자인을 통해 조악한 대중의 기호와 삶의 수준을 향상시켜야 한다고 주장했는데 이것이 바로 미술 공예 운동Arts and Crafts Movement이다.

1881년에 모리스는 뜻을 같이하는 건축가, 화가들과 함

18 〈딸기 도둑〉, 모리스, 1883년, 빅토리아 앨버트 박물관

19 머턴 애비에 개업한 모리스 공방의 목판 벽지 프린트 제작 공정, 1881년, 윌리엄 모리스 갤러리

께 공방을 설립해 수공예 벽지, 직물, 인쇄물 등을 제작하기 시작했다. 이 공방은 북유럽 중세 미술의 전통적인 식물 문양과 곡선 장식을 기본으로 한 정교한 디자인과 화려하면서도 품위 있는 색감으로 영국 장식 산업을 선도했다. 이때 만들어진 '모리스 벽지'라고 불리는 프린트 벽지는 현재까지도 널리 인기를 끌고 있다.

옆의 도판은 그 가운데 하나인 〈딸기 도둑〉 프린트로서, 1883년 머턴 애비의 모리스 공방에서 제작된 것이다. 모리스와 동료들이 처음 의도했던 것은 예술적인 수공예품의 대중화였으나 실제로는 제작비가 많이 들어 일반 서민이 구매하기에는 부담이 컸다. 결국 모리스 공방의 수공예품은 중상류 부르주아 계층이 선호하는 제품이 되었다.

사회적 사실주의와
과학적 사실주의

19세기 중엽 프랑스 사실주의 운동의 초기 양상을 보면 17세기 네덜란드 바로크 미술의 시민 초상화와 풍속화의 초창기 모습을 연상케 하는 부분이 있다. 이탈리아와 프랑스 사회의 전통적인 계급 개념에 대립해 일어났던 신교도 시민계급의 가치관은 네덜란드 바로크 미술의 자연주의적 화풍을 이끌었다.

이처럼 사실주의 미술 사조의 근본적인 토대에는 시민계급의 현실 감각과 문화적 취향이 자리 잡고 있다. 이를 아카데미즘에 대한 정치적 공격으로 연결시키며 새로운 사조를 탄생시킨 핵심 인물이 귀스타브 쿠르베다.

"천사를 보여 준다면
그려 주겠다"

쿠르베(Gustave Courbet, 1819~1877)는 1855년 파리 만국박람회 때 자신의 작품이 공식적으로 채택되지 않은 것에 대한 항의의 표시로 박람회장 가까운 곳에 〈리얼리즘관〉이라는 명칭의 개인전을 자기 돈으로 개최했다. 이는 기존의 전통적인 전시 개념을 파괴한 혁명적인 시도라고 할 수 있다.

그때까지는 현대적인 의미와 같은 미술 전시회가 없었다. 당시 동시대 예술가의 작품을 일반인에게 전시하는 형태는 '살롱전'이었다. 이는 18세기 초까지 거슬러 올라가는 오랜 역사를 지닌 제도로서 국가가 '좋은 취향'을 일반 대중에게 확산시키기 위해 예술 아카데미의 심사를 거쳐 선별한 작품들로 전시회를 개최하는 것이었다. 프랑스혁명 이후에도 살롱 전은 계속되었으며, 작가들은 자신의 예술적 가치를 권위자들로부터 인정받는 기회로 받아들였다.

이러한 관례를 고려할 때 쿠르베가 〈리얼리즘관〉을 개최한 행위는 미술 아카데미와 정부의 권위에 정면으로 도전하는 것이었다. 특히 작품 전시와 판매를 함께 진행함으로써 미술가가 주문자, 비평가, 화상의 영향으로부터 독립적인 존재임을 천명했다. 실제로 이 전시회의 작품 판매 실적은 신통

치 않았으며, 대중의 평가는 좋지 않았다. 그러나 홍보 효과는 탁월했다. 신고전주의와 낭만주의의 양 진영으로부터 합동 공격을 받으면서, 사실주의라는 새로운 미술 사조의 선구자로서 입지를 굳혔기 때문이다.

현재는 소실되어 사진으로만 남은 〈돌 깨는 사람들〉을 보면 쿠르베가 왜 기성 화단으로부터 야박한 평가를 받았는지 알 수 있다. 그는 길을 가다가 돌 작업을 하는 인부들을 우연히 보고 다음 날 그들을 자신의 스튜디오로 불러 이 그림을 그렸다고 한다. 조형 양식적인 측면에서 쿠르베는 조야하다는 평을 들었는데 앞서 살펴보았던 다비드, 제리코, 프리드리히, 터너 등과 비교하면 어딘지 거친 것이 사실이다. 그는 카라바조에 버금갈 정도로 극적인 명암 대비를 즐겨 사용했으며, 전통적으로 중시하던 구도와 화면 구성 방식에 개의치 않았다.

〈돌 깨는 사람들〉에서 두 주인공은 뒷모습으로 그려져, 관람자들은 이들의 얼굴 생김새나 표정을 알 도리가 없다. 눈에 띄는 것은 찢어지고 기워진 작업복과 다 해진 신발, 그리고 힘줄이 튀어나온 손이다. 주위 환경에서도 상징적인 의미나 알레고리를 찾기 어렵다. 그저 언덕 기슭의 돌무더기와 흩어진 공구, 그리고 초라한 취사도구가 꾸밈없이 묘사되어 있다. 쿠르베가 관람자에게 보여 주고 싶었던 것은 도시 노동자들의 가난 그 자체였다.

쿠르베가 천사를 그려 달라는 주문자의 요청에 대해 "한

20 〈돌 깨는 사람들〉, 쿠르베, 159×259cm 1849년, 드레스덴 국립미술관

VI

번도 천사를 본 적이 없으니, 눈앞에 천사를 데려오면 그리겠다"라고 거절했다는 일화는 유명하다. 이 도발적인 언사는 신고전주의와 낭만주의로부터 의도적으로 거리를 두려는 그의 태도를 잘 보여 준다. 쿠르베는 아카데미에서 전통적으로 대접받아 온 귀족과 영웅들의 역사화, 성경 내용을 주제로 한 종교화, 신화와 전설의 세계를 다룬 상징적인 주제화가 사람들의 관심을 현실의 사회적 문제로부터 멀어지게 한다고 여겼다. 동시대의 모습이야말로 작가와 관람자 모두가 직시해야 하는 주제라는 쿠르베의 주장은 19세기 말 프랑스 화단의 젊은 반항아들을 끌어모으는 깃발이 되었다.

국가에서 개최하는 살롱전의 권위에 대한 도전은 쿠르베의 개인전 이후 8년이 지난 1863년의 '낙선자 살롱전'에서 다시 일어났다. 그해 살롱전 심사위원회는 출품된 작품들 가운데 3분의 2가량을 낙선시켰는데, 이 작가들 중에는 쿠르베와 더불어 나중에 인상주의로 이름을 떨치는 이들이 다수 포함되어 있었다. 낙선 작가들의 항의가 거세지자 당시 집권자인 나폴레옹 3세가 낙선 작품들만을 따로 모아 대중의 심판을 받게 하자는 해결책을 내놓았다. 이러한 일련의 사건이 대중의 관심을 끌면서 낙선자 살롱전은 인산인해를 이루었다.

마네(Edouard Manet, 1832~1883)의 유명한 〈풀밭 위의 점심식사〉는 이때 전시된 작품 중 하나였다. 나체의 여성이 두 신사와 함께 숲 속 호숫가에서 피크닉을 벌이는 모습을 묘사한

21 〈풀밭 위의 점심 식사〉, 마네, 208×264.5cm, 1863년, 파리 오르세 미술관

VI

이 그림은 외설적인 주제와 서투른 표현 기법으로 인해 비평가와 일반 관람객 사이에서 비웃음의 표적이 되었다. 그러나 결과적으로 보자면 기성 화단과 대중의 비판적인 견해 자체가 이들에게는 작업을 독려하는 동기가 되었다. 이들 *스스로*는 자신들을 대중보다 앞서 가는 사람, 즉 아방가르드avant-garde라고 여겼기 때문이다.

쿠르베가 자체적으로 〈리얼리즘관〉을 개관한 것이나 정부가 살롱전 심사위원회의 권위만으로는 예술가들의 불만을 잠재우지 못해 일반 대중의 의견을 공개적으로 묻게 되었다는 사실은 나라에서 주도한 아카데미즘이 더 이상 미술계의 주류가 되지 못한다는 것을 보여 준다. 미술가들은 전통보다는 혁신을, 보편적 규범보다는 개성을 추구하게 되었으며, 무엇보다도 '지금', '여기'에서 벌어지는 현실에 관심을 가졌다.

기술 문명이 급속도로 발전하고 민주주의 정치 제도가 뿌리를 내린 19세기 말 서양 사회는 우리가 '현대'라고 부르는 시대로의 진입을 앞두고 있었다. 숨 가쁘게 돌아가는 이 시기 도시민의 생활 속에서 절대적인 권위나 이상적인 아름다움은 더 이상 믿음의 대상이 아니었다.

쿠르베, 「사실주의자 선언」 중에서

"나는 어떠한 체제나 관습, 편견에도 얽매이지 않고 고대와 현대의 미술을 공부해 왔다. 이제는 더 이상 기존의 작품을 모방하거나 베끼고 싶지 않으며, '예술을 위한 예술' 따위의 하찮은 목표를 추구하고 싶지도 않다. 천만에! 내가 바라는 바는 전통을 숙지하고 이를 바탕으로 합리적이고 독립적인 나 자신의 개성과 인식을 확립하는 것뿐이다. 단순히 지식 그 자체가 아니라 무엇인가를 창조하기 위해 지식을 얻는 것이 중요하다. 사회적 관습과 이념, 내가 사는 시대상을 스스로의 주체적 판단에 따라 화면에 옮길 수 있는 사람이 되는 것, 단순한 화가가 아니라 사람이 되는 것, 즉 '살아 있는 예술'을 창조하는 것, 이것이 나의 궁극적인 목표다."[11]

인상주의자의 눈에 비친
– 동시대 풍경

인상주의(印象主義, impressionism)의 성격과 의의를 고찰하려면 모네의 〈인상, 해돋이〉를 출발점으로 삼을 수밖에 없다. 낙선자 살롱전 이후 젊은 예술가들은 더 이상 나라에서 개최하는 전시에 기대지 않고 자체적으로 전시회를 열게 되었다. 소위 〈독립 미술가전〉이라고 불리는 형식의 전시회였다.

모네와 동료들은 1873년 '화가, 조각가, 판화가의 무명 예술가 협회'라는 그룹을 만들어 전시를 열었는데, 기본적인 성격은 낙선자 살롱전의 연장과 같은 것이었다. 그룹의 구성원은 기성 화단의 규범에서 벗어나 자유롭고 진보적인 작품 세계를 표방하는 이들이었다. 잘 알려졌듯이 보수적 취향의 비평가가 이 전시회에서 모네의 작품을 보고 '인상주의'라는 별명을 조롱하는 의미로 붙였는데, 이것이 그룹의 공식 명칭으로 굳어졌다.

모네는 일생을 바쳐 햇빛에 따라 수시로 변화하는 자연의 사물, 바깥 세계의 시각적인 인상을 화면에 사실적으로 재현하고자 했다. 근세 광학이 발전하기 전에는 일반적으로 자연에 존재하는 사물이 모두 고유의 색을 지니고 있다고 여겼다. 즉, 명암에 따라 밝은 파랑, 어두운 파랑이라는 밝기의

차이는 있어도, 같은 사물은 언제나 같은 색조를 지니고 있다는 것이 일종의 상식이었다. 그러나 뉴턴과 같은 물리학자들에 의해 광선의 성격과 효과가 체계적으로 밝혀지면서 고유색에 대한 믿음이 흔들리기 시작했다.

뉴턴은 과학적 실험을 통해 빛이 하나의 색으로 이루어진 단색광이 아니라 여러 색이 섞인 혼합광이라는 사실을 증명했고 물체의 색깔은 혼합광이 개별 요소로 분해되면서 생긴다고 주장했다. 모네를 비롯한 인상주의 화가들은 이러한 지식을 바탕으로 빛의 반사 작용에 따라 시시각각 달라지는 다양한 색채 변화와 순간적인 인상이야말로 예술가들이 재현해야 할 세계의 실체라고 보았다.

1890년대 이후 모네가 참을성 있게 매달린 연작들은 일종의 과학 실험과도 같은 것이었다. 처음에 그는 약 1년에 걸쳐 건초 더미를 25점 넘게 그렸다. 특별히 흥미롭거나 아름답지도 않은 평범한 대상을 가지고 계절을 바꾸어 가면서, 그리고 다른 시간대에 반복적으로 그린 것이다. 1891년경에는 고향집 강변에 줄지어 선 포플러 가로수를 소재로 삼았다. 그는 배 안에 캔버스를 여러 개 세워 두고, 하루 종일 배 안에 머물며 해의 움직임과 날씨의 변화에 따라 여러 작품을 동시에 그렸다고 한다. 가을과 여름의 특정 순간을 포착한 그림들을 나란히 놓고 보면, 계절에 따라 대기의 투명도와 대상의 색채가 다르다. 이 순간적인 인상을 재빨리 포착하기 위해 모네는

22 〈포플러 나무: 가을 Ⅱ〉, 모네, 92×73cm, 1891년, 개인소장

23 〈포플러 나무: 여름〉, 모네, 92×73cm, 1891년, 도쿄 국립 서양 미술관

불필요하다고 생각되는 모든 요소를 포기했다. 그의 작품에서는 물체의 고유한 재질감이나 정밀한 세부 묘사가 드러나지 않으며, 무엇인가 상징적이고 심오한 이야기가 숨어 있지도 않다. 그는 카메라처럼 무심하지만 냉정한 시선으로 눈앞에서 끊임없이 흘러가는 일상의 단면을 기록했다.

그는 이후 생애 말기까지 루앙 성당과 연못의 수련 등을 반복적으로 그렸다. 이처럼 모네는 동일한 대상을 몇 년에 걸쳐 거듭 그림으로써 우리가 미처 인식하지 못했던 시간성을 생생하게 재현한다. 그의 연작들을 보면 요즘 유행하는 저속 촬영 동영상을 볼 때처럼 경이로운 느낌을 받게 된다.

자연광의 효과에 대한 모네의 집착은 인상주의자 그룹 안에서도 예외적인 경우였다. 그러나 이들 모두는 상징적 주제나 규범화된 표현 양식이 아니라 순수하게 시각적인 인상을 추구했다는 점에서 생각을 공유한다. 인상주의자들이 일상생활에서 접하는 대상을 소재로 삼은 것은 당연한 결과였다. 대부분 도시 중산층 출신인 이 화가들은 거리를 걷거나 친구와 고객의 가정을 방문했을 때 스쳐 지나가듯이 포착된 이미지를 화면에서 즐겨 다루었다. 루이 14세 시대 왕립 아카데미 회원들이 이들의 작품을 보았다면 왜 이러한 그림을 그리는지, 도대체 어떤 역사적 의미와 윤리적 가치를 찾아낼 수 있는지 의아하게 여겼을 것이다.

한 예가 르누아르의 〈물랭 드 라 갈레트의 무도장〉이다.

24 〈물랭 드 라 갈레트의 무도장〉, 르누아르, 131×175cm, 1876년, 파리 오르세 미술관

물랭 드 라 갈레트는 오래된 풍차 시설을 개조한 야외 유흥
장으로서, 파리 시민에게 인기가 많았다. 특히 일요일에는 대
중 무도회가 열렸는데, 르누아르와 친구들은 자주 이곳을 찾
아 주말의 여유를 즐겼다. 그는 이 작품을 현장에서 직접 그
렸다고 한다. 전경의 테이블에 앉아 있는 남녀 일행을 비롯해
춤을 추거나 식사를 하는 사람들, 그리고 나뭇잎 사이로 비
치는 햇살까지 한데 어우러져 경쾌한 분위기를 자아낸다.

일견 로코코 미술의 우아한 연회화를 연상시키기도 하
지만 르누아르의 작품은 훨씬 더 현실적이고 동시대적이며
무작위적이다. 화면 구성을 보면 인물들이 프레임에 의해 거
침없이 잘려 나가 있는데, 이러한 구도는 인상주의자들 사이
에서 자주 발견된다. 즉 그림을 위해 대상을 배치하는 것이
아니라, 현장감을 극대화하기 위해 일상의 장면을 프레임 안
으로 옮겨 온 것이다. 관람자들은 이러한 화면을 마주하며
등장인물의 삶을 엿보는 것 같은 느낌을 받는다.

드가(Edgar Degas, 1834~1917)는 이러한 구도의 대가였다.
그는 주인공이 반쯤 바깥으로 잘려 나가도록 화면을 구성하
거나, 등장인물의 어깨너머에서 내려다보는 것 같은 시점을
취하는 경우가 많았다. 〈다림질하는 여인들〉에서도 화면은 급
격하게 경사를 이루는 탁자 선에 의해 불안정하게 두 동강 난
다. 하층 노동자 계급의 두 여인은 화가 또는 관람자의 시선
을 전혀 의식하지 않고 있다. 한 명은 피로에 지쳐 흐트러진

모습으로 하품을 하고 있으며, 다른 한 명은 체중을 실어 다리미를 누르느라 정신이 없다. 이 작품은 드가의 절친한 친구였던 에밀 졸라(Émile Zola, 1840~1902)의 1877년 소설『목로주점』에서 영감을 얻은 것으로 보인다. 졸라는 이 소설에서 성실한 세탁부 여인이 알코올 중독자인 남편으로 인해 타락하면서 빈민층으로 떨어지는 과정을 실감 나게 묘사했다. 이때 졸라는 여주인공에 대한 도덕적 비판이나 낭만적인 감상을 억제한 채 엄격한 관찰자의 시선을 유지했다. 드가가 보여 주고자 했던 것도 바로 이러한 가차 없는 사실주의적 관점이었다.

　빛의 효과에 대한 인상주의자들의 실험은 쇠라와 시냐크 등 신인상주의 화가들에 의해 더욱 철저하게 나아갔다. 이들은 체계적인 광학 이론에 따라 분할주의 기법을 개발했다. 분할주의divisionism는 대조적인 색채의 물감들을 팔레트에서 섞지 않고 화면에 점점이 찍어 병치하는 방식을 말한다. 이는 색채학에서 소위 가산 혼합加算 混合이라는 현상을 이용한 것으로서, 안료가 아니라 빛이 조합될 때 명도가 높아지는 원리를 이용한 것이다. 즉 캔버스에서 특정한 색깔을 낼 때 팔레트에서 물감들을 미리 섞어 바르는 것이 아니라, 서로 다른 색깔로 이루어진 짧은 선과 점을 적절히 배치함으로써 관람자의 눈에 비칠 때 이들이 서로 혼합되어 종합적인 색으로 인식되도록 하는 방식이다.

　여기서 가장 핵심적인 대목은 작가가 의도한 색채 효과

25 〈다림질하는 여인들〉, 드가, 76×81.5cm, 1884년, 파리 오르세 미술관

를 내기 위해 해당 면적에 어느 정도 크기의 점을 어떠한 비율로 병치할지 치밀하게 계획해야 한다는 점이다. 쇠라(Georges Seurat, 1859~1891)는 〈그랑자트 섬의 일요일 오후〉에서 분할주의 기법의 정점을 보여 준다. 기존의 인상주의자들이 경험적이고 즉흥적인 방식으로 색채를 구사하는 것에 비판적이었던 그는 동시대 화학자였던 슈브뢸(Michel Chevreul, 1786~1889)로부터 많은 영향을 받았다.

슈브뢸은 과학자이자 섬유 직조 회사의 감독관으로 활동하면서 색채학 분야에 큰 업적을 남긴 인물이다. 특히 섬유 디자인에서 색채 배치에 따라 소비자의 호응도가 달라진다는 점에 착안해 동시 대비 이론을 개발했다. 이 이론은 동일한 색이라도 곁에 나란히 놓인 색에 따라 더 선명하게 느껴질 수도, 더 칙칙하게 느껴질 수도 있다고 주장한다. 그가 저술한 『색채의 대비와 조화에 대한 법칙』은 여러 언어로 번역되어 유럽 사회에 널리 보급되었으며, 쇠라 역시 이 책의 애독자였다.

〈그랑자트 섬의 일요일 오후〉를 그리기 위해 쇠라는 색깔별로 붓 터치의 길이와 크기, 인접 색과의 관계 등을 꼼꼼히 실험했다. 그 결과 화면 안에서 인접한 색채가 서로 대비되어 더욱 강렬하고 생생한 시각적 효과를 전달할 수 있음을 보여 주었다. 쇠라의 철저함은 화면 가장자리를 따라 두른 얇은 색 띠에서도 드러난다. 이 띠는 인접한 화면의 색채와 대비되는 색들로 구성되어 화면 내부의 선명한 색조를 더욱 강조한다.

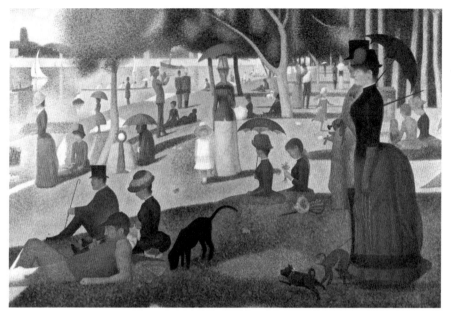

26 〈그랑자트 섬의 일요일 오후〉, 쇠라, 207.5×308cm, 1884-86년, 시카고 아트인스티튜트

27 『색채의 대비와 조화에 대한 법칙』, 영어 번역본, 슈브룈, 1860년

유럽인이 바라본
동양

유럽 문명이 동방 문화권과 처음 본격적으로 만난 것은 동로마 제국 때였다. 앞서 살펴본 바와 같이 중세 서유럽 사회는 동로마 사회를 통해 이슬람 문화를 접했다. 이슬람 학자들에 의해 보전, 연구된 그리스와 라틴 고전 문헌이 르네상스 시대 문예 부흥의 토대가 되었음은 잘 알려져 있다.

동·서 문화의 교류에 주도적인 역할을 한 또 다른 주역은 바로크 시대의 예수회 선교사들과 무역업자들이었다. 유럽의 이 개척자들이 17세기부터 중국과 한국 등 당시까지 거의 알려지지 않았던 동아시아 사회에 발을 들여놓으면서 동서양 사회는 새로운 문화와 예술로부터 신선한 자극을 받았다. 특히 19세기에 와서는 동양 문화가 유럽 사회의 대중적인 취향으로 확산되었다.

오리엔탈리즘과
식민주의

당시 유럽 화단의 한 특징이었던 오리엔탈리즘(orientalism, 유럽의 문화와 예술에 나타난 동방 문화에 대한 선호)을 살펴보면 정치적인 상황과도 밀접한 연관이 있음을 알 수 있다. 1798년 나폴레옹이 이집트를 점령한 것을 계기로 유럽은 근동의 문화와 정치·경제적인 면에서 급속도로 가까워졌다. 이러한 상황은 이국적인 소재를 즐겨 다룬 당시의 회화뿐 아니라 건축, 가구, 의상 등 실생활의 여러 분야에 광범위하게 반영되었다. 들라크루아와 같은 화가들은 역사화뿐 아니라 풍속화와 풍경화 등 여러 장르를 통해 이집트, 알제리, 수단 등 당시 유럽 사회가 식민지로 삼은 북아프리카와 근동 지역의 문화를 소재로 다루었다. 이처럼 오리엔탈리즘은 19세기 낭만주의 사조와 함께 유럽 문화 전반으로 퍼져 나갔다.

당시 유럽 미술의 오리엔탈리즘이 조형 양식이나 이념적인 측면보다는 소재 측면에서 두드러졌다는 사실은 19세기 유럽 사회가 동양 문화에 피상적으로 접근했음을 말해 준다. 화가들이 즐겨 다룬 회화의 장면들을 살펴보면 대부분 전쟁, 학살, 노예시장, 하렘 등으로 사치와 관능, 비이성적이고 폭력적인 야만성과 같은 측면에 초점이 맞추어져 있다. 이처럼 이

VI

시기 유럽은 동양 사회의 근대적이고 이성주의적인 요소를 간과하거나 무시하는 경향이 많았는데, 이는 서양의 신화와 환상에 기반을 두고 그 눈으로 동양을 바라보았음을 말해 준다.

이러한 동양주의의 저변에 깔려 있는 동양 문화에 대한 서구 사회의 우월감은 다른 한편으로는 식민화가 피식민지를 문명화, 현대화한다고 보는 서구 중심의 식민주의 관점에서 해석될 수 있다. 한 사회의 문화에 대한 '전통성', '국제성' 또는 '지역성'의 문제는 다른 문화권과의 관계뿐 아니라 그 문화권 자체의 역사적 맥락을 고려해야 한다. 즉 근대 후기 서구인의 오리엔탈리즘은 산업화와 자본주의, 식민주의 등 서구 사회를 이끌어 온 정치, 경제적 요인과 밀접하게 관련된 결과였다.

『오리엔탈리즘』의 저자로 유명한 사이드(Edward Said, 1935~2003)가 '서구인의 시각으로 왜곡한 동양 이미지'를 이야기하면서 왜 미국인은 예외로 두었는지는 이해하기 힘든 점이다. 동양에 대한 환상과 자기중심적인 해석은 유럽인만의 문제가 아니었으며, 미국인 역시 많은 부분에서 이러한 경향을 드러냈다.

동양 문화권의 사람들도 서양에 대한 고정관념과 자기중심적인 시각을 갖고 있긴 했다. 그렇다고 해도 19세기 말 유럽과 미국 사회에서 일어난 동양에 대한 관심과 애호 취향은 한 문명권이 타자에 대해 지니는 일반적인 호기심이나 편협

성을 넘어서는 것이었다. 근세 말의 서양 사회는 동양 문화에 대한 강력한 관심과 인식을 나타냈으며, 이는 정치적, 경제적, 학술적 이데올로기로 고착화되었다.

유럽에 불어닥친
자포니즘

미국 출신으로 영국에서 주로 활동했던 휘슬러(James Whistler, 1834~1903)의 〈청색과 금색의 조화: 공작새의 방〉은 당시 유럽과 미국에 불어닥친 동양 취향과 동양 미술품 수집 열기를 잘 보여 준다. 이 방은 런던에 있는 한 부자의 식당이었는데, 그가 가진 중국 청화백자 소장품을 전시한 곳이었다.

　원래 장식을 맡았던 건축가가 건강 문제로 사임한 후 뒤이어 작업에 착수한 휘슬러는 먼저 이 식당에 걸려 있던 자신의 작품 〈자기 나라에서 온 공주〉에 맞추어 주조색(主調色, 가장 넓은 면적을 차지하는 색)과 구성을 바꾸었다. 금색 바탕의 벽면에 화려한 공작새들을 그려 넣고, 바닥에는 청색 양탄자를 깔아 벽장의 청화백자들과 조화를 이루도록 했다. 이 방은 나중에 휘슬러의 회화 작품과 함께 미국인 고객에게 팔려 디트로이트로 옮겨졌는데, 그 미국인 역시 자신의 도자기 컬렉션을 전시하는 공간으로 사용했다.

　이러한 일화에서도 알 수 있듯이 19세기 말 유럽과 미국의 부유층에서 동양 미술품은 주요 수집 대상이었다. 바로크 시대 왕족과 귀족이 즐긴 이국 취향을 이제 부르주아 시민들이 이어받은 것이다. 동양 문화와 동양 이미지는 대중문화 전

28 〈청색과 금색의 조화: 공작새의 방〉, 휘슬러, 1876-77년, 워싱턴 프리어 미술관

반에서도 즐겨 다루는 소재가 되었다. 휘슬러의 〈자기 나라에서 온 공주〉는 당시 최신 유행에 민감했던 서양 사회의 멋쟁이들이 매력적으로 본 다양한 동양 물건과 분위기를 보여준다. 꽃과 새가 그려진 흰 바탕의 화려한 병풍과 주인공 여성이 입고 있는 섬세한 문양의 의상은 일본풍으로, 휘슬러가 소장한 소품들을 이용한 것이었다. 이국적이고 신비로운 세계에서 온 이 물건들은 유럽 문화의 전통과 규율에 지친 자유분방한 예술가와 애호가에게 특히 인기를 끌었다.

당시 동양의 여러 나라 중에서도 왜 특별히 일본 문화가 유럽 사회에서 인기를 끌었는지 이해하려면 일본의 근대사를 살펴볼 필요가 있다. 일본은 1850년대에 외국 상선에 항구를 개방했으며 1868년 메이지 유신을 단행한 이후에는 정부의 주도 아래 적극적으로 서양과의 교류에 나섰다. 사진과 인쇄술이 일본 사회에 도입된 것도 이 무렵이었다.

유럽의 무역상에게 새롭게 개방된 미개척지는 대단히 매력적인 곳이었다. 일본의 자기와 직물, 금속 세공품이 유럽으로 건너갔는데, 부르주아 계층의 광범위한 구매력과 이국 취향이 맞물려 문화 예술 전반에 일본풍이 유행하게 되었다. 값싼 우키요에 목판화가 유럽 화단에 소개된 것도 이 무렵이다. 인상주의 화가들이 묘사한 프랑스 부르주아 가정의 실내 풍경을 보면 우키요에가 벽에 걸려 있거나 여성들이 기모노와 일본풍 장신구를 착용한 장면이 자주 등장한다.

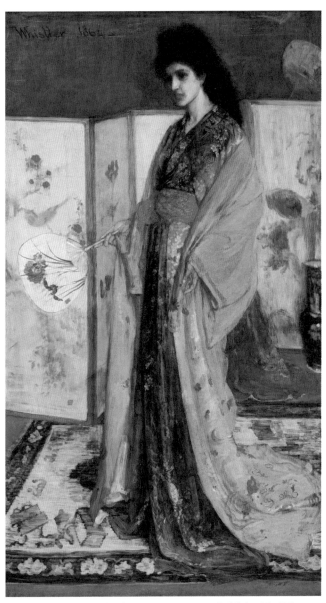

29 〈자기 나라에서 온 공주〉, 휘슬러, 201.5×116.1cm, 1864년, 워싱턴 프리어 미술관

VI

가츠시카 호쿠사이(葛飾北斎, 1760~1849)의 〈가나가와의 큰 파도〉는 19세기 중반 프랑스 예술계에 불어닥친 일본풍 애호 취향(japonisme, 자포니즘)을 보여 주는 대표적인 사례다. 이 작품에 매혹된 예술가들 중에는 인상주의 화가 모네와 음악가 드뷔시도 있었는데, 이들은 자신의 작업실에 호쿠사이의 목판화 복제본을 걸어 두었다고 한다. 전통적 규범과 아카데미즘의 법칙성에 반기를 들고 자유분방한 작품 세계를 추구하던 이 예술가들에게 호쿠사이의 목판화는 돌파구와 같이 여겨졌다. 드뷔시의 1905년 악보 〈바다〉의 초판본 표지에 〈가나가와의 큰 파도〉 일부분이 편집되어 실렸을 정도다.

현재 많은 이들이 인상주의 회화의 밝고 경쾌한 색조와 대담하고 파격적인 구도가 일본 목판화에서 영향을 받은 것이라고 분석한다. 그러나 다른 한편으로 보자면 호쿠사이와 동시대 우키요에 판화가들의 화면 구성은 전통적인 일본화의 구도와 기법에서 벗어난 것이었다. 일점 투시도법을 이용한 극단적인 공간감 표현은 특히 파격으로서, 일본 미술계에 전파된 유럽의 선원근법 기술을 일본 목판화가들이 수용한 결과였다.

네덜란드 동인도 회사를 통해 17세기부터 유럽 회화의 복제본들이 일본에 소개되었는데, 일본 판화가들은 이러한 공간 표현 기법을 자신들의 전통 기법과 연결시켰다. 이처럼 19세기 말 유럽과 동아시아 사회는 밀접하게 교류하면서 상대방의 문화를 빠르게 흡수해 재전파하고 있었다.

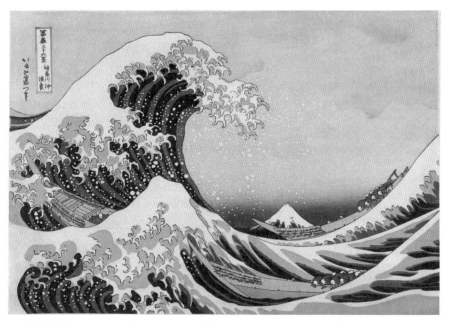

30 〈부악삼십육경富嶽三十六景: 가나가와의 큰 파도〉, 호쿠사이, 25.5×37.5cm, 1829-32년, 뉴욕 메트로폴리탄 미술관

31 〈바다〉, 악보 표지(초판본), 드뷔시, 1905년

동아시아 목판 인쇄술과
서민들의 예술

현대의 예술 애호가들 중에 개인적으로 예술가의 작품을 소유할 수 있는 사람은 극소수다. 하지만 많은 관람자가 거장들의 그림을 인쇄물이나 미디어를 통해 접하고 있다. 인쇄술과 복제술의 발달 덕분에 미술품 수집가와 향유자가 꼭 일치하지 않게 된 것이다.

명나라 만력년간(1573~1620) 이후 도시의 성장과 더불어 확산된 예술 애호 취향 역시 마찬가지였다. 당시 도시민 모두가 거대한 부를 소유한 것은 아니었다. 어떤 상인은 황제에 버금가는 재력을 가졌지만 이러한 사람은 극소수에 불과했다. 수공업과 상업이 발달하면서 수적으로 증가한 시민 계층이 문화와 예술 작품을 접하게 된 것은 지금과 마찬가지로 인쇄라는 매체를 통해서였다.

중국 목판화의 성장

예술 매체의 성격은 제작 비용과 효과에서 많은 영향을 받는데 이런 요인으로 인해 수용자 계층의 성격이 결정되기 때문이다. 예를 들어 원나라 시대 경덕진에서 청화자기 제작에 처음 성공했을 때 중국 사회의 구성원 모두가 청화자기를 좋아했던 것은 아니다. 그러나 그림으로 자기 표면을 장식하는 제작 기법은 부조나 상감으로 표면을 장식하는 기법이나 유약과 그릇의 형태를 변형시키는 기법보다 비용과 효과라는 면에서 훨씬 더 효율적이었다. 결과적으로 보자면 과거의 제작 방식으로 생산된 자기들에 비해 값이 싸고 생산이 쉬워진 덕분에 전보다 더 많은 사람들이 청화자기를 접하고 즐길 수 있게 된 것이다.

소설의 삽도

인쇄술은 파급력이 컸기에 훨씬 더 많은 사람이 문화를 접할 수 있는 기회를 주었다. 인쇄술이 발달한 명, 청대에는 과거의 어느 시대보다 사회 전반으로 예술 작품이 보급되었으며, 일반 서민의 취향에 따라 성격이 대중화되었다. 하지만 모든 이들이 이러한 변화에 만족했던 것은 아니다. 예를 들어 통속소설에 비판적이었던 사람들은 『수호전』이 도둑질을 가르치

32 〈이탁오선생비평충의수호전李卓吾先生批評忠義水滸傳〉, 이탁오, 명

고 『서상기』는 음란함을 가르친다고 매도했으며 이러한 소설의 판매와 유통을 금지해야 한다고 주장했다. 하지만 발달한 인쇄술 덕분에 통속소설은 완성도 높은 삽도와 결합해 널리 보급되었으며 진보적인 관점을 반영한 주류 예술로 확고하게 자리 잡았다.

전통적으로 중국 사회에서 인쇄는 궁정이나 왕부에서 주도하는 관각官刻과, 서점이나 문인들이 사적으로 운영하는 사각私刻의 두 가지 체제로 이루어져 왔다. 명대와 청대에는 시민 문화가 번성하면서 사각 분야가 크게 성장했다. 민간에서 제작된 사각 판화는 소설과 희곡에 들어가는 '삽도揷圖', 새해를 기리는 '연화年畵', 그림을 모아 놓은 '화보畵譜' 등 세 유형으로 구성되었다. 지역으로 보자면 중국의 북방 지역은 베이징을 중심으로, 남방 지역은 상업 도시를 중심으로 사각이 번성했다.

남방의 도시들 중에도 특히 인쇄업이 번창했던 도시는 난징(금릉)이다. 난징은 명나라 시대 제2의 수도로서 남방 관각의 중심지였다. 그래서 각인(刻印, 목판에 그림과 글을 새기는 일)을 할 수 있는 사람이 많았으며, 문인층이 두터워 서적의 편찬도

활발했다. 난징의 문인들은 직접 책의 제작에 참여하거나 서점을 운영하면서 목판 인쇄의 발달을 주도했다. 물론 문인들만 인쇄업에 뛰어든 것은 아니다. 명나라 말기 이후로는 유명한 화가들도 목판 인쇄업에 다수 참여했다.

명나라 말부터 청나라 초에 걸쳐 활동한 화가 진홍수(陳洪綬, 1599~1652)가 대표적인 인물이다. 진홍수의 인물 표현은 후대 삽도가들에게 많은 영향을 주었다. 그가 제작한 삽도를 보면 괴기하게 일그러진 인체와 길게 늘어지는 옷 주름선 표현이 독특하다. 진홍수의 묘사 방식을 자세히 들여다보면 과거의 대가들 중에서도 특정 작가와 작품을 연상시키는 부분이 있다. 〈도연명도〉나 『서상기』의 삽도에 등장하는 여인들의 가냘픈 몸매와 늘어진 옷 주름, 남자들의 부푼 옷소매는 고개지의 화풍과 매우 닮았다. 물론 고개지와 진홍수 사이에는 천 년이 넘는 세월의 간격이 있지만 중국 삼국시대 위나라 조식이 지은 『낙신부』의 내용을 그림으로 옮긴 고개지의 〈낙신부도〉는 진홍수에게 좋은 모범이었을 것으로 추측된다.

〈도연명도〉는 친구인 주양공이라는 인물을 위해 제작한 그림이다. 주양공은 명나라가 망한 후 청나라에서 관직을 맡았는데, 그러한 친구에게 진홍수는 관직을 그만두고 고향으로 돌아가는 도연명의 시 「귀거래사歸去來辭」를 주제로 삼은 그림을 선물했다. 〈도연명도〉의 일부인 〈채국〉은 국화 향에 흠뻑 빠진 남자 선비의 모습을 그린 것으로, 「귀거래사」 중에서

33 〈도연명도권陶淵明圖卷: 채국採菊〉, 진홍수,
30.3×307cm, 명, 하와이 호놀룰루 미술관

34 『장심지정서북서상기張深之正書北西廂記』 삽도, 진홍수, 명(1637년)

"집에 돌아오니 뜰 안에 잡초가 무성한데 소나무와 국화가 아직도 남아 있다", "술 단지를 당겨 스스로 따르며, 뜰 안의 나뭇가지에 웃음이 퍼진다"라는 두 구절의 내용을 압축해 한 장면으로 표현한 것이다. 그림은 절개의 상징인 국화 향에 취한 주인공의 모습과 "술 한 단지 외에 무엇이 필요한가?"라는 함축적인 글귀로 자신의 심정을 웅변적으로 전달한다.

시의 내용을 옮기는 진홍수의 표현력은 『서상기』의 삽도에서도 드러난다. 이 삽도에서 진홍수는 화려한 병풍 앞에서 연인이 보내온 연애편지를 읽느라고 정신이 없는 여주인공 앵앵과 그녀를 몰래 지켜보는 하녀를 생생하게 묘사한다. 더욱 놀라운 부분은 진홍수의 필법을 그대로 살린 각공刻工의 노련한 솜씨다. 삽도에 보이는 판각한 선은 진홍수가 그린 〈도연명도〉의 필선과 거의 유사하며, 판화가 아니라 회화 작품을 직접 보는 것 같은 인상을 준다.

화보

중국 미술의 역사에서 판화 형식으로 역대 명화가의 작품을 복제한 것은 1603년에 발간된 「고씨화보」가 가장 이른 사례다. 「고씨화보」에는 완성된 그림들이 실려 있어서 옛 명화의 전체적인 구성을 배우기에 적절한 교재였다. 난징 사람이었던 호정언(胡正言, 1582~1673)은 자기 밑에 있던 각공들과 10년을 하루같이 판화 기법을 연구했다고 한다. 결국 그림의 색을 몇

35 「십죽재서화보＋竹齋書畫譜」, 호정언, 명(1573-1620년)

36「개자원화전芥子園畫傳」〈산수보山水譜〉, 제1집, 청(1679년)

37「개자원화전芥子園畫傳」〈죽보竹譜〉, 제2집, 청(1701년)

가지로 분류하는 색도 분해, 분해한 색에 따라 부분을 달리해 목판을 나누는 분판 기술을 갖추게 되었으며, 회화 작품과 같은 농담 효과를 살린 정교한 다색 목판화를 찍어 낼 수 있게 되었다.

그의 각공들은 매우 숙련되어 원작자의 필법을 그대로 드러내는 정교한 판각이 가능했다고 한다. 이런 기술력을 바탕으로 호정언은 자신의 집 이름인 십죽재를 딴 「십죽재화보」를 만들었다. 이 화보는 화조화가 중심인데 장장 8년 만에 완성한 역작이었다. 이후 「십죽재화보」의 채색 인쇄 기술을 그대로 계승해 「개자원화전」을 만들었다.

「개자원화전」은 현재까지 청나라 시대 목판 인쇄의 최고봉으로 꼽히며 중국뿐 아니라 우리나라와 일본 등 동아시아의 근현대 미술에 엄청난 영향을 주었다. 그 제작 과정을 살펴보면 먼저 청나라 시대 초기인 강희 18년(1679)에 제1집 〈산수보〉가 발간되고, 제2집 〈난보〉, 〈죽보〉, 〈매보〉, 〈국보〉와 제3집 〈화훼보〉, 〈초충보〉, 〈화목보〉, 〈금조보〉는 강희 40년(1701)에, 제4집 〈인물화보〉는 가경 23년(1818)에 발간되었다. 이후 소훈이라는 화가가 전체 화보를 모사하고 증편해 석판으로 다시 인쇄한 것이 광서연간(1875~1908)이었다. 거의 200년에 걸친 노력으로 지금의 〈개자원화전〉이 완성된 것이다.

〈개자원화전〉에는 화법에 대한 간략한 설명과 함께 여러 화가의 화법을 임모(臨摹, 본을 보고 그대로 옮겨 쓰거나 그림)한 도판과

이에 대한 설명, 그리고 거장의 작품 자체를 임모한 도판이 순서대로 실려 있다. 이 화보들은 18세기에 조선 사회에 전해졌는데 심사정이 남종문인화를 접한 것도 이런 화보를 통해서였다. 〈개자원화전〉은 오늘날에도 전통적인 회화 기술을 연마하는 데 중요한 입문서로 사용되고 있다.

연화

연화年畵란 중국 춘절인 음력 1월 1일을 맞이해 복을 기원하는 마음으로 가정에 붙인 그림을 가리킨다. 연화가 목판으로 제작된 이후 그 수요는 폭발적으로 늘어났다. 연화를 제작하는 공방 중에는 장쑤성 쑤저우의 타오화우, 톈진의 양류칭, 산둥성의 웨이현 등이 유명했다.

소설 속에 들어가는 삽도 판화가들이 회화의 필선에 가

38 〈복선길경福善吉慶〉, 양류칭 연화

VI

깎도록 목판을 새기는 기술에 열정을 쏟았다면, 북방 양류청의 연화 제작자들은 서양식 표현 기법을 적극적으로 도입했다. 위의 도판에서는 아이들의 얼굴 표현에 명암법이 적용된 것을 볼 수 있으며, 배경에 투시법까지 사용했다. 색채도 매우 화려한데, 비슷한 시기에 경덕진에서 생산된 채색 자기의 그림 장식과 유사한 경향을 보인다. 양류청에서 제작한 연화는 청대 건륭연간(1736~1795)에 전성기를 맞이했다. 양류칭은 베이징과 가까워 궁정 예술의 영향을 강하게 받았으며, 톈진 교외의 양류칭진 주변 부락에서 생산했기 때문에 화북 지역의 농촌문화가 결합된 독특한 연화를 만들어 냈다.

이민족이었던 청나라 황실의 미감은 한족의 황실에 비해 새로운 것을 받아들이는 포용력이 컸다. 청나라 초기부터 서양화 기법을 사용하는 화원들이 있었는데, 특히 18세기에는 서양에서 건너온 선교사들이 화원 화가로서 활발하게 활동했다. 이탈리아 출신 낭세령(郞世寧, Giuseppe Castiglione), 체코 출신 애계몽(艾啓蒙, Ignatius Sichelbarth), 독일 출신 하청태(賀淸泰, Louis de Poirot) 등이 대표적인 유럽 화가였다. 이들은 청 황제의 명에 따라 서양화풍의 고전적인 사실주의와 동양의 재료 혹은 세밀하게 그리는 공필화의 기법을 합쳐 실험적인 작품들을 만들었다.

또한 회화 작품뿐 아니라 전쟁에 대한 기록화를 동판화로 남기기도 했다. 이 인쇄물들은 주로 전쟁이 끝난 후에 조

39 〈건륭평정준부회부전도乾隆平定准部回部战图: 통고사로극지전通古斯鲁克之战〉, 낭세령, 청(1765-73년경)

정 대신에게 내리는 하사품이었다. 화가들이 밑그림을 그리면 그 그림을 유럽으로 보내 동판 인쇄를 해 오는 방식으로 제작했는데, 대개 9년이 걸리는 긴 작업이었다. 총 16장으로 구성된 〈건륭평정준부회부전도〉 중 하나인 〈통고사로극지전〉은 근경의 전투 장면에서부터 중경의 요새와 원경의 산에 이르기까지 일점 투시도법과 명암법 등 전형적인 서양화 기법을 적용했다.

전투 중인 인물들과 말, 낙타의 표현은 세밀하면서도 극적이다. 등장인물의 옷차림이 청나라 군복이라는 점과 원경에 소나무 숲이 이질적으로 끼어들어 있다는 점을 제외하면 동양적인 요소는 거의 없다. 반면에 민간에서는 여전히 전통적인 문인화 성향의 목판 인쇄물이 널리 유통되었다. 〈건륭평정

준부회부전도〉는 새로운 문물에 대한 청 황실의 호기심을 반영하는 동시에 서양의 이질적 문화를 통해 한족에 대한 청 황실의 권위를 세우려는 의도가 저변에 자리 잡고 있다. 그러나 서구 문명이 가장 먼저 유입된 상하이 지역에서도 일방적인 서양화풍과 양식은 널리 환영받지 못했다. 이런 상황은 19세기 말까지 이어졌다.

이 시기 일종의 상품 선전용 그림 카드인 월분패화月份牌畵가 19세기 말 상해에 들어왔다. 〈향연패자 위두루〉와 같이 서양의 도안을 사용하고 채색영사판을 사용한 새로운 기법을 적용해 유럽에서 들여왔으나 중국인들로부터 환영받지 못했다. 후에 달력에 중국 화가가 그린 그림을 인쇄하면서 오히려 상품 선전의 효과를 보았다. 19세기 말에는 목탄 수채화로 유행하는 복장을 한 미녀를 그린 월분패화가 널리 유행했다.

근대에 이르기까지 중국인에게 가장 널리 읽힌 통속소설인 『홍루몽』을 인쇄할 때 문인 화가였던 개기(改琦, 1774~1829년)의 그림을 목판으로 옮겼다는 사실은 우리에게 시사하는 바가 크다. 〈홍루몽도영〉과 같이 중국 사회에서

40 〈향연패자 위두루香煙牌子 尉斗樓〉,
청(1906년)

41 〈홍루몽도영紅楼夢圖咏〉, 청(1879년)　　　　**42** 〈홍루몽도영紅楼夢圖咏〉, 청

널리 통용되던 목판 인쇄물은 대부분 명대와 청대의 서민적
취향을 반영하는 것으로 이를 통해 당대의 성향을 엿볼 수
있다. 근대의 중국인들은 전통적 입장에서 본다면 개인적이
고 통속적이며 자유분방했으나, 그들의 시각적 성향은 전통
에 의거한 보수적인 경향을 띠고 있었다.

우키요에 이야기

일본의 문화가 외부에 가장 널리 알려진 것은 목판으로 인쇄된 우키요에를 통해서였다. 1867년 파리 만국박람회에 출품된 목판 우키요에는 일본의 생활상을 기록한 그림과 에도의 풍경을 묘사한 것들이었다. 이 인쇄물들이 유럽 사회에 불러일으킨 파장은 강력했다. 그러나 실제로 예술적 완성도가 높은 작품은 이들보다 앞선 세대의 것들이었다.

　도시의 발달과 시민계층의 성장은 일본 사회에서도 풍속화에 대한 관심을 불러일으켰다. 17세기 세속적인 생활을 그린 풍속화가 증가하면서 '마치에시町繪師'라 불리는 시정의 화가들이 건물이나 산수 배경이 없는 미인도 병풍을 그렸다. 유행하는 복장을 한 기녀, 무희, 혹은 유나라고 불리는 대중목욕탕 종업원을 그린 그림이었다. 이러한 미인도에 등장하는 여인들은 통속적인 미인상이라기보다는 개성적이며 과장된 모습을 하고 있었다.

　이때부터 우키요에浮世繪라는 말이 일본 미술에 등장한다. '우키浮世'는 허무하고 뜬구름같이 덧없는 세상이라는 의미다. 17세기 말 에도 시대에는 한때 '우키'를 유행어처럼 물건들 앞에 붙여 사용했다. 우키요에는 세속의 물질문명에 대한 자조적인 표현이면서, 동시에 세속적인 욕구 자체를 드러

내는 상업적이고 통속적인 대중예술이었다.

　오늘날의 도쿄인 에도는 18세기에 들어와서야 도시로 성장했다. 수공업이 발달하며 모여든 상공인 계층 사람도 많았지만, 고향을 떠나 모여든 사무라이들로 특히 북적거렸다. 우키요에의 주 소비자는 바로 이런 사람들이었다. 우키요에는 인기 있는 가부키 배우나 스모 선수의 초상화, 극장의 포스터, 소설 속 삽화 같은 통속적 장면으로 그려졌으며 값싸고 효율적인 방식으로 제작되었다. 병풍 형식보다 쉽게 표구할 수 있는 축 형식의 족자로 만들어진 것도 이 때문이었다. 또한 더욱 많은 수요를 값싸게 충족시키고자 '직접 그리기'보다는 다색 목판 인쇄를 사용해 공방에서 대량으로 생산하기 시작했다.

　초창기 우키요에 화가들은 독창적이고 효과적인 표현을 개발하려고 고심했다. 예를 들어 도리이 기요노부로부터 비롯된 화가들은 선묘(線描, 윤곽과 명암 등을 선으로 그

43 〈완구를 든 미인도〉, 가이게츠도 안도, 에도, 제노바 에도아르노 키오소네 동양미술관

리는 것)를 중점적으로 사용해 단순화하는 방식으로 가부키 배우들을 그렸고, 가이게츠도 안도(懷月堂安度, 18세기 초)와 그의 화파는 산책하는 여인의 화려한 옷과 옷 주름선에서 풍기는 율동감 표현에 중점을 두었다. 이처럼 선각에 의지하며 면적인 구성을 효과적으로 하는 방식을 찾아 고심하던 우키요에 화가들은 대중이 선호하는 색감과 장식 요소를 충족시키기 위해 목판 인쇄술을 발전시켰다.

약 1세기에 걸친 다색판화 기법의 발달은 스즈키 하루노부(鈴木春信, 1725~1770)에 이르러 정점을 맞는다. 1765년 새해를 맞이해 스즈키 하루노부는 몇몇 동인들과 모여 그림이 곁들여진 달력을 만들었다. 그들은 비용을 아끼지 않고 색도를 일곱이나 여덟 가지로 늘리는 방식을 생각해 냈다. 청나라의 〈개자원화전〉이 오색판화인 것을 생각하면 이들이 얼마나 정교한 색도분해 기법을 이루었는지 알 수 있다.

기술적인 완성도에 하루노부의 감각적인 구성이 곁들여져 매력적인 작품이 만들어졌다. 앞에서 언급했듯이 우키요에는 미인도를 중심으로 제작되었으며 풍경은 배제되었다. 그런데 〈비 오는 밤 신궁에 이른 미인도〉에서 보듯이 하루노부는 가녀린 몸매의 무표정한 여인상에 풍경이 들어가 시적인 정취를 자극하는 그림을 만들었다. 즉 비 내리고 바람 부는 정경이 흔들리는 나뭇잎과 찢어진 우산에서 암시되고, 흩날리는 옷자락과 등불을 가다듬으며 신궁으로 향하는 소녀를

44 〈비오는 밤 신궁에 이른 미인도〉, 스즈키 하루노부,
27.3×20.6cm, 도쿄 국립박물관

45 〈침울한 사랑〉, 우타마로, 38.1×25.5cm, 에도(1793년경),
파리 기메 국립 동양미술관

멀리서 엿보는 것 같은 재미를 선사하는 그림을 그렸다. 그에
반해 기타가와 우타마로(喜多川歌麿, 1753~1806)는 여인의 얼굴과
상체를 과감하게 잘라내 화면에 배치했다. 확대된 얼굴의 미
세한 표정에서 그 여인의 내면을 공감할 수 있을 것 같다.

그러나 우키요에의 정점이 발현된 장르는 미인도가 아
니라 풍경화였다. 호쿠사이는 30여 차례나 예명을 바꾸며 여
러 유파의 화실을 전전한 작가다. 그가 1825년에서 1831년
사이에 출간한 후지 산 연작인 〈부악삼십육경〉은 당시로써는
놀라운 성취였다. 첫째로 당시까지 우키요에에서 배경 역할
에 머물러 있던 풍경을 주제로 부각했으며, 둘째로 단순화한

색면 구성과 치밀한 선묘에 의한 장식적인 효과라는 전통적인 목판인쇄의 장점을 살려 냈다.

호쿠사이의 작품은 유럽 사회에서 무척이나 동양적인 그림으로 찬사를 받았지만 사실 이 그림은 서양화의 시점과 투시도법을 사용한 것이다. 그 시기 일본에는 네덜란드 상선이 드나들었고 자기의 무역이 활발했다. 에도(지금의 도쿄)는 그 거점 지역이었다. 서양 상선들로부터 동판화 삽화들이 포함된 과학 서적과 예술 서적이 일본에 소개되었다. 이 때문에 호쿠사이는 기하학적인 투시법과 동판화의 명암법에 대해 알고 있었다.

그는 〈가나가와의 큰 파도〉에 이처럼 서양식 원근법에 근거한 표현과 명암법을 적용했다. 이 그림은 시점을 낮추어 파도 아래 원경으로 후지 산을 배치한 참신한 구성과 상대적으로 더욱 거대해 보이는 파도, 배에 바짝 엎드린 사공들의 위태로운 모습이 어우러져 역동감을 자아낸다(도판 30).

유럽인이 1867년 파리 만국박람회에서 접한 우키요에는 호쿠사이와 같은 거장들보다 후대의 것들로서 일본 우키요에의 마지막 세대이자 어쩌면 삼류라 평가될 만한 쇠퇴기의 작품이었다. 그럼에도 불구하고 우키요에는 당시 유럽인이 목말라 하던 이국적인 소재와 인간의 말초적인 감각을 자극하는 쉬운 내용으로 무장한 매력적인 상품이었다.

유럽 소비자들이 전성기 우키요에 작품을 보게 된 것은

46 〈부악삼십육경富嶽三十六景: 붉은 후지 산〉, 호쿠사이, 27.3×34.6cm, 에도(1825년경), 파리 기메 국립 동양미술관

1889년의 파리 만국박람회를 통해서였다. 그리고 일본을 대표하는 이미지로 각인된 호쿠사이의 〈후지 산〉 연작을 본 것은 그보다도 더 후였다. 어쨌든 호쿠사이의 풍경 목판화들은 유럽인에게 익숙한 원근법과 명암법을 과감하게 도입하면서도 가장 일본적인 예술품으로 유럽인에게 각인되었고, 19세기 말과 20세기 초 유럽 사회의 일본 애호 취향을 이끄는 대명사가 되었다.

조선 풍속화의 세계

수공업의 발달과 중인계급의 성장은 조선에서도 예외가 아니었다. 영·정조 시기인 18세기 중반 이후 조선의 수도 한양은 급변했다. 17세기까지 한양의 점포 수는 30여 개였는데 18세기 말에는 120여 개로 늘어났고, 가구 수도 세 배 가까이 늘어났다. 늘어난 인구가 종사한 일은 전통적인 생업인 농업이 아니었다. 즉 한양은 왕도로서의 행정중심 도시의 성격이 변모해 상업도시가 되었다.

　이런 도시의 문화를 주도한 중간 계층은 여항인閭巷人이었다. 그들은 상인이거나 하급 관리로, 변화하는 사회구조 속에서 부와 여가 그리고 강한 자의식을 갖춘 사람들이었고, 이들이 새로운 문화의 향유층이었다. 박지원의 소설『허생전』,『양반전』,『호질』은 양반의 무능력, 겉치레가 된 예법, 상민에 대한 착취를 풍자한 글로 풍속화가 유행하던 18세기 조선 사회 여항인의 분위기를 대표한다. 여항인은 이렇게 실생활을 담은 글과 그림을 즐겼다.

　앞에서 인용한 조선 초 안견의 〈몽유도원도〉를 꼼꼼히 들여다보면 우리 주변에서 보던 산의 모양과는 좀 다르다. 이 그림 속 바위는 북송의 이성이나 곽희의 괴석을 떠올리게 하는 표현이 있다. 조선 초기 그림인 강희안(姜希顔, 1417~1464)의

47 〈고사관수도高士觀水圖〉, 강희안, 23.4×15.7cm, 조선(1417년), 국립중앙박물관

〈고사관수도〉는 명대 절파와 유사한 양식적 특징을 보인다. 바위에 쓰인 부벽준의 강경한 필법과 먹색의 농담 차이에서 오는 극단적인 대비, 수직과 사선으로 가로지르는 필선의 동적인 움직임이 절파의 화풍과 유사하다. 눈에 더 들어오는 것은 물가에 여유롭게 엎드려 있는 선비다. 그는 낯선 머리 모양을 하고 있다. 강희안의 〈고사관수도〉는 필법이나 구성이라는 조형적 요소뿐 아니라 소재의 모습도 중국의 화풍을 방사했다.

눈에 보이는 것을 그대로 그린다는 것은 지금의 관점에서 보면 쉽고 당연한 일이다. 앞에서 살펴본 중국 산수화도 보이는 대상을 그리다가 점점 이상화하는 변천을 보였다. 그러나 조선의 초기 그림은 양식화가 진행된 원나라 이후 중국의 회화관에서 출발했다. 그렇게 양식화된 그림을 그리던 조선인이 주변에 관심을 가진 것은 사회적 여건이 변화하면서 가능했다. 우리가 윤두서의 자화상을 기억하고 정선의 그림을 높이 치는 이유는 그들로 인해 우리의 것, 우리의 모습을 즐기고 가치 있게 바라볼 수 있게 되었기 때문이다. 이후 18세기에서 19세기 초반은 김홍도, 김득신, 신윤복이 대표하는 풍속화의 시대가 된다.

김홍도의 「단원풍속도첩」에 실린 〈씨름〉에는 일상의 즐거움과 활기가 드러난다. 이 그림은 구경꾼들의 몰입한 표정과 자연스러운 자세를 하나하나 들여다보는 것도 재미있지

48 「단원풍속도첩檀園風俗圖帖」 중 〈씨름〉, 김홍도, 27×22.7cm, 조선(18세기경) 국립중앙박물관

만 화면 구성이 만들어 내는 집중감도 탁월하다. 외곽을 둥글게 둘러싼 구경꾼들의 시선은 한 곳으로 집중되고 있다. 그 시선을 따라가다 보면 화면의 중앙에 온 힘을 다해 겨루고 있는 씨름꾼이 있다. 그 옆에서 홀로 씨름 장면에서 등을 돌리고 흐름에 역행하는 장사치는 화면에 여유와 유머를 만들고 있다.

이처럼 김홍도의 〈씨름〉은 무척 현실적인 정경을 그려서 누구나 이해할 수 있다. 씨름 규칙을 몰라도 이 그림을 보는 데 방해가 되지 않는다. 글을 읽을 줄 몰라도 아무런 문제가 없다. 이 그림은 시대가 바뀐 오늘날에도 보는 사람에게 씨름장의 활기를 전한다.

김홍도의 후기 작품인 〈추성부도〉는 송나라 구양수(歐陽修, 1007~1072)가 지은 「추성부」를 그림으로 옮겼다. 「추성부」는 "진격해 오는 군대의 발자국 소리와 병장기가 부딪치는 소리가 들려 누가 왔는지 동자에게 물어보니 달이 밝고 별이 맑고 인적이 없는데 소리가 나무 사이에서 난다"라는 구절로 시작한다. 여름의 무성했던 생명력을 사그라뜨리는 가을 바람을 서글프면서도 매서운 기운으로 표현하고 있다.

이것은 가을바람에 대한 감상임과 동시에 노년기로 접어드는 구양수의 감성이며, 단원 김홍도 자신의 감회이기도 하다. 그래서 그림 속 집 안에 앉아 있는 선비를 화가로 추측하기도 한다. 앞에서 본 〈고사관수도〉 속의 중국풍 선비와 비교되는 부분이다. 이처럼 김홍도의 그림은 사회생활 전반의

49 〈추성부도秋聲賦圖〉, 김홍도, 56×214cm, 조선(1745년), 삼성 미술관 리움

일상에 대한 건전한 관심을 드러내고 있다.

　김홍도와 동시대 화가인 신윤복(申潤福, 1758~?)은 조선의 우키요에 작가와도 같았다. 신윤복은 기녀의 단독상을 그렸고 유곽과 양반의 생활을 그렸다는 점에서 우키요에의 작가들과 소재가 겹친다. 신윤복의 〈미인도〉에는 첫눈에 여인이라고 하기에는 좀 어려 보이고 기녀라고 하기에는 순수해 보이는 인물이 그려져 있다.

　시대에 따라 기법의 변화가 있지만 18세기 조선은 청나라의 훈염법暈染法이 정착해 초상화에 명암을 표현했다. 훈염법이란 붓으로 채색을 여러 번 겹치며 명암을 만들어 내는 기법으로, 조선 후기 문인 화가 윤두서가 그린 〈자화상〉이 대표적인 사례다. 그에 비해 신윤복이 그린 〈미인도〉는 얼굴의 양감 표현을 극도로 자제하고 섬세한 선묘와 담백한 색채로 대상을 표현하고 있다. 화면 속 미인은 맵시 있게 잘 차려입었지만 구겨진 치맛단과 살짝 드러난 버선발 한쪽이 자연스럽다. 마치 화가 옆에서 오랫동안 앉아 기다리다 일어선 듯한 치마

주름이다. 거기에 한 손으로는 노리개를 잡고 또 다른 손으로 느슨한 옷고름을 잡고서 알 수 없는 표정을 짓는다. 정적이지도 동적이지도 않은 미인은 그렇게 조용히 감상자의 눈길을 끌어들인다.

〈미인도〉에 신윤복이 쓴 제화시(題畵詩, 화폭의 여백에 그림과 관계된 내용을 담아 첨부한 시) "화가의 가슴속에 만 가지 봄기운 일어나니, 붓끝은 능히 만물의 초상화를 그려 낸다"라는 글귀를 읽고 나면 생각이 복잡해진다. 에도 중기의 화가 하루노부의 〈비 오는 밤 신궁에 이른 미인도〉와 신윤복의 〈미인도〉를 비교해 보면 더욱 그렇다.

하루노부의 그림에서는 여인이 비바람을 맞으며 한밤에 신궁을 찾아가는 장면이 연극 무대의 한 장면 같다. 찢어진 우산에서 느껴지는 것은 비바람의 매서움이 아닌 비 오는 날의 표식이다. 이 그림뿐 아니라 우키요에 그려진 기녀들은 흐트러진 옷차림까지도 완벽히 구성된 기호다. 그들은 비바람 하나 없는 실내 무대에서 연기하는 배우이며 기녀 자체라기보다 기녀 역할을 맡은 모델이다. 따라서 대상의 사적인 부분은 제거되고 상징적 이미지가 명확하게 담겨 있다.

그에 비해 신윤복의 기녀는 관능미의 대상으로 보아야 할지 어린 봄의 새싹을 보듯 안쓰러워해야 할지 모를 애매함이 있다. 그래서 머릿속이 복잡해지는 것이다. 그러나 명확한 것은 〈미인도〉 속의 기녀는 일반 대명사의 기녀가 아니라 특정

50 〈자화상〉, 윤두서, 38.5×20.5cm, 조선(17세기 말), 개인소장

51 〈미인도〉, 신윤복, 114.2×45.7cm, 조선(18세기), 간송미술관

인물 누군가라는 점이다. 신윤복은 기녀라는 기호를 그린 것이 아니라 현실 속에서 만난 누군가의 초상을 그렸다. 이처럼 신윤복의 그림에서는 우키요에와는 다른 사실성이 보인다. 그 사실성 속에 현실을 냉소하는 작가의 날카로운 시선이 곳곳에서 드러난다.

국보 제135호로 지정된 「혜원전신첩」에는 〈단오풍정〉, 〈월야밀회〉, 〈쌍검대무〉, 〈주유청강〉 등 30여 점의 그림이 실려 있다. 〈주유청강〉에는 넓은 갓에 도포를 잘 차려입고도 어딘가 불량해 보이는 세도가 혹은 그들의 자제들, 그들 사이에서 담뱃대를 물고 있거나 뱃놀이를 하는 기녀들, 그들에 무관심한 듯 자기 할 일을 하고 있는 뱃사공과 악사가 그려져 있다.

신윤복은 강희안의 〈고사관수도〉와는 아주 다른 물놀이를 그린다. 강희안이 그린 선비가 물을 들여다보며 성인의 도를 즐기고 있다면, 신윤복이 그린 선비들은 물놀이라는 명분 아래 기녀들을 탐하고 있다. 그런데 이들은 마음껏 방탕해지지 못하고 거대한 바위 아래 숨어서야 이렇게 놀 수 있다. 〈고사관수도〉의 바위가 속세와의 단절이라는 암시를 갖는다면, 〈주유청강〉 뒤편의 바위는 일탈의 현장을 가려 주는 장막 역할을 한다. 그리고 구석에 관심 없다는 듯 노 젓는 사공은 고단한 현실을 드러낸다.

비속한 그림을 그려 도화서에서 쫓겨났다는 일화가 전해지는 신윤복은 그만큼 자신의 그림에 화려한 색채로 향락

52 「혜원전신첩蕙園傳神帖」〈주유청강舟遊淸江〉, 신윤복,
28.2×35.6cm, 조선(18세기 말), 간송미술관

적인 요소를 끊임없이 드러냈다. 하지만 거기에는 냉담한 사
실주의의 시선이 있다. 어딘가 서글픈 느낌이 드는 것이다. 그
안에는 우키요에처럼 세상이 덧없으니 덧없이 살겠다는 긍정
이 담겨 있지 않다. 오히려 사회의 부조리를 비판하고 풍자하
던 당대의 실학자 박지원의 소설『호질』이 연상된다.

　『호질』은 겉으로는 존경받는 유학자이지만 과부 동리자
를 탐하는 북곽 선생과, 수절한 과부로 알려졌지만 성이 다
른 다섯 아들을 둔 동리자의 이야기를 통해 18세기 조선의
양면성을 보여 준다. 특별히 좋은 고기를 먹겠다고 고르고 골
라 북곽 선생 앞에서 입을 벌린 호랑이가 냄새나서 못 먹겠다
고 돌아서는 장면은 위선적인 양반을 비판하는 소설 속 핵심
장면으로, 잘못된 길을 가는 사대부층을 냉담하게 바라보는
피지배층의 시각을 드러낸다. 그런데 신윤복의 그림에는 그

런 위선마저 벗어 버린 양반들의 향락과 기녀들의 고단함이 있다.

당나라 장훤과 주방의 인물화에 시대가 녹아 있듯이 신윤복의 그림에는 지도자의 위치를 상실하고 표류하는 양반 세도가가 있다. 정선이나 김홍도, 신윤복의 그림에는 조선 사회의 진짜 모습이 담겨 있는 것이다. 그래서 진경眞景이라 불린다. 그러나 조선에서 진경의 시대는 짧았다. 심사정은 정선의 제자였지만 중국에서 들어온 화보를 통해 남종 문인화풍을 따른다. 그 뒤에 나타난 김정희는 서예와 그림에서 문인화의 정점을 찍는다. 그러나 18세기라는 짧은 기간에 활발하게 그려진 풍속화는 후대에 깊은 인상을 남겼다. 조선 사회를 대표하는 그림으로 우리의 기억에 자리하는 것이다.

동양과 서양의 교류는 문물의 수출에서 더 나아가 서로의 문화를 변화시켰다. 그러나 더 큰 변화는 중국, 일본, 한국의 내부에서 시작되고 있었다. 시민층이 성장하면서 사회는 뿌리로부터 달라지고 있었다. 그림의 형식이 바뀌고 소재가 달라졌다. 그러나 그림은 여전히 시대를 함축해 보여 주는 기능을 했다. 이것이 '사진寫眞'일 것이다.

진경의 시대

동양화에서 예전부터 지속된 논쟁 중에 '형사(形似, 형을 닮다)'와 '신사(神似, 정신을 닮다)'가 있다. 이 논쟁은 춘추시대의 법가 사상가로 유명한 한비자로 거슬러 올라가는데, 그는 "개와 말은 그리기 어렵지만 귀신은 그리기 쉽다"라고 했다. 이것은 눈으로 형태를 확인할 수 있는 것이 느낌으로 미루어 짐작해야 하는 귀신보다 그리기 어렵기에 형사가 중요하다는 의견이다. 하지만 시간이 흘러 송나라에 이르면 시인 구양수는 "어떻게 사람들이 (형을) 알고 있다고 그리기가 어렵고, 모른다고 그리기 쉽겠는가?"라고 이의를 제기한다. 그는 사의(寫意, 눈에 보이지 않는 요소를 닮게 그리는 것)은 사형(寫形, 형태를 닮게 그리는 것)보다 어렵다고 했다. 이를 더욱 심화시킨 사람이 소식이다. 그는 '형'을 닮았는가 만으로 대상을 살피면 식견이 어린아이와 같은 것이다"라고 말하며, 형보다 그 이면의 '의'를 중요시했다.

만약 정선의 그림이 인왕산이나 금강산과 닮기만 했다면 그 그림에 사람들이 그토록 감탄했을까? 닮은 것을 으뜸으로 한다면 지도를 보는 것이 나을 수 있다. 그림에 요구되는 것은 그것을 넘어선 무엇이다. 그 무엇은 어떤 경우에는 '신神'으로 쓰이고, 어떤 경우에는 '의意'로 쓰인다. 이것이 보여 주는 것은 결국 대상의 '진眞'이다. 김홍도 역시 정선과 같다. 그가 그린 〈추성부도〉는 구양수가 쓴 「추성부」라는 시를 그리는데, 우리가 김홍도의 그림에서 구양수가 그리기 어렵다고 했던 쓸쓸하고 담백한 느낌을 느낀다면 그것이 바로 '사진寫眞'이다. 이렇듯 정선, 김홍도의 그림에 붙여진 '진경眞景'이라는 명칭은 그들의 그림이 사실적인 표현을 넘어 참다운 느낌을 담고 있기 때문에 붙여진 수식어다.

VII
지금, 여기
현대 미술

자신들이 과거로부터 단절되었다는 느낌은 거의 모든 시대 젊은이들이 공통적으로 받는 느낌일 것이다. 하지만 20세기의 젊은 세대에게는 유독 강렬하게 다가왔던 것이 사실이다. 과학 기술의 급속한 발전과 민주주의 정치 변혁 위에, 세계대전을 앞둔 유럽 사회의 불안과 지난 세기의 식민주의가 낳은 불평등에 대한 저항의 움직임이 덧붙여지며 전 세계에서 기성세대의 질서와 윤리관에 대한 불신이 팽배했다. 미술 분야에서도 상황은 다르지 않았다. 세기말의 뒤숭숭한 분위기가 채 가시기도 전에 과거의 미학 규범이나 예술적 가치, 사회적 평가 기준을 부정하고 전통적 표현 방식에 정면으로 도전하는 미술가들이 새로운 미술의 흐름을 주도하기 시작했다.

현대 미술은
어떻게 시작되었는가?

현대 미술을 논할 때 출발점이 되는 개념이 아방가르드 avant-garde, 즉 전위다. 아방가르드는 원래 프랑스의 군사 용어로서 전투할 때 선두에 서서 돌진하는 부대를 가리킨 다. 19세기 초에는 계급투쟁을 이끄는 정당이나 정치 운동 가를 가리키는 용어로 사용되다가 예술 분야로 확대되었다. 예술 분야에서 아방가르드는 기존의 보수적인 미학이나 표 현 양식에 대한 거부와 반발을 꾀하는 실험적이고 혁신적인 예술 사조나 운동을 의미하는데, 이러한 아방가르드 미술 의 대표적인 사례로 20세기 초의 표현주의와 미래주의, 1차 세계대전 말부터 시작된 다다Dada와 초현실주의 등을 들 수 있다. 현대 미술의 전위적인 경향은 20세기 말에 와서 더욱 두드러지며 대중문화와 상업주의, 첨단 매체와 기술 을 적극적으로 수용하면서 미술에 대한 고정관념을 파괴하 고 있다.

세잔에게 바치는 경의

인상주의 이후 현대 미술의 전개 과정을 살펴보려면 먼저 20세기 초반 런던과 뉴욕에서 각각 개최된 두 전시회를 참고할 필요가 있다. 하나는 영국의 비평가이자 미술사학자인 프라이(Roger Fry, 1866~1934)가 기획한 〈마네와 탈인상주의자들〉이고, 다른 하나는 미국의 비평가인 앨프리드 바(Alfred Barr, 1902~1981)가 기획한 〈큐비즘과 추상 미술〉이다.

이 두 전시회에 주목해야 하는 이유는 고흐, 고갱, 세잔 세 화가를 20세기 현대 미술의 선구자로 보는 일반적인 평가가 이들로부터 비롯되었기 때문이다. 프라이는 세잔, 고흐, 고갱의 작품이 인상주의 미학과 표현 기법으로부터 구별된다고 보았으며, 이들의 성격을 차별화하기 위해 현재 '후기 인상주의' 또는 '탈인상주의'로 번역되는 포스트 임프레셔니즘post impressionism이라는 명칭을 만들었다. 또한 앨프리드 바는 20세기 초반 유럽과 미국 화단을 지배하기 시작한 추상 미술의 역사적 계보를 정리하면서 쇠라와 함께 이들 세 프랑스 화가를 출발점에 위치시켰다.

두 전시 기획자의 주장은 후대 미술 비평계에 큰 영향을 주었다. 많은 사람이 레오나르도 다 빈치, 미켈란젤로, 라파엘로를 '르네상스의 3대 거장'으로 외우는 것처럼 앞서 말한 세

1 「마네와 탈인상주의자들」 전시 포스터,
1910-11년, 런던 크래프톤 갤러리

2 「큐비즘과 추상 미술」 전시 도록 중 〈현대 추상 미술의 계보
도〉, 앨프리드 바, 1936년

명의 화가 역시 대부분의 미술 교과서와 개론서 등에서 '현대 미술의 아버지'라고 일컬어지기 때문이다. 이들 가운데 고흐는 광부들과 가난한 농부들을 위해 선교 활동을 하다가 독학으로 미술가의 길에 들어섰으며, 파리로 진출한 후에는 인상주의자들과 교류하면서 자기만의 스타일을 발전시켰다. 고갱은 주식 중개인으로서 어느 정도 경제적인 성공을 거두었으나 이러한 생활을 버리고 역시 화가의 경력을 택했으며, 나중에는 유럽을 떠나 타히티에서 생을 마감했다. 세잔은 평생 동안 전시회 개최나 다른 작가들과의 교류도 별로 하지 않은 채 작업실에서 스스로에게 부과한 조형적 과제를 묵묵히 수행했다.

이들의 삶에 대해서는 거의 전설과도 같은 이야기가 많이 알려져 있는데, 여기서는 이들 중에서도 특히 추상 미술의 전개 과정에 많은 영향을 미친 세잔에게 초점을 맞추고자 한다.

세잔(Paul Cezanne, 1849~1906)의 작품을 대강 훑어보고서는 왜 이 작가가 그토록 중요하게 평가되는지 의아하게 여기는 사람이 많을 것이다. 그의 말기 작품인 〈목욕하는 여인들〉 연작을 작은 도판으로 접한다면 이러한 궁금증은 더욱 증폭될 수 있다. 언뜻 보기에 인물들의 자세는 뻣뻣하고 어색한 데다 입체감, 공간감, 재질감 등 재현적인 묘사력이 르네상스나 바로크 시대의 거장들보다 현저하게 떨어진다. 그렇다고 해서 대부분의 인상주의 회화처럼 색채가 경쾌하거나 산

3 〈목욕하는 여인들〉, 세잔, 127×196cm, 1898-1905년, 런던 내셔널갤러리

뜻하지도 않다. 심지어는 인물들의 해부학적인 구조 자체가 부정확하게 묘사되어 있다. 전경에 엎드려 있는 여인의 오른 발이 느닷없이 없어졌는가 하면, 그 옆 오른쪽에 앉은 여인의 왼쪽 다리는 허벅지에서 무릎으로 내려갈수록 더 굵어지다가 역시 사라져 버린다. 작가가 이 작품을 미완성으로 남긴 것이 아니라면 스케치 단계에서부터 발생한 명백한 실수라고 할 만하다. 그러나 이 작품을 미술관에서 마주하는 관람자는 이러한 세부 요소를 거의 알아차리지 못한다. 실제 화면에서는 이러한 형태가 전혀 어색하거나 불편하지 않기 때문이다.

세잔은 생애 마지막 기간이라고 할 수 있는 1900년경부터 세 점의 〈목욕하는 여인들〉을 제작했다. 이 작품들은 규모가 예외적으로 커서, 두 점은 폭이 2미터 정도이고 한 점은 폭이 2.5미터나 된다. 물론 미술의 역사에서 이보다 더 큰 회화 작품은 수없이 많다. 다비드가 그린 〈나폴레옹 1세의 대관식〉이나 베로네제가 그린 〈가나의 결혼〉은 폭이 10미터 가까이나 된다. 그러나 이러한 대작은 황제나 귀족의 저택에 소장될 목적으로 특별히 주문된 것이었으며, 장중한 역사적 사건이나 종교적 주제를 기념하는 경우가 많았다. 반면에 인상주의자들의 작품은 대부분 풍경화와 정물화 위주로서 일반 시민의 가정에 걸릴 만한 크기가 많았다.

세잔의 대다수 작품은 폭 1미터 내외의 아담한 크기로

제작되었다. 그런 그가 생애 말년에 거의 동일한 소재의 작품을 이처럼 거대한 규모로 동시에 제작했다는 사실은 작가가 이 작품들에 대해 특별한 의도와 목표를 가지고 있었음을 암시한다.

19세기 말에 들어와 미술 시장의 구조와 성격은 과거와 크게 달라졌다. 세잔은 작업 경력을 통틀어 누군가의 주문을 받아 작품을 제작한 경우가 거의 없었다. 그리고 정도의 차이는 있지만 동시대 전위 미술가 대부분이 비슷한 상황에 처해 있었다. 과거에는 사람들이 특정한 주제를 기념하거나 특정 공간을 꾸미기 위해 미술 작품을 주문하고 작가가 이 요구 조건에 따라 크기와 재료, 화면 구성을 협상한 후에 작품을 제작해서 납품하는 방식이 관례였다. 하지만 19세기 이후 미술가들은 자신이 원하는 대로 작품을 '창작'하는 경우가 많았다. 창작한 작품이 비평가에게 상품성과 소장 가치를 인정받으면 그들이 작품을 구매하거나 고객들에게 중개해 주는 식이다.

이제 예술가들은 일반 시민의 규범이나 인식으로부터 자유로운 존재이자 작품의 결정권자로서 스스로를 인식하게 되었으며, 미술품 구매자 또한 이를 당연하게 받아들였다. 물론 이처럼 미술가들에게 창조자로서 무제한의 자유를 주는 것을 못마땅하게 여기는 시각도 여전히 존재했다.

〈목욕하는 여인들〉에서 세잔이 주제로 삼은 것은 '회화

의 의미' 자체였다. 그는 과거 미술 아카데미와 살롱전*의 전통에서 최고 위치에 놓였던 역사화와 신화화 장르에 필적하는 규모와 구성을 통해 자신의 작업이 얼마나 진지하고 고귀한 것인지 사람들에게 널리 알리고자 했다. 특히 전원 속의 여인 나체라는 고전적인 소재를 선택한 데에는 분명한 의도가 있었다. 아카데미 미술의 시각에서 이 소재는 신화와 알레고리에 밀접하게 연결되어, 대개 비너스나 님프로 해석되는 것이 관례였다. 앞서 마네는 〈풀밭 위의 점심 식사〉에서 이 소재를 현대적 맥락에 위치시킴으로써 마치 숲 속으로 소풍을 간 남녀가 '일요일 등산 동호회에서 외도를 벌이는 우리 주변의 누군가처럼' 외설적으로 보이도록 그렸다. 세잔은 마네와 또 다른 방식으로 소재의 고정관념에 도전했다. 그는 나체의 여인들을 철저하게 정물과 같이 취급했다.

세잔은 일생 동안 풍경화와 정물화를 집중적으로 탐구했으며, 외부 세계의 사물들을 그림으로 옮겨 놓았을 때 화면 내부의 자체적인 질서와 조화에 따라 독립적인 가치를 갖게 된다고 믿었다. 그의 이러한 태도는 〈목욕하는 여인들〉에서 극대화되었다. 아카데미의 전통에서 역사화의 전매특허였

* 근세 프랑스 사회에서 막강한 권위를 자랑했던 정부 주도의 미술 전시를 가리키는 명칭으로서, 흔히 '파리 살롱'이라고 부른다. 이 전시는 1667년 루이 14세가 창립한 왕립 회화·조각 아카데미 소속 회원들의 작품을 전시하고 대중에게 공개했던 관례에서 출발했다. '살롱'이라는 명칭 또한 이 전시가 열렸던 루브르 궁전의 아폴로 살롱에서 유래한 것이다. 18세기에 와서 연례행사로 굳어진 이 전시는 프랑스혁명 이후에도 지속되었으나 19세기 말에 와서는 경직된 심사 기준과 아카데미즘으로 인해 아방가르드 미술가들의 공격 대상이 되었다.

던 거대한 규모의 캔버스 위에 나체의 여성들이라는 관능적인 소재를 시각화하면서도 풍경화나 정물화를 제작할 때처럼 오직 구조적인 측면에만 관심을 두었기 때문이다. 여인들의 육체는 나무 둥치나 대지와 거의 구별되지 않을 정도로 탄탄하며, 주위의 공간과 견고하게 결합되어 있다. 멀리 뒷모습을 보인 채 비스듬히 서 있는 두 여인은 현실에서라면 쓰러질 듯이 위태롭거나 부자연스러운 자세겠지만 세잔의 화면에서는 배경의 공간이 받쳐 주는 덕분에 더할 나위 없이 안정되어 보인다.

입체주의자들을 비롯해 20세기 초의 전위 예술가들이 세잔에게 열광한 것은 바로 이러한 외부 세계로부터의 독립성 때문이었다. 드니(Maurice Denis, 1870~1943)와 같은 후배 화가가 "회화란 전쟁터의 말이나 여인의 나체, 혹은 어떤 일화의 장면이기에 앞서, 본질적으로는 일정한 질서에 따라 조합된 색채로 뒤덮인 평면이라는 사실을 명심해야 한다"라고 단언한 것은 분명히 세잔을 염두에 둔 것이었다.

드니의 작품 〈세잔에게 바치는 경의〉는 고갱과 르누아르의 그림이 걸려 있는 화실에서 젊은 전위 예술가들이 세잔과 그의 정물화를 둘러싸고 서 있는 모습을 묘사하고 있다. 세잔은 예술이 굳이 자연을 모방할 필요가 없다는 것을 몸소 보여 주었으며, 그가 제시한 방향을 따라 20세기 초반 일련의 화가들이 외부 세계로부터 완전히 독립한 순수 추상 미술의

4 〈세잔에게 바치는 경의〉, 드니, 180×240cm, 1900년, 파리 오르세 미술관

5 〈세잔의 무게〉, 박이소, 높이 129cm, 1995년, 아트선재센터

VII

세계로 나아가기 시작했다. 이후 세잔이 주장했던 형태의 추상화와 공간의 구조화는 현대 미술가들이 공통적으로 추구하는 것이 되었다. 2004년에 요절한 한국의 개념 미술가 박이소의 설치 작품 〈세잔의 무게〉는 그의 영향력이 21세기까지도 이어지고 있음을 웅변적으로 보여 준다. 이 작품은 돌탁자 표면에 세잔의 유명한 원통, 구, 원뿔이 새겨져 있다.

세잔의 작가노트 중에서

"자연을 원통, 구, 원뿔의 형태로 환원시키고, 장면 전체를 원근법에 따라 구축하라. 즉 사물의 각 측면을 중앙의 한 점에 집중시켜야 한다는 것이다. 수평선과 평행인 선들은 넓이감을 주고, 수평선과 직각을 이루는 선들은 깊이감을 준다. 자연은 우리 인간에게 넓이보다는 깊이로 받아들여지는데, 바로 이 깊이감으로부터 빨간색과 노란색, 그리고 특히 파란색을 넉넉하게 사용해 빛의 떨림과 공기에 대한 느낌을 포착하려는 욕구가 생겨난다. 미술은 자연과 나란히 어깨를 겨루는 조화다. 예술가가 언제나 자연보다 열등하다고 주장하는 멍청이들의 말에 우리가 왜 귀를 기울여야 하는가?"[13]

추상으로의 진격

재현적 이미지로부터 기하학적 또는 표현적인 형태로 추상화하는 과정은 현대 미술가들의 작품 창작뿐 아니라 바우하우스Bauhaus 이후 20세기 미술 교육에서 주요 교과 내용으로 다루어지기 시작했다. 그러나 추상은 현대 미술의 특정 사조나 분파가 아니라 선, 색, 형태 등 추상적 형식으로 미술 작품을 구성하는 일종의 행위이자 정신이다.

굳이 신석기시대까지 거슬러 가지 않더라도 인류의 문명에서 추상적 형태가 시각 예술의 중요한 요소로 사용된 예는 쉽게 찾아볼 수 있다. 초기 기독교 미술이 보인 재현 기술에 대한 억제와 무관심이나 이코노클라즘과 같은 움직임, 그리고 이슬람 미술의 영향 아래 발전한 추상적인 정교한 문양의 선호는 모두 추상 미술의 일부인 것이다. 우리가 일반적으로 받아들이는 것처럼 추상 미술의 역사는 20세기에 들어와 시작된 것이 아니라, 미술 창작의 한 방식으로서 인류 역사에 보편적으로 존재했다.

물론 독일 미술사학자 보링거(Wilhelm Worringer, 1881~1965)가 『추상과 감정이입』이라는 유명한 저서에서 주장한 바와 같이, 특정한 시대나 사회 환경에서 추상에 대한 선호 경향이 더욱 뚜렷이 나타난 것은 사실이다. 추상이 현대 미술에서 논

의의 초점이 된 것은 미술가들이 외부 세계를 화면에 재현하는 '환영 효과'에서 벗어나 순수한 '조형적 실험'에 몰두하면서부터다. 이러한 조형적 시도는 20세기 초반부터 지역과 작가에 따라 다양한 양상으로 뻗어 나갔다.

이 대목에서 칸딘스키(Wassily Kandinsky, 1866~1944)의 소위 〈무제(첫 번째 추상 수채화)〉를 언급하지 않을 수 없다. 마치 장미꽃이 만발한 놀이동산을 공중에서 내려다보는 것 같은 이 화사한 작품은 1910년경에 제작한 것으로 알려져 있다. 그러나 이 시기는 그가 마르크와 함께 '청기사파'를 결성해 활동하던 무렵으로서 구상적 풍경화에서 순수 추상으로 나아가던 전환기에 해당한다. 이 때문에 연구자들은 이 작품의 제작 연대가 실제로는 더 나중이라고 믿는다. 칸딘스키는 1935년 한 전시 기획자에게 쓴 편지에서 자신이 1911년에 첫 번째 추상 작품을 그렸으며, "단언컨대 당시까지는 아무도 추상 양식으로 그린 적이 없었다"라고 주장했다. 그가 언급한 이 그림은 현재 소실된 것으로 알려져 있는데, 그렇다면 1910년의 〈첫 번째 추상 수채화〉라는 제목이나 제작 연도 모두 의심스러워진다. 어쨌든 이 편지나 유족들이 정리한 작품 목록에서도 알 수 있듯이 1930년대에 와서는 추상 양식을 누가 선구적으로 시도했는지가 중요한 업적처럼 여겨지게 되었다.

미술의 역사에서 누가 무엇인가를 '첫 번째'로 시도했는가는 사실 규명할 수도, 규명할 필요도 없는 문제다. 확실한

점은 1910년 전후로 유럽 각지에서는 대상에 대한 재현적인 묘사에서 벗어나 자신의 내면적 감흥을 순수한 조형 언어로 표현하려는 움직임이 동시다발적으로 나타났다는 사실이다. 프랑스에서는 원색의 향연을 통해 마티스와 야수주의자들이, 층층이 쌓아 올린 큐브를 통해 피카소와 브라크가 이러한 경향을 이끌었다. 칸딘스키가 활동한 독일에서는 후에 표현주의자라고 일컬어지는 일군의 화가들이 사물을 왜곡하고 변형했다.

칸딘스키와 함께 '청기사파'의 일원이었던 마르크(Franz Marc, 1880~1916)의 작품에서도 이러한 경향이 분명하게 드러난다. 마르크가 1차 세계대전에 참전하기 직전인 1914년에 제작한 〈싸우는 형상들〉에서는 빨간색과 검은색의 거대한 소용돌이가 화면에서 맞부딪치고 있다. 마르크가 화가 경력 전체를 통해서 지속적으로 다루어 온 동물은 이 말기 작품에서 자취를 감추었다. 우리가 알아볼 수 있는 대상은 전혀 없지만, 유럽 사회 전체를 양 진영으로 대립하게 만든 당시의 긴박한 상황과 이에 대한 작가의 긴장감이 강렬하게 느껴진다. 마르크는 이 작품을 남긴 채 전쟁터로 떠났으며 1916년 포탄에 맞아 참호 속에서 사망했다.

20세기 추상 미술에서 칸딘스키를 언급하면 곧바로 뒤따라 나오는 작가가 몬드리안(Piet Mondrian, 1872~1944)이다. 흔히 칸딘스키를 '뜨거운 추상', 몬드리안을 '차가운 추상'으

6 〈무제(첫 번째 추상 수채화)〉, 칸딘스키, 50×65cm, 1910년, 파리 퐁피두센터

7 〈싸우는 형상들〉, 마르크, 91×131cm, 1914년, 뮌헨 노이에 피나코텍

로 구분하는데 마치 헤르만 헤세의 소설 『나르치스와 골트문트』의 두 주인공처럼 이들 두 작가를 각각 감정과 이성의 표상으로 여기는 이들이 많다. 칸딘스키가 유기체적인 형태들을 통해 주관적인 감정을 표출하는 데 반해, 몬드리안은 기하학적 형태들을 통해 이성적이고 객관적인 조형 원리를 구축한다는 것이다.

이러한 해석은 대부분 타당하지만, 너무나 절대적인 수학 공식처럼 읊어져 반감이 들기도 한다. 작가와 작품은 끊임없이 변화하는 다층적인 존재이며, 이들의 특징과 의의를 한두 문장으로 고착화하는 것은 무리가 있기 때문이다. 칸딘스키만 하더라도 후기로 갈수록 기하학적 구성으로 빠져들었으며 각 조형 요소와 원리를 이성적으로 체계화하는 데 몰두했다. 바우하우스 재직 시절에는 이러한 도식화를 지나치게 강조한 나머지 학생들이 반발을 일으켰다는 이야기가 전한다. 몬드리안 또한 뉴욕으로 거처를 옮긴 말년에는 원색의 사각형들을 점멸하는 도시의 야경처럼 다채롭게 배치한 〈부기우기〉 연작을 통해 대도시 생활에 대한 자신의 감성과 현실감을 풀어 놓았다.

칸딘스키와 대립하는 몬드리안의 추상화 방법과 목적으로서 주목해야 할 부분은 그의 초기 작업, 그중에서도 같은 네덜란드 국적의 동료 화가 두스부르흐(Theo van Doesburg, 1883~1931)와 함께 '신조형주의' 이론을 정립하던 시기의 작품

8 〈빨강, 노랑, 파랑의 구성〉, 몬드리안, 72.5×69cm, 1937-42년, 런던 테이트갤러리

9 〈구성(소)〉, 테오 판 두스부르흐, 11.7×15.9cm, 1917년, 뉴욕 현대미술관

10 〈구성VIII(소)〉, 두스부르흐, 37.5×63.5cm, 1918년, 뉴욕 현대미술관

들이다. 이들은 1917년부터 '데 스틸de Stijl'이라는 미술 운동을 벌이면서 화면에서 구사하는 조형 요소를 흰 바탕색과 검은색 수평, 수직선, 삼원색으로 엄격하게 제한할 필요가 있다고 주장했다. 여기서 중요한 부분은 조형 요소들을 '제한하면 좋다'는 것이 아니라 '제한해야 한다'는 것이다. 이같이 단호한 태도는 칸딘스키의 저술에서도 보이는데, 이들은 자신들의 추상화 작업이 미술의 궁극적인 해답을 구하기 위한 책임과 의무라고 여겼다. 몬드리안은 자신의 이론을 충실히 지켜, 1920년대와 30년대에 〈빨강, 노랑, 파랑의 구성〉을 지속적으로 제작했다.

두스부르흐는 자신들의 사상을 보급하고자 '추상화의 과정'을 집약적으로 보여 주는 작품을 창작했다. 그는 입체주의로부터 힌트를 얻어 자연물의 재현적인 형태를 기하학적 형태로 단순화하는 방법을 도식화했다. 이 방법은 하나의 사물을 정해 마음이 끌리는 대로 윤곽선을 진하게 그린 후, 수평선과 수직선들로 점차 요약해 가는 것이었다. 그다음에 이 수평선과 수직선이 만들어 내는 사각형들을 색면으로 채워 완성한다. 그는 1917년부터 1918년까지 소를 소재로 한 일련의 연작에서 이 방법을 구체화했다.

이후 20세기 추상 미술의 전개에 대해서는 이미 많은 책이 자세하게 다루었다. 특히 1940년대 이후 미국의 추상표현주의와 유럽의 앵포르멜(informel, 즉흥적 행위와 격정적 표현을 중

요시한 추상 미술) 회화는 현재까지도 그 여파가 계속되고 있어 서 한두 문단으로 요약하기는 어렵다. 다만 당시 그린버그 (Clement Greenberg, 1909~1994)와 같은 추상주의 옹호자들이 미술이 문학의 시녀 역할에서 벗어나 조형 요소와 원리라는 본연의 특성만을 가지고 독립적인 왕좌에 올랐다고 주장한 것을 기억하면 될 것이다. 이 대목에서는 조형적 순수성에 대 한 현대 추상 미술가들의 집착이 일반 대중에게 어떤 반발을 불러올 수 있는지 살펴보고자 한다.

　　1982년에 베를린 내셔널갤러리에서 한 관람자가 미국 화가 뉴먼(Barnett Newman, 1905~1970)의 〈누가 빨강, 노랑, 파랑 을 두려워하는가 IV〉를 차단봉으로 때리는 사건이 일어났다. 4년 후에는 암스테르담 시립미술관에서 한 관람자가 뉴먼의 또 다른 작품 〈누가 빨강, 노랑, 파랑을 두려워하는가 III〉를 면도칼로 길게 찢는 일이 발생했다. 이러한 일련의 파괴 행위 를 단순히 정신병자나 개인적인 불평분자의 소행으로 치부해 버리기에는 뉴먼의 작업이 전달하는 메시지가 너무나도 강력 하다.

　　뉴먼의 색면 회화 작품은 거대한 단색조의 평면을 관람 자의 눈앞에 제시함으로써 관람자가 딴생각을 하지 않고 색 채 그 자체만을 주목하도록 강요한다. 이 작품들 역시 너비가 각각 6미터와 5.4미터에 이르러 규모만으로도 관람자를 압도 한다. 미술관에서 발생한 폭력적 사건들은 순수 추상 미술

11 〈누가 빨강, 노랑, 파랑을 두려워하는가 IV〉, 바넷 뉴먼, 274.3×603.5cm, 1969-70년, 베를린 내셔널갤러리

12 〈누가 빨강, 노랑, 파랑을 두려워하는가 III〉, 뉴먼, 224×544cm, 1967-68년, 암스테르담 시립미술관

VII

앞에서 혼란을 느끼는 관람자가 제목 그대로 조형 요소들을 두려워하거나, 아니면 칼을 들고 공격할 만큼 분개할 수도 있다는 것을 우리에게 알려 준다.

몬드리안『회화의 신조형주의』중에서

"새로운 조형성은 특정한 자연물의 형태와 색채를 취해서는 안 되며, 형태와 색채의 추상화-직선과 원색-를 통해 표현되어야 한다. 현대 회화들에서 형태와 색채가 지속적으로 추상화된 결과로서 이들 직선과 원색이라는 보편적인 조형 수단들이 발견되었다. 그리고 일단 이들이 발견되자 구체적인 조형 요소들의 순수한 관계, 조형미가 지닌 모든 감동의 핵심이 스스로 떠올랐다. 새로운 미술은 미학적 관계들이 조형적으로 표현된 궁극의 결과다."[14]

세계대전의 소용돌이와
전위 미술

일반적으로 전통적이고 보수적인 예술의 경향과 비교해 진보적이고 실험적인 예술의 경향을 아방가르드, 즉 전위라고 부른다. 그러나 현대 미술에서는 전통과 보수라는 개념 자체가 끊임없는 도전과 공격의 대상이 된 탓에 과연 무엇이 전위 미술인지 분별되지 않는 경우가 종종 있다.

두 번의 세계대전을 거치며 유럽 화단에서는 전통과 보수 진영이 거의 와해된 것처럼 보였다. 반면에 극단적인 상황에 극단적으로 대응한 전위 예술가들이 도처에서 두각을 나타냈다. 당시의 정치·사회적 상황은 미술 작품에 적나라하게 반영되었는데 전쟁의 비참함, 도시 생활의 퇴폐와 혼란상, 개인의 소외 등 사회 문제가 주요 소재로 다루어진 데 그치지 않았다. 더욱 근본적으로 미술가들의 표현 양식과 세계관이 급진적 양상을 띠며 표현주의와 다다*, 초현실주의 등의 미술 사조가 주역으로 떠올랐다.

* 1차 세계대전 말엽부터 유럽과 미국을 중심으로 일어난 예술 운동을 말한다. '다다Dada'라는 용어의 의미에 대해서는 여러 가지 추측과 해석이 난무한다. 어떤 이는 이 단어가 목마를 뜻한다고 하고, 다른 이는 루마니아어로 '예Yes'라는 단어를 반복한 음절이라고 한다. 또한 실재하는 단어가 아니라 어린이의 옹알이 소리를 따온 것이라고 주장하는 이도 있다. 그렇지만 어느 것 하나 확인된 바 없다. 이처럼 무의미한 단어로 자신들을 대표하는 명칭을 삼았다는 사실 자체가 다다이스트들의 반항적인 예술관을 웅변적으로 보여 준다.

13 〈퇴폐 미술전Entartete Kunst〉 전시 포
스터, 파울 슐츠-나움부르크, 1937년

　　1937년에 개최된 독일 나치 정부의 〈퇴폐 미술전〉은 여
러 측면에서 전위 미술의 역할과 파급 효과를 성찰하도록 해
준다. 당시 나치 정부는 현대 전위 미술, 그중에서도 사회적
으로 타락을 부추기는 부도덕한 미술품에 대해 경종을 울리
고 독일 국민에게 올바른 예술관을 심어 준다는 목표를 내걸
고 현대 미술 전시회를 대대적으로 열었다. 이들이 공격한 대
상은 에밀 놀데, 파울 클레, 에른스트 키르히너, 칸딘스키, 막
스 베크만 등 독일과 인근 지역의 표현주의 작가들이었다.

　　당시 나치 정권의 예술관은 슐츠-나움부르크(Paul Schultze-
Naumburg, 1869~1949)의 『예술과 종족』에 집약적으로 정리되었
다. 독일 미술 전통의 강력한 옹호자였던 그는 인종적으로 순

14 『예술과 종족』 중 퇴폐적인 현대 미술과 안면 기형의 사례들에 대한 도판, 1928년

수한 예술가만이 고전적이고 이상적인 아름다움을 보여 주는 건전한 미술을 만들어 낼 수 있으며, 인종적으로 뒤섞이고 오염된 현대의 미술가들은 변형되고 왜곡된 형태의 불건전한 미술을 만들어 낸다고 주장했다.

위의 악명 높은 도판들에서 드러나는 것처럼 그는 선천적, 후천적 신체장애를 지닌 사람들의 사진과 현대 미술 작품 사진을 병치함으로써 두 집단 사이의 유사성과 연관성을 강조했다. 그의 궁극적인 주장은 이러한 질병과 위험 요소로부터 게르만 미술과 게르만 인종의 순수성과 우월성을 지켜 내야 한다는 것이었다.

이처럼 황당무계한 주장에도 불구하고 1937년의 전시회

15 〈퇴폐 미술전〉의 제3전시실 사진, 1937년

는 일반 대중으로부터 많은 호응을 얻었다. 인플레이션으로 극심한 경제적 고통을 겪고 있던 독일 시민들에게 난해한 현대 미술품의 높은 가격을 보여 주며, 당국의 취지를 공감하기 쉽도록 자세한 설명문과 자극적인 선동 문구를 곁들이는 등 전략적이고 효율적인 전시 전략을 구사한 덕분이었다. 그러나 그보다 더 근본적인 요인으로 당시의 불안정한 시대 상황에서 급진적이고 새로운 표현 형태를 제시하는 전위 미술가들에 대한 일반 관람자와 보수적인 비평가들의 반감과 불안감을 들 수 있다.

나치 정권의 선동 전략은 당시의 전시 사진에서도 고스란히 드러난다. 전통 거부와 파괴를 기치로 내걸었던 다다 미술이나 재현적인 형상이 완전히 사라진 순수 추상 미술은 일

반 대중에게 별다른 호응을 얻지 못하고 있었다. 〈퇴폐 미술전〉의 전시 풍경을 보면 칸딘스키의 추상화를 흉내 낸 낙서 위에 다다 미술가들의 작품이 다닥다닥 엉성하게 걸려 있고, 그 위에 다다의 구호 "다다를 진지하게 대하라! 그럴 만한 가치가 있다(Nehmen Sie Dada ernst! Es lohnt sich)"가 조롱조로 휘갈겨져 있다.

나치 당국에 의해 전형적인 퇴폐 미술로 지목된 현대 전위 미술가들의 작품에는 분명히 관람자의 마음을 불편하게 만드는 구석이 있다. 키르히너(Ernst Ludwig Kirchner, 1880~1938)의 〈거리〉에 재현된 공간은 건전하고 평화로운 세계가 아니다. 도시는 날카로운 파편들로 가득 차 있고, 커다란 깃털 모자와 굽 높은 구두로 치장한 여인들과 운두 높은 모자를 쓴 신사들이 유령처럼 밤거리를 배회하고 있다. 키르히너는 1912년과 1913년 사이에 베를린에 거주하면서 밤거리 풍경을 집중적이고 반복적으로 그렸다.

그의 화면은 검은색과 분홍색, 하늘색, 회색 등이 어우러져 화려하지만 병적인 분위기를 자아내는데, 이는 전쟁 직전의 불안하고 긴장된 상황과 그 자신이 마주했던 정신적 위기감의 표현이었다. 이처럼 표현주의자들은 개인의 주관적 감정과 심리 상태를 외부 세계에 투사해 대상물의 외형을 극단적으로 변형하고 왜곡하는 표현 방식을 추구했다. 이들이 보여 주는 세계에서는 객관적인 법칙이나 절대적인 질서가 존재

16 〈거리〉, 키르히너, 121×95cm, 1913년, 개인소장

하지 않으며, 외부 세계의 권위는 개인의 내면적인 갈등 앞에서 무의미할 뿐이다.

1차 세계대전 이후 독일 사회에서 표현주의 사조는 미술 분야만 아니라 문학과 영화 등 문화 전반에서 큰 호응을 얻었다. 1920년에 발표된 로베르트 비네 감독의 〈칼리가리 박사의 밀실〉이 대표적인 예다. 공포 영화의 효시로 일컬어지는 이 영화는 현재까지도 영화 애호가들의 사랑을 받고 있다.

이중 액자 구조와 반전 장치를 이용한 줄거리는 두 연인의 사랑과 미지의 연쇄 살인 사건에 대한 평범한 서술로부터 출발해 광기와 혼돈의 수수께끼 속으로 관객들을 밀어 넣는다. 이러한 분위기를 더욱 고조시킨 것은 당시로써는 획기적인 배경 디자인이었다. 건물의 벽들은 모두 기울어지고 길과 층계

17 〈칼리가리 박사의 밀실〉의 한 장면, 비네, 1920년

또한 위태롭게 경사져 있다. 극단적이고 과장된 원근법을 통해 왜곡된 실내 공간은 인위적으로 변형된 실외 공간과 기묘하게 얽혀 있는데, 검고 날카로운 그림자가 층층이 겹쳐진 공간 속에서 강박 신경증이나 몽유병 환자와 같이 배회하는 주인공들의 모습은 키르히너의 화면 속 인물들과 놀라울 정도로 닮았다.

20세기 초 표현주의와 함께 유럽 전위 미술의 주류가 된 다다 역시 나치 정권의 집중적인 표적이었다. 이들이 기성세대와 정치적 권위를 향해 드러낸 비판적 시각은 거의 폭력적인 수준이었다. 예를 들어 베를린 다다의 선봉장이었던 하우스만(Raoul Hausmann, 1886~1971)이 보여 주는 세계와 인간상은 표현주의자보다 더 비관적이며 냉소적이다. 그는 당시 "독일 시민들의 두뇌는 텅 비었다"라고 대놓고 조롱했는데, 기성품들을 있는 대로 그러모아 한데 붙여 놓은 아상블라주 assemblage 기법으로 만든 〈기계 머리: 우리 시대의 정신〉에는 오늘날 보기에도 놀라운 통렬하고 비판적인 시각이 담겨 있다.

하우스만은 양복점에서 쓰는 인형 두상에다 줄자와 나무 자, 양철컵, 안경집, 네모진 금속판 등을 붙였다. 언뜻 아무렇게나 붙인 것처럼 보이지만 이러한 구성은 치밀한 의도를 담고 있다. 거칠게 조각한 목재 두상은 눈, 코, 입이 일그러진 채 멍한 표정을 짓고 있으며, 이마에 부착된 금속판은 머리

18 〈기계 머리: 우리 시대의 정신〉, 하우스만, 높이 32.5cm, 1920
년경, 파리 퐁피두센터

에 총상을 입은 상이군인을 연상케 한다. 줄자와 나무 자로
상징되는 이성과 합리성, 규칙성은 인간의 머릿속에 들어 있
어야 하지만 여기서는 부자연스럽고 우스꽝스럽게 머리 밖에
전시되어 있다. 19세기 말까지 유럽 사회를 이끈 독일 철학의
원대한 야심이나 현대 기계문명의 자랑스러운 유산은 이 폐품
의 집적체 앞에서 모두 웃음거리로 전락했다. 인간 이성과 사
유에 대한 신념과 자신감이 모두 사라진 상태에서 '우리 시대
의 정신'은 텅 빈 양철컵을 머리 위에 모셔 놓고 있을 뿐이다.

　다다주의자들이 보여 준 이같은 통렬한 자기비판과 전
통에 대한 공격은 동시대의 보수주의자들과 기성세대를 불안

하게 만들었지만 다른 한편으로 보면 현대 미술이 새로운 방향을 모색하도록 하는 가장 강력한 동인이 되었다. 옛 터전을 무너뜨린 후에는 어쩔 수 없이 새로운 터전을 다질 수밖에 없기 때문이다. 그러나 이처럼 유럽 전역에서 동시다발적으로 등장한 전위 미술의 움직임은 2차 세계대전의 발발과 함께 결정적인 타격을 입었다. 특히 히틀러 정권이 주도한 퇴폐 미술 타파 운동과 전시회는 현대 미술의 전개에서 상징적 의미를 띠게 되었다.

히틀러 정권이 탄압의 근거로 삼은 사회적 위험 요소야말로 이들 전위 미술가들에게는 예술 창작의 근본적인 이유이자 동력과도 같은 것이었다. 절대적이고 객관적인 미의 규범은 위선과 허상에 불과할 뿐이며, 과거의 해답이 현재의 질문에 길을 제시하지 못한다는 신념이 전위 미술 운동의 토대였다. 표현주의와 다다, 초현실주의 등 유럽의 현대 전위 미술 사조들은 1차 세계대전을 전후해 사회 전반과 개인들을 지배했던 이러한 내·외적 갈등의 산물이자 돌파구였다. 그러나 세계대전의 참화를 두 번에 걸쳐 겪으며 유럽의 많은 전위 미술가들은 비교적 자유로운 토양을 찾아 미국으로 무대를 옮겼다.

다다주의자 장 아르프의 회고

"나는 여기서 1916년 2월 8일 오후 6시에 트리스탕 차라(Tristan Tzara, 1896~1963)가 다다라는 단어를 찾아낸 것을 선언한다. (……) 이 일은 취리히의 카페 테라스에서 일어났는데 당시 나는 왼쪽 콧구멍에 빵조각을 밀어 넣고 있었다. 나는 이 단어가 전혀 중요하지 않다는 것, 그리고 단지 멍청이들과 스페인 교수들만이 날짜 따위에 관심을 가질 것이라는 사실을 확신하고 있었다. 우리의 관심을 끄는 것은 다다 정신이고 우리는 다다가 존재하기 이전부터 이미 모두 다다이스트였다. 내가 그린 최초의 성처녀들은 내가 태어난 지 불과 몇 개월 되지 않았던 1886년부터 그린 것이었다. 당시 나는 소변으로 그림을 그리면서 즐기곤 했다. 천치들의 도덕성, 그리고 천재에 대한 그들의 신념은 내 비위를 매우 상하게 한다."[15]

미술이란 '과연' 무엇인가?

선사시대의 '미술'은 시각적인 요소들을 활용해 사람들의 생각과 느낌을 표현한 조형물을 가리키는 포괄적인 개념이었다. 그러나 고대와 중세, 근세를 거치며 사람들의 취향과 미학적 감각이 세분화되었다. 특히 아름다움의 가치를 강조하는 이들은 실용적인 기능성이나 상업적 값어치를 초월해 미술 작품 자체에 대한 신화를 발전시켰다. 돈이나 명성으로 보상할 수도, 보상해서도 안 되는 미술의 순수성에 대한 믿음을 굳건하게 형성한 것이다. 이들에게 미켈란젤로나 레오나르도 다 빈치, 고흐와 같은 천재들이 만들어 낸 미술 작품은 영속적이고 신성한 가치를 지닌 숭배의 대상으로 받아들여졌으며, 이러한 시각은 현재까지도 널리 퍼져 있다.

20세기 전위 미술가들은 바로 이러한 일반적 통념에 대한 질문에서 출발한다. 사람들이 당연하게 생각하는 아름다움의 기준은 과연 정당한가? 널리 숭배받는 미술사의 거장들이나 명작들은 과연 우리에게 가치가 있는 것인가? 미술 작품이라고 믿어지는 사물들과 일상용품 사이에 실제적인 차이가 존재하는가? 벌거벗은 임금님의 동화처럼 많은 사람들이 미술가들의 허풍에 속아 넘어가고 있는 것인가? 이런 질문들을 과감하게 제기하기 시작한 것이다.

개념과의 투쟁

흔히 미술 작품에 소재로 쓰인 물체가 우연 또는 필연적인 효
과에 의해 본래의 용도와 기능에서 벗어나 새로운 의미를 갖
게 되는 것을 가리켜 '오브제 미술'이라고 한다. 이 용어는 다
소 우스꽝스러운 부분이 있는데 '사물'을 가리키는 프랑스어
오브제objet를 원어 발음으로 읽는 데 불과하기 때문이다. 우
리가 군이 프랑스식 발음을 사용하는 이유는 이 단어가 프랑
스 미술가들 사이에서 먼저 사용되었기 때문이다.

　20세기 초에 뒤샹을 필두로 하는 전위 예술가들은 사물
을 화면에 재현하는 전통적인 관례에서 벗어나고자 아예 사
물 자체를 가져다 작품으로 제시하는 방식을 취하기 시작했
다. 소위 '발견된 사물objet trouvé'이라고 불리는 작품이 이러
한 유형이다. 그리고 이 개념에서부터 우리가 현대 미술의 중
요한 장르로 여기는 '오브제'라는 용어가 굳어졌다.

　이처럼 오브제 미술은 전통적인 환영주의 리얼리즘 미학
에 대한 거부에서 출발해 결과적으로는 현대 미술가들이 조
형 양식과 시각 체험을 다양하게 실험하는 토대가 되었다. 르
네상스 이후 서양 근대 미술의 전통이 소재가 되는 물체를 재
현하는 것이었다면, 현대 미술에서는 물체 자체가 작품으로,
또한 미술 작품이 하나의 물체로 인식된다고 할 수 있다. 이러

한 오브제 개념의 출현은 형상의 분해와 재구성, 문자의 도입, 파피에 콜레(papier collé, 종이를 찢어 붙이는 기법)와 콜라주(collage, 벽지, 인쇄물, 사진 등을 오려 붙이는 기법) 등을 통해 소재의 물질적 특성을 화면에 직접 표현한 입체파 미술에서 이미 예견된 바 있었다.

더 직접적인 접근 방식을 보여 준 미술 사조로는 다다를 꼽을 수 있다. 이 전투적인 운동의 참여자들은 콜라주, 아상블라주, 프로타주(frottage, 울룩불룩한 물체 위에 종이를 대고 연필 등으로 문질러 무늬를 베끼는 기법) 등의 기법을 통해, 우연히 발견된 어떠한 대상이라도 미술 작품으로 인식될 수 있다는 견해를 밝혔다. 가장 대표적인 작가가 소변기라는 기성품을 미술 작품으로 선언한 뒤샹(Marcel Duchamp, 1887~1968)이다. 뒤샹은 자신이 선택한 일반 공업 제품을 미술 전시장에 출품함으로써 미술품에 대한 보편적인 인식에 질문을 제기했다. 이후 일련의 소란을 둘러싼 그의 언론 활동은 미술계뿐 아니라 현대 사회 전반에 엄청난 반향을 불러일으켰으며, 이후 예술가들은 '미술이란 무엇인가?'라는 질문에 끊임없이 매달리게 되었다.

기존의 미술 관념과 전통에 대한 도전을 미술가의 의무로 여겼던 뒤샹이 후대의 미술가들에게 또 다른 고정관념과 권위로 자리 잡게 된 사실은 기성 가치의 부정을 주요 동인으로 삼아 진행해 온 현대 미술의 필연적인 결과라고 할 수

있다. 다다에서 중요한 창작 과정으로 자리 잡은 우연의 방식과 함께 오브제의 개념을 확장한 또 다른 예는 초현실주의의 자동기술법이다. 이 기법 역시 사물을 인식하는 고정관념에서 벗어나 우리의 잠재의식에 내재한 연상 기능을 통해 상상을 불러일으키게 하는 상징적인 물체 개념으로 오브제를 도입했다.

오브제 미술은 인간의 예술 창작 활동에서 전통의 권위와 이성의 우위, 기존 가치와 양식들을 부정하면서 출발했다. 이 미술은 조형 행위에서 물질적 결과물로서의 작품보다 작가의 의도와 제작 과정을 중시하는 모더니즘 미술의 한 특성을 낳았다. 같은 맥락에서 개념 미술conceptual art을 평가할 수 있는데, 20세기 말에 들어서며 조형예술 활동의 주류로 자리 잡은 환경 미술, 해프닝(happening, 관람자를 예술 활동 속으로 끌어들이는 우발적인 행위 예술), 설치 미술 등의 작업은 개념 자체가 미술이 된다는 시각뿐 아니라 미술의 개념 자체에 대한 재정의를 요구하고 있다.

뒤샹의 〈샘〉은 아마도 20세기 미술에서 가장 유명한 작품일 것이다. 그는 1917년 일반적인 남성용 소변기를 구입한 후 위아래를 뒤집어 'R. 머트 작, 1917(R. Mutt, 1917)'이라고 서명했다. 그리고 이것을 독립 미술가 협회 전시회에 출품했다. 해당 협회는 규정상 '모든 회원'의 작품을 심사 없이 전시해야 했지만, 이 작품만큼은 거부했다. 이 위원회의 구성원이었던

19 〈샘Fountain〉, 마르셀 뒤샹, 높이 64cm, 1917년(1964년 복제), 파리 퐁피두센터

뒤샹은 즉시 항의의 표시로 사임했으며, 뉴욕 다다주의자들의 잡지인 『맹인』은 곧바로 이 사건에 대해 「리처드 머트 사건」이라는 제목의 항의 기사를 실었다. 1917년 5월 발행된 『맹인』 2호에 실린 이 기사는 누가 썼는지는 알려지지 않았지만 뒤샹이나 그의 동료들 중 하나일 것이라고 추측된다.

기사에서는 〈샘〉의 창작자를 뒤샹이 서명한 그대로 'R. 머트'로 언급했는데, 핵심적인 부분은 다음과 같다.

머트 씨의 〈샘〉이 비윤리적이라는 비판은 마치 욕조가 비윤리적이라는 것처럼 황당무계한 이야기다. 이것은 우리가 욕실용품 가게를 지날 때마다 창문을 통해 매일 보는 사물일 뿐이다. 머트 씨가 이 샘을 직접 제작했는지는 중요한 문제가 아니다. 그가 이것을 '선택했다'는 사실이 중요하다. 이 사람은 생활 속의 일상용품을 가져다가 설치했고, 새로운 제목과 새로운 시각을 통해 원래의 기능적인 의미가 사라지도록 만들었다. 그는 이 사물에 대한 새로운 생각을 창조했다.[16]

전반적인 상황을 살펴보면 뒤샹과 뉴욕 다다주의자들의 전략에 가엾은 독립 미술가 협회가 말려든 것 같은 느낌을 지울 수 없다. 'R. 머트'라는 가명은 당시 미국의 대표적인 욕실용품 제조사인 모트 회사Mott Works의 이름과 프랑스 속어로 '돈주머니'라는 뜻의 리처드Richard를 조합해 만든 것이다.

20 『맹인The Blind Man』 2호의 표지, 1917년 5월

21 『맹인』 2호의 기사

뒤샹은 전 생애에 걸쳐 말장난을 통해 사람들의 고정관념을 흔들고 사물의 이중적인 의미를 끌어내는 작업에 몰두했는데, 〈샘〉 역시 이러한 작업 중 하나였다. 뒤샹은 미술 작품과 일상용품 사이의 구별이 절대적이지 않다는 사실과, 미술품의 가치를 만들어 내는 결정적인 요소인 '창조주로서의 예술가' 개념이 허상일 뿐이라는 사실을 충격요법을 통해 널리 알리고자 했다. 이와 함께 '원작'과 '복제품'의 경계선 역시 허물어졌다. 〈샘〉 원작은 전시 불허를 둘러싼 소란의 와중에 사라졌고, 당시의 기록 사진을 통해 복제된 〈샘〉들이 현재 다수의 미술관에 소장되어 있다.

창작 활동의 물리적인 결과물과 미학적 효과보다는 예술에 대한 작가의 개념과 해석이 더 중요하다는 뒤샹의 주장은 이후 현대 미술가들에게 많은 영향을 미쳤다. 이러한 생각이 어디까지 확장될 수 있는지 보여 주는 사례가 프랑스 예술가 클랭(Yves Klein, 1928~1962)의 1958년도 전시 〈비어 있음〉이다. 클랭은 파리에 있는 작은 사설 화랑을 완전히 비운 후에 벽을 흰색으로 칠하고 '공간의 비어 있음'을 작품으로 제시했다. 이 시도의 목적은 대중에게 화랑이라는 제약 안에서 촉각적으로 감지할 수 있는 회화의 상태를 창조하고, 구축하고, 제시하는 것이었다. 전시를 기획한 클랭은 진실한 회화적 환경은 결코 눈에 보이지 않는다고 생각했다.

클랭은 3500장의 초대권을 보냈고, 특별 무료입장권 소

지자 외에는 한 사람당 3달러의 입장료를 내도록 계획했다고 한다. 전시가 열린 화랑은 쇼윈도 하나가 딸린 단일 공간으로 구성되었고 거리 쪽으로 바로 출입구가 나 있었지만 전시 기간에는 이 출입구를 막아 건물 로비를 통해서만 화랑에 들어올 수 있었다. 그는 48시간 동안 전시장 공간을 완전히 흰색으로 칠했으며, 창문 유리와 캐노피는 파란색으로 칠했다.

전시 당일의 상황에 대해 클랭은 2~30분 단위로 짧은 문장의 기록을 남겼는데, 그에 따르면 오후 8시 파리의 유명 레스토랑에서 특별 주문한 푸른색 칵테일을 찾아온 뒤 공화국 경비대 군인들에게 출입구 경비를 맡기고 전시를 개최하자, 점점 모여드는 군중 때문에 출입이 어려워졌다고 한다. 한 관람객이 빈 벽에 그림을 그리려고 시도해서 경비를 불러 끌어내는 일이 있었고, 그 밖에도 거리의 소란으로 경찰이 출동하는 등 여러 소동이 벌어졌다.

작가 자신에 따르면 관람자 중 한 명은 출입구에서 "이 빈 공간이 가득 차면 다시 오겠소!"라고 소리쳤고, 그는 "가득 차면 당신은 들어올 수 없을 겁니다!"라고 맞받아쳤다고 한다. 많은 사람이 몇 시간 동안이나 말 한마디 없이 남아 있었고, 몇몇은 몸을 떨거나 울기 시작했다. 오프닝에서 푸른색 칵테일을 마신 사람들은 모두 다음 날 푸른색 오줌을 누었다고 한다.[17]

클랭의 증언을 바탕으로 한 당시의 일들은 어디까지가

22 〈비어 있음Le Vide〉 전시회, 클랭, 1958년

현실이고 어디까지가 가상인지 짐작하기 어렵다. 그는 관람
자와 비평가가 당연한 사실로 받아들이는 일이 사실은 관례
적인 사고의 틀과 고정관념의 소산이라는 점을 비판하기 위
해 가상적인 기록과 이미지를 천연덕스럽게 만들어 내곤 했
기 때문이다.

이 전시에서 중요한 점은 1960년을 전후해 이처럼 미술
작품의 예술적 가치를 결정하는 요소가 무엇인지 본질적인
의문을 제기하는 예술가가 크게 늘었으며, 이들에게 클랭의
극적인 퍼포먼스가 계시적인 역할을 했다는 사실이다.

동일한 화랑에서 2년 후에 개최된 아르망(Fernandez Armand,
1928~2005)의 〈가득 참〉 전시회는 클랭의 시도에 대한 직접적
인 대답이자 환경 미술의 효시라고 불릴 만하다. 아르망은

23 〈가득 참Le Plein〉 전시회, 아르망, 1960년

24 〈가득 참〉 전시회 캔 초대장

흔히 볼 수 있는 정어리 통조림 깡통에 초대장과 쓰레기를 채우고 겉에 전시회 알림 문구를 프린트한 형태의 초대장을 만들기도 했다.

이처럼 작가의 아이디어와 개념 자체가 미술의 주요 구성 요소로 부상하면서 미술가들은 관람자의 적극적인 사고와 반응을 이끌어 내고자 공격적인 전략을 구상했다. 우리가 퍼포먼스나 해프닝이라고 부르는 현대 미술의 장르가 이에 해당한다. 작가가 완결된 미술 작품을 관람 대상으로 제시하는 것이 아니라 관람자의 고정관념과 사고 체계를 뒤흔들 자극을 제시하고 그에 따른 관람자의 반응이 작품을 완성하도록 유도하는 것이다.

대중문화와 예술

미국의 위대한 점은 가장 부유한 소비자나 가장 가난한 소비자나 똑같은 상품을 구매하는 전통을 만들어 냈다는 것이다. 코카콜라를 보라! 대통령도 콜라를 마시고 리즈 테일러도 콜라를 마시고, 생각해 보면 당신도 콜라를 마실 수 있다. 콜라는 콜라일 뿐이다. 당신이 돈을 더 낸다고 해서 길모퉁이 부랑자보다 더 고급 콜라를 마실 수 있는 것은 아니다. 모든 콜라는 다 똑같이 좋다. 리즈 테일러도 알고, 대통령도 알고, 부랑자도 알고, 당신도 아는 사실이다.[18]

앤디 워홀의 이 말보다 더 효과적으로 미국식 현대 자본주의를 찬양하기도 힘들 것이다. 물론 이 팝아트pop art의 거장이 묘사한 것이 전적으로 사실이라고는 할 수 없다. 미국이라고 해서 부자와 빈자가 모두 동일한 상품을 소비하고 동일한 수준의 삶을 즐기는 것은 아니기 때문이다. 워홀이 찬양한 코카콜라 회사는 여러 유형과 가격의 음료수를 개발했고, 그중에는 분명히 프리미엄급 제품이 있다. 심지어 맥도널드와 같은 대표적인 패스트푸드 업체에서도 일반 커피와 고급 커피를 구별해 가격 차이를 두고 있다. 노숙자와 유명 여배우와 대통령이 모두 동일한 수준의 부와 여유를 즐긴다는 것은

환상일 뿐이다.

그러나 20세기 중반 미국 사회에는 이러한 인식이 보편적으로 자리 잡고 있었다. 미국은 왕과 귀족이 지배하던 구대륙(유럽) 사회나 전제적인 동양 사회와는 확연히 구별되는 민주주의 사회로서, 각 개인이 정치적 권리뿐 아니라 경제적으로도 동등한 기회의 권리를 가졌다는 자부심이 있었다. 특히 자본주의는 이러한 사회적 평등을 가능케 하는 지지대라고 여겨졌다. 대중이라고 하는 새로운 집단의 문화가 유럽이나 동양, 기타 세계의 어느 지역보다도 미국 사회에서 강력한 실체를 지니게 된 것도 이 때문이라고 할 수 있다.

1940년대 코카콜라 광고에서 그려진 미국의 이미지가 바로 이러했다. 건강한 농부들이 읍내의 소박한 선술집에 모여 마치 18세기의 귀족들이 우아한 살

25 코카콜라 광고, 1946년

롱에서 즐겼던 것처럼, 또는 19세기의 부르주아 신사들이 사치스러운 사교 클럽에서 즐겼던 것처럼, 코카콜라를 마시며 담소를 나누는 모습을 제시했던 것이다. '미국에서 가장 친밀한 클럽, 입장료 단돈 5센트!'라는 광고 문구가 이 점을 분명하게 보여 준다. 1950년대 말부터 미국과 영국의 젊은 미술가들을 중심으로 등장한 팝아트는 이러한 미국식 대중문화의

힘과 환상을 날카롭게 포착한 움직임이었다.

대중문화(大衆文化, mass culture) 개념에서 핵심적인 요소는 문화를 소비하는 집단의 수와 양이다. 20세기에 들어 일반 시민은 광범위한 소비 주체로 떠올랐다. 이들은 이전 세기의 부르주아 계층이나 노동자 계층과 같이 특정 집단의식이나 공통적인 성격을 지니지 않는 존재로서, 불특정 다수의 익명화된 개인들이다. 이들이 향유하는 문화는 쉽고 빠르게 즐길 수 있는 가벼운 성격이 될 수밖에 없다. 또한 이들의 취향과 소비 속도에 맞출 수 있는 창작자는 자신의 작품 세계에 대한 신념이나 고집이 강한 개인 예술가보다는 시장 정보를 빠르게 수집하고 대량 생산이 가능한 체계와 인력을 갖춘 집단이나 조직이었다. 이러한 이유로 과거의 서민 문화나 민속 문화와는 다른 성격의 대중문화가 탄생했다.

대중문화는 대통령이나 유명 인사, 부랑아까지 모두 삼킬 만한 포용력을 지니는데, 이들이 각자 개별적으로는 샴페인을 마시든 길거리 홈통의 빗물을 마시든 문제가 되지 않는다. 어쨌든 가장 손쉽게 접하는 것은 코카콜라이기 때문이다. 길거리 노숙자에게도 부담이 되지 않을 정도로 값이 싸고, 상류층 사람들의 입맛도 만족시킬 정도로 자극적이고 매력적이다. 워홀이 보여 주고자 한 것은 바로 이러한 20세기 대중문화의 힘이었다. 몰개성적이지만 공평하고, 개별적으로는 싸구려 제품이지만 전체적으로는 천문학적 규모의 매출

26 〈210개의 코카콜라 병〉, 워홀, 144.78×209.55cm, 1962년, 뉴욕 휘트니 미술관

을 좌우하는 거대 산업이며, 최고의 부자와 빈털터리 노숙자 모두가 피해 갈 수 없는 대량 소비문화야말로 우리 시대의 진 면목이라는 것이다.

위홀이 선택한 제작 방식이나 표현 형식, 매체는 모두 이 러한 대중문화의 이중적인 측면을 드러내기 위한 장치였다. 복제 기술과 조직이 결합해 생산하는 공산품과 마찬가지로 실크스크린 등 판화 기법을 사용하고, 조수와 제작자를 동원 해 공장식으로 스튜디오를 운영했다. 또한 콜라 병이나 수프 캔, 유명 영화배우와 신문 기사의 전형적인 사진을 반복 사 용해 화면을 구성했다. 그러면서도 자신의 작품을 적극적으 로 홍보해 상업적 가치를 극대화했다. 20세기 대중문화 산업 의 속성을 예술의 영역으로 끌어들인 위홀의 이러한 행보는 이후 현대 미술가들에게 많은 영향을 주었다. 팝아트로 불리 는 사조의 미술가들은 '순수 미술'과 '고급 예술'의 영역을 파 괴하는 작업에 몰두했으며, 자신의 작업이 예술적으로 하위 문화와 상위문화의 구별을 허무는 민주주의적인 활동이라고 주장했다.

미디어 이론가인 매클루언(Mashall McLuhan, 1911~1980)이 저서 『미디어의 이해』에서 제시한 현대 사회의 매체적 특성 가운데 '핫 미디어hot media'와 '쿨 미디어cool media' 개념이 있 다. 매클루언에 따르면 전달하는 정보량이 많지만 사람들의 참여를 거의 요구하지 않는 미디어는 핫 미디어이고, 전달하

는 정보량이 적지만 사람들이 많이 참여하고 관여하도록 만드는 미디어는 쿨 미디어. 매클루언이 이렇게 미디어가 전달하는 데이터의 충실도에 따라 미디어의 유형을 나눈 이유는 사람들에게 노출된 정보량이 많으면 그에 해당하는 특정 감각기관에만 집중하느라 소통의 형태가 왜곡되고 이해 당사자가 수동적인 존재로 전락한다고 봤기 때문이다.

모든 세부 정보를 제공하는 사진에 비해 단순한 선과 간략한 형태로 이루어진 만화가 더 '쿨'하고, 일방적으로 정보를 쏟아 내는 라디오에 비해 사람들이 상대방의 말에 대해 답을 채워 넣어야만 하는 전화가 더 '쿨'하다는 것이다. 이렇게 본다면 대중문화 자체는 '핫'하지만 대중문화에서 소재와 형식을 차용한 팝아트는 '쿨'하다고 말할 수 있다. 팝아트 작가들은 대중문화의 현상과 요소, 방식을 작품에 담아내면서 이를 통해 사람들이 대중문화와 현대 사회의 속성에 대해 다시 한번 생각해 보도록 만들기 때문이다.

팝아트의 선구자라고 일컬어지는 영국 작가 해밀턴(Richard Hamilton, 1922~2011)의 작품 〈오늘의 가정을 그토록 색다르고 멋지게 만드는 것은 무엇인가?〉가 한 예다. 긴 제목의 이 사진 콜라주 작품은 1956년에 열린 전시회 〈이것이 내일이다〉를 위해 제작된 것이다. 전시 제목이나 작품 제목 모두 1950년대의 일상생활이 자랑스러워서 못 견딜 정도인 것 같은 분위기를 풍기지만, 사실 이 작품에서 구현된 이미지는 1950년대

27 〈오늘의 가정을 그토록 색다르고 멋지게 만드는 것은 무엇인가?〉, 리처드 해밀턴, 26×24.6cm, 1956년, 튀빙겐 쿤스트할레

말 영국 일반 가정의 풍경이 아니다.

남자와 여자는 헬스 잡지와 미용 잡지에서 오려 낸 모델로서 성적인 매력을 부담스럽게 강조하고 있고, 집 안 풍경은 응접실의 가구, 대용량 햄 깡통, 큰 텔레비전, 녹음기, 드높은 계단 끝에서 진공청소기를 돌리는 라틴계 하녀와 창밖으로 보이는 브로드웨이의 야경에 이르기까지 휘황찬란하고 과시적이며 조야하다. 해밀턴은 이처럼 당시의 일반 대중이 원하는 것을 노골적으로 긁어모아 일종의 쇼핑용 카탈로그를 만들었다. 그가 팝아트를 가리켜 "대중문화와 마찬가지로 통속적이고, 일시적이고, 소비적이고, 값싸고, 대량 생산적이며, 관능적이고, 선동적이고, 대기업적인 성격을 지닌다"라고 주장한 것은 이 때문이다.

2차 세계대전 이후 경제적 번영을 구가하며 풍요로운 소비 제품의 천국이 된 미국이 아닌, 전쟁의 참화를 고스란히 겪은 영국의 젊은 예술가들이 먼저 대중문화에 관심을 표한 사실은 우리의 관심을 끄는 부분이다. 이들은 미국식 대중문화의 양가적인 측면, 부담 없이 경쾌하고 풍요롭지만 경박하고 무책임한 부분을 어느 정도 인식했던 것으로 보인다. 그러나 이 문제를 본격적으로 탐구한 이들은 대중문화의 본토인 미국의 젊은 세대, 그중에서도 워홀처럼 광고업계와 연예 산업의 속성을 잘 알고 있던 자본주의 세대의 예술가들이었다.

최근에 우리나라의 한 백화점 업체와 손잡고 광고 사업

을 진행한 미국 예술가 쿤스(Jeff Koons, 1955~) 역시 이러한 계
보 위에 있다고 할 수 있다. 증권 중개인 전력을 지닌 쿤스는
농구공, 진공청소기, 장난감 등의 일상용품을 예술 작품으로
변환시키는 작업을 주로 해 왔다. 값싸고 조야한 대량 생산품
을 스테인레스 스틸이나 자기와 같이 값비싼 재료로 확대 복
제하거나, 화려한 조명과 전시 장치를 이용해 '고급 예술품처
럼' 꾸미는 일련의 작업을 통해 소위 '저급한 취향'이라고 여
겨지는 대중문화의 요소들을 고급문화의 영역으로 거침없이
끌어올리는 것이다.

이를 문화적으로 해석해 현대의 소비문화와 자본주의적
계급의식에 대한 도전이라고 해석하는 이들도 있다. 하지만
쿤스의 작품에서 가장 큰 장점은 대중문화가 지닌 매력, 즉
앞에서 해밀턴이 언급했던 '거침없고 통속적이며 관능적인'
면을 부끄러워하지 않고 마음껏 드러내는 대담함이다. 이러
한 면은 그의 작품 〈토끼〉에서도 뚜렷이 드러난다. 싸구려 선
물 가게에서 파는 풍선 토끼를 눈이 부실 정도로 광택이 나
는 스테인레스 스틸로 주형을 만들어 그대로 제시한 것이다.

이 작품은 보는 것과 체험하는 것이 전혀 다른 데서 느
껴지는 사소한 재미, 즉 주름진 비닐처럼 보이지만 실제로는
단단한 금속이라는 사실을 체험할 때의 즐거움이 있다. 이와
함께 이 정도의 재료비와 제작 비용을 동원할 수 있는 작가의
능력에 감탄하게 된다. 무엇보다도 '당근을 입에 물고 깜찍한

자세를 취한 토끼'와 같이 상투적이고 낯간지러운 이미지를 당당하게 제시함으로써 우리가 현학적이고 위선적이며 고상한 척하는 속물이 아니라 솔직하고 세련된 속물이라는 사실을 자랑스럽게 만들어 주는 것이다.

쿤스는 자본과 소비문화의 속성을 작품의 주제이자 표현 방식으로 삼은 팝아트 작가 가운데 한 사례에 불과하다. 팝아트라고 굳이 장르를 구분하지 않더라도 대중문화의 다양한 측면은 순수예술과 일반 관람자 사이의 거리를 좁히려는 현대 미술가들에게 효과적인 나침반이자 무기가 되었다. 특히 경제가 급속히 성장하면서 미국과 구별되는 독자적인 대중문화의 호황기를 맞이한 아시아 지역에서는 20세기 말부터 일군의 작가들이 자국의 독특한 문화 현상을 정치적 이슈와 결부하거나 일상생활의 단면으로 재구성하는 작업들을 선보이고 있다. 이처럼 현대 미술가들은 급변하는 사회구조와 다양한 가치관의 혼재 속에서 순수예술과 대중문화, 그리고 개인 창작과 문화산업 사이의 줄타기를 계속하고 있다.

VII

"핫 미디어란 단일 감각을 높은 수준의 선명도까지 확장시킬 수 있는 종류의 매체를 의미한다. 여기서 '높은 수준의 선명도'라는 것은 곧 정보가 촘촘하게 잘 채워져 있는 상태를 가리킨다. 예를 들어 사진은 시각적으로 높은 수준의 선명도를 지니는 반면에 만화는 낮은 선명도를 지닌다. 다른 복잡한 이유가 있는 것이 아니라 만화는 독자들에게 시각적인 정보를 조금밖에 제공하지 않기 때문이다. 전화는 쿨 미디어, 혹은 낮은 선명도의 매체라고 할 수 있는데, 인간의 귀라는 것이 받아들이는 정보의 양은 적을 수밖에 없고, 나머지는 듣는 이가 알아서 채워야 하기 때문이다. (……) TV 영상은 비잔틴 성상화보다 더 인간의 촉각이 확장된 개념이다. 문자 문화와 TV 영상이 만나면 감각이 뒤섞이며, 단편적이고 전문적인 촉수들을 경험의 그물망으로 바꾸어 놓는다. 이러한 변형은 격리되고 전문화한 문화에서는 재앙이라고 할 수 있다. 기존 태도나 과정을 흐리게 만들어 버리고 기본적인 지도 방법과 기술, 교육 과정의 유효성을 흔들어 버리기 때문이다. 이러한 변형 현상은 우리 생활에서 계속적으로 일어나고 있기 때문에 그 역동성을 이해할 필요가 있다. TV는 근시에게 쓸모가 있다."[19]

미술의 현대화와
우리 미술

현대화는 우리나라뿐 아니라 중국, 일본, 인도 등 아시아권의 여러 나라가 19세기 이후 공통적으로 당면한 과제였다. 대부분의 지역에서는 유럽과 미국 등 서구 열강의 식민주의를 직간접적으로 겪으면서 자연스러운 역사적 흐름에 따른 것이 아닌, 외부로부터의 강제적인 힘에 의해 산업화가 이루어졌다. 그리고 그 과정에서 역사적 진보와 서구화가 동일시되기까지 했다. 특히 우리나라는 근대화와 서구화가 좀 더 복잡한 양상을 띠는데 1910년부터 1945년까지 강압적으로 이루어진 일제의 식민통치 하에, 조선 시대 말에 자생적으로 진행된 근대화와 개혁의 움직임이 상당 부분 단절되었다. 그 대신에 일본화된 서구 문화와 일본화된 동양 문화의 개념이 우리 사회에 침투했다. 이러한 현상이 두드러진 것이 바로 미술에서의 '동양화'와 '서양화' 개념이다.

　현재까지도 일반적으로 통용되는 '서양화'라는 용어는 본래 구한말에 전래된 서양식 회화 매체, 즉 '유화'를 가리키는 의미로 쓰였다. 그러나 일제의 식민 지배를 받으면서 전통회화 매체와 구별되는 회화 영역 전반을 지칭하는 것으로 확장되었으며, 많은 논란에도 불구하고 현재까지 널리 통용되

고 있다. 이후 우리의 전통 회화를 지칭하는 용어로서 급조된 '동양화'에 대해서도 여러 가지 문제점들이 지적되었고, 현재 '한국화'라는 단어를 혼용해 쓰고 있다.

일제 강점기를 거치는 동안 19세기 말부터 20세기 초까지 프랑스를 중심으로 번성한 인상주의와 상징주의, 독일 표현주의와 러시아 구성주의 등 유럽 아방가르드 미술의 다양한 사조가 우리 화단에 소개되었다. 광복 이후에는 유럽의 앵포르멜과 미국식 추상표현주의, 더 나아가서는 개념 미술과 팝아트 등 동시대 세계 미술의 흐름을 직접 접하게 되었다. 과거 사조의 내적, 외적 한계에 대한 반작용으로 새로운 사조가 떠오르고 그 흐름 속에서 서로 인과관계를 형성하고 있던 서양 미술의 다양한 경향을 제한된 시기 동안 한꺼번에 받아들이게 된 것이다. 우리나라 작가들이 역사적 당위성이나 문화적 정체성에 혼란을 겪은 것은 당연한 일이었다.

20세기 후반부터 현재에 이르기까지 국내외 미술계의 상황은 다양성과 혼성이라는 단어들로 요약될 만하다. 유럽 미술계에서는 2차 세계대전 이후 미국 중심으로 전개된 세계 미술의 판도에 저항하는 다원주의적 경향이 대두했으며 미국 미술계에서는 모더니즘 미학에 대한 대항마로서 포스트모더니즘 미학 이론이 우후죽순처럼 등장했다. 이 시기 우리나라 미술계에는 전통과 전위, 세계화와 지역주의, 산업화와 후기 산업화, 미학적 순수주의와 정치 참여주의 등 갖가지 상충적

인 이슈들이 공존했다. 최근에는 중동과 인도, 동남아시아, 남아메리카 등 제3세계의 미술가들이 유럽과 미국 중심의 현대 미술 판도에서 벗어나 목소리를 내기 시작하면서 다원성의 가치가 한층 더 강화되었다. 또한 문화 교류와 접변 현상이 심화되며 특정 지역에 뿌리를 두고 고착적인 정체성을 강조하던 문화 권역별 패권주의에서 벗어나, 새로운 지역을 떠돌며 자유롭게 자신들의 정체성을 가꾸어나가는 '유목주의'라는 개념이 더욱 힘을 얻고 있다.

한국 현대 미술의 전개 과정을 살펴보면 20세기 초 다다이즘과 같은 유럽 아방가르드 미술의 도전과 저항이 한국에서는 별다른 충격과 파괴력을 지니지 못했음을 알 수 있다. 르네상스 고전주의 미학에 기반을 두고 형성된 서구 미술의 전통과 19세기 자본주의 시민사회가 만들어 낸 예술에 대한 신화는 우리나라 미술가들에게는 남의 나라 이야기였으며 박제된 역사에 불과했다.

개화기와 일제 강점기를 거치며 우리 화단에는 서구 미술의 아카데미즘과 이에 반발한 모더니즘 미술 사조들이 한꺼번에 뒤섞여 유입되었다. 작가 개인의 사상과 개인적 취향에 따라 미술 사조와 표현 양식이 자유롭게 택해지거나 버려졌으며, 전통과 전위라는 개념은 양식적인 구분이라기보다는 정치적 이데올로기나 성향에 더 가까운 문제였다. 1960년대를 전후해 일어났던 반 국전 운동이나 1970년대의 개념 미술

과 모노크롬 회화, 1980년대의 민중미술 운동과 '한국적 팝
아트', 1990년대 이후의 국제 비엔날레와 글로벌리즘 논쟁 등
은 광복 이후 약 70여 년 동안 우리나라 미술이 얼마나 숨 가
쁘게 전개되어 왔는지 보여 준다.

epilogue

현대 미술에서는 '모더니즘'이라는 단어가 일반적으로 통용되지만, 역사 서술 방식을 관심 있게 들여다보면 이 개념이 확정적인 것이 아님을 깨닫게 된다. 오래된 서양사 개론서들은 중세를 대개 서기 4세기에서 14세기를 전후한 시기로 보고, 뒤이어 등장한 르네상스 시기를 '모던'한 시기로 구분해 왔다. 그러나 현대의 기간이 점점 길어지면서 르네상스와 바로크 시기가 지금 우리 시대와 그다지 가깝지 않다고 보는 일부 학자들이 산업혁명과 시민혁명 이후를 '모던한' 시대로 취급하기 시작했다. 모던이라는 개념에는 아직 논란의 여지가 남아 있는 것이다. 더 나아가 이 영어 단어를 우리말과 한자로 번역하는 과정에서는 또 다른 어려움에 봉착하게 된다. 우리나라 역사서와 인터넷 블로그, 신문 기사, 심지어는 교과서 등에서도 '근세近世' '근대近代'라는 단어가 혼용되고 있기 때문이다. 어떤 인터넷 사전은 '근세' 다음이 '근대'라고 설명하지만, '세世'와 '대代'의 구분이 명확하지 않은 상태에서 이러한 주장은 다소 궁굽하게 여겨진다.

동양 문명권의 역사적 전개에 '고대', '중세', '근세'라고 하는 시대구분 개념을 어떻게 적용할 것인가? 과연 적용해야 하는가? 이러한 질문을 한다면 논란은 더 커진다. 만약 우리가 서양 문명권의 전개 양상을 기준으로 삼아 산업혁명과 기계화, 시민혁명 등을 근대의 필요조건으로 받아들인다면 동아시아의 근세는 지역과 나라에 따라 19세기 말이나 20세기 초까지 늦춰진다. 이러한

구분 방식으로 동양사와 서양사를 나란히 표로 그린다면 19세기 말 유럽과 미국은 이미 현대에 접어든 반면에 동아시아의 여러 나라는 여전히 중세로 표시되는 것이다. 결과적으로는 서양 문명권에 비해 동양 문명권 전체가 역사 발전에 뒤처진 것처럼 보일 수밖에 없다.

안타까운 사실이지만 현재로써는 서양사의 전개 양상에 따라서 만들어진 이 용어들을 사용할 수밖에 없는 상황이다. 하지만 적어도 시대 구분과 역사 인식의 문제가 얼마나 중요한지, 그것이 미술사에서도 왜 중요한 논쟁점이 되고 있는지를 꼭 생각해 봐야 할 것이다. 우리의 현재 문화를 가늠하는 핵심적인 요소가 무엇인지, 전통과 구별되는 우리 사회의 혁신성은 무엇인지, 그리고 우리 문명의 전통으로부터 계승된 가치관과 문화유산이 무엇인지 사회 전체가 공감하고 인식할 때 비로소 고대, 중세, 근세, 현대 등의 시대 구분이 의미를 지닐 수 있다.

이 책은 동양 미술과 서양 미술의 역사를 함께 개괄하고 있기에 위에서 언급한 시대 구분과 관련한 문제점들이 더욱 두드러진다. 또한 아쉽게도 동양 미술사와 서양 미술사를 두 저자가 나누어 기술하면서 양 문명권 간의 교류와 상호 작용에 대해서는 충분히 다루지 못했다. '세계 미술사'라는 거창한 제목을 달기는 했지만 서유럽과 동아시아, 인도, 그리고 미국 외에 다른 지역들에 대해서는 거의 언급하지 못한 점은 이 책의 한계이며, 동유

럽과 이슬람 문화권, 아프리카, 남아메리카 등 주옥같은 문화적 전통을 지닌 수많은 지역들을 언급조차 하지 못한 부분은 큰 아쉬움으로 남는다. 순전히 두 저자의 능력 부족에 기인한 것이기는 하지만 지역과 시대에 따라 다양한 양상으로 전개되는 미술의 흐름을 단순 요약하려는 시도 자체가 무모한 도전이었다고도 할 수 있다.

이러한 제약을 충분히 인지하면서도 과감하게 세계 미술사 저술을 시도했던 이유는 항상 따로 다루어지는 동양과 서양의 미술이, 거대한 역사의 흐름 속에서 서로 어우러져 상호 교류하고 영향을 미치며 전개되고 있다는 당연한 사실을 우리나라 독자들에게 알려드리기 위해서였다. 또한 동양 미술사와 서양 미술사가 완전히 분리된 별개의 대상과 학문 체계처럼 취급받고 있는 현재의 상황을 생각한다면 이들 사이의 장벽을 무너뜨리는 작업이 매우 시급하다고 판단했다.

앞으로 많은 사람이 시대와 지역의 인위적인 경계와 구분에 얽매이지 않고, 편견과 선입관 없이 다양한 미술의 역사를 주체적으로 즐기길 바란다. 나아가 세상을 좀 더 폭넓게 바라볼 수 있도록 하는 데 이 '무모한' 미술사 책이 부족하나마 소중한 밑거름이 되기를 바랄 뿐이다.

미 주

1 Leonardo Bruni. *Laudatio Florentinae Urbis*(1403-4)
Leonardi Bruni. *Laudatio florentine urbis*, in Opere letterarie e politiche, ed. Paolo Viti (Turin: UTET, 1996), pp.569-647 (레오나르도 브루니, 임병철 옮김, 「피렌체 찬가」, 책세상, 2002)

2 Giorgio Vasari. *Le vite dei più eccellenti pittori, scultori e architetti*, Firenze, 1568
Giorgio Vasari. *Lives of the Most Eminent Painters, Sculptors and Architects*. trans. Gaston du C. De Vere, Mcmillan, 1912-15 (지오르지오 바자리, 이근배 옮김,「이탈리아 르네상스 미술가전」, 탐구당, 1995, p.635)

3 위의 책, pp.1349-1351

4 위의 책, p.502

5 Jean Calvin. *Institutio Christianae religionis*, 1536
Jean Calvin. *Institutes of the Christian Religion*, trans. Henry Beveridge, Christian Classics Ethereal Library, Grand Rapids, MI, 2002

6 아래 홈페이지 참조.
The Special Collections of Wageningen UR Library
Old Tulips: Hortus Tulipus

7 Teresa of Avila. *The Life of St. Teresa of Jesus of The Order of Our Lady of Carmel*, Written by Herself. Translated from the Spanish by David Lewis. Third Edition Enlarged. With additional Notes and an Introduction by Rev. Fr. Benedict Zimmerman, O.C.D, 1904, pp.165-166

8 Jonathan Swift. *A Modest Proposal: For preventing the children of poor people in Ireland, from being a burden on their parents or country, and formaking them beneficial to the publick*, 1729: Corpus of Electronic Texts: a project of University College Cork, 2010

9 Soame Jenyns. *Later Chinese Porcelain*, London: 1951, pp.6-14(마이클 설리번, 한정희 옮김, 「중국미술사」, 예경, 1999, p.241)

10 J.J. Winckelmann. *Histori of the Art of Antiquity*, trans. by H.F.Mallgrave, Getty Publications Program, Los Angeles: 2005

11 Gustave Courbet. *1819-1877 The Realist Manifesto*, asoviraj, 1855

12 Edward Said. *Orientalism*, Vintage, New York: 1979

13 Joachim Gasquet. *Joachim Gasquet's Cezanne: A Memoir With Conversations*, Thames&Hudson, 1991

14 Piet Mondrian. *Neoplasticism in Painting*, trans. by Hans L.C. Jaffé, H.N. Abrams. New York: 1971

15 C.W.E Bigsby, 「다다와 초현실주의」, 박희진 옮김, 서울대학교 출판부, 1979

16 Henri-Pierre Roche, Beatrice Wood, and Marcel Duchamp. *The Blindman*, No. 2., New York: 1917

17 Yves Klein. *Overcoming the Problematics of Art: The Writings of Yves Klein*. trans. K. Ottomann, Spring Publications, 2007 참조.

18 Andy Warhol. *The Philosophy of Andy Warhol (From A to B & Back Again)*, New York: Harcourt Brace Jovanovich, 1975

19 Marshall McLuhan. *Understanding Media: The Extensions of Man*, McGraw-Hill,1964

참고문헌

서양미술사

나길라 발라스, 한택수 옮김, 『현대미술과 색채』, 궁리, 2001

클레멘트 그린버그, 조주연 옮김, 『예술과 문화』, 경성대학교 출판부, 2004

레오나르도 다 빈치, 장 폴 리히터(편), 김민영 외 2인 옮김, 『레오나르도 다빈치 노트북』, 루비박스, 2007

L.B. 알베르티, 노성두 옮김, 『회화론』, 사계절, 2002

린다 노클린, 권원순 옮김, 『리얼리즘』, 미진사, 1997

바실리 칸딘스키, 권영필 옮김, 『예술에서의 정신적인 것에 대하여』, 열화당, 2015

비난트 클라센, 심우갑·조희철 옮김, 『서양건축사』, 아키그램, 2003

스테판 리틀, 조은정 옮김, 『손에 잡히는 미술사조』, 예경 출판사, 2005

아르놀트 하우저, 백낙청·반성완 옮김, 『문학과 예술의 사회사 2: 르네쌍스, 매너리즘, 바로끄』, 창작과 비평사, 1999

아르놀트 하우저, 염무웅, 반성완 옮김, 『문학과 예술의 사회사 3: 로꼬꼬, 고전주의, 낭만주의』, 창작과 비평사, 1999

아르놀트 하우저, 백낙청· 염무웅 옮김, 『문학과 예술의 사회사 4: 자연주의와 인상주의, 영화의 시대』, 창작과 비평사 1999

안소니 블런트, 조향순 옮김, 『이탈리아 르네상스 미술론』, 미진사, 1993

야콥 부르크하르트, 안인희 옮김, 『이탈리아 르네상스의 문화』, 푸른숲, 1999

에드워드 루시-스미스, 김금미 옮김, 『20세기 시각미술』, 예경, 2002

요한 요아힘 빈켈만, 민주식 옮김, 『그리스미술 모방론』, 이론과 실천, 2012

이은기(기획), 강영주·고종희·김미정·김정은·손수연, 『서양 미술 사전』, 미진사, 2015

장 자크 루소, 이용철 옮김, 『고백록 1, 2』, 나남, 2012

지오르지오 바자리, 이근배 옮김, 『이탈리아 르네상스 미술가전 3권』, 탐구당, 1986

해럴드 오즈본(편), 한국미술연구소 옮김, 『옥스퍼드 미술 사전』, 시공사, 2002

해럴드 오즈본(편), 한국미술연구소 옮김, 『옥스퍼드 20세기 미술사전』, 시공사, 2001

Andersen, Kirsti. *The Geometry of an Art: The History of the Mathematical Theory of Perspective from Alberti to Monge*, New York: Spinger, 2007

Bruce Altshuler. *The Avant-Garde in Exhibition: New Art in the 20th Centur*, Abrams, Inc., 1994

Jean Louis Ferrier. *Art Of Our Century: The Chronicle Of Western Art, 1900 To The Present*, Prentice Hall Editions, 1989

Pozzo, Andrea. *Perspective in Architecture and Painting: an Unabridged Reprint of the English-and-Latine Edition of the 1693 "Perspectiva Pictorum et Architectorum"*, New York: Dover Publictaions, Inc.,1989(원본은 London: J. Senex and R. Gosling, 1707 출판)

Serlio, Sebastiano. *Tutte l'opere d'architettura et prospettiva, 1584 (Leoni ed. 1611); Sebastiano Serlio on Architecture: Volume One. Books I-V of 'Tutte l'opere d'architettura et prospettiva' by Sebastiano Serlio*, Translated from the Italian with an Introduction and Commentary by Vaughan Hart and Peter Hicks. Yale University Press:

New Haven & London, 1996

Spiro Kostof. *A History of Architecture: Settings and Rituals*, Oxford University Press, 1995

T.J. Clark. *The Painting of Modern Life: Paris in the Art of Manet and His Followers*, Thames & Hudson, 1999

Weststeijn, Thijs. *The Visible World: Samuel van Hoogstraten's Art Theory and the Legitimation of Painting in the Dutch Golden Age*, Amsterdam University Press, 2008

Martin Kemp. *The Science of Art: Optical Themes in Western Art from Brunelleschi to Seurat*, Yale University Press, 1990

동양미술사

갈로, 강관식 옮김, 『중국회화이론사』, 돌베개, 2014

고구려연구회(편), 『고구려고분벽화』, 학연문화사, 1997

국립중앙박물관, 『중국 고대회화의 탄생』, 2008

단구오지양(편), 유미경·조현주·김희정·홍기용 옮김, 『중국미술사』, 다른생각, 2011

동양사학회(편), 『개관 동양사』, 지식산업사, 1992

디트리히 젝켈, 백승길 옮김, 『불교미술』, 열화당, 1993

마이클 설리번, 손정숙 옮김, 『중국미술사』, 영설출판사, 1991

마이클 설리번, 한정희·최성은 옮김, 『중국미술사』, 예경, 2007

북경 중앙미술학원 미술사계 중국미술사교연실(편), 박은화 옮김, 『간추린 중국미술의 역사』, 시공사, 1998

수잔 부시, 김기주 옮김, 『중국의 문인화: 소식에서 동기창까지』, 학연출판사, 2008

안휘준, 『한국회화사』, 일지사, 1984

온조동, 강관식 옮김, 『중국회화비평사』, 미진사, 1989

위앤커, 전인초·김선자 옮김, 『중국신화와 전설1』, 민음사, 1996

이미림·박형국·김인규·이주형·구하원·임영애, 『동양미술사(하)』, 미진사, 2013

임어당(편), 최승규 옮김, 『중국미술이론』, 한명출판, 2002

최완수, 『불상연구』, 지식산업사, 1984

張安治, 『中國画发展史纲要』, 外文, 1992

劉坤(編), 『中國畵論類編』, 華正書局, 1984

사 진 제 공

IV 전통과 개혁(이하 사진 번호와 제공처)

1, 7, 9, 10, 32, 33, 47, 48, 50 shutterstock

3, 4, 5, 11, 12 Web Gallery of Art

8 Museo Nazionale del Bargello.

15 Trustees of the British Museum.

22 ibiblio.org

26 Sailko

60 The Metropolitan Museum of Art.

V 새로운 수요층의 등장

22 Bruce McAdam

29 shutterstock

31 the wallace collection.

49 The Metropolitan Museum of Art.

52, 53, 58, 59 국립중앙박물관

VI 혁명의 시대

17 Mike Todd

19 William Morris Gallery

47, 48 국립중앙박물관

49 한국데이터베이스진흥원

51 간송미술관

52 간송미술관

VII 지금, 여기

11, 12 © Barnett Newman / ARS, New York - SACK, Seoul, 2015

18 © Raoul Hausmann / ADAGP, Paris - SACK, Seoul, 2015